KB067456

기독교와 미술 2

클래식에서 이동파까지

기독교와 미술 2

클래식에서 이동파까지

2021년 11월 18일 처음 펴냄

지은이 | 최광열
펴낸이 | 김영호
펴낸곳 | 도서출판 동연
등 록 | 제1-1383호(1992. 6. 12)
주 소 | 서울시 마포구 월드컵로 163-3
전 화 | (02)335-2630
전 송 | (02)335-2640
이메일 | yh4321@gmail.com
블로그 | https://blog.naver.com/dong-yeon-press

ISBN | 978-89-6447-695-6 04600
ISBN | 978-89-6447-693-2 04600(기독교와 미술 시리즈)

From Classic to Peredvizhniki

클래식에서
이동파까지

최광열 지음

기독교와 미술
2

동연

고단한 삶에 장미를

오늘 점심으로는 잔치국수를 만들어 먹을
까 합니다. 멸치 육수에 국수를 삶아 넣으면 잔치국수의 기본이 갖
춰집니다. 물론 국물맛을 얼마나 잘 우려내느냐가 관건이기는 하지
만요. 별다른 기술이 없어도 배고픔을 면할 정도만 되면 굶어 죽지
는 않겠지요. 여기까지가 요리의 실용 혹은 효용이 되겠습니다.

한데 인간이 어디 그 선에서 만족하는 동물이던가요? 오로지
배고픔을 면한다는 한 가지 이유만으로 먹는다면, 나라마다 지역마
다 또 개인마다 그토록 다양하고 독특한 '음식 문화'를 발전시키지
않았을 테지요.

국물에 국수만 넣었다고 잔치국수가 아닙니다. 달걀지단을 만
들어 올리고, 구운 김을 잘게 잘라 장식합니다. 당근과 호박까지 볶
아 올리면 금상첨화입니다. 보기에도 '멋'있고 먹기에도 '맛'있는 잔

치국수가 탄생했습니다. 이건 예술입니다.

멋은 예술의 영역입니다. 쉬운 말로, 예술은 '나머지'에 속합니다. 그게 없어도 삶을 꾸려가는 데 큰 지장이 없습니다. 그러나 진정 풍요로운 삶을 누리는 비밀은 바로 이 '나머지'에 있습니다. 빵을 아무리 많이 먹어도 채워지지 않는 존재의 빈 구멍을 장미가 채울 수 있습니다. 인간에게는 '빵과 장미', 둘 다 필요합니다.

최 목사님을 가까이에서 뵌 지 십 년이 훌쩍 넘었습니다. 제가 몸담은 숭실대학교 기독교학대학원 기독교역사문화학과에서 "바로크 미술, 신학으로 읽기"라는 제목의 석사학위 논문으로 우수논문상을 받고 졸업하셨습니다. 목회 현장에서 이리 뛰고 저리 뛰며 학업을 병행하기란 결코 쉬운 일이 아닙니다. 게다가 자신이 배우고 공부한 바를 논문으로 엮어내는 데는 학문적 열정 말고도 물리적 시간과 공간이 어느 정도 확보되어야 하는데, 이 부분이 절대 만만치 않습니다. 한창 패기 넘치는 3040 목회자들도 선뜻 도전하지 못하는 힘든 일을 5060 세대의 최 목사님이 뚝심 있게 해내시는 걸 보면서 기이하게 여기던 참이었습니다.

졸업 후 목사님의 행보를 보니 그 신비가 풀렸습니다. 목사님은 '장미'를 사랑하는 분이더군요. 남루하고 지리멸렬한 우리네 삶에 영원의 빛이 틈입해 홀연히 샤갈의 정원으로 변화하는 순간을 놓치지 않는 '눈'을 가지셨더군요.

교회 주보나 건축양식에서 예술의 향기를 흉내 내기란 비교적 쉽습니다. 이른바 '문화 목회'라는 이름으로 예술을 '소비'하는 교회

도 제법 많습니다. 그러나 목회 자체가 예술이기는 어렵습니다. 목회자에게 예술을 생산하는 유전자가 없으면 불가능한 일입니다.

애당초 모든 인간이 예술가로 태어납니다. 아이들에게 예술은 일상의 놀이입니다. 노래하고 춤추고 만들고 그리는 다방면의 예술 활동을 아이들은 아무렇지 않게 수행합니다. 그러다 제도권 교육으로 유입되면서 그 본성이 점점 거세됩니다. 예술은 직업이 되고 공부는 기술이 되어 참사람의 길을 잃기 일쑤입니다.

목회의 '기술'만 난무하고 목회의 '예술'이 사라진 시대에, 이런 책을 만났다는 자체가 은총입니다. 이 책은 최 목사님이 하늘교회 교우들과 나눈 예술 이야기를 담았습니다. 그뿐 아니라 최 목사님이 길벗들과 함께 꾸리고 있는 '우리 동네 · 인문 학당' 〈구멍가게〉에 실린 글도 모았습니다. 해서 어쩌면 '허섭스레기'일지 모르겠다고 손사래를 치시지만, 천만에요, 그건 겸양이 몸에 밴 기우에 지나지 않습니다.

『그림으로 신학하기』(서로북스, 2021)를 쓰면서 제가 부족하게 여긴 부분들이 목사님의 책에 죄다 담겨있어 놀랍고도 감사할 따름입니다. 이 책을 통해 독자들은 서양 미술의 흐름만이 아니라 서양 역사의 맥락까지도 짚어보실 수 있습니다. 신앙을 되새김질할 수 있는 여백의 미학은 기본입니다.

그러니 어찌 안 쟁여둘 수가 있나요? 이 책은 교양과 상식에 목마른 기독교 안팎의 독자들에게 단비와도 같을 것입니다. 설교 자료와 예화에 목마른 목회자들에게는 무척 유용한 보물단지가 될 테고

요. 모쪼록 미술과 종교의 접경에서 함께 놀며 '위로부터 내려오는 은총'에 마음껏 자기를 개방해보시기를요.

예술이야말로 삶의 최고 과제이며, 진정한 형이상학적 행위이다. — 니체

구미정
숭실대학교 초빙교수, 이은교회 목사

깊은 눈으로 본 '살리는 숨', 그 이야기

　　기독교와 미술?, 대뜸 "아하, 성경을 그린 그림 얘기구나!" 하면서 그냥 지나쳐버리지 않을까 하는 걱정이 앞섰다. 하지만 이 책은 명화의 반열에 들어있는 성화들을 제시하고 설명하며 신앙을 얘기하지 않는다. 역사의 흐름에 따라 그 시대와 사회, 그것도 주로 그늘진 면을 담은 그림들을 끌어내어 오늘을 사는 우리를 고민하게 한다. 그러므로 이 책은 인간학을 다룬 책이고, 인문학·사회과학으로 분류해도 어색하지 않다.

　　역사 속에서 미술의 역할은 다양했다. 포악한 군주나 국가주의의 시녀가 되거나 종교 권력의 오만함을 거든 경우가 허다했다. 가진 자들은 으레 화가·미술을 도구의 자리에 두고 활용하기를 즐겼다. 이 책은 거기에 덩더꿍하기보다는 그걸 불편해하고 저항하고 고발한 화가의 '깊은 눈'을 주목하고 있다. 그런 화가의 눈은 그저 아

름다운 것에만 집착할 수 없었다. 권력자의 입맛에 길들어지지 않았고, 심지어는 자기마저도 떠난 시각이었다. 때로는 보편화된 흐름에 역행하여 대중에게 외면당했고, 힘 있는 자들에게 수난을 당하기도 했다. 그 '깊은 눈'은 또 다른 힘에 붙들려 볼 바를 보았고, 인류사회의 본질을 추구하는 붓질에 주저함이 없었다.

저자는 그런 붓질을 우리에게 소환해주기를 반복하고 있다. 역사의 군데군데에서 그 시대를 숨 쉰 작가의 호흡을 찾아 그 숨이 오늘 우리의 숨이 되기를 바라고 있다. 그러니 이 책은 역사를 좇아 연연히 흘러온 '살리는 숨'의 이야기인 셈이다. "야훼 하느님께서 진흙으로 사람을 빚어 만드시고 코에 입김을 불어 넣으시니, 사람이 되어 숨을 쉬었다."^{창 2:7 공동번역} 사람이 만들어진 과정을 좀 꼼꼼히 소개한 이 구절은 책을 읽는 내내 내 곁에 있었다. 나의 숨을 가쁘게 하고 나를 터치하며 재촉해댔다. 우리가 기억해야 할 일, 창조의 사역은 아직 진행 중이니.

저자는 앵그르^{Ingres}의 화려한 그림을 보면서 흉측한 어두움을 아파하고, 고야^{Goya}의 흉측하고 어두운 그림을 보면서는 그 내면의 밝은 빛을 찾아 드러낸다. 고야는 돈이 되는 그림보다는 자기의 그림에 몰두한 사람이다. 그의 화제 '이성이 잠들면 괴물이 깨어난다'가 보여주듯이 그의 그림은 세상 · 인간을 망가뜨리는 '괴물'을 폭로하며 사납게 추궁하고 있고, 그의 그런 추궁은 간행물을 통해 사후까지 이어졌다. 프랑스의 만행을 고발한 고야의 〈1808년 5월 3일 마드리드에서〉는 우리에게 익숙한 그림이다. 이 그림은 비슷한 구도인

피카소^{Picasso}의 〈한국에서의 학살〉1951과 제주출신 강요배^{姜堯培}의 〈학살〉로 옮겨지면서 이 책이 추구하는 맥을 극명히 해주고 있다.

이 책의 주축은 '자유 · 평등 · 평화'다. 진취적이고 이상을 추구하는 편에 서있다. 따라서 까다로운 규제 없이 참여한 앵데팡당의 작품이나 낙선작품들을 소중히 대접하고 있다. 그런 작가들 중 책의 말미에서 만난 도전적인 미국화가 록웰^{Rockwell} 그리고 나에게 '도시의 고민'을 안겨준 호퍼^{Hopper}가 무던히 반가웠다. 호퍼는 젊고 소외된 작가들의 작품으로 시작된 뉴욕휘트니미술관의 주빈이기도 하다.

저자가 목회자인 만큼 기독교적 측면에서의 접근이 적지 않다. 그러나 저자는 결코 기독교를 옹호하지 않는다. 오히려 가혹하다 싶은 추궁이 수두룩했다. 미술은 종교보다 더 종교다웠다고 말하는가 하면 '신학 장사치'를 꾸짖기도 하고, 아집에 사로잡힌 신앙, 망해야 할 교회를 말함에 서슴없다. "오늘도 기요틴에 오를 코르테가 얼마나 많을까 생각하니 아찔하다." "부끄럽다." "오늘의 구원을 위하여 지금 할 일이 무엇인가?" "제리코는 메두사호의 뗏목을 그렸다. 지금 나는 무엇을 하고 있는가?" 이 책은 끊임없이 탄식하며 묻고 질책하고 호소하고 있다. 시대의 아픔을 담아내려 고민하는 강단의 사람이 아녔으면 차마 쏟아내지 못할 추궁들이었다.

책을 다 읽은 심정은 젊은 시절 도서관의 수많은 자료와 씨름하다가 퇴실 종소리를 들으며 나오는 아쉬움, 바로 그것이었다. 이 책

은 그만큼 충실하게 좋은 책이다.

　사실 나는 저자를 한 번도 만난 적이 없다. 다만 페이스북에서 우연히 보게 된 그의 글의 진지함과 호소력에 매료되어 사귐을 가진 터였다. 이 책 또한 그 깊은 샘의 경지로 깨달음과 감동을 주었고, 진한 마음이 묻은 열정으로 나의 무심·무료한 삶을 두드리며 부끄럽게 했다. 이제 두근거리는 마음으로 이어 나올 책을 기다릴 참이다.

그림을 좋아하는 사람

임종수

큰나무교회 원로목사

이야기가 세상을 구원합니다

세상에는 많은 이야기가 있습니다. 꼭 들어
야 할 이야기도 있고, 대충 들어도 되는 이야기도 있고, 들으면 속이
상하는 이야기도 있습니다. 사람들은 저마다 이야기를 나누며 살아
갑니다. 삶의 관계성이라는 것이 죄다 이야기와 연관되어 있습니다.
이야기가 없는 세상은 기쁨도 없고 희망도 없습니다. 물론 슬픔이나
절망도 없습니다. 그래서 이야기가 없는 세상은 지옥입니다.

미술에는 숱한 이야기가 담겨 있습니다. 어쩌면 이야기를 글로
적은 문학보다 더 많은 이야기를 담고 있습니다. 미술은 어느 문학보
다 재미있고 어떤 역사보다 진지합니다. 그래서 화가의 눈은 깊습니
다. 화가는 단순히 눈에 보이는 아름다움을 캔버스에 옮기는 흉내쟁
이가 아닙니다. 철학자보다 고뇌가 깊고 시인보다 정갈한 색채의 시
어를 선택합니다. 그리고 역사가 못지않은 예리한 분별력으로 사건

을 기록합니다. 무엇보다 화가는 정직합니다. 화가는 태생적으로 캔버스에 거짓을 칠할 수 없는 사람입니다. 그래서 우리는 그림에서 진실을 찾을 수 있습니다.

종교도 이야기의 보물창고입니다. 종교의 경전에는 수많은 이야기가 담겨있습니다. 인류 보편적 가치와 도덕적 규범뿐 아니라 인간 구원의 놀라운 비밀이 담겨 있습니다. 특히 성경을 펴보면 기막히게 재미있는 삶의 이야기가 있는가 하면 한숨이 절로 나오는 절망적 이야기도 있습니다. 재미로 치자면 〈삼국지〉나 〈아라비안나이트〉보다 재미있고, 교훈으로 치자면 〈사서오경〉 못지않습니다. 문학의 관점에서 보아도 견줄만한 것이 없을 만치 뛰어난 시가 담겨있습니다. 무엇보다도 종교는 인간 구원의 희망을 말하고 있습니다. 초월의 능력과 내재의 긍휼로 인간을 향해 조건 없이 베푸는 은혜의 이야기, 가난하고 연약한 자의 편에서 난폭한 자를 혼내는 공의로운 심판자의 이야기, 평화와 사랑을 구현하기 위하여 스스로 고난을 자처하여 십자가에 달린 예수의 이야기는 듣는 이의 가슴을 먹먹하게 만듭니다.

미술과 종교가 만나면 이야기의 상승효과가 극에 이릅니다. 그 재미를 혼자만 느끼기가 미안해서 매주 하늘교회 주보에 글을 실어 교우들과 함께 읽고, 인문학 모임 〈구멍가게〉에서 이야기 벗들과 나누었습니다. 이 책은 그렇게 모아진 글들입니다. 처음에는 한 권으로 모으려 하였는데 분량이 너무 커서 세 권으로 나누었습니다. 책의 이름을 첫 권은 '그리스에서 바로크까지'로 하였고, 두 번째 권은 '클래식에서 이동파까지', 세 번째 권은 '이집트에서 가나안까지'로 하고

'기독교와 미술'이라는 부제를 달았습니다. 다만 두 번째 책에는 이동파 이후의 미술도 포함되어 있습니다. 그래서 '클래식에서 이동파까지'라는 제목이 적합하지는 않습니다만 이동파 미술이 갖는 이야기가 남다르다고 여겨 제목을 고집하였으니 독자님의 이해를 바랍니다. 또한 처음부터 책을 낼 의도가 아니었던 만큼 '책'으로서 부족한 부분이 있을 수 있습니다. 이 점도 널리 헤아려주시기를 부탁드립니다. 미술사를 염두에 두고 글을 쓰고 모았지만 거기에 매이지는 않았습니다. 그래서 미술을 좀 아는 분들에게는 허섭스레기만도 못해 보일 수 있습니다.

추천의 글을 흔쾌히 써주신 나의 미술 글쓰기의 원인 제공자이신 구미정 교수님 그리고 청년 시절 본받고 싶었던 문서 운동의 선각자 임종수 목사님께 감사드립니다. 책의 출판 과정에 마음을 모아준 윤철영 목사와 오정석 목사, 〈구멍가게〉 벗들과 하늘교회 가족에게도 사랑의 빚을 졌습니다. 문장을 다듬은 사랑하는 딸 세희에게 고마운 마음을 표합니다.

2021년 9월

최광열

이 책의 맥락

신고전주의

1806, 앵그르
권좌의 나폴레옹
프랑스

앙시앵레짐(옛 제도)은 프랑스 혁명 이전의
체제를 말한다. 왕권신수설에 바탕을 둔 질
서이다. 헌법도 없고 의회도 열리지 않았다.
사람은 셋, 제1신분(성직자), 제2신분(귀족),
제3신분(시민)으로 구분했다. 로마 가톨릭교
회는 호적과 교육과 사회복지 시설을 장악
했다. 이때의 미술이 신고전주의이다. 바로
크의 감각과 로코코의 화려함을 견원시 하
며 이성과 도덕적인 아름다움을 추구했다.
아카데미 미술의 질서가 세워지고 역사화가
으뜸으로 취급되었고 영웅이 칭송되었다.

미술과 역사

1799, 고야
이성이 잠들면 괴물이 깨어난다
미국

18세기 말~19세기 초의 에스파냐는 보통
사람이 살아내기 벅찬 시대였다. 종교는 민
중을 억압했고 정치는 희망을 주지 못했다.
혁명을 이룬 프랑스는 다시 왕정으로 복귀
하여 에스파냐를 침략했다. 이베리아반도
는 무어인과 유대인이 본토인과 어울려 살
던 곳이다. 하지만 그런 때는 다시 오지 않
았다. 이 시대를 살아낸 화가 고야의 고민
을 살피는 일은 고통을 동반한다. 미술은 눈
으로만 보는 예술이 아니다. 온몸의 감각을
곧추세워야 할 때도 있다. 미술은 역사이고,
미술은 인생이다.

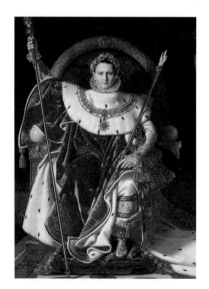

⌐ 권좌의 나폴레옹, 51쪽

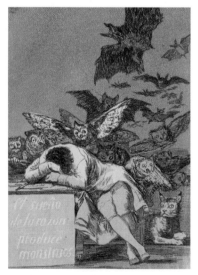

⌐ 이성이 잠들면 괴물이 깨어난다, 75쪽

낭만파

1818~9, 제리코
메두사호의 뗏목
프랑스

좋은 세상은 하루아침에 오지 않는다. 부르
주아의 등장과 세계관의 변화로 새 세상이
열렸지만 구시대 중력을 극복하기는 어려
웠다. 정의는 힘에 눌리기 일상이었고 염원
하던 새 세상은 요원했다. 장 칼라스 사건
과 드레퓌스 사건은 새 시대가 열리기 얼마
나 어려운지를 여실히 보여준다. 다행한 것
은 시대의 변화를 감지한 볼테르, 에밀 졸
라 같은 지성인이 있었다는 것이다. 그들은
카페에 모여서 이야기를 나누며 진실에 다
가서기를 원했다. 화가 제리코도 그 중의
하나이다.

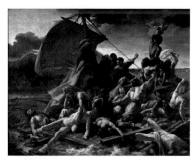

↑ 메두사호의 뗏목, 126쪽

사실주의

1857, 밀레
이삭 줍는 여인들
프랑스

세상이 급하게 변화할 때 뒤처지는 이들이
가장 불쌍하다. 정치와 사회가 급변하는 19
세기 말 프랑스에서 농민의 삶은 피폐하기
이를 데 없었다. 남자들은 도시로 나가 값
싼 노동력을 팔아야 했다. 농촌을 지키는 것
은 여성과 아이들이었다. 밀레는 혁명의 혜
택에서 제외된 농민의 삶을 그렸다. 당당한
정치 세력으로 힘을 키운 부르주아는 밀레
의 그림을 위험하고 불온하다고 판단했다.
그림은 팔리지 않고 화가는 가난을 면할 수
없었다. 그러나 농부의 화가는 붓을 놓지 않
았다.

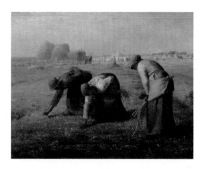

↑ 이삭 줍는 여인들, 150쪽

인상파

1872, 모네
인상, 해돋이
프랑스

예측 불가능한 것은 현대만이 아니다. 인상파의 등장이 그랬다. 누구도 생각하지 못했던 미술이 등장하자 기존 미술 권력은 이들을 비웃었다. 하지만 아카데미 미술에서 멀미를 심하게 느낀 이들은 모네의 화실이 있는 바티뇰의 카페 게르부아에서 정기적으로 모여 진지하게 이야기를 나누었다. 이들은 미술의 코페르니쿠스 같은 존재들로서 위대한 선구자들이다. 그들이 없었다면 현대 미술의 문은 열리지 않았을지도 모른다.

고흐, 후기인상파

1882, 고흐
슬픔
영국

후기인상파의 대표적 화가로 세잔과 고흐, 고갱을 꼽는다. 그들은 인상파의 흐름에 속해있으면서도 인상파의 객관적 묘사에서 한 걸음 더 나아가 주관성을 강조하는 그림을 그렸다. 이제 미술은 개성이 주목받는 시대가 된 것이다. 특히 세잔은 자연의 모든 형태를 원기둥과 구, 원뿔에서 시작된다고 보아 자연을 기본적인 형태로 단순화하여 입체파의 길을 예시했다. 그래서 세잔을 근대 회화의 아버지라고 한다. 후기인상파 안에는 20세기 미술이 담겨있었다.

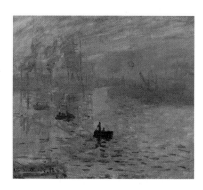

‡ 인상, 해돋이, 162쪽

‡ 슬픔, 1882, 200쪽

초월과 내재

1885, 고흐
성경이 있는 정물
네덜란드

고흐는 목사인 아버지가 죽고 난 후 〈성경이 있는 정물〉을 그렸다. 촛불은 꺼져 있고 펼쳐진 성경 앞에는 에밀 졸라의 소설 〈삶의 환희〉가 펼쳐져 있다. 흔히 이 그림은 고흐가 아버지의 세계관과 작별하는 의미라고 설명한다. 전혀 그렇지 않다. 도리어 고흐는 이 작품에서 거룩의 내면화를 추구했고 의식 종교가 아닌 삶의 종교를 표방했다. 종교 낙제생이었던 고흐가 미술을 통하여 종교의 이상을 실현하고자 한 것이다. 그래서 고흐의 모든 그림은 성화이다.

대중을 구원하는 미술

1862, 바실리 푸키레프
어울리지 않는 결혼
러시아

그동안 미술은 왕과 귀족과 교회 등 가진 자의 향유물이었다. 부유한 삶을 더 고급지게 하는 장식품이었다. 민중은 언제나 가난과 고통 속에 살았다. 이때 아카데미 미술 질서에 길들여지기를 거부하는 러시아 화가들이 민중을 깨우려고 마음 먹었다. 민중을 구원하기 위하여 민중 속에 들어가기 시작한 것이다. 황제와 귀족과 종교로부터 짓눌리는 민중을 보듬는 따뜻한 은총이었다. 이동파는 미술의 인카네이션이다. 그 선구자 크람스코이가 돋보인다. 스스로 깨어있어야 남을 깨울 수 있다.

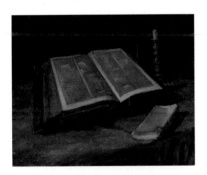

↑ 성경이 있는 정물, 210쪽

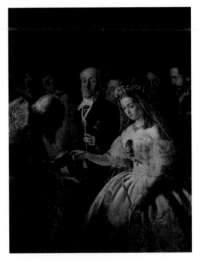

↑ 어울리지 않는 결혼, 238쪽

진리를 묻는 사람들

1890, 니콜라이 게
무엇이 진리인가?
러시아

세상은 언제나 진리에 목말라 한다. 끝없이 진리를 추구하면서도 진리를 받아들이지 못하는 것이 인류의 자화상이다. 진리 추구를 명분으로 하는 종교조차도 진리의 등장을 달가워하지 않는다. 러시아 이동파 화가 니콜라이 게가 〈무엇이 진리인가?〉를 그렸다. 진리를 질문하는 강자 앞에서 진리인 약자는 침묵한다. 강자는 답을 기다리지 않는다. 조금만 더 기다렸다면 인류가 듣고 싶었던 답을 들었을지도 모른다. 당시 러시아는 진리가 목마른 때였다. 지금 우리 시대는 안 그런가?

⬆ 무엇이 진리인가?, 259쪽

가난

1891, 케닝턴
가난의 고통
호주

미술의 주인공은 언제나 권력을 쥔 자였고 미술의 주인도 늘 부자였다. 가난한 사람들은 미술 밖의 존재였다. 적어도 바로크 이전까지는 그랬다. 네덜란드의 신흥 부르주아들이 미술의 고객이 되었고 보통 사람들이 미술의 소재가 되었다. 신고전주의에 이르며 시대를 역행하는 듯하였으나 사실주의가 등장하여 보통 사람들의 다양한 이야기가 캔버스를 채우기 시작하였다. 인상파와 러시아의 이동파 운동은 이를 촉구하였다. 가난은 인류가 해결하지 못하는 난제이다. 가난을 바라보는 미술의 시선이 궁금하다.

⬆ 가난의 고통, 267쪽

전쟁과 미술

1938, 콜비츠
피에타
독일

20세기 들어 인류는 한 번도 경험한 적 없는 대규모 전쟁을 두 번이나 겪었다. 그동안 크고 작은 전쟁이 없었던 것은 아니지만 이렇게 인류를 격앙하게 하는 전쟁은 처음이었다. 무기는 현대화되었고 대규모 살상이 이어졌다. 무엇보다 어머니들의 슬픔이 컸다. 독일의 판화가 콜비츠가 어머니로서 전쟁에 맞섰다. 전쟁에 항거하지 않으면 전쟁은 사라지지 않는다. "종자로 쓸 곡식을 가루로 만들어서는 안된다"라며 반전 포스터를 만드는 어머니가 세상을 구원한다.

미국의 정신

1930, 그랜드 우드
아메리칸 고딕
미국

미국은 사람의 생각이 만든 나라다. 고대로부터 이어온 역사의 모순을 탈피하고 상식적인 나라를 세웠다. 그 과정이 녹록하지 않았다. 영국과 독립전쟁을 벌였고 자기들끼리도 싸워야 했다. 그렇게 그들은 상식의 나라를 만들고 싶었다. 지금 미국은 세계 초일류 나라가 되어 세상 모든 일을 간섭한다. 현존하는 모든 모순을 해결하는 세계 경찰국가를 자임하며 그것을 즐거워한다. 하지만 자기 눈의 들보는 여전히 존재한다. 미국의 정신이 과연 세계의 희망이 될 수 있을까?

↑ 피에타, 285쪽

↑ 아메리칸 고딕, 300쪽

추상화

1940, 칸딘스키
녹색과 적색
프랑스

그동안 미술은 보이는 것을 그리는 것이었다. 보이지 않는 것은 그릴 수 없었고 그것은 미술의 영역도 아니라고 생각했다. 하지만 시대가 변하고 생각이 달라졌다. 선보다 색이 강조되는 세상이 인상파에 의해 펼쳐졌고, 보이지 않는 이면의 것을 입체파가 보여주기 시작했다. 생각의 심층을 야수파가 표현했다. 보이지 않는 것을 그리는 미술 세계가 열렸으니 이제 보이지 않는 하나님을 그릴 수 있게 되었는지도 모른다. 하나님은 추상화에 가장 잘 어울리는 존재가 아닐까?

개척자

1928경, 나혜석
자화상
유족 소장

전에 없던 유형의 예술을 한국에 소개하는 일은 쉽지 않았다. 서양 미술을 이 땅에 이식하는 과정에 앞장섰던 이들의 의지가 남달랐지만 착근하는 과정이 쉽지 않았다. 서양 미술에 대한 몰이해로 스스로 무너지기도 했다. 그래도 그런 개척자가 있었기에 2세대, 3세대가 존재할 수 있었다. 고희동, 김관호, 김찬영, 나혜석 등이 있었기에 가능한 일이다. 일제강탈기, 그 절망스럽고 고단한 시절에 서양 미술을 배우러 동경 유학길에 올랐던 개척자들의 마음이 애잔하다.

⬆ **녹색과 적색**, 326쪽

⬆ **자화상**, 352쪽

증오

1875, 비어르츠
바라의 죽음
프랑스

사람들은 누구나 증오는 나쁘고 이해와 사랑은 소중하다는 것을 안다. 하지만 사랑을 애써 회피하고 증오를 이용하거나 부채질하는 것도 사람이다. 이유가 있는 증오도 있지만, 이유가 없는 증오도 많다. 맹목적 증오가 일으키는 일들은 쉽게 치유되지 않는다. 제주4.3사건이 그렇다. 그때 우리는 왜 그렇게 미움의 씨름판에 서야 했을까. 비어르츠의 〈바라의 죽음〉은 제주 출신 화가 강요배의 손끝에서 〈학살〉로 재현된다. 강요배는 피해자를 부재로만 존재케 한다.

약자의 눈물

2011, 김서경 · 김운성
평화의 소녀상
한국

전쟁이 가진 가장 나쁜 점은 약자에게만 슬픔과 고통이 몰리는 것이다. 전쟁 통에 부자 되는 나라도 있고 공을 세워 훈장을 받거나 이름을 날리거나 출세하는 사람도 있다. 하지만 사회적 약자들은 전쟁의 아픔을 온몸으로 받아들일 수밖에 없다. 도망갈 곳도 없고 그런 시간도 주어지지 않는다. 특히 아녀자들의 고통은 말로 다 표현할 수 없다. 일제 강탈기에 전장에 끌려간 성노예의 삶을 경험했던 분들의 명예가 회복되는 일에 미술은 어떤 기여를 할 수 있을까?

↕ 바라의 죽음, 188쪽

↕ 평화의 소녀상, 359쪽

욕망

1996, 페르난도 보테르
과일을 든 여인
독일

인류의 욕망은 끝이 없다. 전에 없던 풍요를
누리고 있으면서도 탐욕의 바다는 채워지지
않는다. 도시는 팽창하고 도시의 정신인 욕
망과 경쟁은 끝이 없다. 도시는 인간 구원의
장소가 아니다. 특히 땅에 대한 인간의 욕심
은 특별하다. 땅은 소수에게 집중되어 있고
불로소득의 원천으로 부익부 빈익빈을 창조
한다. 탐욕을 채워서 행복해지기보다 욕망
을 줄여서 행복해질 수 있는 길은 없을까?
행복한 삶을 위해서 할 수 있는 일이 무엇인
지를 고민한다.

┊ 과일을 든 여인, 364쪽

신고전주의,
역사를 찬양하라

세상을 어둡게 한 태양왕

루이 14세

　　　　　　　　"절대주의 국가에서 왕권이란 신이 주신 것으로, 왕은 신에 대해서만 책임을 지고 신민은 왕에게 절대복종해야 한다." 절대주의의 사상적 기반인 왕권신수설에 대한 설명이다. 엘리자베스 1세[Elizabeth I. 1533~1603]가 후계자를 남기지 못하고 죽자 스코틀랜드 출신의 제임스 1세[James I. 1566~1625]가 잉글랜드의 왕이 되었다. 제임스 1세는 의회와 충돌이 잦았다. 이는 제임스 1세가 잉글랜드 의회를 충분히 이해하지 못한 때문이다. 제임스 1세는 '법 위에 왕'을 주장했지만 마그나 카르타[대헌장. 1215]의 전통을 되살린 법률가 에드워드 쿡[Edward Coke. 1552~1634]은 '왕위에 법'을 주장했고 찰스 1세[Charles I. 1600~1649] 때에는 "의회의 동의 없이는 과세할 수 없고, 자의적으로 인신을 구속할 수 없다"라는 권리청원[1628]에 이르렀다. 찰스 1세는 마지못해 승인했지만 이후 11년 동안이나 의회를 소집하지 않았다. 게다가 국교회 확대 정책에 반발한 스코틀랜드가 전

쟁 불사를 외치자 무력 충돌이 불가피해졌다. 찰스 1세는 장로회가 우세한 스코틀랜드와의 전쟁을 대비한 비용을 마련하고자 의회 소집을 요구했다. 의회에는 젠트리^{Gentry}라 불리는 신흥상공업자와 자영농들이 대거 진출했는데 이들은 근면과 금욕, 절약과 검소를 실천하는 칼뱅의 가르침을 따르는 청교도들이었다. 이 과정에서 왕당파와 의회파가 충돌했는데 크롬웰^{Oliver Cromwell, 1599~1658}이 이끄는 의회파가 승리하며 찰스 1세는 '국민의 적'으로 처형당하고 공화정이 세워졌다. 이것이 바로 청교도혁명^{1640~1649}이다.

그러나 청교도 정신에 따른 크롬웰의 정치는 너무 엄격하여 백성의 불만을 사다가 크롬웰이 죽자 백성들은 왕정복고를 추진했다. 찰스 2세^{Charles II, 재위 1660~1685}가 왕위에 올랐고 이어서 제임스 2세^{James II, 1633~1701}, 1688년 메리 2세^{Mary II, 1662~1694}와 네덜란드 총독이던 윌리엄 3세^{William III, 1650~1702}가 영국의 공동왕으로 즉위하며 입헌군주제의 막이 열렸다. 국교도 외의 프로테스탄트에게도 신앙의 자유를 보장하는 '관용법'이 1689년에 발표되어 종교 갈등의 구시대 문제를 청산했다. 같은 해에 '권리장전'을 발표해 왕권신수설을 폐기하고 권력의 기원이 국민에게 있음을 수용하는 무혈혁명, 즉 '명예혁명'이 완성되어 영국은 19세기 번영의 길로 나아가게 되었다.

이 무렵 유럽대륙에서도 대규모 전쟁이 한창이었다. 30년 전쟁^{1618~1648}이 베스트팔렌 조약의 체결로 대륙에 평화가 찾아왔지만 프랑스와 에스파냐와의 전쟁은 1659년까지 이어졌다. 전쟁은 돈을 필요로 하는 거대한 하마였다. 태양왕으로 불리는 루이 14세^{Louis XIV,}

^{재위 1643~1715}는 다섯 살의 나이에 왕위에 올랐다. 반정부 봉기가 곳곳에서 일어나 정국은 혼란스러웠고 왕권은 확립되지 못했다. 특히 프롱드의 난¹⁶⁴⁸으로 프랑스는 무정부 상태가 되었다. 그 과정에서 파리 시민들이 루브르궁에 난입하기까지 했는데 이 사건은 루이 14세에게 큰 상처로 남아 후일 파리 남서쪽에 절대주의의 상징인 베르사유궁을 건설하기에 이르렀다. 이런 과정에서 권력의 주도권을 되찾아야 하는 루이 14세도 난감했지만 이런 정국을 견뎌내야 하는 백성들의 고통도 말이 아니었다. 국왕이 권력으로 백성을 가혹하게 다스려도 문제지만 왕권이 세워지지 않아 질서 자체가 존재하지 않아도 참담하기는 마찬가지였다. 평화와 질서를 바라는 백성들은 젊은 국왕이 사태를 장악하고 국정을 주도하기를 바랐다. 하지만 바람의 방향이 영국과는 달랐다. 청년 루이 14세를 향한 귀족들과 국민의 복종 서약이 줄을 잇기 시작했다. 이렇게 루이 14세의 절대주의 시대에 접어들었다. 그래서 '독재보다 나쁜 것은 무정부'라는 말이 나오는 모양이다.

우리가 기억해야 할 루이 14세의 정책 가운데 하나는 1685년에 낭트칙령¹⁵⁹⁸을 폐지하는 퐁텐블로 칙령을 선포한 것이다. 낭트칙령은 위그노인 프랑스 왕 앙리 4세^{Henri IV. 1553~1610}가 로마 가톨릭교회로 개종하는 대신 위그노에게 신앙의 자유를 허락한다는 명령이다. 루이 14세는 자신의 할아버지가 세운 이 칙령을 취소하고 프로테스탄트인 위그노 교회를 파괴하며 예배를 금지하고, 목사들은 15일 내로 나라를 떠나라고 명령했다. 만일 목사가 로마 가톨릭교회로 개종하면 변호사 자격증을 준다는 미끼도 내걸었다. 위그노들은 빈손으

로 고향을 떠나 네덜란드와 잉글랜드, 스위스 등으로 갔는데 그 수가 위그노 전체의 2분의 1에 이르는 20~50여만 명에 달했다. 전문직 종에 종사하던 위그노들이 망명하자 프랑스의 산업은 흔들렸지만 위그노를 받아들인 나라들은 각 산업에서 큰 발전을 이루었다. 프랑스의 위그노에 대한 핍박 가운데 가장 가혹한 것은 용기병 군대를 위그노의 집에 숙영하도록 한 것이다. 이때 살인과 강간과 약탈이 일상으로 벌어졌다. 이런 와중에도 끝까지 고향에 남아 신앙을 지킨 위그노들도 있었으니 남프랑스의 산악지역인 세벤누Cevennes Mts.의 위그노들이다. 이들은 장 카발리에Jean Cavalieri, 1681?~1740와 롤랑Pierre Laporte (Rolland), 1680~1704을 중심으로 루이 14세의 강압적인 종교정책에 끝까지 저항했다. 이를 '카미자르Camisards의 난'이라고 한다. 1911년에 로랑의 생가에 '광야박물관'Desert Museum이 섰다.

이아생트 리고Hyacinthe Rigaud, 1659~1743의 〈루이 14세〉는 왕으로서의 모든 위엄을 갖춘 절대주의의 상징을 잘 묘사했다. 황금색의 문양이 새겨진 붉은 색의 커튼과 왕좌와 탁자, 푸른 바탕 위에 새겨진 부르봉 왕가의 상징인 황금 백합 문장의 망토, 허리에 찬 보석 박힌 황금 칼과 오른손에 지휘봉을 든 모습은 한눈에 보아도 절대군주다. 이 그림이 그려질 당시 왕은 즉위한 지 58년 된 63세였다. 플랑드르 화가 앙토니 반 다이크Anthony van Dyck, 1599~1641의 〈사냥터의 찰스 1세〉1635와 비슷한 포즈를 취하고 있으면서도 절대 권력자로서는 전혀 다른 모습을 보여준다. 다이크가 모든 것을 다 소유한 자의 단출함을 그렸다면 리고는 신분과 능력을 한껏 뽐내고 싶은 절대군주의 당당함

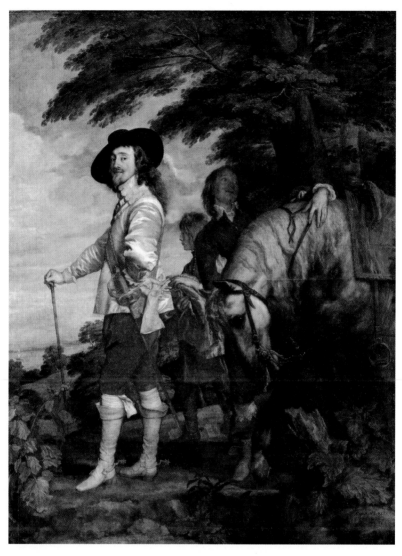

반 다이크
〈사냥터의 찰스 1세〉 1635, 캔버스에 유채, 266×207cm, 루브르 박물관, 파리

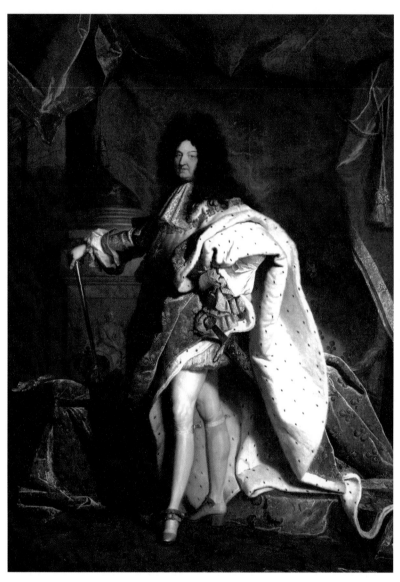

이아생트 리고
〈루이 14세〉 1701, 캔버스에 오일, 277×194cm, 루브르 박물관, 파리

을 숨기지 않았다. 다이크가 절대군주의 높은 품격을 넓은 영토와 좋은 품종의 말 등 주변 소재에서 찾으면서 그 주인이 어떤 존재인지를 암시했다면 리고는 은유와 비유를 생략하고 직설적으로 군주의 권위를 자랑하고 있다. 다이크가 우수한 혈통의 말을 그려 능력 없는 찰스 1세를 비아냥했다면 리고는 사치에 젖은 왕을 은근히 비꼬는지도 모르겠다.

"나를 닮지 말거라." 77세의 루이 14세가 죽음을 앞두고 증손자 루이 15세^{Louis XV, 1710~1774}에게 남긴 말이다. 그는 자신을 아폴론에 비견했고 스스로 '태양왕'이라고 하며 '하나의 국가, 하나의 왕, 하나의 종교'라는 구호 아래에 프랑스 국민을 모았다. 하지만 국민은 과연 그 절대 통치에 만족했을까? 분명한 것 한 가지는 프랑스는 영국보다 100년이나 늦게 '자유, 평등, 박애'의 프랑스혁명을 시작했다는 점이다. 태양왕 시대의 백성들은 짙은 그늘에서 숨죽이며 살아야 했다. 백성이 체감한 것은 밝고 환함이 아니었다. 어둠은 깊었고 절망의 그림자는 길었다.

애국이란 무엇인가?
호라티우스 형제의 맹세

"생각하는 대로 살지 않으면 사는 대로 생각하게 된다." 프랑스 소설가 폴 부르제^{Paul Bourget, 1852~1935}가 1914년 발표한 소설 《한낮의 악마》에서 한 말이다. 생각하는 대로 산다는 것이 쉽지 않다. 세상 지배자들은 예나 지금이나 생각하는 것을 달가워하지 않는다. 철학자 베이컨^{Francis Bacon, 1561~1626}이 '돈은 최상의 종이고, 최악의 주인'이라고 했던가. 모든 가치를 돈으로 환산하는 시대에서 인간의 가치는 추락하기 마련이다. 돈이 지배 이데올로기가 된 오늘의 사회에서 생각하며 산다는 것은 힘겨운 투쟁이 아닐 수 없다. 이런 세상에서 생각하기 위한 처절한⒂ 몸부림 가운데 하나가 독서다. 프랑스 철학자 볼테르는 "당신은 책이라는 것을 좋아하지 않을지도 모른다. 그런 당신은 분명히 부질없는 야심과 쾌락에만 몰두하고 있을 것이다"라고 했다. 책을 통하여 생각을 곧추세우지 않는다면 세상을 지배하는 이데올로기의 포로가 된다는 말이다.

생각하는 힘을 기르기 위해서라면 미술 감상도 좋은 방법이다. 예술 작품을 일방적으로 수용하지 않고 자신만의 느낌과 발견을 통하여 스스로 조명하면 각박한 현실을 정화시키는 힘이 예술 속에 담겨있음을 알게 된다. 거룩과 세속, 남자와 여자, 나와 남, 동양과 서양, 정신과 육체 등 상호 배타적이면서도 예외가 없는 두 대립적 범주로 구성된 체계에서 다양한 삶을 이해하는 근력을 키울 수 있다.

〈호라티우스 형제의 맹세〉는 신고전주의 화가 다비드^{Jacques Louis David, 1748~1825}의 작품이다. 호라티우스 형제의 맹세 이야기는 기원전 7세기, 로마와 알바 사이의 국경 분쟁을 배경으로 하고 있다. 두 나라는 희생을 최소화하기 위하여 전면전 대신에 각 나라에서 세 명의 대표를 뽑아 결투하게 했다. 로마의 대표로 호라티우스의 삼 형제가 뽑혔고 알바에서는 큐라티우스의 삼 형제가 결투에 나섰다. 그런데 이 두 집안은 이미 혼인으로 맺어진 사돈 간이었다. 큐라티우스의 딸 사비나는 호라티우스의 아들과 이미 결혼했고, 호라티우스의 딸 카밀라는 큐라티우스의 아들과 약혼한 사이였다. 어느 쪽이 이기든 슬픈 일이다. 그림의 오른편에 그려진 슬퍼하는 여인들은 호라티우스 형제의 어머니와 아내와 여동생이다.

다비드는 나라를 위해 싸우는 전사의 결의 찬 맹세와 여인들의 슬픔을 함께 표현했다. 개인 행복보다 애국 의무가 우선한다고 말하고 싶었던 것일까? 당시 프랑스는 루이 16세의 절대권력 시대, 왕궁은 사치했고 귀족들은 방탕했다. 평민들의 불만은 점점 고조되던 시대였다. 그리고 이 작품이 그려진 후 5년 후인 1789년 7월 14일에 대

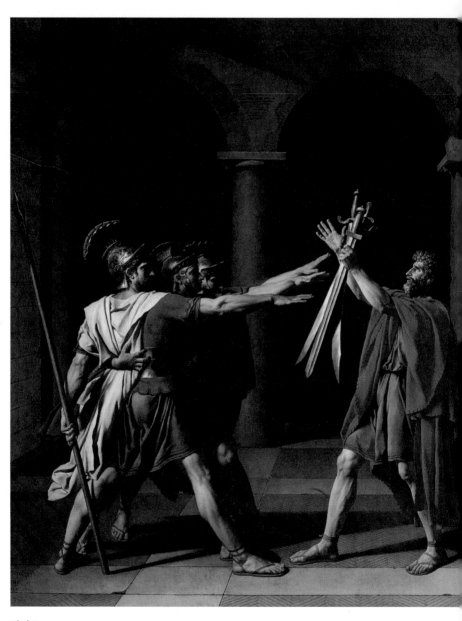

다비드

〈호라티우스의 맹세〉 1784~5, 캔버스에 유채, 329.8×424.8cm, 루브르 박물관, 파리

혁명이 일어났다.

　지난 2월 7일, 북한이 장거리 로켓을 발사하자 남한 당국은 개성공단의 가동을 전면 중단시켰다. 북한은 개성공단을 폐쇄하고 자산 동결과 남측 인원을 추방했다. 북한의 로켓 발사를 기다렸다는 듯 남한은 미사일방어체계 배치를 공론화했다. 일촉즉발 위기의 때에 〈호라티우스 형제의 맹세〉를 보며 애국이 무엇인지 생각해본다. 생각 없는 광기가 무섭다.

평화의 아이콘
사비니 여인들

다비드의 화풍은 고전주의의 순수를 표현하면서도 행동하는 예술을 표방하고 있다. 로코코 미술의 화려하고 가벼운 사조에서 벗어나 엄정과 엄숙을 화폭에 담고 있다. 그래서 그의 그림을 보노라면 마치 연극의 정지된 장면을 보는 듯하다. 당시 프랑스에서 왕의 권력과 더불어 귀족들은 입김이 거셌다. 귀족들은 사치스러웠고 백성들의 삶은 피폐했고 예술은 경박했다. 이런 때에 다비드는 신화와 역사를 소재로 한 그림을 진중하게 그렸다. 대중을 가르치는 미술을 실현하고자 노력했는지도 모른다.

다비드의 1799년 작품 〈사비니 여인들의 중재〉는 로마의 건국 이야기를 배경으로 하고 있다. 아직 로마라는 이름을 붙이기 전 로물루스Romulus와 레무스Remus는 노예와 도망자 등과 함께 카피톨리노 언덕에 새로운 도시를 세웠다. 하지만 제대로 된 가족을 갖지 못한 신분의 남자와 결혼할 여자를 찾기란 쉽지 않았다. 결국 로물루스는

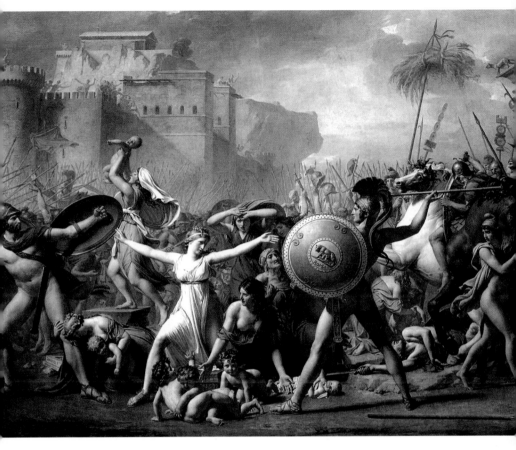

다비드
〈사비니 여인들〉 1808, 캔버스에 유채, 385×522cm, 루브르 박물관, 파리

이웃 부족 사비니Sabini의 여인들을 납치했다. 끌려간 사비니 여인들은 로마인의 아내가 되어 그들의 아이를 낳았다. 로물루스도 사비니의 귀족 타티우스Tatius의 딸 헤르실리아Hersilia를 아내로 삼았다.

졸지에 딸과 여동생 그리고 아내를 잃은 사비니 남자들은 로마에게 자기 여인들을 돌려달라고 요구했지만 로마가 들어줄 리 없었다. 도리어 로마는 사비니에게 서로 통혼하자고 요구하는데 이 역시 사비니로서는 받아들일 수 없었다. 그렇게 3년이 지난 후 사비니의 장군 타티우스는 빼앗겼던 자신들의 아내와 딸과 여동생을 구출하고 로마에 복수하기 위하여 군대를 이끌고 로마로 진격하여 카피톨리노 언덕을 포위했다. 싸움은 치열했고 전선은 팽팽했다. 양쪽에서 사상자가 속출했다.

이때 참혹한 전투의 현장에 사비니 여인들이 아기를 안고 울면서 뛰어들었다. 그들은 과거의 남편과 아버지, 오빠를 향해 그리고 로마 남자들을 번갈아 바라보며 애절하게 울부짖었다.

"한때 우리는 난폭하게 끌려왔습니다. 그러나 지금은 그들의 아내가 되었고 아이를 낳아 키우고 있습니다. 만약 이 전쟁이 우리 때문이라면 우리를 다시 포로로 만들지 말아 주세요."

작품에서 대결 구도를 보이며 서로를 겨누는 두 전사는 타티우스와 로물루스이다. 로물루스의 방패에는 늑대 젖을 먹고 자란 쌍둥이 형제 로물루스와 레무스의 모습이 그려져 있다. 타티우스와 로물루스 사이에 팔을 벌리고 서 있는 여인이 헤르실리아이다. 세 사람

은 급격하고 혼란한 전쟁터에서 정지된 시간처럼 멈춰있다. 헤르실
리아는 아버지에게 전쟁을 중단하고 평화를 선언해달라고 간청하고
있다. 사비나의 딸인 동시에 로마인의 아내인 여인들은 아이를 안은
채 전쟁을 거부하며 평화를 소리치고 있다. 다행히 사비니 여인들의
노력은 주효하여 로마와 사비니는 하나가 되어 평화롭게 살았다.

전쟁을 통해 자기 존재를 입증하려는 못된 이들은 지금도 여전
하다. 정의와 평화를 들먹이며 미사여구로 명분을 만들고 우아하게
포장도 하지만 한마디로 탐욕스러운 안보 장사꾼에 불과하다. 우매
하거나 표독스럽고, 천박하거나 무지하다. 이 작품에서 평화와 화해
의 중재자 역할은 여성의 몫으로 그려졌다. 이야기의 배경이 된 주
전 7세기나 작품이 만들어진 18세기뿐만 아니라 지금도 평화는 여
성에 의하여 만들어진다. 그것은 생물학적 여성이 평화를 만든다는
것이 아니고 여성성이 평화를 가져온다는 뜻이다. 여성들의 중재가
없었다면 로마와 사비니는 어떻게 되었을까를 생각하니 헤르실리아
의 존재가 참 다행스럽다.

순수란 없다

앵그르

미국 주간지 〈타임〉은 2019년 '올
해의 인물'로 환경운동가 툰베리Greta Thunberg, 2003~를 뽑았다. 툰베리
는 '경제 성장만을 주장하는 이들에 의하여 자신의 꿈과 유년을 빼
앗겼다'며 급변하는 생태계와 기후 변화에 대응할 것을 촉구하는 16
살 스웨덴 소녀다. 그녀는 2019년 9월 23일 뉴욕 유엔본부의 기후 행
동정상회의에 참석하기 위하여 비행기 대신 태양광 요트를 타고 대
서양을 건넜다. 한나절이면 갈 수 있는 거리를 15일이나 걸려 간 것
은 탄소 배출로 인한 기후 위기를 경고하기 위함이었다. 그녀는 매
주 금요일이면 학교 대신에 스톡홀름의 국회의사당 앞에서 '기후를
위한 학교 파업' 팻말을 들고 1인 시위를 한다. 이에 세계 270여 지
역의 청소년들이 '미래를 위한 금요일'이라는 기후 행동에 참여하여
"우리가 책임질 수 있는 나이가 될 때까지 기다릴만한 충분한 시간
이 없다"라고 외치고 있다.

그동안 세상은 영웅에 열광했다. 마케도니아의 왕으로 그리스와 이집트와 페르시아와 인도에 이르는 대제국을 건설하여 헬레니즘 문화를 이룩한 알렉산더 대왕Alexandros the Great, BC 356~BC 323, 제2차 포에니 전쟁에서 로마를 격파한 카르타고의 장군 한니발Hannibal, BC 247~BC 183? 루비콘강을 건너 로마를 향해 진격해 로마의 제1인자가 되어 서양 역사에서 가장 큰 영향을 끼친 시저Gaius Julius Caesar, BC 100~BC 44, 아시아와 유럽을 한 손에 넣었던 몽골의 칭기스칸Chingiz Khan, 1162~1227은 탁월한 영웅이다. 영국과 프랑스의 백년 전쟁에서 프랑스를 구한 잔 다르크Jeanne d'Arc, 1412~1431도 영웅이고, 제2차 세계 대전을 승리로 이끈 맥아더Douglas Mac-Arthur, 1880~1964도 영웅이다.

인류 역사에서 이들은 언제나 존경과 경배의 대상이었고 어린이들이 닮고 싶은 1순위의 인물들이었다. 하지만 세상은 달라졌다. 자기 야망을 위하여 상대를 극복하고 물리쳐야 하는 삶은 더 이상 선망의 대상이 되지 않는 시대가 온 것이다. 경쟁은 남과 하는 것이 아니라 과거의 자신과 하는 것이고 이제는 영웅이 대접받는 시대가 아니다. 영웅보다는 인종과 계층, 세대 간의 갈등 해소를 위해 노력한 인물이 존중받는 사회가 되었다. 경제주의에 희생되거나 사회 변화에 뒤처져 불평등의 삶을 고스란히 살아내야 하는 사람들을 외면하지 않는다. 오히려 그들을 벗으로 받아들여 함께 사는 세상을 구현하는 것이야말로 이 시대 최고의 가치에 해당하는 삶이다.

프랑스 신고전주의 화가로 앵그르Jean-Auguste-Dominique Ingres, 1780~1867가 있다. 그가 살던 시대는 격동기였다. 그는 프랑스 대혁명

이후 나폴레옹의 등장과 몰락, 복고 된 왕정의 부패와 무능 그리고 나폴레옹 3세[Napoleon III. 1852~1870]의 재등장을 미술로 살아내야 했던 화가다. 그는 변화무쌍한 세상에서도 예술의 순수성은 지켜져야 한다고 믿었다. 이것이 그를 신고전주의에 머물게 한 이유였다. 진실성을 추구하는 역동의 미술인 낭만주의가 등장하여 격동하는 시대의 흐름을 화폭에 담았지만 앵그르는 신고전주의의 화풍을 벗어나지 않았다.

　미술이 시대의 흐름에 좌지우지되는 것을 부정하는 앵그르였지만, 시대의 흐름에는 매우 민감했다. 1789년 나폴레옹의 동방원정길에 167명의 학자와 예술가가 동행한 바 있는데 그들에 의해 다양한 보고서가 파리에 뿌려졌다. 이에 유럽 사람의 관심이 오리엔탈리즘에 쏠리게 되었다. 여기서 오리엔탈리즘이란 유럽인의 입장에서 동방을 바라보는 취향을 말한다. 매력을 느끼면서도 문명적으로 열등하다고 보는 시선이다. 제국주의의 침략과 식민지배를 정당화하는 왜곡된 인식과 태도를 의미한다. 이때 누구보다 앞서 이런 시대 흐름을 화폭에 담은 화가가 앵그르다. 앵그르는 터키 술탄의 하녀를 주제로 〈그랑 오달리스크〉[1814]와 〈터키탕〉[1862]을 그렸다. 그 후 많은 화가들이 앞을 다투며 오달리스크를 요염한 자세로 화폭에 담기 시작했다. 피쿠[Henri-Pierre Picou, 1824~1895], 르누아르[Pierre-Auguste Renoir, 1841~1919], 마티스[Henri Matisse, 1869~1954]의 〈오달리스크〉[1858, 1870, 1921], 제롬의 〈뱀 부리는 사람〉[1883], 브레트[Ferdinand Max Bredt, 1860~1921]의 〈터키 부인〉[1893] 등이 그렇다. 하지만 실제로 동방을 방문한 바 있는 들라크루아[Eugène Delacroix, 1798~1863]의 〈알제의 여인들〉[1834]이나 코니에[Lé

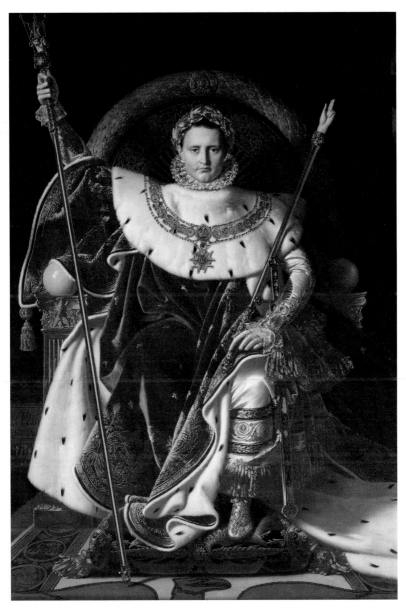

앵그르
⟨권좌의 나폴레옹⟩ 1806, 캔버스에 유채, 259×162cm, 군사 박물관, 파리

on Cogniet, 1794~1880의 〈1798 나폴레옹 이집트 원정대〉[1835]는 앞에 말한 작품들과 전혀 결이 달랐다. 미지의 동방세계에 대한 화가들의 상상력이 남성 중심의 선정적이고 자극적인 작품을 쏟아낸 것이다. 화가들이 그린 오달리스크는 시대의 약자였다. 세상은 요동치고 있었지만 남성은 여전히 세상의 중심이었다.

앵그르는 나폴레옹 1세의 초상화 〈권좌에 앉아있는 나폴레옹〉[1806]을 자신의 스승 다비드의 〈나폴레옹의 대관식〉[1807]보다 앞서 그렸다. 스승의 정치 행위에 비호감을 가졌던 제자였지만 그의 작품은 36세의 나폴레옹을 전지전능한 신의 아들로 묘사했다. 권좌에 정면으로 앉은 모습은 영락없는 그리스도다. 게다가 그리스 신화의 제우스 도상을 차용했다. 나폴레옹은 자신의 권력을 정당화하기 위하여 예술을 이용한 황제다. 예술 아카데미를 장악하고 언론 검열을 시행했다. 그런 나폴레옹을 구세주로 의심 없이 믿은 앵그르의 정신 상태가 의심스럽다. 예술가의 왜곡과 아부가 슬프다.

앵그르가 지키려고 했던 '순수'라는 것이 결국 이런 것일까? 단언컨대 '순수'한 예술은 없다. '순수'한 역사도, '순수'한 신앙도 존재하지 않는다. 인간의 본성이 순수하지 못한데 어떻게 순수한 것이 가능할 수 있는가? 경직된 하나의 원칙이 교리화되어 세상을 지배할 때 진실은 자취를 감추고 위선과 독선이 판을 친다. 미술에서 신고전주의가 제도화되어 아카데미즘에 함몰될 때 프랑스 미술은 판박이의 연속에 불과했다. 미술만 그런 것이 아니어서 더 걱정이다.

광기의 시대, 독기를 품다
1808년 5월 3일

 세상은 미쳤다. 미치지 않고서는 할 수 없는 일들이 아무렇지도 않게 일어난 적이 역사에는 무수히 많다. 히브리인들이 노예로 있던 주전 15세기의 이집트는 미쳤다. 노예 민족의 번성이 놀라울 정도로 빠르다는 이유로 히브리인의 남자 아기들을 나일강에 던지게 한 것은 미친 짓이다. 예수가 태어날 무렵 팔레스타인의 권력자 헤롯이 동방박사들의 말을 듣고 베들레헴 인근의 아기들을 살해한 것도 미치지 않고서는 할 수 없는 일이다. 중세 시대 교회가 하늘과 땅의 권력을 한 손에 틀어쥐고 있으면서도 무엇이 두려웠던지 마녀사냥의 이름으로 가녀린 백성들을 화형장에 세운 것은 미친 짓이 분명하다. 아프리카의 흑인들을 마구잡이로 붙잡아오는 노예 무역으로 국가의 상당한 제정을 충당한 영국을 위시한 유럽의 나라들도 미쳤다. 남의 땅에 함부로 들어가 본래부터 잘 사는 이들을 동물 사냥하듯 총칼로 살해한 아메리카와 호주

의 백인들도 그렇다. 나치스에 의해 자행된 홀로코스트에서 유대인들은 게르만 민족의 우수성을 노래한 바그너의 음악이 흐르는 가스실에서 비운의 삶을 마감하여야 했다. 미치지 않고는 할 수 없는 일들이다.

이런 미친 짓은 옛날이야기만이 아니다. 2014년 7월, 이스라엘은 팔레스타인 가자 지구에 대규모 공습을 감행했다. 이때 가자 지구와 근접한 이스라엘의 스데롯Sderot 언덕에는 시민들이 소파에 앉아 맥주를 마시며 불꽃놀이를 즐기듯 공습을 구경했다. 이른바 '스데롯 시네마'이다. 이 공습으로 팔레스타인 사상자는 1,400여 명에 이르렀다. 하나님도 무서워하지 않는 이들이라고밖에 달리 표현할 말이 없다.

이 나라에도 이런 미친 짓은 있었다. 동족상잔의 틈바구니에서 군인과 경찰에 의하여 일어난 여수10·19사건이나 제주4·3사건은 말할 것도 없다. 미군에 의해 300여 명이 무차별 살해당한 노근리 양민학살사건도 있다. 법의 이름으로 조봉암은 간첩누명을 쓰고 사형에 처해졌다. 박정희 군사정권 이후 조용수, 인혁당, 납북 어부, 동백림 사건, 서울대 최종길 교수, 민청학련 사건, 재일동포 간첩 사건, 장준하와 조청련 간첩 사건 등으로 수많은 사람을 죄도 없이 사형에 처하거나 억울한 옥살이를 했다. 최근까지도 간첩 조작 사건은 있었다. 5·18 민주화운동을 여전히 북한 특수부대의 소행이라고 믿는 자가 있다. 세월호 참사가 일어난 지 5년이 넘었는데도 한사코 사건의 진실을 가로막는 이들이 있다. 분단된 민족의 평화와 일치를 기어코 가로막으려는 세력도 존재한다.

한나 아렌트Hannah Arendt, 1906~1975의 《예루살렘의 아이히만》에 나
오는 '악의 평범성'은 매우 섬뜩하다. 나치스의 친위대 장교였던 아
돌프 아이히만이 체포되어 예루살렘 법정에 서게 되었을 때 아렌트
는 재판을 꼼꼼히 살펴보았다. 아이히만의 임무는 유대인들의 재산
을 압류하고 비자를 발급하여 해외로 강제 추방하는 것이었다. 그는
임무를 수행하는 과정에서 죄책감은 물론 양심의 가책도 전혀 느끼
지 않았다. 아렌트는 이 모습을 보고 '악의 평범성'이라는 개념을 제
시했다. 차라리 악인의 얼굴이 마귀처럼 보인다면 경계라도 할텐데
이웃 주민의 얼굴을 한 악의 위해가 그만큼 크다는 말이다.

세상이 온통 미쳤을 때 온전한 정신을 가진 이들이 내야 할 목
소리가 있다. 중세 1000년을 이어오며 교회의 방종과 어리석음을 본
에라스무스Desiderius Erasmus, 1466?~1536는 《우신예찬》을 써서 교회에 깨
우침을 주려 했다. 중세 교회의 부패한 모습을 목도한 마틴 루터Martin
Luther, 1483~1546가 참을 수 없는 의분을 느껴 비텐베르크교회 문에 95
개항의 반박문을 적었다. 영국이 노예 무역으로 쏠쏠하게 재미를 보
고 있을 때 윌리엄 윌버포스William Wilberforce, 1759~1833는 반대의 목소리
를 분명하게 내었다. 평범함에 기초한 악은 깨어있는 지성 앞에 힘
을 잃기 마련이다. 악의 힘이 강한 것이 문제가 아니라 그것을 막을
깨어있는 지성의 힘이 너무 여리다는 것이 슬프다.

에스파냐의 화가 프란시스코 고야Francisco José de Goya, 1746~1828는
궁정 화가로서 카를로스 4세의 초상화와 왕실 가족과 귀족들의 초
상화를 그렸다. 당시 에스파냐는 매우 혼란한 정치 · 외교의 한 가운

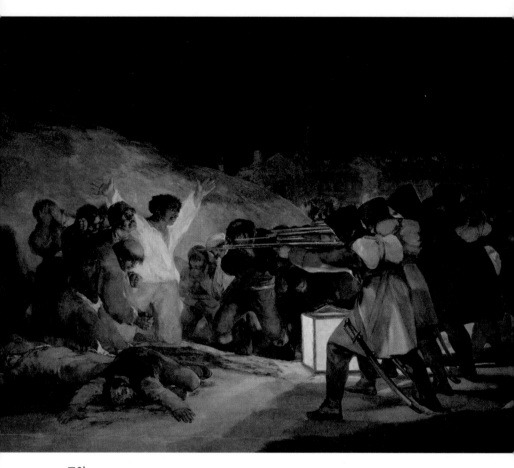

고야
〈1808년 5월 3일〉 1814, 캔버스에 유채, 268×347cm, 프라도 미술관, 마드리드

데에 있었다. 1805년 트라팔가르 해전에서 에스파냐 · 프랑스의 해군이 영국 해군에게 패하면서 해상주도권을 상실했다. 1808년에는 프랑스 나폴레옹이 에스파냐를 침공하여 자신의 형 조제프 나폴레옹 보나파르트Joseph Napoléon Bonaparte, 재위 1808~1813를 에스파냐와 신대륙의 왕으로 임명했다. 에스파냐 시민들은 강력하게 반발했다. 독립운동이 게릴라전으로 전개되었으며, 라틴 아메리카에서도 집단적인 독립운동이 일어났다. 그런 중에도 조제프는 에스파냐에서 이단심문과 봉건 제도의 폐지 등을 추진하여 부르주아의 지지를 받았다. 하지만 교회의 격렬한 반대에 부딪혔다. 1812년에 입헌군주제를 표방한 카디스Cadiz 헌법이 선포되었는데 여전히 로마 가톨릭교회는 국교였고, 이단은 정죄의 대상이었다. 하지만 종교 재판의 폐지, 발언의 자유와 집회 결사의 자유, 남성의 참정권이 보장되었다. 그리고 1813년 마침내 영국의 도움으로 나폴레옹 군대를 몰아냈다. 돌아온 페르난도 7세 Fernando VII, 재위 1808, 1814~1833는 교회의 힘을 빌려 카디스 헌법 수용을 거부하고 절대군주의 길을 걸었다. 아메리카 대륙의 식민지 대부분을 잃은 것이 이때다.

　이런 정국에서 화가 고야는 창작에 몰두했다. 1792년에 콜레라로 청각을 잃은 그는 교회의 부패와 기득권력의 부정을 통탄하며 판화집 《카프리초스》Caprichos, 변덕, 1799를 발표했다. 고야는 이웃 나라 프랑스 대혁명을 흠모했지만 1808년 프랑스군의 침입을 겪고는 프랑스의 만행을 그림으로 고발했다. 대표적인 작품이 〈1808년 5월 3일〉이다. 작품의 제목 하루 전날인 5월 2일, 에스파냐 시민들은 봉기를 일으켜 프랑스 군대에 저항했다. 이에 프랑스군은 다음날 마드리드

곳곳에서 무고한 시민들을 무차별 학살했다. 그림에서 학살자의 표정은 알 수 없다. 그들은 어떤 심정으로 총을 겨누는 것일까. 그림에는 두려움과 겁에 질린 사람들, 손으로 얼굴을 감싼 채 절망하는 사람들이 있다. 두 손을 모은 사제와 주먹을 쥔 남자, 두 손을 번쩍 든 남자도 보인다. 그런데 하얀 옷을 입은 남자가 눈에 띈다. 그는 누구일까? 남자의 손바닥에 움푹 패인 상흔은 무엇을 의미하는 것일까?

고야는 페르난도 7세가 복위한 후에는 왕궁으로 돌아가지 않았다. 일신의 안위와 영광을 위한 길을 마다하고 '청각장애인의 집^{Quinta del Sordo}'에 살면서 '검은 그림'을 그렸는데 〈자식을 삼키는 사투르누스〉가 그 가운데 하나이다. 그는 광기의 시대에 독기를 품고 대항한 지성인이 분명하다.

살기 위해서라면…
사투르누스의 광기

유명한 미술가의 작품 가운데에서 끔찍하게 묘사된 그림을 보면 놀랍기도 하고 의아하기도 하다. 모든 예술이 그렇듯이 미술 역시 아름다움을 희구하는 감정의 발로인데 미술 감상 과정에서 추하거나 섬뜩한 감정을 느끼게 하는 작품을 대한다면 미술에 대한 거부감이 커질지도 모르겠다. 그래서 미술의 본래 의도에 의문을 갖게 된다.

한스 발둥 그린Hans Baldung Grien, 1484?~1545의 〈죽음과 소녀〉1518~1520, 루벤스의 〈메두사의 머리〉1617~1618, 폴 들라로슈Paul Delaroche, 1797~1856의 〈제인 그레이의 처형〉1833, 젠틸레스키Artemisia Gentileschi, 1593~1656?의 〈홀로페르네스를 참수하는 유디트〉1614~1620, 헨리 퓨슬리Henry Fuseli, 1741-1825의 〈악몽〉1781, 존 싱글턴 코플리John Singleton Copley, 1738~1815의 〈왓슨과 상어〉1778, 뭉크Edvard Munch, 1863~1944의 〈흡혈귀〉1894, 백진스키Zdzislaw Beksinski, 1929~2005의 〈무제〉1984, 제니 사빌Jenny Saville,

1970~의 〈로제타 Ⅱ〉2005~2006, 헬른바인Gottfried Helnwein, 1948~의 〈전쟁의 참사 3〉2007, 글렌 브라운Glenn Brown, 1966~과 니코스 가이타키스Nikos Gyftakis, 1971~의 작품 등이 그렇다. 화가는 왜 이런 작품을 그린 것일까? 세상에 존재하는 아름다움을 그려도 그 소재가 무궁무진하고 시간이 모자랄 텐데 말이다. 사람의 미간을 찌푸리게 하고 마음을 불편하게 하는 작품을 통해서 작가가 얻으려고 했던 것은 무엇일까?

미술은 아름다움을 추구하는 예술이다. 그러나 '미'와 '추'의 기준이라는 것이 간단치가 않다. 눈에 보이는 아름다움은 단순하고 명료하지만 내면의 아름다움은 훨씬 복잡하고 미묘하다. 미술이 단순한 외적 아름다움만을 추구한다면 그것은 장식에 불과하다. 미술을 장식으로만 이해하려는 시대가 있었고 그런 생각을 가진 이들도 있다. 하지만 미술사의 흐름에서 보는 대로 미술가들은 장식품을 만드는 단순한 장인에서 생명과 가치를 잉태하는 창조자, 또는 의미를 해석하는 사상가가 되려고 노력했다. 미술은 아름다움을 보여주기 위한 작업이 아니라 진실을 보여주기 위해 창작하는 것이라는 말이 설득력 있게 들린다. 그래서 보기에 이상한 그림일수록 그 안에 세심하게 보아야 할 또 다른 그림이 숨어있을 수가 있다. 낯설고 불편한 그림 앞에 서는 것은 그 내면의 진실을 대면하기 위해 치러야 하는 그리 비싸지 않은 관람료가 아닐까?

에스파냐의 화가 고야Francisco Goya, 1746~1828의 작품 가운데 〈자기 자식을 잡아먹는 사투르누스〉1819~1823가 있다. 사투르누스Saturn

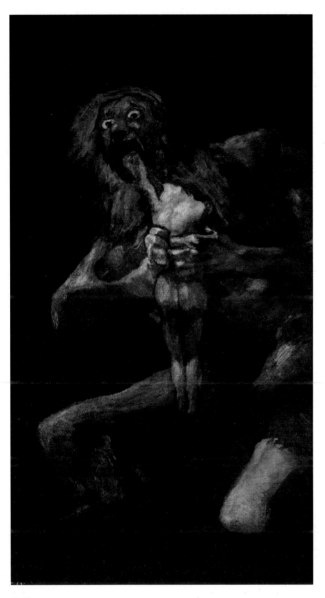

고야
〈자기 자식을 잡아먹는 사투르누스〉 1819~23, 캔버스에 유채, 146×83cm,
프라도 미술관, 마드리드

는 고대 로마의 농경신인데 그리스 신화에서는 크로노스^{Cronos}로 불린다. 크로노스는 가이아가 우라노스를 통해 낳은 열 두 남매 티탄^{Titan} 신족의 막내다. 가이아^{Gaia}와 우라노스^{Uranus}는 이들 외에도 외눈박이 키클롭스^{Kyklopes} 3형제와 50개의 뱀의 머리에 100개의 손을 가진 헤카톤케이레스^{Hekatoncheires} 3형제를 낳았다. 그러나 우라노스는 이 여섯 아들을 가이아의 자궁을 뜻하는 타르타로스^{Tartaros}에 가두었다. 분노한 가이아는 막내아들 크로노스를 부추겨 우라노스를 거세한다. 세속의 욕망을 거세당한 우라노스는 하늘로 올라가 인간이 범접 못 할 신성한 자리를 차지했다. 그런데 문제는 아버지를 세속 밖으로 쫓아내고 권력을 손에 쥔 크로노스가 타르타로스에 갇혀있는 동생들을 풀어주지 않는 것이다. 그러자 '아비를 추방한 자는 아들에게 쫓겨나리라'는 가이아의 저주가 임한다. 그래서 크로노스는 아내 레아^{Rhea}가 아이를 낳는 족족 삼켜버렸다. 이렇게 희생된 자식들이 헤스티아^{Hestia}, 데메테르^{Demeter}, 헤라^{Hera}, 하데스^{Hades}, 포세이돈^{Poseidon}이다. 생성된 것은 반드시 사라진다는 시간의 속성을 고대 그리스인들은 이렇게 표현한 것일까? 루벤스도 같은 제목의 작품을 남겼는데 역시 불편하기는 마찬가지이다.

고야 시대는 한마디로 '광기'의 세상이었다. 교회의 수호자를 자처하는 카를로스 4세^{Charles IV, 1748~1819}의 비호를 받으며 교회 권력은 종교 재판과 마녀사냥의 칼을 마구 휘둘렀다. 고도이^{Manuel de Godoy, 1767~1851} 수상으로 대표되는 부패한 관료들은 호시탐탐 에스파냐를 노리는 프랑스의 나폴레옹^{Napoleon I, 1769~1821} 앞에 무력했다. 건강한

지성과 상식은 설 자리가 없었다. 종교는 번성했지만 교회가 보여준 것은 지옥이었다. 이런 시대를 사는 화가가 〈자기 자식을 잡아먹는 사투르누스〉 같은 끔찍한 작품을 창작한 것은 화가의 양심이 살아 있다는 증거였다. 내가 살기 위해서라면 자식이라도 마다하지 않고 없애야 한다는 것이 그 시대의 정신이었다. 하지만 그것을 책망하고 거부한 것은 교회가 아니라 귀가 먼 늙은 화가였다. 고야는 그림을 통하여 '우리가 사는 세상은 지옥'이라고 고발하고 있다. 그의 고발로 세상이 바뀌지는 않았지만 이런 외침조차 없는 세상은 지옥보다 못한 세상이 아닐까?

오늘 이 시대는 고야의 시대와 다를까? 내가 살기 위해서 한사코 남을 거부하고 배척하는 사람들이 지금 여기에도 있다. 사랑의 실천을 명령받은 종교인들이 남을 배척하고 세상을 어지럽히는 데 앞장서고 있다. 종교가 왕성했던 고야 시대나 교회 천지인 이 시대나 별반 다를 바 없다. 18세기 스코틀랜드 사상가인 애덤 스미스[Adam Smith, 1723~1790]는 자신의 책 《도덕 감정론》[1759]에서 "우리들의 이기적 애정은 억제하고 남을 향한 자비로운 애정은 내버려 두는 것이 곧 인간의 천성을 완성하는 길이다"라며 자기 소리를 빼앗긴 사람들과 가난하고 잊힌 사람들의 편을 들었다. 3년 전 120만 명의 난민을 받아들인 독일의 총리 메르켈[Angela Merkel, 1954~]은 "다시 2015년처럼 100만 명의 난민이 몰려온다 해도 똑같이 난민을 수용할 것이고, 난민을 돌려보내지 않을 것이다"라고 말했다. '자기를 비우신'[빌 3:7] 케노시스[Kenosis]의 그리스도를 따르는 길이 이런 것 아니겠는가? 사투르

누스의 광기, 내가 살기 위해서 못할 것이 없다고 생각하는 순간 세
상은 지옥이 되고 만다. 세계 시민 입장에서 보면 가짜 난민은 없다.
가짜 기독교인이 있을 뿐이다. 제주도에 난민이 들어왔다.

고야, 진심을 의심한다
반전 미술

　　　　　　　　　전쟁에 대한 참상을 그린 화가로
에스파냐의 고야를 빼놓을 수 없다. 당시 에스파냐는 교회의 힘이
여전했고 군주는 무자비했다. 이웃 나라 프랑스에서는 볼테르와 루
소 등에 의하여 중세 전통에서 벗어나려는 계몽 사상이 꿈틀거리고
있었고 대혁명이 일어났다. 시대의 흐름을 감지하지 못한 채 과거
에 머물러있는 에스파냐는 유럽 안에서도 변방 취급을 받고 있었다.
고야는 판화집 〈변덕〉Los Caprichos, 1799에서 미신과 나태에 빠진 에스
파냐 사회를 풍자하고 교회를 조롱하는 등 자신이 계몽주의에 경도
된 사실을 숨기지 않았다. 하지만 에스파냐의 계몽주의자들이 선망
의 대상으로 삼던 프랑스가 1808년 이베리아 반도를 점령했다. 프랑
스군은 페르난도 7세Fernando VII, 재위 1808, 1814~1833를 폐위하고 나폴레
옹의 형 조제프 나폴레옹 보나파르트를 호세 1세José I, 재위 1808~1813
의 이름으로 에스파냐와 신대륙의 군주로 세웠다. 이때 에스파냐 전

Madre `infeliz!

고야

〈전쟁의 참화, No. 50 불행한 어머니〉 제1판, 1863, 왕립미술아카데미, 산페르난도

역에서는 반프랑스 저항 운동이 일어나 독립전쟁이 시작되었다. 전쟁은 처참했다. 고야는 〈1808년 5월 3일 마드리드〉와 판화집 〈전쟁의 참화〉Los Desastres de la Guerra를 통하여 프랑스군이 저지른 잔학한 살육을 고발했다. 그의 그림은 전쟁의 광기와 인간의 비윤리성이 가득했다.

고야는 에스파냐 최고의 화가로 궁정 화가였다. 카를로스 4세와 그의 아들 페르난도 7세뿐만 아니라 프랑스의 호세 1세 때에도 궁정 화가의 자리를 지켰다. 특히 1811년에는 호세 1세의 초상화를 그려 훈장까지 받았다. 하지만 프랑스의 지배는 오래가지 못했다. 영국의 웰링턴 공작 아서 웰즐리Arthur Wellesley, 1769~1852가 프랑스군을 몰아냈을 때는 공작의 초상화를 그리기도 했다. 그는 부르봉 왕가에 복무했고, 종교 재판소를 위해 일했으며, 프랑스의 지배에 순응했고 영국 편에 서기도 했다. 그는 모두를 위해 일했고, 누구로부터도 해를 받지 않았다. 전쟁의 참상을 고발한 작품들은 모두 전후에 그린 것이다. 여기서 고야 미술의 진정성이 흔들린다. 판화집 〈전쟁의 참화〉는 1810~1815년에 제작한 80점의 판화를 모아 고야 사후 1863년에 출판했고, 〈1808년 5월 3일 마드리드〉는 프랑스군이 물러난 후 페르난도 7세가 돌아오기 직전에 그렸다. 전쟁 기간에 친프랑스적 행동에 대한 의심을 만회하기 위해 그렸다는 의심을 피할 수 없는 작품이다. 그래서였을까? 고야는 페르난도 7세가 돌아온 후에 왕궁으로 돌아가지 않았다. 페르난도 7세가 절대군주의 길을 걸을 것에 대한 우려도 영향을 미쳤을 것이다. 고야는 마드리드 교외의 〈청각장애인의 집〉Quinta del Sordo에 살면서 '검은 그림'이라 불리는 14점의 벽화를 그

렸다. 〈자식을 삼키는 사투르누스〉는 이때 그린 작품이다.

고야, 광란의 시대를 기회주의자로 살아야 했던 나약한 인간이지만 그렇게 처신해야 하는 자신을 바라보는 고야의 심정은 얼마나 어떠했을까? 그래서 그의 말년은 세상과 거리를 두고 자신의 예술에 담긴 영욕을 참회하는 시간이 아니었을까 짐작한다. 광기의 시대에 독기를 품고 미술로 대항한 열사는 아니었더라도 자기 성찰을 통하여 수치심을 느끼는 지성인임을 부정할 필요는 없겠다.

인간은 아름다운가?

벌거벗은 마하

　　　　　　　　　　　　인간의 벌거벗은 몸이 미술의 주제
가 된 것은 자연스러운 일이다. 가장 오래된 인체 조각품으로 추정
되는 〈빌렌도르프의 비너스〉^{BC 2500~BC 2000 추정}부터 고졸하고 소박한
인체미를 표현한 아르카익^{Archaic}을 거쳐 균형과 조화와 비례를 지향
하는 그리스 · 로마 미술에 이르도록 인체는 미술의 좋은 소재였다.
〈창을 든 남자〉와 〈밀로의 비너스〉 등은 인체의 균형미와 아름다움
을 유감없이 보여주는 그리스 · 로마 시대의 대표 작품들이다. 미술
은 그 출발부터 인체를 표현하여 인간을 찬양했다.

　　하지만 중세에 이르면서 인체, 특히 여성의 몸은 더 이상 미술
의 소재가 되기 어려웠다. 박해받던 기독교가 제국의 종교가 되면서
교회의 시선으로만 세계를 조망해야 했다. 교회가 가르친 인간관은
어둡고 침울했다. 한마디로 요약하면 '인간은 죄인'이라는 것이다.
미술은 교회의 눈으로 작품의 소재를 찾아야 하고 교회의 가르침을

따라 작품을 묘사해야 하는 교화의 도구가 되었다.

르네상스 시대에 이르러서 인체는 미술의 주목을 받는다. 산드로 보티첼리Sandro Botticelli, 1444~1510의 〈비너스의 탄생〉1485, 미켈란젤로가 시스티나 성당에 그린 프레스코화와 〈다비드〉1501~1504 등 다시 벌거벗은 몸이 등장한다. 이전에는 상상할 수 없는 일이었다. 이는 미술을 지배하는 교회의 힘이 약화 된 탓이기도 하지만 인간을 새롭게 보려는 시대정신이 반영된 것이기도 하다. 또 단순한 장인이 아니라 하나님처럼 의미를 창조하는 위대한 존재라는 예술가의 자의식이 작용한 탓이기도 하다. 그러나 미술가의 손에서 창조되는 인체는 여전히 신화와 성경의 이야기에 국한되어 있었다.

16세기의 종교개혁을 거치면서 미술은 교회로부터 해방되기 시작했다. 물론 로마 가톨릭교회의 힘이 미치는 곳에서 미술은 여전히 교회의 장식에 불과했지만, 점차 교회 울타리를 벗어나 일상과 미술 본연의 주제에 관심을 갖게 되었다. 바로크와 로코코 시대를 지나 로마·그리스 미술을 그리워하는 신고전주의, 낭만주의, 자연주의, 사실주의, 인상주의를 거치면서 미술은 더 이상 종교의 수단이 되지 않았다.

19세기 마드리드에는 귀족 흉내 내기를 즐겨하는 이들이 있었는데 남자는 마호majo, 여자는 마하maja라고 한다. 프란시스 고야Francisco de Goyam 1746~1828가 〈벌거벗은 마하〉1800를 그렸다. 하얀 침대 위에 벗은 몸으로 두 손을 머리에 올리고 정면을 응시하며 미소 짓는 마하의 시선은 강렬하고 관능적이다. 이 그림은 당대 최고 권력자 고도이Manuel de Godoy, 1767~1851의 주문으로 그렸지만 그가 실각하

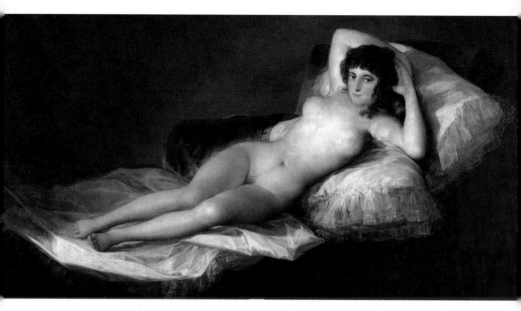

고야
〈벌거벗은 마하〉 1797~1800, 캔버스에 유채, 190×97cm, 프라도 미술관, 마드리드

자 그림이 세상에 알려졌다. 이 그림으로 고야는 1815년 종교 재판
에 회부되었다.

에스파냐는 로마 가톨릭교회의 전통이 강한 나라이다. 교회의
수호자를 자처하는 왕실은 유대인, 무어인, 프로테스탄트 등을 가혹
하게 탄압했다. 특히 1478년에 등장한 종교 재판소는 악명 높았다.
죄를 밝히는 과정은 끔찍했다. 진실을 밝히기 위해서라면 어떤 고문

도 가능했다. 진정한 신자는 하나님이 힘을 주셔서 어떠한 고문도 견딘다고 했다. 고문 과정에서 죽으면 마녀와 이단자이기 때문에 벌을 받은 것이라고 했다. 고문을 이기지 못해 거짓 자백을 하면 이단으로 몰려 화형에 처했다. 이래저래 죽는 것은 마찬가지였다. 그렇게 한다고 종교적 순수성이 지켜지는 것은 아니다. 도리어 사회는 불신으로 경직되었고 자유로운 토론이 막혀 학문은 발전하지 못했다. 제도적 민주주의의 정착도 더뎠다.

에스파냐의 미술사에서 여인의 벗은 몸은 벨라스케스^{Diego Velá}zquez, 1599~1660의 〈거울을 보는 비너스〉¹⁶⁵¹가 유일했다. 그나마 벨라스케스는 펠리페 4세의 총애를 받는 궁중 화가였고, 그려진 비너스는 뒷모습이었으며 모델이 누구인지 알 수 없도록 큐피드가 든 거울에 희미하게 묘사했다. 종교적 엄숙주의가 지배하는 세상에서, 세상이 요동칠 것을 알면서 고야는 왜 이런 위험한 그림을 그렸는지 이유가 궁금해진다. 고야는 이 그림 외에는 누드화를 그리지 않았다. 〈벌거벗은 마하〉를 통해 고야가 시대와 사회에 하고 싶었던 메시지는 무엇일까?

재미있는 것은 고야의 이 그림이 한국 법정에서 유죄 판정을 받아 화형에 처해졌다는 점이다. 1970년 한 성냥갑에 이 그림이 인쇄되어 음란물 시비가 벌어졌는데 대법원은 이를 모두 몰수하여 불태울 것을 판결했다. 1815년 고야의 종교 재판에서 이 그림은 화형을 면하고 캄캄한 감옥(?)에 갇히는 신세가 됐다. 이는 권력을 가진 특별한 남성들만 볼 수 있다는 의미이기도 하다. 불태워지지 않은 것만으로 위로 삼아야 할까? 그러나 고야의 명성이 높아질수록 그림

을 공개하라는 여론이 빗발쳤다. 그림을 본 사람은 없는데 사람들은 모두 이 그림의 존재를 알고 있었다. 마침내 1901년 이 작품은 프라도 미술관에 전시되었다.

고야는 대담하게 종교 재판소가 정한 금기에 도전했다. 가부장의 경직된 사고에 익숙한 시대에 대한 도전이었다. 화가로서 작품 활동이 위축될 뿐만 아니라 어쩌면 생명을 위협받을 수도 있었다. 인간을 아름답게 보는 시선이 비난받는 것은 옳지 않다. 인간은 아름다운 존재가 아니라 태생부터 죄로 얼룩진 존재이며 탐욕과 교만으로 얼룩진 악의 덩어리라고 가르쳐온 교회의 교리가 틀린 것은 아니더라도 인간의 아름다움을 억제하려는 태도는 옳지 않다.

괴물 사냥

이성이 잠들면 괴물이 깨어난다

고야는 회화뿐만 아니라 판화로도
유명한 화가다. 회화가 그에게 궁정 화가의 영예를 안겨주었다면 판
화집 《변덕》Los Capricos, 1797~1799과 《전쟁의 참화》Los Desastres de la Guerra,
1810~1815와 《어리석음》Los Proverbios, 1815~1824, 1864은 그의 독특한 예술
성뿐만 아니라 시대를 보는 시선이 어떠한지를 유감없이 보여준다.
고야는 1789년 카를로스 4세에 의해 궁정 화가가 되어 왕실과 귀족
과 교회의 실상을 아주 가까이서 목격할 수 있었다. 당시 에스파냐
왕은 이웃 나라 프랑스의 대혁명 불똥이 튈 것을 염려한 나머지 고
도이를 수상에 임명하고 전권을 주다시피 했다. 종교 재판의 악몽이
되살아났고 권력의 횡포와 음모가 난무하기 시작했다. 1792년, 화가
로서의 경력이 최고조에 달할 즈음에 고야는 청력을 잃었는데 이는
내면의 소리에 귀를 기울이는 계기가 되었다. 이후 그의 캔버스는
어두워지고, 특유의 독창적 표현은 더욱 뚜렷해졌으며, 세상에 내한

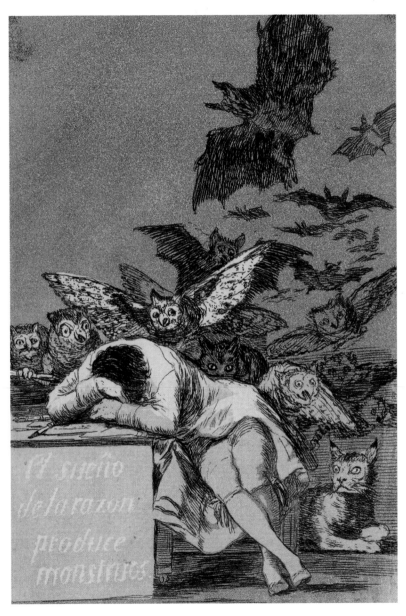

고야

〈이성이 잠들면 괴물이 깨어난다〉 1799, 에칭, 18.9×14.9cm, 넬슨엣킨스 미술관, 캔사스

시선은 더 날카로워졌다. 고야는 돈이 되는 주문화보다 자신의 그림에 몰두했다. 남에게 보이기 위한 그림이 아니라 남에게 보이지 않기 위한 그림을 그리기 시작한 것이다.

80개의 연작 판화인 《변덕》에는 파국으로 치닫는 에스파냐의 광기와 모순을 고스란히 담았다. 당시 사회는 교회가 지배하고 있었지만 통치 이념에 그리스도교의 가치는 담겨있지 않았다. 교회는 부패했을 뿐만 아니라 백성들을 우매함으로 이끌었고 미신으로 겁박했다. 백성들은 광기로 가득 찬 세상을 죽지 못해 살았다.

1863년, 고야 사후에 간행된 《전쟁의 참화》는 프랑스 나폴레옹의 침공으로 벌어진 1808년부터 1814년까지의 독립전쟁과 그 후 에스파냐에서 일어난 극한 상황이 끔찍하게 묘사되어 있다. 고야는 애국이라는 시선으로 세상을 보지 않았다. 에스파냐 게릴라들의 저항 과정에서 이루어진 학살과 약탈, 강간, 파괴 등의 참상을 용감하게 그렸다. 뿐만 아니라 계몽주의에 열광하며 프랑스 혁명의 지지자이기도 했던 고야는 프랑스 군의 만행을 고발하는 일에도 머뭇거리지 않았다. 고야는 종교에 대하여서도 회의적이었다. 진리를 이탈한 교회의 민낯을 미화하지 않았다. 《전쟁의 참화》 79번 〈진리는 죽었다〉에서는 교회가 진리를 매장하고 있고, 80번 〈부활할까〉에서는 진리의 부활을 방해하는 세력으로 교회와 성직자가 지목됐다.

시인 최영미는 『황해문화』2017 겨울에 시 「괴물」을 발표했다. 'En 선생'으로 불리는 늙은 문인의 성추행을 시의 형식으로 고발했다. 'En선생'이 민주화 운동에 앞장선 문단의 어른이며 해마다 흰존하는

세계 최고의 문학상 후보에 그 이름이 들먹거리는 이라는 사실에 충격이 크다. 대가의 호탕함 정도로 이해하기에는 간극이 너무 넓다. 미국 할리우드에서 불기 시작한 미투 운동Me Too이 괴물을 괴물이라고 말할 수 있는 바람이 되었다.

자본주의는 괴물이 아니다. 민주주의도 괴물이 아니다. 교회도 처음부터 괴물은 아니었다. 그런데 어느 날 정신 차려 보니까 우리는 괴물에 둘러싸여 있다. 자본주의는 탐욕스러운 괴물이 되었고, 이 나라 민주주의의 본거지인 여의도 일부는 괴물 일당이 점령해 버렸다. 교회를 아들에게 물려주는 것을 아무렇지도 않게 생각하는 '하나' 님* 아버지의 교회도 고야 시대의 교회와 별반 다르지 않다.

고야의 《로스 카프리초스》의 43번째 작품은 〈이성이 잠들면 괴물이 깨어난다〉이다. 작품 속에서 고야는 책상 위에 엎드려 잠들어 있다. 공중에는 박쥐들이 날아오르고 주변에는 지혜를 의미하는 미네르바의 부엉이들이 안타까워한다. 펜을 들고 '어서 깨어나 글을 쓰라'고 재촉하기까지 한다. 주인공의 다리 쪽에는 밤눈이 밝은 스라소니가 고개를 들고 있다. 생각 없이 살아서는 안 되는 이유가 이 때문이다. 성찰하는 능력이 없는 사회의 중심에는 언제나 똬리를 튼 괴물이 도사리고 있다. 여전히 역사의 퇴행을 일삼는 이들이 있고,

* 명성교회는 김삼환 목사의 아들 김하나 목사를 담임목사로 앉혀 세습 논쟁을 일으켰다.

생각하지 않고도 잘 사는 길이 있다고 꼬드기는 이단들이 목청을 돋
운다.

시인 보들레르는 '고야의 위대한 공적은 괴물을 창조한 데 있다'
고 했다. 인간에게 살그머니 다가와 세상을 아수라장으로 만든 괴물,
이름조차 없던 존재가 고야에 의해 명명된 것이다. 눈감고 사는 것이
편하고 익숙하다는 거짓 가르침 앞에 시인 최영미의 시가 질문한다.

"괴물을 키운 뒤에 어떻게 / 괴물을 잡아야 하나"

"진실만을 말하겠습니다"
고야의 유령

　　"진실만을 말하겠습니다." 이네스
가 종교 재판소에 끌려가 한 말이다. 그녀는 발가벗겨진 체 고문을
당하면서도 로마 가톨릭교회의 독실한 신자인 자신이 왜 이런 고문
을 받는지 이해할 수 없었다. 돼지고기를 먹지 않는다는 것이 자신
을 이렇게 이교도로 몰릴 명분이 될 줄은 꿈에도 몰랐다. 애초부터
진실은 없었다. 가장 인간다움을 추구해야 할 종교가 신의 이름으로
인간다움을 포기한 경우가 어디 한두 번이었던가!

　　영화 〈고야의 유령〉은 1792년 에스파냐 종교 재판소가 고야의
판화집 《로스 카프리초스》를 심사하는 것으로 시작한다. 이 작품집
은 당시 사회의 타락과 공포를 앞세워 남용되는 종교 권력을 고발하
는 80점의 판화를 담았다. 교회는 고야를 이단 혐의로 고발하려 했
으나 로렌조 신부가 그를 두둔한다. 도리어 그는 악마로 가득 찬 세
상을 정화시켜야 한다며 돼지고기를 먹지 않는 이들, 할례받은 자

들, 매사에 의문을 품고 질문하는 아리스토텔레스와 볼테르의 추종자들과 과학에 눈길을 주는 이교도들을 색출하여야 한다고 주장한다. 이 주장을 반박하거나 이의를 제기하는 자는 아무도 없었다.

운이 없게도 이네스가 이 올무에 걸려 종교 재판소에 서게 되었다. 이네스는 부유한 상인 토마스의 딸이었고 궁중 화가 고야의 모델이기도 했다. 아버지 토마스는 딸을 구하기 위하여 고야에게 도움을 요청하고 거액의 성당 재건 비용 기부 의사를 밝힌다. 그리고 고야와 로렌조 신부를 자신의 식탁에 초대한다. 이 자리에서 로렌조 신부는 이네스가 스스로 유대교도임을 자백했다고 알린다. 오늘날에는 자백이 유일한 증거일 경우에 자백을 유죄의 증거로 삼거나 처벌할 수 없는 것으로 규정하고 있다.^{헌법 12조 7항, 형사소송법 310조} 특히 자백이 고문에 의한 것이라면 더욱 그렇다. 그 이유는 고문이 잔인하고 심각한 인권침해여서이기도 하지만 고문에 의한 자백은 진실성이 결여될 수밖에 없다고 보기 때문이다.

당시 종교 재판은 오늘날처럼 인간적이지 못했다. 이네스는 진실을 이야기했지만 종교 재판소의 신부들은 믿지 않았다. 결국 모진 고문을 당하고서야 이네스는 그들이 듣고 싶어 하는 거짓을 자백했고 그것이 이네스의 진실로 둔갑되었다. '유대교도이면 고문을 견디지 못하여 진실을 자백할 것이며, 만일 유대교도가 아니라면 신께서 그에게 고문을 버틸 힘을 주실 것'이라는 논리 앞에 이네스는 무너지고 말았다. 이성보다 신앙을 중시하던 18세기 말의 에스파냐는 교회 권력의 강화를 위해 이런 종교 재판을 강행했다.

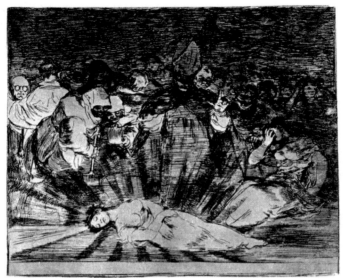

Murió la Verdad.

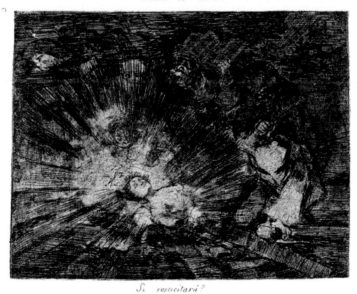

Si resucitará?

고야
《전쟁의 참화》에 실린 79번째 작품 〈진리는 죽었다〉
80번째 작품 〈진리의 부활〉

고야 사후 35년 만에 출판된 판화집《전쟁의 참화》The Disasters of War, 1863 초판에는 모두 80점의 작품이 실려있다. 1808년 프랑스 군의 침략으로 마드리드가 함락된 처참한 장면과 나폴레옹 군대에 저항하는 에스파냐 민중의 모습, 부르봉 왕가와 종교인을 묘사했다. 이때 고야는 청력이 완전히 상실한 상태였다. 그의 작품에는 전쟁이 가져오는 잔인한 광포가 가득하다. 처형과 살육과 고문과 강간 등 전쟁의 현장에서 펼쳐지는 일상과 기근으로 겪어야 하는 고통이 끔찍하다. 이런 세상에서는 여자와 아이들은 더 고통스럽다. 청각을 잃은 고령의 고야는 은밀하게 데생을 하고 동판에 새겨 역사의 증인이 되고자 했다. 그의 작품은 애국의 관점이 아니라 인간의 사악함과 잔인함에 대한 객관적 관찰에 터했다. 고야의 친구 베르무데스 Céan Bermúdez, 1749~1829에 의해 1820년에《에스파냐가 보나파르트와 싸운 피비린내나는 전쟁의 숙명적인 결과들과 그밖의 강화된 카프리초스》란 제목의 시험본이 나왔다. 하지만 성직자를 비판하는 내용이 있어 원판과 드로잉은 봉합되어 고야의 아들 하비에르에 의해 보관되다가 그가 죽자 손자인 마리아노 때에 공개되었다. 당시 에스파냐와 프랑스는 동맹 관계였기에 판화집의 제목은 원본의 구체적인 제목을 생략하고《전쟁의 참화》가 되었다.

이 판화집의 79번째 작품이 〈진리는 죽었다〉이다. 진리의 여신이 땅에 묻히는 장면이다. 진리의 여신에게 있던 광채가 점점 쇠잔하고 있다. 오른쪽에 가슴을 드러낸 정의의 여신이 얼굴을 가리고 슬퍼하고 있다. 그녀의 저울은 기울어져 있다. 화면 가운데에는 주교가 장례를 집행하고 있다. 주교 뒤로 검은 십자가가 보이고 수도

사들은 시신에 흙을 덮으려 하고 있다. 종교는 진리와 무관했고, 교회는 진리를 매장하고 있다. 80번째 작품 〈부활할까〉는 교회의 모습을 더욱 신랄하게 비판하고 있다. 흙에 덮였던 진리가 부활하는 장면이다. 그는 진리의 몸에서 빛이 발산하고 있다. 그런데 성직자들이 매우 당혹해하고 있다. 오른편의 수도사는 곤봉과 돌멩이를 들고 부활을 막으려 하고 있다. 이 작품의 제목 〈부활할까〉는 고야의 희망을 담고 있다. 진리의 여신에서 뿜어나오는 빛이 세상에 가득하기를 염원했다.

진실 여부와 무관한 자들의 무참한 희생 이야기는 지나간 역사의 한 장면만은 아니다. 흥미로우면서 고통스러운 이유는 그것이 오늘도 계속되고 있다는 점이다. 존재하지도 않는 진실을 위해 목숨을 걸어야 할 때 당혹을 금치 못한다, 거짓 자백을 강요하는 거대한 권력 앞에서 할 수 있는 일은 아무것도 없다는 사실을 알고는 절망한다. 미치고 펄쩍 뛸 일이지만 속수무책이다. 진실을 드러내기 위하여서가 아니라 진실을 알고 있는 자를 매장시키기 위하여 시도되는 작태 앞에서는 할 말을 잊는다. 이런 사회에서 진실을 말하는 자는 '비방과 확인되지 않는 폭로성 발언들'을 만들어내 '사회를 뒤흔들고 혼란을 가중시키는'* 불온한 사람이라는 낙인이 찍힌다. 반면 추악한 공권력에 의해 숨진 농민의 슬픈 죽음을 '병사'로 미화한 거짓말

* 박근혜 대통령이 2016년 10월 22일에 한 발언이다.

쟁이들에게는 미소를 보내며 진실의 대변자로 추앙해 마지않는다. 로렌조 신부의 이교도 분별법은 지금도 여전하다. 공공의 평화와 정의와 선을 구하는 질문자를 '빨간색'으로 덧씌우는 일은 오늘도 변함없다. 어처구니없는 일들이 아무렇지도 않게 일어나고 있다.

질문을 싫어하는 권력을 향하여 끊임없이 던지는 질문이 희망을 만든다. 생각하지 않는 지성인은 살아있다고 말할 수 없다. 종교인은 진실이 가려져 희생당하는 이의 아픔을 외면하지 않으며 시대의 역행을 방기하지 않는다. 광기의 세상에서 이성이 잠들면 괴물이 깨어난다는 사실을 알기 때문이다. "진실을 말하는 데 겸손한 것은 위선이다." 레바논의 작가 칼릴 지브란^{Kahlil Gibran, 1883~1931}의 말이다.

진리는 아름답다

배심원 앞의 프리네

일반 국민이 재판에 참여하여 해당 사건에 대하여 죄가 있고 없음을 평결하는 제도를 배심원 제도라고 한다. 이러한 제도는 판사의 주관적인 판단으로 죄가 결정되는 문제점을 극복할 수 있다. 반면, 삼권분립에 기초하여 권력을 견제하는 사법부의 기능이 여론에 의하여 왜곡될 수 있다는 단점이 있기도 하다. 하지만 사물을 법의 잣대가 아닌 자연인의 눈으로 보는 기회가 점차 확대되어가고 있는 것이 현실이다. 한국에서도 2008년부터 국민참여재판 제도가 도입되었다.

재판정의 모습을 화폭에 담은 그림들이 많다. 프랑스 화가 니콜라 푸생Nicolas Poussin, 1594~1665이 그린 〈솔로몬의 재판〉은 우리가 익히 알고 있는 이야기이다. 바로크 꼴의 미술이 유행하던 17세기 유럽에서 한물 지난 고전주의 전통을 지키며 시대 유행에 맞서 자기만의 조형 언어를 창조한 푸생은 지성의 화가로도 유명하다. 당대에는 외

롭게 자기 길을 걷는 비주류 화가에 불과했지만 그는 사람들이 자기 그림 앞에 오래 머물며 생각하기를 원했다. 그는 눈으로 그림을 보지만 생각에 이르도록 하는 철학자 화가였다.

사실적 표현과 짜임새 있는 구도, 관능적인 분위기로 역사와 신화, 성경을 그린 화가로 19세기 프랑스의 신고전주의 화가 장 레옹 제롬Jean Leon Gerome, 1824~1904이 있다. 그의 작품 〈배심원 앞의 프리네〉는 기원전 4세기 아테네의 한 법정을 배경으로 하고 있다. 한 여인이 배심원들 앞에서 베일이 벗겨져 여체가 드러나 당혹해하고 있고, 배심원들은 놀라움과 감탄에 빠져있다.

당시 그리스 사회에는 헤타이라hetaira라는 고급 매춘부가 있었다. 이 단어의 남성형인 헤타에로스hetaeros가 정치적 동료를 의미하는 것으로 보아 헤타이라가 단순한 매춘부가 아니라 수준 높은 교양과 예법, 문화와 예술에 대한 소양을 갖추어 여성의 사회 진출이 극히 제한되던 시대에 사교를 통한 사회 활동을 활발히 하는 여성들이라고 보아도 될 것이다. 유명한 헤타이라로 아테네의 정치가 페리클레스Perikles, BC 495~BC 429의 애인이자 소크라테스와도 친밀했다는 아스파시아Aspasia와 알렉산더 대왕의 정부였던 타이스Thais가 있다. 아스파시아는 펠로폰네소스 전쟁에서 전사한 병사들의 장례식에서 정치가 페리클레스의 추도문을 작성할 정도로 높은 지성을 가지고 있었다. 타이스는 단테의 《신곡》 제18곡과 아나톨 프랑스Anatole France, 1844~1924에 의하여 문학 작품이 되었고, 마스네Jule Massenet, 1842~1912에 의해 오페라 〈타이스의 명상곡〉으로 만들어지기도 했다. 〈타이

스의 명상곡〉은 2010년 밴쿠버동계올림픽 길라쇼에서 김연아 선수의 배경 음악이기도 했다.

기원전 4세기경 아테네에 프리네Phryne라는 헤타이라가 있었다. 그녀는 아름다움의 여신 아프로디테의 모델이 될 만큼 아름다웠고 당시 아테네 남자들의 동경 대상이었다. 귀족 에우티아스도 그중 한 사람이었다. 그는 프리네를 연모하여 사랑을 고백하지만 번번이 거절당한다. 이에 앙심을 품고 포세이돈 축제에서 나체 퍼포먼스를 한 프리네를 신성 모독죄로 고발한다. 당시 신성 모독죄는 사형에 처해질만큼 큰 죄였다. 자신이 소유하지 못할 바에는 아무도 갖지 못하게 하겠다는 심보였다. 궁지에 몰린 프리네를 변호해준 사람은 웅변가인 히페레이데스Hypereides, BC 389~BC 322였다. 히페레이데스는 에우티어스의 음모를 알아채고 프리네를 살릴 유일한 수단은 그녀의 아름다움뿐이라고 생각했다.

배심원들이 들어선 반원형의 아레나에서 히페레이데스는 알몸의 프리네를 감싸고 있던 천을 벗긴다. 프리네는 부끄러운 듯 양팔로 얼굴을 가렸으나 배심원들은 경악한다. 히페레이데스는 소리친다.

"신에게 자신의 몸을 빌려줄 정도로 아름다운 이 여인을 죽여야 하는가? 아름다운 자신의 육체를 보인 것은 신성모독이 아니다. 오히려 이토록 아름다운 몸을 빚은 신의 위대함을 보여준 것이다."

프리네의 아름다움과 그녀의 부끄러워하는 모습을 본 배심원들은 무죄를 선고한다. 법정에는 황금으로 제작된 아테나상과 양손잡

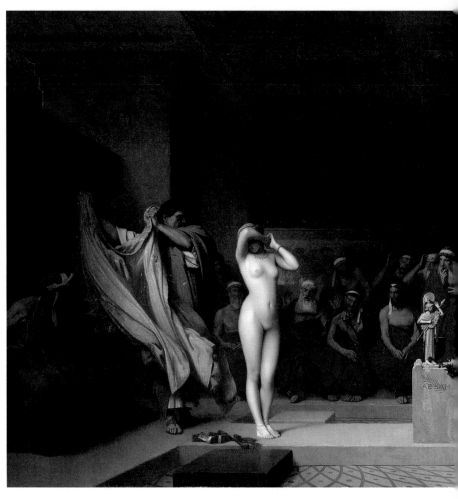

제롬

⟨배심원 앞의 프리네⟩ 1861, 캔버스에 유채, 80×128cm, 함부르크 미술관, 함부르크

이가 있는 항아리 장식물이 놓여 있다. 화면의 오른쪽에는 배심원의 발이 그려져 있는 것으로 보아 더 많은 배심원이 아레나를 채우고 있는 걸로 보인다. 화가 제롬은 배심원 자리에 앉아 있다. 프리네의 발 아래 떨어진 띠에는 '아름다움'을 뜻하는 그리스어 'Κ Λ Λ Λ'가 새겨있다. 배심원들은 놀라움과 찬탄의 표정을 지으며 관음증에 빠져있지만 정작 프리네를 고소한 에우티아스는 히페레이데스가 들고 있는 옷에 가려 이 아름다움을 유일하게 보지 못한다.

히페레이데스는 프리네의 아름다움을 통해 재판을 유리하게 이끌고자 했다. 하지만 화가 제롬은 프리네에게 수치심을 표현하여 아름다움을 여성스러움으로 이끌었다. 이 그림을 감상하며 '유전무죄, 무전유죄'처럼 '아름다움이 진리를 부정하고 정의를 왜곡할 수 있다'고 해석하기 보다는 '진리는 언제나 아름다워야 한다'고 이해하는 것이 좋겠다.

예술은 아름다움을 지향하고, 종교는 거룩함을 추구한다. 아름다움과 거룩함이란 결국은 둘이 아니다. 우리 시대의 종교는 아름답지가 않다. 한마디로 추하다. 부패해도 망하지 않는다. 물론 다 그런 것은 아니다. 그렇지 않은 교회가 훨씬 더 많다고 믿고 싶다. 하지만 우리 사회가 느끼는 교회는 추하고 불결하고 역겹다. 지난 2월 16일, 시나이 반도에서 테러가 발생하여 우리 국민 3명과 현지 운전기사 등 4명이 죽고 14명이 부상을 입었다. 이 사건은 국민의 공분을 사기에 충분했다. 내 나라 국민이 외국에서 테러를 당하여 숨지거나 다쳤다는 사실은 가슴 아픈 일이다. 희생자들에게 국민의 따뜻한 관심과 국가적 위로가 필요한 슬픈 일이었다. 그런데 국민 여론은 아주 차가웠다. 그 이유는 하나였다. 이번 테러의 희생자들이 기독교인이라는 점 때문이었다. 왜 이런 일이 가능할까? 답은 자명하다. 교회가 아름답지 않기 때문이다. 시민들은 교회가 하는 일은 무슨 일이든지 추하다고 생각하고 있다. 아름답다고 해서 다 진리는 아니지만 그래도 진리는 아름다워야 한다.

높은 완성도, 낮은 개성

아카데미 미술

고전주의 미술에서 역사화가 주목받는 이유는 정물화나 풍경화가 자연의 아름다움에 대한 단순한 모방인 데 비하여 역사화는 인간의 위대함에 대한 치밀한 접근이라고 생각했기 때문이다. 역사에 녹아있는 인류의 고귀하고 위대한 정신을 화폭에 구현하려 했던 화가 가운데 니콜라 푸생Nicolas Poussin, 1594~1665이 있다. 위인들의 삶을 화폭에 재현하여 그들의 숭고한 삶과 높은 도덕성을 강조하고 싶었던 푸생은 프랑스 아카데미 미술을 화려하게 꽃피웠다. 마침 루이 16세는 계몽주의 군주로서의 이미지를 선전하고 미술을 통해 프랑스 역사를 새로 쓸 것을 주문하며 고전주의 미술을 후원했다. 역사화를 그리는 것이 곧 애국이 된 셈이다.

17세기 중반에 설립된 프랑스 왕립미술아카데미는 미술계에서 절대 권위를 가졌다. 아카데미의 회원이 된다는 것은 미술가로서 최고의 자부심이었다. 아카데미에 입성하려는 지망생들이 몰려들었

다. 미술학교 에콜 데 보자르Ecole des Beaux Arts에서는 고대의 조각상과 르네상스 거장들의 작품을 모사하는 훈련을 받아야 했다. 아카데미 회화의 기본기는 드로잉에 있었다. 즉 회화의 기본을 선과 윤곽에 둔 것이다. 이는 얼마 후에 등장할 새로운 미술의 꼴인 인상파의 색에 비견되는 관점이다.

화가 수련생들은 이미 당대 유명한 화가들의 작업실에서 기초 훈련을 쌓은 상당한 수준의 화가들이었지만 미술학교에서의 진급은 까다롭고 엄격한 심사를 통해 다음 단계로 나아갈 수 있었다. 가장 결정적인 관문은 로마상Prix de Rome이다. 이는 로마에 프랑스 아카데미 분원을 설치하고 프랑스 국적의 30세 미만의 남성에게만 최대 5년 동안 미술 훈련을 받을 수 있는 장학선발 제도이다. 프랑스가 신고전주의의 독무대가 된 이유와 여성 화가가 드문 이유도 여기에 있다. 로마에서 미술 훈련을 다 마친 로마상 수상자들은 아카데미 심사위원회에 작품을 제출하여 아카데미 미술 회원의 최종 심사를 기다린다. 이 심사에서 역사화가, 초상화가, 정물화가, 풍경화가 등의 자격이 주어지는데 최고의 등급은 물론 역사화가였다.

프랑스에서 가장 권위 있는 미술전은 살롱데자르티스트 프랑세 Salon des Artistes Français이다. 이는 루이 14세에 의해 1664년에 왕립미술협회가 설립되고 그 산하에 미술 전시회와 미술학교를 두었다. 훗날 르 살롱Le Salon과 미술학교 에꼴 데 보자르의 전신이 되었다. 이 살롱은 1667년에 재상 콜베르Jean Baptiste Colbert, 1619~1683가 기획해 19세기 중엽까지 이어지며 미술가들과 시민을 잇는 역할을 했다. 살롱은 루브르 박물관의 정방형 방인 '살롱 카레Salon Carre'에서 개최되어 수많

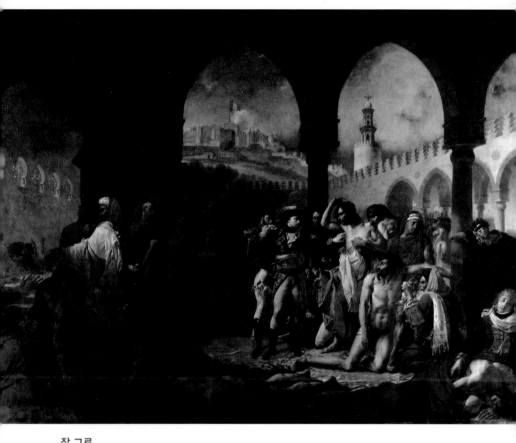

장 그로

〈자파의 전염병 격리소를 찾은 보나파르트〉 1879,

캔버스에 유채, 715×523cm, 루브르 박물관, 파리

부그로

〈비너스의 탄생〉 1879, 캔버스에 유채, 300×218cm, 오르세 미술관, 파리

은 인파가 몰려들었고, 숱한 화제를 가져왔다. 살롱에 참가할 수 있는 자격은 아카데미 미술 회원에게만 주어졌다. 그러나 정부가 주도하는 엄격한 아카데미 미술에 반기를 든 진보적 미술가들은 1884년 독립미술가협회를 세워 무감사제인 살롱 대 앙데팡당Salon des Indé pendants을 열었다. 여기에서 야수파Fauvism와 입체파Cubism 전위미술Dadaism이 탄생했다.

살롱은 책을 함께 읽고 토론하거나 음악회를 열고 그림을 감상하며 새롭고 앞선 문화를 탄생시키며 향유하고 교류하는 문화 공간이다. 살롱은 대부분 운영의 주체가 여성이었으므로 여성들의 사회 활동 무대가 되었다. 남녀와 노소, 직분과 직위를 가리지 않고 재능이 있고 언변이 뛰어나며 예의를 갖춘 이들이 초대받았다. 살롱은 사교와 대화의 장이자 지성의 산실이었다. 플라톤의 《향연》Symposium의 무대가 곧 살롱이다. 고대 그리스의 이런 문화 공간을 포럼Forum, 또는 플라자Plaza로 불렀는데 이것이 르네상스에 와서는 지성인과 예술인들이 산문과 음악을 향유하던 무젠호프Musenhof로 불리다가 프랑스에 이르러서 살롱이 된 것이다. 프랑스의 살롱문화는 앙리 4세가 궁정을 제공하여 시작했고 그 후에는 귀족들의 저택으로 옮겨갔다. 귀족 부인들이 일정한 날에 자기 집의 객실을 명사들에게 개방하여 식사를 제공하고 문학과 도덕에 대한 이야기를 나누었다. 몽테스키외Montesquieu, 1689~1755, 볼테르Voltaire, 1694~1770, 흄David Hume, 1711~1776 등 당대의 뛰어난 사상가들과 문학가들이 살롱에서 자신의 생각을 발표하고 의견을 나누었다.

그러나 계몽주의 시대가 지나고 프랑스혁명이 일어난 후 살

롱은 저물기 시작했고 그 자리를 카페가 이었다. 보부아르Simone de Beauvoir, 1908~1986와 사르트르Jean Paul Sartre, 1905~1980는 파리의 카페 레되마고Cafe Les Deux Magots에서 명저를 집필했고 바이런Baron Byron, 1788~1824과 쇼펜하우어Arthur Schopenhauer, 1788~1860는 이탈리아의 한 카페에서 처음 만나 자신들의 생각을 나누었다. 벤자민 플랜클린Benjamin Franklin, 1706~1790은 카페 프로코프Procope에서 미국 헌법을 고안했다고 한다. 니체Friedrich Wilhelm Nietzsche, 1844~1900, 모네Oscar Claude Monet, 1840-1926, 괴테Johann Wolfgang von Goethe, 1749~1832 등 많은 지식인과 예술인들이 카페에 모여 자기들의 생각을 이야기하며 다른 이의 생각을 경청했다. 카페는 개인의 문화를 향유하는 데 그치지 않고 온갖 소식과 정보가 교환하는 장소였고 고급 담론의 중심지가 되었다. 1760년 이탈리아 베네치아에서 탄생한 최초의 신문 〈가제타 베네타〉, 피카소Pablo Ruiz Picasso, 1881~1973가 주도한 문예 잡지 〈파리의 저녁〉, 가스통 갈리마르Gaston Gallimard, 1881~1975와 앙드리 지드Andre Gide, 1869~1951가 중심이 된 〈신프랑스 평론〉La Nouvelle Revue Française 등은 카페 문화의 활성화를 가져왔다.

달도 차면 기우는 법이다. 세상 이치가 다 그렇다. 하지만 절로 기울지는 않는다. 기존 질서와 행태를 거부하는 이들의 저항이 거셀수록 본래의 것을 그대로 유지하려는 이들의 탄성도 만만치 않다. 고전주의가 미술의 모든 것을 대변하는 시대에 조금 다른 화풍과 시도를 하는 이들이 생겨났다. 당시 화풍은 앵그르의 장엄 양식이 주를 이루고 있었다. 앵그르는 다비드의 후계자로 무겁고 검은색의 차

분한 조화로 그림을 그렸는데 이는 아카데미 미술의 전형이다. 대표작으로 〈호메로스 예찬〉[1827], 〈베르탱의 초상〉[1882], 〈터키의 목욕탕〉[1862] 등이 있다. 최고의 인기와 명성을 모두 누리던 앵그르에 의하여 비난과 비웃음과 모욕에 가까운 냉대를 받는 화가가 있었다. 낭만주의 화가 들라크루아Eugène Delacroix, 1798~1863이다.

그동안 미술은 형태를 중시했다. 이후에 등장할 인상파는 더 이상 형체에 매이지 않고 색이 강조되는 시대를 열었다. 들라크루아는 선으로 만든 형태에 색을 입히는 회화를 거부했다. 보색을 파레트에 섞지 않고 직접 캔버스에 채색했는데 이는 훗날 고흐와 드가, 세잔 등 인상파 화가에게 이어졌다. 근본 없는 화가로 조롱당했던 들라크루아는 도리어 당대의 고전 미술이 추구하는 기법을 경멸했다.

1827년 들라크루아가 뒤집혔다. 살롱전에 〈사르다나팔루스의 죽음〉을 내자 미술계는 발칵 뒤집혀졌다. 아시리아의 마지막 왕 사르다나팔루스 이야기는 그리스 역사가 디오도로스Diodorus Siculus, BC. 90~BC. 30에 의해 전해졌는데 영국 낭만파 시인 바이런Baron, 1788~1824이 희곡으로 만들었다. 그것을 바탕으로 들라크루아가 그림을 그렸다. 희곡에서 사르다나팔루스는 적에게 포위당하여 자결하는 것으로 나오지만 들라크루아는 살롱전 소개 책자에서 '왕이 자결하기 전에 자신의 생전에 즐거움을 주었던 것들을 다 파괴하고 자결하기로 했다'고 썼다. 궁궐 근위병들이 왕의 애첩과 애마와 개를 죽이고 보물을 불태우고 있다. 붉은 침대는 마치 피바다처럼 보인다. 왕의 발치에는 애첩 뮈라가 벌거벗은 등을 보인 채 엎드려있고, 화면 오른쪽에는 죽임당하기 전에 스스로 자결한 아이스셰가 보인다. 근위병

들라크루아
〈사르다나팔루스의 죽음〉 1827, 캔버스에 유채, 392×496cm, 루브르 미술관, 파리

의 칼에 두려움을 느끼는 애첩의 뒷모습 그리고 그 뒤로 도시와 궁이 불타오르고 있다. 화면 오른쪽 아래에는 벌거벗은 여자의 가슴에 칼을 들이대는 병사의 모습이 보는 이를 섬뜩하게 한다. 하지만 뒤틀린 여체의 곡선미와 육감적인 표현들은 비극적인 순간의 처참함과 달리 관람자의 발길을 멈추게 한다. 게다가 왕은 아무런 표정도 없이 물끄러미 그 참혹한 장면을 보고 있다. 초월과 관조의 눈빛이다. 당시 안정된 구조와 절제미의 색체를 특징으로 하는 신고전주의 미술에서는 상상할 수 없는 장면이다. 하지만 고전주의가 득세하는 살롱에서 희망을 순간의 빛으로 담기에는 아직 이른 시간이었다.

환대와 혐오 사이

장 칼라스 사건

중국 우한에서 발생한 신종 코로나바이러스감염증이 전 세계에 퍼지면서 인류는 공포에 떨고 있다. 히브리대학의 유발 하라리Yuval Noah Harari, 1976~의 말처럼 인류는 호모 사피엔스Homo Sapiens에서 호모 데우스Homo Deus로 변화하고 있다. 하지만 신의 영역을 넘보는, 못할 것이 없는 인간인 호모 데우스가 신종 코로나바이러스 앞에 잔뜩 겁을 먹고 있다. 어떤 이들은 중국인 혐오 카드를 거침없이 꺼내 들고 중국인 입국 금지를 주장한다. 특정인에 대한 혐오는 보편적 인류애에 반하는 몰상식이다. 홀로코스트Holocaust에서 보듯 역사에서 이런 몰상식이 어떤 결과를 가져왔는지 하는 것은 이미 알려진 사실이다. 90년 전 우리도 경험한 만보산 사건1931의 교훈을 되새기는 것은 인류가 극한의 절망 상황에서도 결코 빠져서는 안 될 함정이기 때문이다.

1572년 8월 24일은 로마 가톨릭교회가 예수의 제자 바돌로매를

기념하는 주일이었다. 이날 파리의 로마 가톨릭교회 교도들은 위그노를 대량학살하기 시작하여 전 프랑스에서 10여만 명에 이르는 희생자를 내었다. 종교적 불관용이 가져온 참화였다. 이보다 10년 앞선 1562년 5월 17일 성령강림절에 프랑스 남부 툴루즈^{Toulouse}에서는 4,000여 명의 위그노를 이단자로 몰아 학살했다. 박해받던 위그노들이 항거할 움직임을 보이자 로마 가톨릭교회가 벌인 참화이다. 위그노들은 저항조차 못 한 채 찬송가를 부르며 죽어갔다. 툴르즈 시민들은 매년 이날을 기념하여 축제를 벌였다.

1761년 10월 13일, 이 툴루즈에서 28살의 위그노 청년 마르크 앙투앙 칼라스^{Marc Antoine Calas}가 자살하는 일이 일어났다. 변호사가 꿈이던 이 청년은 종교적 차별의 벽을 실감하다가 좌절하여 스스로 목숨을 끊은 것이다. 그런데 이 자살 사건의 불똥이 엉뚱한 곳으로 튀었다. 로마 가톨릭교회가 마르크 앙투앙이 로마 가톨릭교회로 개종을 하려고 했으나 위그노인 가족들이 반대했고, 결국은 아버지 장 칼라스^{Jean Calas}가 아들을 죽였다며 가짜 뉴스를 퍼트린 것이다. 장 칼라스는 모범적인 가장이었다. 아들들 가운데 하나인 루이 칼라스가 로마 가톨릭교회 교도로 개종하고자 했을 때 이를 용인했다. 뿐만 아니라 재정적으로도 후원했고, 열성적인 로마 가톨릭교회 교도인 가정부에게 자녀를 맡겨 양육하며 30년 동안이나 집안일을 하게 했다. 그는 자신을 아는 모든 사람에게 훌륭한 아버지로 인정받는 68세의 위그노였다. 당시 관습대로라면 칼뱅파 교도인 마르크 앙투안이 자살했으므로 그 시신을 말 뒤에 매달아 끌고 다니며 모욕을 주어야 했다. 그러나 당시 교회는 그를 성당에서 순교자의 반열에

카시미르 데스트렘

〈체포되는 장 칼라스〉 1879, 캔버스에 유채, 65×80cm, 툴루즈 박물관, 툴루즈

세워 성대하게 장례를 치러주고 성인 대접을 했다.

마침 1762년의 툴루즈는 이단자 위그노로부터 툴루즈를 구한(?) 200주년이 되는 해였다. 이 뜻깊은 축제의 해에 불쏘시개가 필요했고 사람들은 기꺼이 장 칼라스를 지목했다. '위그노 가정에서는 자식이 개종하려 하면 부모는 그것을 막기 위해 자식을 죽일 의무를 갖는다'며 위그노 혐오를 부채질했다. 사람들은 시 중심에 교수대를 세우고 장 칼라스 가족을 처벌해야 한다고 소리쳤다. 재판을 맡은 판사는 13명이었다. 8:5로 장 칼라스에게 거열형을 선고했다. 아버지가 가족을 살해했다는 죄로 극형을 선고할 때는 판사의 만장일치가 필요했지만 지켜지지 않았다. 볼테르는 이를 그의 《관용론》에서 '이성의 불완전함과 법률의 불충분함' 때문이라며 '이러한 일이 학문과 사상이 진보한 이 시대에 일어난 것'을 한탄하였다. 장 칼라스는 죽음에 이르면서도 하나님을 불러 자신의 결백을 표했고, 판사들의 죄를 용서해달라고 기도했다. 1762년 3월 9일의 일이다.

생각하지 않는 사람들이 늘고 있다. 자신이 하는 말이 얼마나 무지하고 무서운지를 모른다. 가짜 뉴스와 거짓 선지자의 농간에 춤을 추고 있으면서도 가장 의로운 줄 착각하고 있다. 종교적 편견과 이념의 맹신이 주는 폭력성을 무기로 세상을 온통 난장판으로 만들고 있다. 생각하지 않기 때문이다. 저 광장에서 들리는 예수 없는 교회의 가르침이 섬찟하다. 지금은 기도할 때가 아니라 생각할 때이다. 갈멜산 850명의 바알과 아세라 선지자들의 열광이 제아무리 거대하고 요란해도 의미 없다. 생각하는 한 사람 엘리야의 헌신이 필요하

다. 생각할 줄 알아야 하나님이 보인다. 생각해야 사람이 혐오의 대상이 아니라 사랑과 환대의 대상인 것을 알 수 있다.

장 칼라스 사건을 보며 지성과 법의 한계를 걱정했던 300년 전의 볼테르가 이 시대를 본다면 뭐라고 할까. 그는 자신의 《철학사전》에서 "자신의 의견과 같지 않다는 이유로 자기 형제를 박해하는 사람은 괴물"이라며 이성을 주문했고, 에스파냐의 화가 프란시스코 고야는 〈카프리초스〉에서 "이성이 잠들면 괴물이 깨어난다"라고 했다.

오늘 우리에게 필요한 것은 광분의 기도가 아니라 생각하는 영성이다.

전쟁을 보는 미술의 시선

다비드와 터너

 미술은 사회학과도 아주 근접한 예술이다. 객관적 과학보다 더 솔직하고 효과적인 프로파간다이다. 미술이 시대를 반영하는 거울이므로 우리는 미술 작품에서 자연스레 그 시대의 현상을 인식할 수 있다. 선사 시대 인류는 주술과 풍요를 기원하는 그림을 동굴에 그렸고, 고대 그리스인들은 만물의 척도인 인간의 아름다움을 한껏 표현했다. 중세에는 교회에 봉사하며 봉건 사회에 복무했다. 특히 이때의 미술은 다수의 문맹인에게 교회의 가르침을 충실히 가르치는 대중의 선생이기도 했다. 르네상스에 이르러서는 다시 인간이 중심이 되었다. 바로크에는 세상의 절반을 잃은 로마 가톨릭교회의 애절함이 스며있고 로코코에는 사교와 궁정의 취미에 고취되었다. 그 후 미술은 신고전주의, 사실주의, 낭만주의, 인상주의의 길을 걸으며 인간 내면과 인류 사회의 본질에 다가갔다. 현대에 이르러 미술은 더 다양하고 섬세하게 감정을 담아 전에 없던

작품들을 쏟아내고 있다.

미술에는 시대가 오롯이 담겨 있다. 그래서 미술은 역사학보다 더 역사적이고 사회학보다 더 사회적이다. 시대의 조류와 역사의 바람이 바뀔 때마다 인류는 질서와 가치의 격랑을 겪어야 했다. 그때 미술은 시대를 고스란히 작품에 담아서 인류 문화의 지문이 되었다.

인류의 역사는 전쟁과 함께 시작되었다. 제2차 세계대전이 끝나고 세계 각국에는 전쟁에서 용감히 싸운 군인과 희생자들을 위로하고자 전쟁 기념비를 세웠다. 그런데 그 대상이 자국 군인이거나 시민이라는 한정성을 갖는다. 상대국의 희생자와 피해자에 대한 애도의 자리는 애초부터 없다.

〈페르시아 사람들〉은 페리클레스Perikles, BC 495?~BC 429의 후원을 받아 아이스킬로스Aeschylos, BC 525?~BC 456가 만든 연극이다. 이 연극은 아테네를 주축으로 한 그리스 연합군과 페르시아군의 살라미스해전BC 480을 다루고 있다. 이 전쟁에서 그리스 연합군은 페르시아군을 극적으로 격파했다. 주전 472년 극장에 모인 3만여 명의 아테네 관객들 가운데에는 이 전쟁에 참전한 용사들이 상당히 많았다. 그들은 연극을 통하여 8년 전 자신들의 용맹함과 멋진 승리 그리고 아테네의 위대함을 확인하며 열광하고 싶었다. 하지만 극 중에 승리의 함성은 들리지 않았다. 도리어 상대 진영의 절망과 깊은 슬픔이 무대를 가득 채웠다. 페르시아의 패전 군주 크세르크세스의 절규, 그의 어머니 아토사의 한숨, 혼령으로 등장하는 다리우스왕의 후회…. 그런데 놀라운 것은 이 연극을 보는 아테네 관객들의 태도다. 그들은

미국 알링턴국립묘지의 전쟁기념비

어느새 자신들과 싸웠던 원수 나라 페르시아 사람들의 절망을 읽으며 그들의 슬픔에 동참하고 있었다. 앞자리에 앉아서 연극을 관람하던 페리클레스가 혼잣말을 했다. "이것이 그리스다."

전쟁 기념비가 없는 나라는 없다. 크고 작은 전쟁을 치르면 반드시 기념비를 세운다. 원죄를 거부할 수 없는 인류의 못된 버릇이다. 동족끼리 총부리를 겨눈 우리나라마저도 전쟁 기념관과 기념비가 셀 수 없이 많다. 조형물은 대개 애국을 주제로 군인들의 용맹스러움을 다룬 작품들인데 대부분 남성적이고 거대하게 솟아 있다. 맞서 싸운 상대에 대한 증오심과 보복이 담겨 있는 경우도 허다하다.

미술이 인류 불화에 이용당하고 있다는 사실은 불편한 진실이다. 연극이 원수의 슬픔에 참여하게 하는 데 비하여 미술이 인류 보편 가치를 고양하지 못한다는 것은 슬픈 일이다. 미술의 가치 기준은 아름다움인가, 진실인가를 묻지 않을 수 없다.

전쟁과 애국을 다룬 작품으로 자크 루이 다비드Jacques-Louis David, 1748~1825의 〈호라티우스 형제의 맹세〉가 있다. 이 그림은 프랑스 부르봉 왕조의 안녕과 수호를 위해 그려진 그림인데 프랑스 혁명 이후에는 혁명 이상을 지지하는 그림으로 둔갑했다. 다비드는 혁명 정부의 예술성 장관이 되어 나폴레옹을 메시아로 받들었다. 다비드는 1800년 나폴레옹의 오스트리아 원정을 위해 알프스를 오르는 〈생 베르나르 관문을 넘는 나폴레옹〉1801을 그렸다. 실제로 나폴레옹은 현지인의 안내를 받으며 노새를 탔고 날씨도 쾌청한 것으로 알려졌지만 다비드는 흐린 날씨에 말을 난 나폴레옹을 묘사했다. 게다

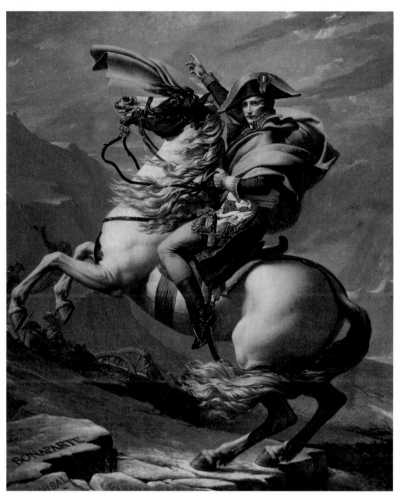

다비드

〈알프스를 넘는 나폴레옹〉1800, 캔버스에 유채, 259×221cm, 말메송성, 파리

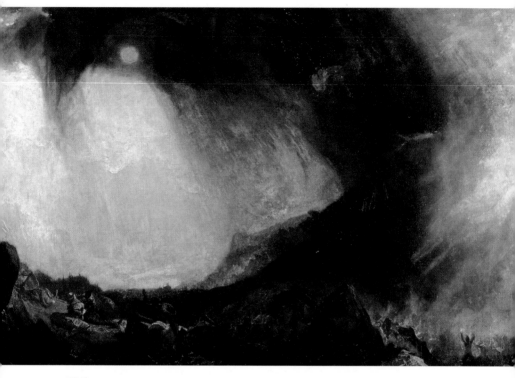

터너
〈눈보라, 알프스를 넘는 한니발과 그의 부하들〉 1810~1812, 캔버스에 유채, 144.7×236cm,
데이트브리튼 국립미술관, 런던

가 그림 속 바위에 글씨를 넣어 나폴레옹을 전설적인 영웅 한니발과
샤를마뉴에 비견하고 있다. 이 작품은 〈사비니의 여인들〉과 함께 전
시되었다. 프랑스는 혼란의 와중이었다. 〈사비니의 여인들〉은 피의
숙청이 끊이지 않는 프랑스 정세에 보내는 일종의 메시지였다. 그런

데 그 곁에 〈생 베르나르 관문을 넘는 나폴레옹〉을 전시해 프랑스 사회의 혼란을 막을 적임자가 나폴레옹임을 드러낸 것이다. 미술사에서 살아 있는 영웅을 그린 역사화가 없었으니 나폴레옹의 야심이 얼마나 노골적인지를 짐작할 수 있다.

영국의 낭만주의 풍경화가 윌리엄 터너^{William Turner, 1775~1851}는 〈눈보라, 알프스를 넘는 한니발과 그의 부하들〉¹⁸¹²에서 인물 묘사에 집중하는 대신 한니발의 모험적 군사 행동이 가져온 위험을 지적하고 있다. 이는 한니발을 빗대 나폴레옹을 비판하고 있음이 분명하다. 신고전주의 최고 화가 다비드가 화면 가득히 나폴레옹을 채운 데 비하여 낭만주의 화가 터너의 작품은 화면의 3분의 2를 자연묘사에 할애해 불가항력적인 자연에 맞서는 인간의 무모함을 그렸다.

다시 다비드의 나폴레옹을 보자. 영웅 나폴레옹에 비해 군인들의 모습은 작다. 그래서 원근감이 느껴진다. 낭만주의 화풍이 중시하는 일반 대중들, 소수자들, 지친 군인들이 화면의 중심에 서기에는 아직 이른 시점이었다. 더 많은 병사가 피를 흘려야 했고, 더 많은 시민이 희생되어야 했다. 아직은 더 기다려야 했다. '혁명 만세'를 외쳤던 이들이 곧 '황제 만세'를 부를 것이다. 그러면서 혁명의 가치와 꿈은 물거품이 될 것이다.

권력을 위해 죽음을 미화하다
마라의 죽음

　　　　　　　　　　　　프랑스 대혁명은 인구의 98%에 해
당하는 평민 계층인 제3신분이 주도한 시민 혁명이다. 이 중에는 의
사와 변호사 등 계몽주의 사상을 신봉하고 전문 지식을 통해 부를
축적한 부르주아들이 있었다. 그들은 제1신분인 고위 사제와 제2신
분인 귀족을 제치고 혁명 사회를 주도하길 원했다. 1789년 12월 귀
족들의 반혁명에 대항하기 위하여 자코뱅 수도원을 근거지로 세력
화를 꾀했는데 이를 자코뱅파Club des Jacobins라고 한다. 이 무렵 루이
16세가 외국으로 도주하다가 체포되었다. 자코뱅당에서 활동하던
이들 가운데에 왕권의 신성불가침을 주장하는 귀족들과 우파 부르
주아들이 루이 16세의 도주 사건을 계기로 입헌군주제를 옹호하는
온건파를 형성했다. 이들을 푀양파Club des Feuillants라 한다. 푀양파는
입헌의회에서 자코뱅파와 격돌하며 왕실을 보호하려 했으나 반혁명
의 왕당파로 간주되어 혁명에 대한 영향력을 상실한다.

자코뱅당 안에는 서로 대비되는 정치 파벌이 있었다. 하나는 급진적인 몽테뉴파다. 이들은 소시민과 상퀼로트Sans Culotte, 즉 반바지를 입지 않은 사람으로 귀족과 구별되는 노동자 계층이다. 이 정파는 루이 16세 처형을 주도하고 독재체제를 수립해 공포정치를 실시했다. 다른 하나는 상공업 시민과 개신교, 온건 공화파의 지롱드파Girondins인데 이들은 공포정치가 진행되는 과정에 숙청되면서 세력이 위축되었다. 루이 16세 처형 이후 자코뱅당의 혁명 정부는 국내외로 심각한 위협에 직면했다. 유럽 왕실들은 프랑스를 군사적으로 압박했고 국내에서는 재정 위기와 기근과 내전 위협이 있었다. 이에 정부는 혁명 수호를 위해 공포정치를 펼쳤다. 혁명 재판소를 통해 반역 의혹자들을 단두대에 처형했다.

프랑스의 혁명기는 앞을 예측할 수 없는 시대였다. 이런 시대에 프랑스 대혁명을 상징하는 인물 가운데 장 폴 마라Jean Paul Marat, 1743~1793가 있다. 그는 런던과 파리에서 의사로 일했고 절대주의를 비판하는 《노예 제도의 사슬》1774을 썼다. 프랑스 대혁명이 일어나자 〈인민의 벗〉이라는 신문을 창간했다. 반혁명 음모자 200명의 이름을 자신의 신문에 게재하기도 했다. 그는 당통Georges Jacques Danton, 1759~1794과 로베스피에르Maximilien Robespierre, 1758~1794와 함께 자코뱅당의 핵심 인물이었다. 자코뱅당은 농민들에게 토지를 무상 분배했고, 유럽 최초로 노예제 폐지를 결의했다. 그래서 마르크스는 자코뱅당을 공산주의의 사상적 뿌리라고 했고, '좌익'이라는 개념도 이때 등장했다.

마라는 평소에도 '프랑스의 미래를 방해하는 인민의 적은 10만

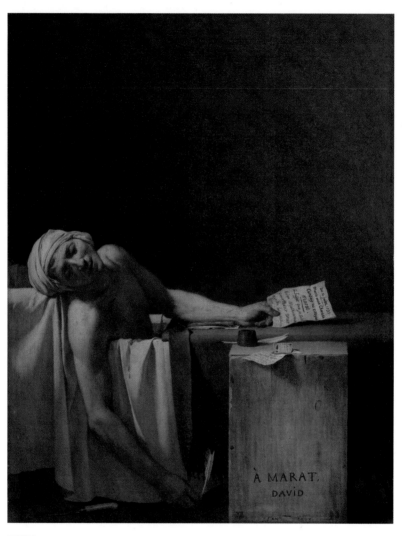

다비드
〈마라의 죽음〉, 1793, 캔버스에 유채, 128x165cm, 벨기에 왕립미술관, 브뤼셀

명이라도 처형할 수 있다'고 말하는 과격한 정치인이었다. 공안위원회, 보안위원회, 혁명 재판소 등을 설치해 반대파를 숙청했다. 특히 로베스피에르의 공포 정치가 지속되면서 〈프랑스 인권선언〉[1789]은 휴지가 되고 말았다. 그리고 그 자리에는 항상 마라가 있었다. 그에게 혁명이란 '죽이는 일'이었다. 처음에는 이유를 달아 죽였고 나중에는 죽여놓고 이유를 달았다.

그런 마라가 암살당했다. 범인은 지롱드당 지지자라고 자신을 밝힌 샤를로트 코르데[Charlotte Corday, 1768~1793]였다. 체포 당시 그의 옷에는 '마라는 프랑스인의 피로 살찌고 있는 야만스러운 짐승이다'는 쪽지가 있었다. 그녀는 마라를 탐욕스러운 권력자로 보았고 시민이 이룬 혁명을 시민에게 돌려주지 않는 권력에 응징하는 것을 사명으로 여겼다. 공범을 묻는 심문에 침묵으로 일관한 그녀는 "나는 10만 명의 프랑스인을 살리려고 마라를 살해했다"라는 말을 남긴 채 마라 암살 나흘 뒤인 1793년 7월 17일 기요틴의 희생 제물이 되고 말았다.

정치 성향이 강한 화가로 알려진 자크 루이 다비드는 혁명 정부를 지지했다. 마라가 죽은 다음 날 다비드는 장례위원에 선정되어 마라의 암살을 그려 후세에 남기라는 지시를 받았다. 다비드는 마라의 죽음을 편안하고 숭고하게 표현했다. 마라가 숨지기 직전에 "1793년 7월 13일. 마리 안나 샤를로트가 시민 마라에게. 나는 충분히 비참합니다. 때문에 당신의 자비가 필요합니다"라는 편지를 읽고 노란 나무 탁자 위의 종이에 직접 "이 5프랑 지폐를 다섯 아이의 어머니에게 전해 주게. 그녀의 남편은 조국을 위해 목숨을 바쳤다네"라고 쓰고 있었다. 물론 실제로 마라가 그런 편지를 쓰지는 않았다.

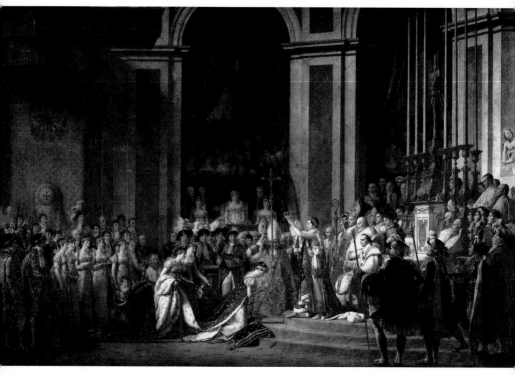

다비드
〈나폴레옹 1세 황제 대관식과 조세핀 황후 대관식〉, 1805~1807, 캔버스에 유채, 621×979cm,
루브르 박물관, 파리

암살당한 마라를 혁명 정국에서 부활시키려는 다비드의 의도에서
불순함을 느낀다. 게다가 나무 탁자에는 "마라에게 다비드가 헌정한
다"까지 써 두어 화가의 정치 성향을 숨기지 않고 있다.

하지만 자코뱅당의 권력은 오래 가지 않았다. 이듬해에는 당동

과 로베스피에르도 단두대의 이슬로 사라졌다. 혁명 주도권은 지롱 드파가 잡았으나 나폴레옹의 독재 권력이 등장하여 결국 프랑스 제 1공화국은 막을 내렸다. 물론 다비드는 그런 와중에도 나폴레옹에게 중용되어 미술계 최대 권력자의 자리에 올라 전성기를 누린다. 교황 권보다 우월한 왕권을 묘사한 〈나폴레옹의 대관식〉을 통해 그의 명 성은 최고조에 이르렀다. 그러나 나폴레옹이 몰락한 후에는 브뤼셀 로 망명하여 다시는 프랑스로 돌아오지 못했다.

죽음의 형식은 사람과 시대와 처한 환경에 따라 각각 다르지만 죽음은 오늘도 계속되고 있다. 그때는 정치가 죽음을 부추겼고 지금 은 경제 때문에 목숨을 잃는 경우가 허다하다. 기업이 돈 때문에 살 인을 방조하는 일이 아주 흔한 일이 되어 버렸다. 지난 11월 13일 태 국인 노동자 자이분 프레용씨가 건축 현장 폐기물을 분류 처리하는 곳에서 일하다가 기계에 빨려들어 갔다. 한 줌도 되지 않는 권력을 위하여 마라의 죽음을 미화한 다비드가 프레용의 죽음을 그린다면 과연 어떻게 그릴까 궁금하다.

의연한 죽음
샤를로트 코르데

신상필벌信賞必罰, 공이 있는 사람에게는 상을 주고, 죄를 범한 자에게는 반드시 벌을 내린다는 뜻이다. 하지만 세상에는 상과 벌이 고르지를 않다. 유전무죄라는 말도 있고 '기울어진 운동장'이라는 말도 있다. 요즘은 '선택적 정의'라는 말도 떠돈다. 검찰권을 가진 이들이 정의를 왜곡하고 있다는 비판에서 나온 말이다. 상 받을 사람이 상을 받고, 벌 받을 사람이 벌을 받아야지 상 받을 사람이 벌을 받고 벌 받을 사람이 상을 받는 세상이라면 살 맛이 나지 않는다. 작은 잘못에 큰 벌이 가해지거나 큰 죄에 작은 벌이 주어져도 마찬가지다.

하지만 세상일이란 그리 천편일률적이지만은 않다. 옳아 보이는 일에 불의가 스며들 수 있고 죄를 물어야 마땅한 일에 의외의 의로움이 깃들이는 경우가 있다. 1905년 을사늑약을 강요하고 헤이그 밀사 사건을 빌미 삼아 고종을 강제 퇴위시킨 일본 정치인 이토 히

로부미가 있다. 일본에서는 근대화를 이끈 인물로 평가되지만 한국에서는 제국주의의 상징이며 조선을 침략하고 약탈한 원흉으로 꼽힌다. 역사 평가에서 객관성이란 없다. 당시 안중근은 가산을 팔아 삼흥학교와 돈의학교를 통해 인재양성에 힘썼다. 하지만 을사늑약 후에는 합법적으로 나라를 구할 방법이 없다고 여겨 1909년 10월 26일 하얼빈역에서 이토 히로부미를 사살했다. 안중근은 현장에서 러시아 경찰에게 체포되어 일본에 넘겨진 후 이듬해 3월에 뤼순감옥에서 사형에 처해졌다. 일본 정치인의 생명을 빼앗았지만 그는 대한민국의 영웅으로 존재한다.

장 폴 마라를 살해한 스물다섯 살의 여성 샤를로트 코르데 Charlotte Corday, 1768~1793도 그랬다. 마라는 혁명 세력의 거두였지만 혁명 정부는 프랑스 사회에 희망 대신 공포를 안겨주고 있었다. 코르데는 '완전한 헌신을 통해 가장 미미한 손이 무엇을 이룰 수 있는지 보여주기 원한다'며 마라를 죽였다. 암살범으로 현장에서 붙잡힌 그녀의 말을 혁명 정부는 믿지 않았다. 그녀의 배후에 반드시 있을 남성(?)을 찾기에 골몰했다. 그녀는 범행 나흘 만에 사형을 선고받고 곧 처형되었다. 배후를 의심치 않던 그들은 시신을 부검하여 처녀성까지 검시했지만 그녀의 육체는 순결했다.

다비드는 마라의 죽음을 혁명 연장의 도구로 삼으려는 정부의 부탁으로 〈마라의 죽음〉을 세 작품이나 그렸다. 하지만 그의 작품에 코르데는 등장하지 않는다. 다만 그녀가 보낸 "저는 아주 가난합니다. 이 한 가지 이유만으로도 당신이 제게 호의를 베풀어줄 이유가

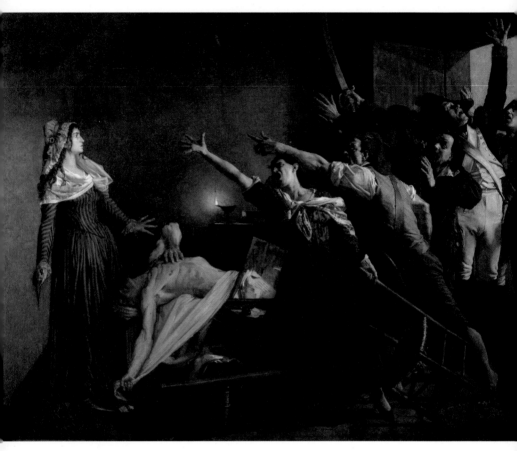

쟝 조세프 위츠
〈마라의 암살자〉, 1880, 캔버스에 유채, 라피신 박물관, 루베

충분하리라 생각합니다"라고 쓴 편지가 소품으로 등장한다. 미술은 본래부터 불온하다. 그리고 싶은 것만 그린다. 피부병으로 목욕을 자주하는 마라는 죽기 직전까지 살생부를 쓰고 있었지만 다비드는 그것을 '자비'로 미화시켰으며 혁명 공채를 조국 수호 전쟁에서 죽은 군인의 유족에게 전해달라는 편지도 그려 넣었다. 물론 실재하지 않던 소품들이다. 죽음의 미화이자 조작이다.

〈바라의 죽음〉1883을 그린 비어르츠Jean Joseph Weerts, 1847~1927가 1880년에 그린 〈마라의 암살자〉나 보드리Paul Beaudry, 1828~1886가 1860년에 그린 〈암살자 샤를로트 코르데〉에서 비로소 그녀는 작품의 주인공으로 등장한다. 콩테로 그린 오에르Jean Jacques Hauer, 1751~1829의 〈샤를로트 코르데〉는 기요틴 처형 직전임에도 불구하고 차분하고 평화로운 모습을 하고 있다. 전혀 죽음 앞에 선 자 같지가 않다. 그런가 하면 19세기 말 베네수엘라 출신의 미첼레나Arturo Michelena, 1863~1898는 1889년에 그린 〈처형장으로 가는 샤를로트 코르데〉에서 그녀를 의연하고 아름답게 묘사했다. 무엇이 그녀를 이렇게 당당하고 평화롭게 한 것일까?

세상은 단숨에 변하지 않는다. 1793년 7월 17일, 코르데가 죽은 바로 그날, 로베스피에르가 주도한 자코뱅 헌법이 제정되어 향후 1년 동안 4만 명 이상이 숙청되는 더 강력한 공포 정치가 시작되었다. 1789년 대혁명 이후 나폴레옹이 등장할 때까지 프랑스는 왕당파, 공화파, 입헌군주파, 아나키스트 등 많은 정파가 혼재했다. 모두 나폴레옹의 등장으로 닭 쫓던 개 신세가 되고 말았지만 그 지난한

아르투로 미첼레나

〈처형장으로 가는 샤를로트 코르데〉 1889, 캔버스에 유채, 235×314cm,

내셔널 미술관, 카라카스

과정에서 무고한 피를 너무 많이 흘렸다. 성경이 말하는 하나님 나라는 종말의 시점에 은총으로 도래하지만 역사의 새 세상은 언제나 혹독한 대가를 치른다. 로베스피에르와 함께 수많은 사람을 반혁명 분자로 만들어 기요틴에 목을 올려놓게 했던 장 폴 마라의 공포 정치를 그리워하는 이들이 지금은 없을까?

다행히 지금은 혁명의 시대가 아니라 대화와 타협의 시대다. 하지만 시대를 읽지 못한 이들이 여전히 옛날을 그리워하고 있다. 그들의 시대착오가 가져올 미래가 불안하다. 그들이 힘을 얻으면 그들에 의하여 기요틴에 오를 억울한 코르데가 얼마나 많을까 생각하니 아찔하다.

잊고 싶은 과거
메두사호의 뗏목

1816년 6월, 프랑스 왕 루이 18세 Louis XVIII, 1755~1824는 마흔네 개의 대포가 달린 프리깃함 메두사호를 아르귀스호와 함께 출항시킨다. 이 배들은 파리 조약에 근거하여 영국으로부터 식민지를 되찾기 위한 세네갈 원정대로 생루이를 향하고 있었다. 이 배의 함장 뒤 쇼마레 Du Chaumareys는 왕당파의 퇴역 장군이었다. 그는 지난 25년간 배를 탄 적이 없었지만 막대한 부와 명예를 차지하려는 욕망으로 배를 지휘했다. 배에는 군인들과 세네갈 이민자들, 기술자와 행정가 등 400여 명이 타고 있었다. 이들은 잠시 후에 닥쳐올 비극은 모른 채 식민지 개척을 통해 얻을 막대한 부와 멋진 삶에 가슴이 부풀어있었다.

1816년 7월 2일, 메두사호는 함장의 미숙으로 좌초하고 말았다. 함장은 배에 있던 6척의 구명정을 내리게 하여 총독과 정부 관리, 고급 장교를 태우고 떠난다. 남은 152명은 배의 잔해로 길이 20미터, 폭 7미터의 뗏목을 만들고 대해에 표류한다. 뗏목에는 물과 음식이

모자랐고 방향을 잡을 키도 없었다. 표류 하루 만에 스무 명이 파도에 휩쓸려 죽었다. 사람들은 떠내려가는 동료를 바라보아야만 했다. 목마름과 배고픔으로 뗏목 위는 아비규환이었다. 뗏목은 희망 없이 바다를 떠다녔다. 그러는 동안 사람들은 공포 속에 하나둘 죽어갔다. 마시고 먹을 것이 없는 상황에서 굶주림과 갈증은 동료의 피와 인육을 먹게 했다. 지옥이 따로 없었다. 언제 누군가 자신의 머리에 도끼를 들이댈지 모르는 죽음의 공포와 비교적 안전한 뗏목 중앙을 차지하기 위한 처절한 다툼, 식량을 아끼기 위해 거동이 힘든 동료를 바다에 밀어 넣는 광기로 살벌했다. 뗏목에는 양심과 도덕, 이성이 깃들 수가 없었다.

7월 17일, 표류한 지 보름 되던 날 뗏목은 아르귀스호에 의해 극적으로 구조되었다. 이때 살아남은 자는 열다섯 명에 불과했다. 하지만 다섯 명은 상륙 후에 곧 죽었고 살아남은 이들도 지난 시간의 충격을 이기지 못해 정신이상 증세를 보였다. 생존자 중에 의사 사비니Henri Savigny, 1793~1843는 프랑스로 돌아오는 배안에서 '조난일기'를 작성했다. 그는 이를 해군에 제출하여 조사와 보상을 요구했다. 하지만 사고 은폐에 급급한 해군은 이를 묵살했다. 다행히 〈주르날데 데바〉Journal des Debats가 이를 보도해 사건의 진상이 프랑스 사회에 알려지게 되었다. 사비니의 〈조난일기〉는 측량기사였던 코레아르Alexandre Correard, 1788~1857와 함께 책으로 출판했는데 우리나라에서도 《메두사호의 조난》심홍 역. 리에종. 2016으로 번역되었다.

이 사건이 세상에 알려지자 사람들은 경악했고 사회는 큰 충격에 빠졌다. 사리사욕에 눈이 멀어 돈으로 정부 관리를 매수하여 식

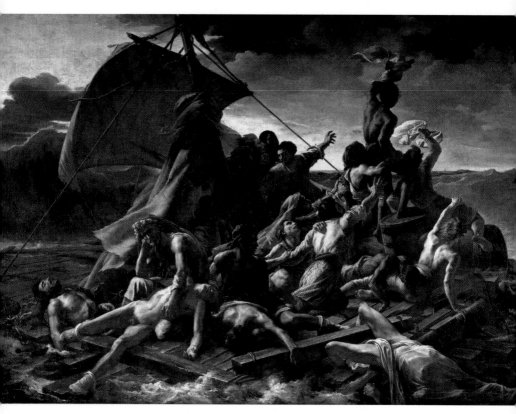

제리코

〈메두사호의 뗏목〉 1818~1819, 캔버스에 유채, 491×716cm, 루브르 박물관, 파리

민지 개척에 나선 탐욕과 부패를 보면서 국가와 정부는 더 이상 이상적 자유를 실현하는 숭고한 도구가 되지 못한다고 생각했다. 더구나 위급한 순간에 152명의 선원을 버려두고 탈출한 함장과 이를 묵인한 관리들을 비판하는 목소리가 커졌다.

그런데 어처구니없게도 왕당파 언론이 책의 공동저자를 '식인혐의'로 고발하는 일이 일어났다. 이러한 태도에 국민은 더욱 분노했다. 그리고 지식인들이 거리로 나와 책의 공동 저자를 돕기 위한 서명을 시작했다. 그중에 화가 제리코Théodore Gericault, 1791~1824도 있었다. 제리코는 불의에 맞서 화가가 할 일이 무엇인가를 고민하다 18개월에 걸쳐 〈메두사호의 뗏목〉을 그렸다. 〈메두사호의 뗏목〉은 무책임하고 비열한 정부에 보낸 경고이면서 비윤리·반인륜의 사건을 재현하므로 인간 실존에 대한 진지한 질문이기도 하다.

인류 역사에서 가장 참담한 조난 사건의 하나로 기록된 '메두사호 사건'은 전형적인 인재였다. 당시 프랑스는 대혁명과 사회적 혼란이 가중되는 시기였다. 루이 18세는 나폴레옹의 등장으로 국외로 망명했다가 나폴레옹이 워털루 전쟁에 패하므로 돌아와 왕좌에 앉았다. 그즈음에 루이 18세는 정치적 보상으로 무능한 쇼마레를 낙하산 함장으로 임명했다. 대혁명으로 오랫동안 실직 상태에 있던 쇼마레는 득의한 듯 독주하다가 화를 자초했고 좌초 후의 탈출과 구조에 아무런 역할도 하지 못했다.

이 세상이 과연 양심과 도덕, 이성에 의해 움직이는 것일까? 메두사호의 뗏목 위에 양심과 이성이 없었듯 생환한 프랑스 사회에도 도덕과 이성은 없었다. 오늘 우리 시대도 그렇다. 304명의 생명을 수

장시킨 세월호 안에 양심은 없었고, 그 일이 있은 지 2년하고도 203일이 지난 지금도 우리는 여전히 비이성 · 비양심과 싸우고 있다. 무능한 쇼마레를 프리깃함 메두사호 함장에 앉힌 부패한 권력은 지금 '최순실'의 얼굴로 우리 앞에 뻔뻔하게 서 있다. 해군으로부터 거절당한 사비니의 〈조난일기〉를 〈주르날 데 데바〉가 보도하지 않았다면, 진실을 요구하며 질문을 던지는 사람들을 '사회를 뒤흔들고 혼란을 가중시키는' 불온한 자들로 매도하던 때 언론이 '최순실 태블릿 피씨'를 보도하지 않았다면, 그 음흉하고 비열한 권력의 음모는 묻히고 말았을 것이고 지금도 여전히 그 뻔뻔한 짓을 일삼고 있을 것이다.

미술사에서는 18세기 말에서 19세기 중반까지의 사조를 낭만주의라고 한다. 따뜻하고 고상한 인간성을 표현한다는 고전주의의 이상과 보편적 절대미를 포기하고 삶 속에서 인간이 갖는 극단적인 감정을 여과 없이 표현하기 시작한 것이다. 사비니와 코레아르는 "많은 사람이 알고 싶어 할 것이 분명한 일들을 망각 속에 묻어 버리는 것은 우리 스스로에게는 물론 동료 시민들에게 마땅히 해야 할 일을 다 하지 않는 것이라고 생각"하고 잊고 싶은 슬픔을 기록하였다. 낭만주의 화가 제리코는 〈메두사호의 뗏목〉을 그렸다. 지금 나는 무엇을 하고 있는가?

오지 않는 희망

삼등 열차

근대 이전까지만 해도 미술은 가진 자의 예술이었다. 미술의 주제는 늘 아름다운 여성이거나 멋진 남성, 또는 권력을 가진 왕과 성직자와 귀족, 돈 많은 부자였다. 그것이 지위든 물질이든 아름다움이든 미술은 늘 우월한 자의 전유물이었다. 가난하고 약한 이들은 한 번도 미술의 중심에 서본 적이 없다. 미술의 주제가 되지도 않았고 작품 감상의 기회도 없었으며 작품을 소지하지도 못했다.

이런 풍조를 깬 화가로 네덜란드의 아드리안 브라우버르^{Adriaen} ^{Brouwer, 1605~1638}가 있다. 그는 프란스 할스에게 미술을 익혀 안트워프에서 활동했는데 당시 플랑드르 서민들의 일상생활을 매우 익살스럽게 화폭에 담았다. 회색과 갈색을 중심으로 인물의 성격 묘사에 강력한 개성을 발휘하여 자기만의 작품 세계를 구축했다. 하지만 재미있고 익살스런 표정의 그의 그림이 잘 팔린 것은 아니어서 그는

브라우버르
〈쓴 물약〉 1636~1638, 판자에 유채, 47.7×35.5cm, 슈테델 박물관, 프랑크푸르트

늘 가난하게 살았다. 간첩 혐의로 투옥된 적도 있는 그는 33살에 흑사병으로 짧은 생을 마감했지만 루벤스와 렘브란트도 그의 그림을 공부할 정도로 특별한 화가였다.

서민들의 삶을 화폭에 담은 화가로 오노레 도미에^{Honoré Daumier,} ^{1808~1879}를 빼놓을 수 없다. 그는 프랑스의 가난한 노동자의 가정에서 태어나 어려서부터 돈벌이에 나서서 각박한 세상과 부딪히며 살아야 했다. 다행히 르누아르의 화실에서 그림을 공부하여 실재하는 현실을 왜곡하지 않고 객관적으로 충실하게 반영하는 사실주의 화가가 되었다. 그는 당시 프랑스 정치를 조롱하며 부르주아 계층을 비판하는 작품을 그렸다. 특히 최초의 시사 만화가로서 〈가르강튀아〉^{Garganture, 1831}를 발표하여 프랑스 왕 루이 필리프의 분노를 사 6개월간 수감 되기도 했다. 그는 부자들과 결탁한 왕을 신랄하게 비판하면서 사회의 약자 편에 서서 스스로 시대와 불화를 자초하는 화가였다. 서민의 고단한 삶에 애착을 갖고 그들의 낮은 삶을 작품의 주제로 삼기 위하여 눈을 낮추었다.

도미에의 대표작 〈삼등 열차〉에는 당시 파리 서민의 삶이 고스란히 녹아있다. 이 그림은 미국 볼티모어 윌리엄 월터스 미술관이 도미에에게 주문하여 그린 것인데 〈일등 열차〉도 있다. 낮은 등급의 열차일수록 사람들의 얼굴은 표정이 없고 서로에게 무심하다. 어두운 갈색이 그들의 고단한 삶을 말해준다. 아이에게 젖을 먹이는 여인과 노파, 졸고 있는 아이는 한 가족인 듯하지만 대화는 없고 침묵만 감돈다. 그런 중에도 두 손을 가지런히 모은 노파의 기도 내용은 무엇일까 궁금하다. 이들이 탄 삼등 열차의 종착지는 어디일까? 그

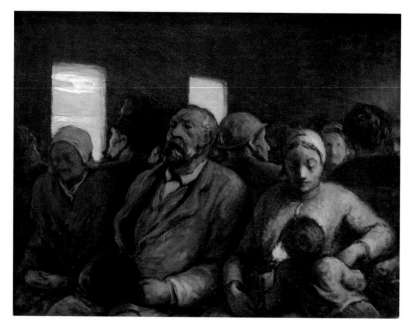

오노레 도미에
〈삼등 열차〉 1856~1858, 캔버스에 유채, 26×34cm

곳에는 과연 희망이 있는 것일까? 하지만 젖먹이는 자랄 것이고 잠든 아이는 꿈을 꿀 것이다. 차창을 통해 들어오는 빛은 삼등 인생에게 아직 절망은 이르다고 말하는 것 같다.

예나 지금이나 일등 인생이 따로 있다. 금수저라던가? 부모의 재력과 능력이 너무 좋아 아무런 노력과 고생을 하지 않음에도 풍족함을 즐길 수 있는 자들 말이다. 그 반대 처지에 있는 이들을 흙수저

라고 한다. 신분 상승의 길이 막힌 시대에 많은 흙수저가 울고 있다. 이런 시대에 약자들은 누군가 자신을 위로해줄 사람을 간절히 기다린다. 약자 편에 서는 것이 정치라고 하지만 우리 현실에서 그런 정치인을 찾기가 쉽지 않다. 도리어 힘으로 시민을 억누르려는 권력의 오만과 섬찟함을 본다. 사랑과 자비를 입버릇처럼 말하는 종교인에게서조차 권력의 살벌한 기운을 느껴 선뜻 다가서기가 망설여진다.

평생 가난을 짊어지고 살면서도 그 정신을 흩뜨리지 않고 소외된 약자를 위해 예술혼을 불살랐던 도미에는 그동안 예술의 수요자이자 주제가 되었던 미인과 영웅, 왕과 귀족, 거대한 종교 권력과 부자들의 자리에 가난하고 소외된 이들을 앉혔다. 그리스도도 죄와 허물로 죽은 인간을 하나님 나라 주인공으로 삼으셨다. 가난하고 힘없는 자들의 편에 서서 시대와 버성긴 삶을 살았던 도미에의 작가정신이 그리스도의 그림자와 가깝다.

가난한 자의 미술

가르강튀아

그동안 미술은 언제나 가진 자의 요구에 부응했다. 적어도 르네상스 이전까지는 왕과 귀족들 그리고 종교 권력을 한 손에 쥔 중세 교회의 욕구에 충실하게 복무했다. 이 때까지 미술은 권력의 입맛을 따라 시중드는 하녀였다. 재능은 있지만 영혼은 없는 단순한 장인에 불과했다. 아무리 솜씨 좋은 화가라도 힘 있는 주문자의 입맛에 맞지 않으면 퇴짜맞기 일쑤였다.

그러던 미술이 르네상스에 이르러서 장인의 지위에서 벗어나려고 자각하는 화가가 등장하기 시작했다. 레오나르도 다빈치와 미켈란젤로 등으로 대표되는 예술가들은 놀랍게도 자신들의 창작 행위를 하나님의 창조에 비견하기도 했다. 이는 하나님의 대리자로 군림하는 교회와 자신의 권리는 조물주가 주신 것이라며 의회와 국민을 안중에 두지 않던 자들에게 도전하는 발칙하고도 유쾌한 상상이기도 했다. 하지만 르네상스 예술가들의 이러한 상상력에도 불구하고

여전히 미술은 가진 자의 향유물에 불과했다. 작품의 주제도 그러했고 작품을 소유하거나 감상하는 이들도 여전히 권력이나 돈이나 지식, 종교에 편승한 소수의 가진 자들이었다. 가난한 일반인들은 미술과는 상관없는 미술 밖 인간이었다. 다만 교회가 교화를 목적으로 설치한 조각상이나 예배당의 제단화를 보는 것 정도에 만족해야 했다. 안트베르펜 대성당 제단화인 루벤스의 〈십자가에서 내려지는 그리스도〉를 볼 수만 있다면 죽어도 좋을 만큼 행복할 것이라던 《플랜더스의 개》 주인공 네로의 말에서 당시 가난한 이들의 형편을 읽을 수 있다.

왕과 성직자와 귀족, 부유한 상인의 전유물이었던 미술이 플랑드르의 화가 피테르 브뤼헐Pieter Brueghel, 1525?~1569에 이르러서 전에 없던 화면이 화폭에 등장하기 시작했다. 브뤼헐은 평범한 사람들의 일상을 화면에 그렸고 당시 사회의 불안과 혼란한 모습을 표현하므로 미술을 대중화에 이르게 했다. 이런 미술 흐름은 바로크의 거장 렘브란트를 거쳐 밀레Jean François Millet, 1814~1875와 고흐Vincent van Gogh, 1853~1890에게 이어져 가난한 사람들의 일상 이야기들이 미술의 소재로 등장했다.

프랑스 격변기를 살았던 오노레 도미에Honoré Daumier, 1808~1879가 그린 〈삼등 열차〉에는 궁핍한 삶을 고스란히 견디고 있는 것처럼 보이는 사람들이 있다. 광주리를 무릎에 올린 노파와 아기를 안은 여인 그리고 상자 위에 한 손을 올려놓은 소년은 노파에 기대에 잠들어있다. 화면 안의 시선은 제각각이다. 누구와도 마주치지 않는다.

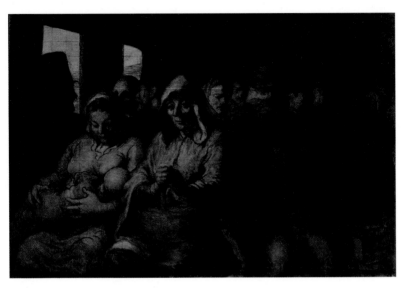

도미에
〈삼등 열차〉 1862~1864, 캔버스에 유채, 65.4×90.2cm, 메트로폴리탄 미술관, 뉴욕

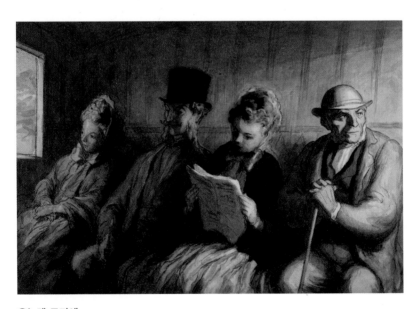

오노레 도미에
〈일등 열차〉 1864, 수채화, 20.5×30cm, 워터스 미술관, 볼티모어

고단한 삶의 모습이 역력하다. 그에 비하여 수채로 그린 〈일등 열차〉의 분위기는 사뭇 다르다. 우아하고 단정한 행색에 무심히 차창 밖을 바라보거나 신문을 읽고 있다. 시선 둘 곳 없는 어색함을 느낀다. 〈이등 열차〉는 공간은 여유롭지만 앉아 있는 사람들은 자기만의 세계에 빠져있다.

도미에는 루이 필리프Louis Philippe, 재위 1830~1848로부터 나폴레옹 3세Napoleon III, 재위 1852~1870에 이르는, 당시 프랑스에서 일어나는 사건들을 주제로 3,958점의 석판화를 남겼다. 그는 풍경화나 정물화를 그리지 않은 화가다. 그의 주제는 언제나 사람이었다. 권력에 눈이 어두운 왕과 그에 기생하며 권력의 단맛을 즐기는 정치인들 그리고 그들의 먹잇감이 되어버린 가련한 시민사회가 그의 작품 주제였다.

프랑스 혁명의 중심 세력은 부르주아였다. 혁명 세력은 1830년 '7월 혁명'으로 시대착오적인 샤를 10세Charles X, 재위 1824~1830를 쫓아내고 입헌군주로 오를레앙가Orléans의 루이 필리프를 내세웠다. 하지만 새로운 왕은 시민의 의지를 배반하여 권력을 독점하고 자기 배를 채우기에 여념이 없었다. 도미에의 작품 활동은 이때 시작되었다. 도미에는 부르주아 정부의 부패와 사리사욕, 그에 봉사하는 사법부의 위선과 허위를 통렬하게 비판하는 그림을 그렸다.

그를 일약 유명하게 한 것은 〈가르강튀아〉Gargantua, 거인왕이다. 1831년 12월 15일, 스물세 살 청년 도미에의 이 석판화 작품은 주간지《라 카리카튀르》La Caricature에 실려 프랑스 전역을 뒤집어 놓았다. 〈가르강튀아〉는 엄청난 거인에다 대단한 거식가로서 르네상스시대

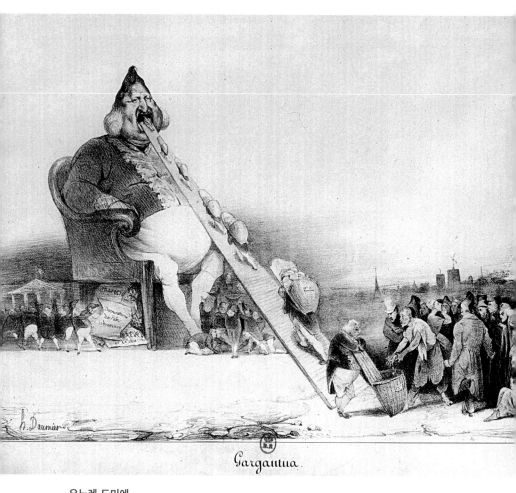

오노레 도미에
〈가르강튀아〉 1831

프랑스의 작가 프랑수아 라블레^{Francois Rabelais, 1494~1553}가 중세 말기의 봉건주의와 교회를 풍자 비판한 작품이다. 정부가 부자들의 세금을 감해주고 서민들에게는 엄청난 세금을 부과한 것에 대한 풍자였다. 도미에는 루이 필리프를 탐욕스런 가르강튀아로 묘사했다. 왕의 얼굴은 바보를 의미하는 서양 배로 형상화했고 소시민과 노동자들의 세금은 컨베이어벨트를 통하여 왕의 배를 채우고 있었다. 권력의 주변에서 잇속을 챙기는 교활한 정치가들과 불의에 가담한 법관들은 왕의 배설물 주변에 그려 권력의 가면을 벗기고 그 이면에 숨겨진 추한 속성을 드러내었다.

도미에에게 미술이란 불편한 진실을 마주하는 거울이자 시대의 증거였다. 당시 권력층에게는 눈엣가시 같은 존재였지만 시민들에게는 저항의 동력이었고 혁명의 숨통이 되었다. 〈가르강튀아〉를 그렸다는 이유로 당국은 도미에를 감옥과 정신병원에 감금하고, 신문과 잡지에 도미에 작품 게재를 전면 금지했다. 시민적 자유와 사상의 자유를 위해 그림을 그렸던 도미에가 오늘 이 시대를 풍자한다면, 그의 손끝에서 어떤 작품이 만들어질지 궁금하다. 권력에 눈이 어두운 이들의 탐욕이 여전한 세상에서 가난하고 소박한 꿈을 이어가는 이들을 응원할 미술의 힘을 믿는다.

칼레의 시민의식
노블레스 오블리주

반성문을 썼던 적이 있다. 생각보다 행동이 앞섰던 치기 어린 십 대 때, 여러 날 동안 같은 반성문을 반복하여 쓰며 시간을 보냈다. 그때 이후 따로 반성문을 쓴 적은 없지만 반성할 일은 언제나 있었고 갈수록 많아진다. 지금도 그렇다.

국회의원 선거를 앞두고 낯 두꺼운 이들의 표 동냥이 거리마다 시끄럽다. 반성 한마디 없이 또 표를 달라는 저들의 검은 속심이 못마땅하다. 반성하는 정치인을 요즘은 통 보지 못했다. 전에는 대통령이 국가의 주인인 국민 앞에 머리를 숙이는 경우가 더러 있었는데 요즘은 그런 일도 없다. 국민에게 머리 숙일 일이 없는 건지, 머리를 숙이고 싶지 않은 건지 모르겠다. 국회의원도 마찬가지다. 온갖 치졸한 일들이 일어나고 있는데도 제대로 반성하는 경우를 보지 못했다. 반성하지 않기는 교회도 마찬가지니 할 말은 없다. 다 남만 탓한다. 교회는 세상을 탓하고, 세상은 교회를 비웃는다. 권력을 쥔 지 8

년이나 되었는데도 변함없이 '경제 위기', '안보 위기' 타령하는 이들이 표를 구걸하는 용기가 대단하다. 야당은 여당을 심판해달라고 하고, 여당은 야당이 발목을 잡아서 아무것도 하지 못했다고 한다. 제3정당을 꿈꾸는 이들은 여당과 제1야당을 심판해달라고 한다. 코미디도 이런 코미디가 없다.

국경을 마주한 나라 중에 사이가 좋은 나라는 드물다. 도버해협을 사이에 두고 영국과 프랑스 사이에 백년 전쟁^{1337~1453}이 있었다. 백년 전쟁은 프랑스 왕위 계승에 영국이 참견하여 일어났다. 처음에는 영국이 우세했지만 후에 잔 다르크^{Jeanne d'Arc, 1412~1431}의 등장으로 영국은 프랑스 영토에서 칼레를 포기하여 100년이 넘은 전쟁을 끝냈다. 이 전쟁으로 양국의 민족의식이 고취되었고, 왕권이 강화되고, 부르주아 계층이 대두되었다.

전쟁이 일어난 후 10년쯤 되었을 때 프랑스 북부 도시 칼레가 곤경에 처했다. 영국의 공격 앞에 속수무책 당하고 있는데 프랑스 지원병은 오지 않았다. 1년여를 저항하던 칼레는 더 이상 버티지 못하고 영국군에게 학살당할 위기에 처했다. 칼레 시민들은 영국 왕 에드워드 3세^{Edward Ⅲ, 1312~1377}에게 자비를 구했다. 완강했던 영국 왕은 칼레 시민의 생명을 보장하는 대신 '칼레에서 가장 존경받는 시민 대표 여섯 명을 뽑아 목에 교수형 당할 밧줄을 걸고 맨발로 칼레의 성문 열쇠를 가지고 영국군 진영으로 오라'고 했다. 칼레 시민들은 지긋지긋한 전쟁이 끝날 수 있다는 점에 안도하면서도 칼레를 구하기 위하여 죽음을 자원할 사람을 찾을 생각에 마음이 어둡고 무거웠다.

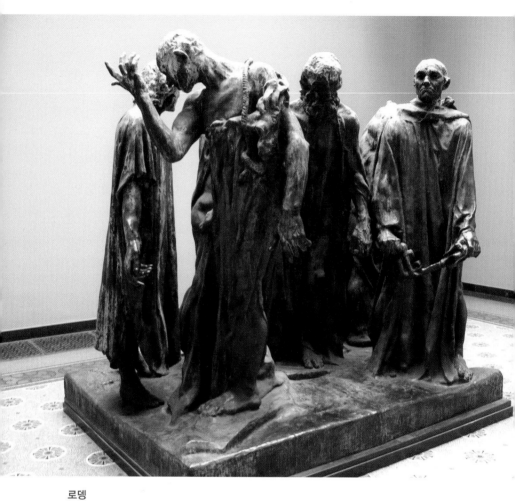

로댕
〈칼레의 시민〉 1884~1895, 청동상, 칼레

이때 칼레에서 가장 부유한 생 피에르Eustache de Saint Pierre가 자원하여 나왔다. 그리고 시장이 나왔다. 이어서 돈 많은 상인과 그의 아들, 귀족들이 나왔다. 모두 일곱 명이었다. 생 피에르가 말했다. "내일 아침 제일 늦게 오는 사람은 제외하자"

다음 날 아침 생 피에르를 제외하고 여섯 명이 모였다. 생 피에르는 여섯 명의 명예로운 죽음을 위하여 자기 집에서 이미 스스로 목숨을 끊은 상태였다. 다행히 영국 왕은 칼레 시민 대표 여섯 명의 목숨을 살려주었다.

그리고 오백여 년이 지난 1845년, 칼레시는 이들의 용기와 헌신을 기려 생 피에르의 동상을 세우기로 하고 1884년에 로댕François Auguste René Rodin, 1840~1917에게 제작을 의뢰했다. 1889년 로댕에 의해 완성된 동상은 애국자의 늠름하고 용감한 영웅의 모습이 아니었고 받침대도 낮았다. 실망한 칼레시는 이 작품을 한적한 교외의 공원 리슐리외에 설치했다. 그 후 1924년에 이르러서야 비로소 동상은 시청으로 옮겨졌다.

오늘 이 땅을 살리기 위해 죽음을 불사할 사람은 누구일까? 이 시대 정치인들에게 칼레의 시민 정신을 요구하는 것이 무리라는 것을 모르지 않는다. 다만 자기만 살려고 하다가 모두가 죽는 지경에 이르지 않기를 바란다. 기꺼이 스스로를 죽여 모두를 살리는 길을 걷는 이야기가 역사 속 이야기만은 아니었으면 좋겠다. 소돔과 고모라는 열 명 의인이 없어 불탔고 예루살렘은 의인 한 명이 없어 망했다.렘 5:1

백성을 위해서라면

레이디 고디바

전쟁의 가장 나쁜 점은 평화에 대한 희망을 잃게 된다는 데 있다. 불가에서는 교만과 시기로 전쟁이 끊이지 않는 세계를 아수라도阿修羅道라고 하는데 오늘 우리의 세계도 그러하다. 아수라왕을 자처하는 이들이 자기 과시를 위해 싸우기를 좋아하는 귀신인 아수라를 동원하여 전쟁 불사를 외치고 있다. 죽어서 갈 지옥을 이 땅에서 맛보고 싶어 안달 난 것이다.

잉글랜드 중부의 공업도시 코벤트리는 제2차 세계대전 때 독일 공군의 폭격을 받았다. 1940년 11월 14일과 15일에 독일 폭격기들은 15만여 개의 폭탄과 500톤이 넘는 폭발성 물질을 떨어뜨렸다. 이 폭격으로 수많은 사상자가 났고 도시는 완전히 폐허가 되었다. 이 도시의 자랑이기도 한 15세기 고딕건축 양식의 걸작인 세인트마이클 대성당은 첨탑만 남은 채 무너져버렸다. 이때 코벤트리 시민들은 1000여 년 전 고디바 부인Lady Godiva이 백성들을 구하기 위하여 수치

스러움을 감수한 채 걸었던 길에 줄지어 서서 희망을 기다렸다.

11세기 코벤트리에 레오프릭이라는 욕심 사납고 고약한 영주가 있었다. 백성들은 폭정과 과도한 세금으로 죽지 못해 살고 있었다. 견디다 못한 백성들은 영주 부인을 찾아가 도움을 호소했다. 영주의 부인이 바로 고디바다. 고디바는 신실한 기독교인이었고 겸손하고 따뜻한 성품의 부인이었다. 그녀는 남편에게 선정 베풀 것을 수차례 요청했다. 하지만 본성이 악한 영주는 그녀의 숭고한 마음을 비웃으며 여전히 학정을 일삼았다. 이에 고디바는 '세금을 내리지 않는다면 벗은 몸으로 말을 타고 시내를 돌아다니겠다'며 영주를 협박했다. 영주는 불같이 화를 내며 '거리를 알몸으로 다닐 수 있다면 청을 들어 주겠다'고 그녀를 능욕했다. 영주의 폭정으로부터 백성을 구할 수 있는 방법이 그것뿐이라고 생각한 고디바는 고민 끝에 영주의 제안을 받아들이기로 했다. 이러한 소문은 백성들에게도 알려졌다. 백성들은 귀부인의 숭고한 정신에 감사하며 귀부인의 행렬을 구경하지 않을 것이라는 엄숙한 약속을 했다.

마침내 고디바가 결행을 하는 날, 코벤트리에는 무거운 정적이 감돌았다. 백성들은 모두 집에 돌아와 문을 닫고 창문을 잠그고 커튼을 쳤다. 하지만 다 그런 것은 아니었다. 양복점에서 일하는 톰이라는 남자가 몰래 귀부인의 행진을 엿보았다고 하는데 여기에서 피핑톰peeping Tom, 관음증이라는 말이 유래되었다고 한다.

결국 고디바의 이러한 행동으로 백성들의 세금이 줄었다. 이 이야기는 후대에 전해져 18세기에 코벤트리는 말을 탄 여인의 모습을 시의 로고로 삼았다. 관행과 상식을 탈피하고, 힘의 역학에 불응하

존 코일러
〈고디바 부인〉 1898, 캔버스에 유채, 1400×1800cm, 허버트 미술관, 코벤트리

며, 대담한 역리로 뚫고 나아가는 정치를 고다이버즘^{Godivaism}이라고 한다. 이 이야기는 예술가들에게 감명을 주어 미술, 문학, 연극, 영화 등 다양한 예술로 우리에게 감동을 선사하고 있다.

까칠하게 이 이야기의 역사성을 따질 필요는 없다. 이 이야기가 전하는 진실에 귀를 열어야 한다. 백성들을 위하여 자신의 수치심을 버리고 담대하게 나선 용기 있는 행동은 백성을 사랑하는 지도자가 갖춰야 할 제일의 덕목이다. 우리는 14세기 칼레의 시민들처럼 노블레스 오블리주를 실천하는 지도자를 그리워한다. 지도자가 한 번도 배곯아본 적이 없을 수는 있지만 배고프고 추운 이들을 이해하지 못한다면 지도자로서 실격이다. 단 한 번도 남을 위해 자기 것을 양보하거나 희생해보지 못한 이가 지도자로 있는 한 우리의 행복을 담보할 수 없다. 우리 시대 지도자들이 고디바의 용기를 조금이라도 닮는다면 좋겠다. 오늘의 구원을 위하여 지금 할 일이 무엇인지를 궁리해 본다.

진실과 사실과 믿음
이삭 줍는 여인들

우리는 예수님의 직업을 목수로 알고 있다. 고대 사회에서 목수는 보조 직업에 불과했다. 요셉은 본래 농부였다. 하지만 농사만으로는 자신의 삶을 꾸려가지 못하는 현실에서 생계의 보조 수단으로 목수의 일을 한 것이고 예수님도 그 일을 대물림했다. 예수님의 가르침에 농사와 관련한 이야기가 많은 것은 청중의 대부분이 농부였기 때문이지만 예수님 자신이 농사법을 잘 알고 계셨다는 뜻이기도 하다. 농업은 태초 이래 인류의 가장 중요한 산업이다.

인생은 본래 가지런히 태어났다. 지위고하가 따로 있지 않았다. 하지만 얼마 가지 않아 인류 사회는 차별 사회가 되고 말았다. 권력과 물질을 독점하는 계층이 등장해 군림하기 시작한 것이다. 힘이 없는 대부분의 사람들은 노예처럼 물화 된 삶을 살아야 했다. 모두가 잘사는 세상이 아니라 일부 권력층의 행복을 위하여 굴욕을 느끼며 과도한 노동에 시달려야 했다. 출애굽기는 이런 세상에서의 탈출

을 다루고 있다. 출애굽 공동체가 꿈꾼 세상은 가지런한 세상이었다.

이삭줍기는 하나님이 가난한 자들에게 베푸신 은혜이다. 성경은 가난한 자를 불쌍히 여기는 것은 여호와께 꾸어 드리는 것[잠19:17]이라고 했다. '매 삼 년 끝에 드리는 십일조는 기업이 없는 레위인과 나그네와 고아와 과부의 몫'[신14:28-19]이라고 언급한다. '추수 때에 곡식을 다 베지 않고 밭 모퉁이의 일부를 남겨두고 떨어진 이삭을 거두지 않는 것은 가난한 자의 양식'이 되게 하기 위함이다.[신24:19, 레19:9,10] '감람나무와 포도나무의 열매도 다 따서는' 안 된다.[신24:20,21]

프랑스의 사실주의 화가 밀레[Jean François Millet, 1814~1875]의 그림 가운데 〈이삭 줍는 여인들〉[1857]이 있다. 매우 서정적으로 보인다. 세 여인이 추수가 끝난 보리밭에서 떨어진 이삭을 줍고 있다. 평화스러운 농촌의 풍경이고 노동에 걸맞는 결과를 준 자연에 감사하는 모습처럼 보인다. 그런데 그림을 자세히 살펴보자. 여인들은 허리 한 번 펴지 못하고 일을 하고 있다. 그들의 표정은 깊은 정적에 가려져 있어 추수의 기쁨은 찾을 수 없다. 멀리 여인들 뒤쪽에는 수확한 곡식이 산더미를 이루고 있다. 주인으로 보이는 이는 말을 타고 농민들을 감독하고 있다. 여인들과 추수는 아무 관계도 없다.

루이 16세는 앙시앵 레짐[ancien régime, 옛체제]의 과시와 사치 그리고 미국의 독립전쟁을 지원한 탓으로 악화된 재정을 만회하고자 했다. 그동안 면세 혜택을 누려온 인구의 0.4%에 불과한 제1신분 성직자들과 1.6%의 제2신분 귀족들에게도 세금을 징수하려고 삼부회를 소집했다. 하지만 삼부회는 봉건 제도의 축소와 그 혜택의 폐지를 요구하는 제3신분과 대립하며 무산되고 말았다. 그리고 프랑스 대혁명

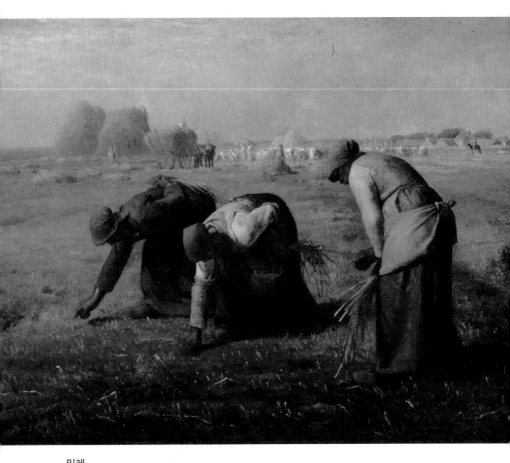

밀레
〈이삭 줍는 여인들〉 1857, 캔버스에 유채, 83.6×111cm, 오르세 미술관, 파리

이 일어났다. 그후 국왕을 처형하고 제1공화정을 수립했으나 나폴레옹의 제1제정 황제 등극[1804] 그리고 루이 18세와 샤를 10세의 부르봉가의 왕정복고[1815~1830]가 뒤를 이었다. 왕이 언론과 출판의 자유를 박탈하고 의회를 강제로 해산하자 분노한 시민들은 '7월 혁명'[1830]을 일으켜 시민의 왕으로 불리던 오를레앙가의 루이 필리프를 입헌군주의 자리에 앉혔다. 하지만 새로운 왕도 시민의 뜻을 외면하자 '2월 혁명'[1848]을 일으켜 제2공화정을 열었다. 이 흐름에서 루이 나폴레옹이 대통령에 당선되었다.[1808] 그는 1852년 쿠데타를 일으켜 제2제정 황제의 자리에 앉았다. 바로 나폴레옹 3세다. 나폴레옹 3세는 독일과의 전쟁에서 패한 후[1870] 폐위되었고, 비로소 프랑스는 제3공화정을 열었다. 혁명으로 힘겹게 쟁취한 민주주의가 정착하는 과정은 쉽지 않았다. 지도자들은 기득권의 향수를 떨치지 못해 시민들의 뜻을 배신했고 그 과정에서 시민들의 비애는 컸다. 특히 농민들의 고통은 깊고 지난했다.

프랑스는 영국이나 독일 등 주변 나라보다 산업혁명이 늦었다. 19세기 중반까지 농촌인구가 80%나 되었다. 프랑스 대혁명은 봉건제 해체를 가져왔다. 영주들은 혁명 이후 15년 만에 땅의 절반가량을 잃었다. 농민들은 그동안 영주에게 내던 공납과 각종 부담을 덜고 스스로 경작할 수 있는 희망을 가졌다. 혁명 정부는 교회와 혁명 과정에서 망명한 귀족들의 땅을 국유화하여 일반에게 매각했다. 그 규모가 국토의 10%나 되었다. 매각은 경매로 이루어졌는데 농민들이 땅을 사기에는 그림의 떡이었다. 대부분 부르주아와 부농들이 낙찰을 받았다. 작은 땅을 소유한 농부들과 소작농들은 지주로부터 땅

쥘 브르통
〈이삭 줍고 돌아오는 여인들〉 1859, 캔버스에 유채, 90.5×176cm.

을 빌려 농사를 지었고 수확은 반분했다. 빈농은 설 자리가 없었다. 희망 없는 곳에 젊은이들이 있을 리 없었다. 농촌 청년들은도시 노동자가 되었다.

밀레가 〈이삭 줍는 여인들〉을 1857년 살롱전에 출품하자 반응이 뜨거웠다. 파리의 평론가들은 '농촌의 문제를 과장한 사회주의의

불순한 그림'이라고 혹평했다. 당시는 나폴레옹 3세 시대로 세 번의 혁명이 물거품이 된 시점 이었다. 그런 중에도 새로운 정 치 세력으로 힘을 상당히 키운 부르주아의 목소리가 밀레를 매 도했다. 혁명의 수혜에서 철저하 게 배제된 농민의 고단한 삶의 표현이 폭동의 전조로 보였던 것 일까! 밀레의 그림은 팔리지 않 았고 그는 물감 살 돈도 없을 정 도로 궁핍해졌다. 하지만 밀레는 농민들의 삶에 스며있는 가난과 한계를 외면할 수 없었다.

부르주아의 입맛에 맞는 그림을 그리는 화가도 없지 않 았다. 세자르 빠뎅Cesar Pattein, 1850~1931은 그나마 정겨운 눈길로 농촌 사회를 바라보며 캔버스를 채웠다. 하지만 그의 작품에도 어린이와 여자뿐 남자는 보이지 않는 다. 쥘 브르통Julles Breton, 1827~1906의 〈이삭 줍고 돌아오는 여인들〉1859 이 있다. 해질 녘 일과를 마친 여인들이 풍성한 수확물을 안고 집으 로 돌아오고 있다. 표지석에 기댄 경찰의 고함소리에 여인들은 순응

하고 있다. 표정은 없지만 여인들의 몸짓에 생동감이 감돈다. 1859년 살롱에 나온 이 그림은 평론가들의 열렬한 호평을 받았고, 나폴레옹 3세가 이 그림을 구매했다.

밀레의 〈이삭 줍는 여인들〉과 브르통의 〈이삭 줍고 돌아오는 여인들〉은 같은 모습을 달리 표현하고 있다. 한 작품은 진실을 깃들이므로 불온하다는 비난을 받았고, 다른 작품은 사회성을 감추므로 극찬의 대상이 되었다. 하지만 불과 100년도 되지 않아 세상의 평가는 반전되었다. 두 그림은 더이상 비교의 대상이 아니다. 하지만 가난한 자의 절망을 불온하게 보는 이들은 여전히 우리 곁에 있다.

〈이삭 줍는 여인들〉의 하나님과 내가 믿는 하나님이 같은 존재인가? 그 그림을 그린 밀레의 하나님이 과연 내가 섬기는 하나님인가? 농부의 화가 밀레의 말이 가슴을 친다.

"나는 농부로 태어났으며 농부로 죽을 것이다"

벽을 넘어서
신고전주의의 막다른 골목

　　　　　　　　　　　　미술이 인상주의로 넘어가기 직전
까지 고전주의 미술을 이끄는 힘은 아카데미 미술이었다. 프랑스에
서 시작된 이 시스템은 유럽 여러 나라에 두루 퍼졌는데 이를 통하
여 미술의 기술적 발전은 놀랍도록 정교해졌다. 화가 지망생들은 여
러 해 동안 고대 화가들의 그림을 모사하는 힘겨운 훈련을 해야 했
고 판화와 고대 조각상, 실물 드로잉 등 지난한 과정을 꼼꼼히 익혀
야 했다. 그리스 · 로마의 고전과 성경 이야기를 주제로 한 역사화가
가장 높은 위상을 차지했고 초상화, 풍경화, 정물화 등의 장르를 따
라 미술 수업을 받았다. 이들은 신고전주의와 낭만주의의 화풍을 따
랐고 이 모든 과정을 마친 화가에게는 아카데미 회원권이 주어졌다.
아카데미 미술은 작품에 지성을 가미하여 생각하는 미술 시대를 열
었고 육체노동자로 간주 되던 장인으로서의 화가의 지위를 격상시
키는 역할을 했다. 부게로William Bouguereau, 1825~1905, 제롬Jean Leon Gerome,

^{1824~1904}, 카바넬^{Alexandre Cabanel, 1823~1889}은 대표적인 아카데미 미술가이다.

미술에 있어서도 시대는 흐른다. 찬란한 바로크 미술의 영광도 석양으로 사라졌다. 자신 이외에는 누구도 사치와 화려함을 허락하지 않았던 절대군주 루이 14세 이후 봇물 터지듯 귀족들은 사치를 뽐내며 향락 문화를 즐기고 자유분방한 연애에 빠졌다. 이런 시대상을 화폭에 담은 미술 풍조가 바로 로코코이고 대표적 화가로는 앙투안 바토^{Antoine Watteau, 1684~1721}와 부셰^{François Boucher, 1703~1770}가 있다. 향락적인 로코코에 싫증을 느낄 즈음인 1748년에 고대 도시 폼페이가 발굴되었다. 79년 8월 24일 베수비우스 화산의 폭발로 묻혀버린 로마 고대 도시의 발굴은 르네상스로 고조되었던 고전주의를 재점화하는 계기가 되었다.

귀족과 지식인들을 중심으로 로마 방문이 이어졌는데 이를 그랜드 투어^{Grand Tour}라고 했다. 이 말은 영국인 신부 리처드 러셀스^{Richard Lassels, 1603~1668}가 영국 유력한 귀족 가문의 가정교사로서 이탈리아를 다섯 번이나 여행하고 쓴 《이탈리아 여행》¹⁶⁷⁰에 처음 나온다. 그는 건축과 고전, 예술에 대하여 알고 싶다면 반드시 프랑스와 이탈리아를 여행해야 하고, 젊은 귀족의 자제들이 정치와 사회, 경제를 이해하기 위해서는 꼭 그랜드 투어를 해야 한다고 썼다. 이 책의 영향은 들풀처럼 번져갔다. 짧게는 몇 달, 길게는 몇 년에 걸쳐 유럽의 유적과 문화를 체험하는 이 여행은 귀족 사회의 등용문처럼 여겨졌다. 기차도 없던 시절 전용마차가 필요했고 두 명의 가정교사와 짐을 나를 하인과 통역사가 필요했다. 영국에서 도버해협을 건너 프

랑스 파리에서 상류 사회의 예법과 언어를 익히고 스위스 제네바를 거쳐 알프스를 넘었다. 이탈리아 북부를 지나며 로마에 이르는 동안 유적지를 답사하고 피렌체와 베네치아에서 르네상스와 고전 예술을 공부했다. 나폴리로 내려가 폼페이와 헤르쿨라네움을 돌아본 뒤 시칠리아와 그리스까지 가기도 했다. 돌아오는 길에는 독일어권의 나라들을 둘러보고 네덜란드의 암스테르담을 거쳐 영국으로 돌아왔다. 이 여행은 상류 사회의 전유물이 되어 자신의 부를 과시하는 수단이 되기도 했다. 유럽 전역은 물론 대서양 너머의 미국에서조차 몰려들었다.

이렇게 로마는 다시 문화의 중심이 되었다. 이런 시대의 모습을 화폭에 담은 것이 바로 신고전주의이다. 이 무렵 부르주아에 의해 일어난 프랑스 혁명은 귀족들의 향락 문명인 로코코에 반기류를 형성했고, 나폴레옹을 영웅시하는 신고전주의의 중심이 되게 했다.

그러나 신고전주의의 시작은 미술이 아니라 철학이었다는 주장도 설득력 있게 들린다. 프랑스 계몽주의자 볼테르는 로코코와 그것을 낳은 사회체제를 도덕적 해이라고 비판했다. 이러한 철학적 주장은 미술에 영향을 끼쳐 이성적이고 도덕이 가미된 고상하고 순결한 미술을 낳는 한 동기가 되었다.

신고전주의는 1750년대에 이탈리아와 프랑스를 기점으로 낭만주의와 사실주의의 고갯길을 가파르게 오르던 1830년대까지 러시아와 스코틀랜드, 미국과 호주 등 모든 대륙에 걸쳐 이어졌다. 대표적 화가로는 다비드와 조각가 카노바Antonio Canova, 1757~1822, 앵그르, 프뤼동Pierre Paul Prudhon, 1758~1823, 제롬Jean Leon Gerome, 1824~1904 등이 있다.

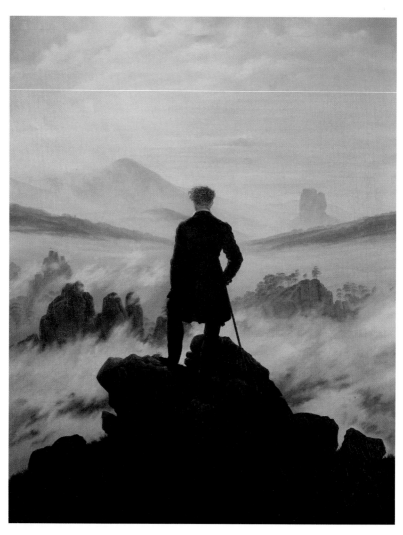

프리드리히
〈안개 바다 위의 방랑자〉 1817, 캔버스에 유채, 98×74cm, 함부르크 미술관

고야도 에스파냐에서 개성 있는 작품을 그렸다.

낭만주의는 신고전주의가 갖는 경직되고 까다로운 규범과 계몽성, 또는 합리성에 대해 반발하는 미술사의 흐름이다. 객관보다는 주관을 앞세우고 이념보다는 현실을, 지성보다는 감성에 호소하는 낭만주의는 자유분방한 상상력을 앞세웠다. 그렇다고 이들이 르네상스나 바로크처럼 새로운 기법의 미술 양식을 만든 것은 아니다. 대표되는 작품으로는 고야의 〈벌거벗은 마하〉[1797]와 〈아들을 잡아먹는 사투르누스〉, 들라크루아의 〈민중을 이끄는 자유의 여신〉[1830]과 〈키오스섬의 학살〉[1824], 〈사르다나팔로스의 죽음〉[1827], 제리코의 〈메두사호의 뗏목〉[1818~9], 프리드리히[Caspar Friedrich, 1774~1840]의 〈안개 바다 위의 방랑자〉[1817], 〈빙해〉[1824], 터너[William Turner, 1775~1851]의 〈전함 테메레르의 마지막 항해〉[1838] 등이 있다.

사실주의 역시 시대 상황과 밀접한 연관을 갖는다. 인구의 급격한 증가와 산업화와 흉작으로 서민들의 삶이 핍절해지면서 그들의 목소리가 커지기 시작했다. 낭만주의를 기피하는 화가들 중에 이러한 시대 상황을 세밀히 묘사하여 보통 사람의 사건을 사회화하거나 역사의 사건으로 격상시키는 이들이 생겼다. 대표 화가로는 쿠르베, 도미에, 밀레가 있다. 이런 맥락에서 사회주의 미술도 활발하게 전개되었다. 미술은 점점 상상 밖의 길에 접어들고 있었다. 아무도 걷지 않았던 낯선 길 말이다.

예측 불가능한 미래
고전 미술이 무너지다

전화기의 선이 사라지고 손에 들고 다니는 세상이 오리라고는 전혀 생각하지 못했다. 불과 20~30년 전이다. 전화기의 주요 기능인 통화 용도를 벗어나 오락뿐만 아니라 온갖 정보의 습득과 사회의 소통 역할 그리고 경제 수단이 되어 삶에 없어서는 안 될 소중한 기기가 되리라고는 상상하지 못했다. 그런데 앞으로의 변화는 지난 시대의 변화보다 그 속도와 폭과 강도가 훨씬 커서 제대로 적응하지 못하면 심한 멀미를 느끼게 될 것 같아 두렵다.

사람들은 자기 다음 세대에 어떤 변화가 일어날지 알지 못한다. 예술도 그렇다. 르네상스 이후 바로크와 로코코, 신고전주의를 이어온 고전 미술은 전혀 생각하지 못했던 방향의 길로 접어들었다. 눈으로 보이는 것을 화폭에 담기에 충실했던 고전 미술가들로서는 새로운 미술의 도래를 알지 못한 것이 차라리 나았는지도 모른다. 미

술의 미래는 그들이 상상하던 미술이 아니었다. 고전주의의 막내에 해당하는 신고전주의는 19세기에 들어와 계몽주의의 영향을 받아 작품에 감정이입을 시도한 낭만주의와 경험적 인식에 근거한 사실주의와 갈등을 겪으면서 위기를 겪는다. 그 명맥을 아카데미 미술로 외연을 넓혀 이어가려고 애는 썼지만, 결국 20세기에 이르기 전에 고전주의는 해체되고 만다.

프랑스에서는 1748년부터 1890년까지 살롱이 열렸다. 화가들은 자신의 작품을 살롱에 출품했고, 유럽의 미술 전문가와 애호가, 수집가, 상인들은 그 작품들을 감상하고 평가했다. 당시 화풍은 신고전주의가 주도하는 시대였다. 그리스·로마가 모티프가 되어 균형과 조화와 통일 등 합리주의에 바탕을 둔 미술이었다. 신고전주의를 대표하는 화가로는 푸생, 다비드, 앵그르 등이 있다. 프랑스 예술원의 원장을 지낸 부게로William Adolphe Bouguereau, 1825~1905가 1879년 살롱에서 상을 받은 〈비너스의 탄생〉1879에서 비너스는 아름다움을 한껏 발산하며 콘트라포스트Contrapposto 자세를 취하고 있다. 누가 보아도 잘 그린 아름다운 그림이다. 대중들이 이런 그림을 좋아하니 화가는 그런 류의 그림을 그리지 않을 수 없었다.

이런 그림이 대세이던 시대에 전혀 뜻밖의 그림이 도전장을 내밀었다. 그 주인공은 풍경화를 그리는 무명의 화가들이었다. 물감을 담은 작은 튜브가 개발되었고 캔버스를 올려놓을 수 있는 간편한 이젤이 등장했고, 철도가 놓여 이동이 쉬워졌다. 젊은 화가들은 야외로 나가 시시각각 변하는 자연을 그렸다. 그들은 자연과 사물의 색이 고정되어 있지 않다는 것을 자연에서 배웠다. 그리고 마침내 그

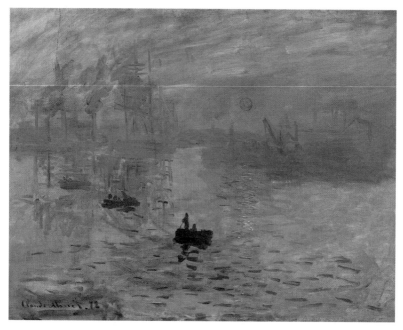

모네
〈인상, 해돋이〉 1872, 캔버스에 유채, 48×63cm, 마르모탕 모네 미술관, 파리

들은 빛을 그리기 시작했다. 모네^{Claude Monet, 1840~1926}가 그린 〈인상,
해돋이〉¹⁸⁷²는 당시로서는 경악스러운 그림이었다. 이 작품은 르누
아르^{Auguste Renoir, 1841~1919}, 드가^{Edgar De Gas, 1834~1917} 등의 작품들과 앙
데팡당^{Indépendant}에 선을 보였다. 앙데팡당은 살롱전에 대항하여 아카
데미 미술을 반대하는 독립예술가협회의 약어로서 1884년에 조직하
여 전시회를 개최했는데 까다로운 심사도, 화려한 시상식도 없이 소

정의 참가비만 내면 누구라도 출품할 수 있었다. 미술평론가 르로이Louis Leroy, 1812~1885는 잡지 〈샤리바리〉Le Charivari에 모네 그림의 제목을 보고 이런 현상을 인상파Impressionist라고 비꼬았다. 이로써 고전미술과 궤를 달리하는 미술 양식이 이름을 갖게 됐다. 너무 하찮아서 누구도 눈여겨보지 않았던 화가들에 의하여 아카데미 미술로 명맥을 잇던 고전 미술은 마침내 저물고 새로운 미술 인상파의 해가 뜬 것이다.

신고전주가 대세이던 시대에 시대적 흐름에 편승하지 않고 새로운 시도를 한다는 것은 무모한 일임에 분명했다. 빛에 의하여 변하는 미묘한 세계를 표현하고자 했던 모험 정신이 강한 화가들의 거칠고 강력한 붓질을 미술 평론가들이 이해하기에는 아직 일렀다. 사람은 누구나 그동안 수없이 보아왔던 그림이 익숙하다. 대중이 익숙해하는 그림을 그리는 것은 화가에게 무난한 일이다. 그런 화가들은 '미술이란 대중의 것'이라고 정의한다. 그래서 대중이 좋아하는 그림을 그리는 것을 당연시한다. 그러나 자신이 그리고 싶은 것을 그리는 화가도 있다. 바로 인상파 화가들이다. 그들은 '미술은 대중의 것이기에 앞서 화가의 것'이라고 생각했다. 대중을 맹목으로 따르지 않고 대중을 선도하는 엘리트로서의 미술을 구상했다. 대세를 비웃으며 자신들의 미술 세계에 몰입하므로 이 새로운 미술의 시도는 미술 미래를 전혀 다른 모습으로 바꾸었다.

새 시대는 주류에 의해서가 아니라 언제나 비주류에 의하여 준비되고 펼쳐진다. 권력의 핵심에서가 아니라 변방에서 시작된다. 고

전 미술의 자산을 버리지 않으면서도 그 너머의 예술 세계에 혼을 불살랐던 이들이 없었다면 현대인들은 오늘의 미술이 주는 감동과 아름다움을 누리지 못했을지도 모른다. 세상을 바꾸는 것은 힘이 아니라 의지이다. 그때나 지금이나 …

인상주의,
빛을 마주하다

콩을 심어야 콩이 난다
메디치 가문과 마네

독일 태생의 유대인 철학자 한나 아렌트Hannah Arendt, 1906~1975는 그의 책 《인간의 조건》이진우 역, 2017, 한길사에서 인간의 활동을 '노동'과 '작업'과 '행위'로 구분했다. '노동'은 생존과 욕망 충족을 위한 육체의 동작이고, '작업'은 자신의 달란트를 발휘하여 일의 재미와 명예를 위한 활동이며, '행위'는 개인의 욕망과 필요를 넘어 대의를 위해 인간 세계에 참여하는 것이다.

15세기 피렌체에는 금융업을 통하여 돈을 번 유력 가문인 메디치가Medici Family가 있었다. 14세기 이탈리아의 북중부 토스카나 지방 무젤로에서 농사를 짓던 이 가문의 몇 사람이 아무래도 농사보다는 장사하는 것이 낫겠다는 판단에 따라 가까운 도시인 피렌체로 향했다. 이 시도가 가문 성공 신화의 출발점이 되었다. 1397년 메디치은행을 세운 조반니 드 메디치Giovanni de Medici, 1360~1429를 기점으로 사실상의 혈통이 단절된 잔 가스토네 드 메디치Gian Gastone de Medici,

1671~1737대공 때까지 300여 년 동안 피렌체와 토스카나 지방을 다스렸다. 뿐만 아니라 레오 10세Leo X, 1475~1521와 클레멘스 7세Clement VII, 1478~1534 그리고 레오 11세Leo XI, 1535~1605 등 3명의 교황을 배출했고, 프랑스 앙리 2세의 왕비 카트린 드 메디치Catherine de Médicis, 1519~1589와 앙리 4세의 왕비인 마리 드 메디치Marie de Médicis, 1573~1642 등 2명의 프랑스 왕비를 비롯하여 유럽 여러 왕조와 혼인을 맺어 하늘을 찌를 듯한 세력을 가졌다.

다행하게도 이 가문은 예술을 아끼고 인문학을 사랑하여 많은 인재를 키우고 후원했다. 그중에 대표적인 예술가로는 도나텔로Donatello, 1382~1466, 보티첼리Sandoro Botticelli, 1445~1510, 레오나르도 다빈치, 미켈란젤로, 라파엘로, 바자리 등이 있다. 피렌체대학은 지난 700여 년간 외면했던 그리스어를 가르치기 시작했다. 로렌초 도서관에는 고대 그리스 시대의 시인 아이스킬로스eschylus BC 525?~BC 456와 소포클래스Sophocles, BC 496~BC 406, 역사가 타키투스Tacitus, 55?~117? 등의 고문서를 수집·소장했고 많은 고전을 시민에게 공개했다. 메디치 가문은 곧 르네상스의 역사라 할 수 있다. 르네상스는 사회의 변혁이었고 시대의 거듭남이자 근대의 서곡이었다. 돈과 권력이 이 위대한 일에 쓰였다는 것은 참 다행한 일이다. 이런 일에 사용되지 않았다면 그 돈과 힘은 분명히 세상을 더 어둡게 만드는 일에 사용되었을 것이다. 물론 르네상스의 발전에는 피렌체의 메디치가뿐만 아니라 아우크스부르크의 푸커가Fugger family의 역할도 있었다.

고전 미술은 고대를 동경하는 경향이 있다. 여기에서 말하는 고대란 그리스와 로마 시대를 말한다. 고대를 향한 향수는 형식의 정

카바넬
〈비너스의 탄생〉 1863, 캔버스에 유채, 130×225cm, 오르세 미술관, 파리

마네
〈올랭피아〉 1863, 캔버스에 유채, 130×190cm, 오르세 미술관, 파리

연성과 명확한 표현력, 형식과 내용의 조화, 균형 잡힌 구도를 매우 중시했다. 미술사조로 보자면 르네상스, 마니에리스모, 바로크, 로코코 그리고 신고전주의에 이르는 미술을 말한다. 다시 신화 속 영웅들의 이야기가 미술의 주제가 되었다. 중세 천 년 동안 잊고 있었던 고대를 부활시켰을 뿐만 아니라 서양 정신 문화의 기원이 고대에 있음을 분명히 했다. 여전히 교회가 미술의 가장 큰 고객이었음에도 미술가들은 머뭇거리지 않고 신화를 그려냈다. 적어도 나폴레옹Napoléon, 1769~1821 시대까지는 그랬다. 세상은 절대주의 시대를 지나고 있었다.

마네Edouard Manet, 1832~1883는 1865년 아카데미 살롱에 출품한 〈올랭피아〉1863로 큰 곤욕을 치렀다. 두 해 전 낙선전에 전시된 〈풀밭 위의 점심〉으로 마네는 이미 극심한 비난과 모욕을 받았다. 〈올랭피아〉로 화단은 다시 발칵 뒤집혔다. 한 여인이 자신의 몸을 드러낸 채 비스듬히 누워있다. 한쪽 발에만 슬리퍼가 신겨져 있는데 이는 순결 상실에 대한 표현이다. 마네는 그림 속 주인공이 매춘부임을 숨기지 않았다. 머리에 꽂은 꽃은 최음제로 알려진 난이다. 모델은 빅토린 무랑으로 실제 매춘부였다. 여인의 시선은 정면을 향하므로 작품을 보는 이를 졸지에 매춘구매자로 만들었다. 발치에는 검은 고양이가 있고, 흑인 하녀는 손님이 보낸 꽃을 들고 있다.

〈올랭피아〉는 같은 해 살롱전 출품작 카바넬Alexandre Cabanel, 1823~1889의 〈비너스의 탄생〉1863처럼 여체를 이상화하지 않았다. 나폴레옹 3세가 구입한 〈비너스의 탄생〉은 수동적인 포즈와 반쯤 감

라투르
〈바티뇰 화실〉 1870, 캔버스에 유채, 204×273cm, 오르세 미술관, 파리

긴 눈으로 여성을 성적 대상으로 타자화한 음화에 가깝지만 이를 판단할 세상은 아직 오지 않았다. 마네는 티치아노의 〈우르비노의 비너스〉와 고야의 〈마하〉, 앵그르의 〈오달리스크〉 등을 도상적 차원에서 연구하고 〈올랭피아〉를 시도했을 것이다. 그러나 마네는 오달리스크나 비너스처럼 관념적 묘사를 거부하고 그 시대의 살아있는 인간상을 표현하고자 했다. 그림 속의 여성은 이상적인 여체가 아니었다. 근대 남성을 위협하는 시선을 가지고 세상 이치를 꿰뚫고 있는 영악한 매춘부였다. 게다가 흑인 여성을 등장시켜 근대 제국주의의 등장을 은근히 비꼬고 있다. 〈올랭피아〉에서 이상미를 충족하지 못한 사람들은 마네에게 야유를 퍼부었다. 그러나 에밀 졸라^{Emile Zola,} ^{1840~1902} 등 소수의 비평가들은 이 그림을 '현대인의 욕망을 회화적으로 담아낸 작품'이라고 옹호했다.

결국 견디다 못한 마네는 마드리드로 도피성 여행을 떠나지 않으면 안 되었다. 그곳에서 그토록 보고 싶었던 벨라스케스의 〈시녀들〉¹⁶⁵⁶을 마주한 후 마네는 자신이 추구하는 그림의 방향성이 옳다는 자신감과 고전 미술의 한계를 뛰어넘기 위해서는 알라 프리마 기법^{alla prima}이 절실하다는 확신을 가졌다. 마네가 인상파의 아버지가 되는 순간이다. 햇살이 살아있는 자연에서 해지기 전에 그림을 완성하려면 알라 프리마 기법이 유일한 방편이었다. 알라 프리마 기법이란 밑그림 없이, 물감을 덧칠하지도 않고 한번 칠하기로 끝마무리하는 그림 기법이다.

사실주의와 인상주의에 두루 이름을 올리는 화가 팡탱 라투르 ^{Henri Fantin Latour, 1836~1904}가 마네에게 경의를 표하기 위하여 그린 〈바

티뉼 화실〉1870에는 잘 차려입은 인상파 화가들이 한자리에 모여 이야기를 나누고 있다. 마네가 동료인 아스트뤼크Zacharie Astruc, 1833~1907의 초상을 그리고 있고, 그 뒤로는 숄데러Otto Scholderer, 1834~1902, 르누아르Pierre Auguste Renoir, 1841~1919, 소설가 에밀 졸라Emile Zola, 1840~1902, 미술수집가 메트르Edmond Maitre, 1840~1898, 바지유FrédéricBazille, 1841~1870, 모네Claude Monet, 1840~1926가 보인다. 새로운 미술이 비난받던 시대에 같은 지향점을 가진 동료가 있다는 것이 여간 다행하지가 않다. 지나간 옛날 남 이야기만은 아니다. 아무것도 하지 않으면 아무 일도 일어나지 않는다.

바티놀 그룹
코페르니쿠스를 꿈꾸다

하늘은 파란색이다. 그것은 태양에서 지구에 도달한 빛이 대기를 만나면서 진동하는 공기가 그 빛을 사방으로 퍼트리기 때문이다. 이것을 빛의 산란 현상이라고 한다. 이 과정에서 공기는 여러 색 가운데서도 파란색을 더 잘 퍼트린다. 그래서 우리 눈에 하늘이 파랗게 보이는 것이다. 흐린 날에는 대기 중에 입자가 큰 수증기와 먼지가 많다. 입자가 크면 모든 색을 산란하게 되어 하늘이 어두워지는 것이다. 일출과 일몰의 경우에 하늘이 붉게 물드는 이유는 태양에서 온 빛이 대기권을 통과하는 거리와 시간이 길어지다 보니 대기 중의 수증기와 먼지에 부딪히면서 파란색 대부분이 대기 속으로 사라지기 때문이다. 파란색이 물러난 자리에 붉은빛이 남아 일출과 일몰의 장관을 만드는 것이다.

물에는 색이 없다. 하지만 우리의 눈에 바다나 강은 파랗게 보이는데 그 이유는 물이 빨간색을 흡수하는 성질이 있기 때문이다.

물을 통과한 빛이 우리 눈에는 파란색 계열이 상대적으로 강하게 드러나는 것이다. 여기에 수심, 하늘의 색과 밝기, 파도, 플랑크톤의 정도, 수면을 바라보는 각도 등에 따라 차이가 있을 수 있다.

미술에서 빛은 종교에서 신과 같은 절대 개념이다. 빛을 무시하고 미술이 존재할 수는 없다. 특히 르네상스 이후 빛은 더욱 강조되었다. 바로크 시대를 거치면서 인상주의에 이르렀을 때 빛은 최고조에 달했다. 하늘은 파랗고 땅은 황토색이라는 상식이 무너졌다. 개념과 직관에 차이가 있음을 알게 되었고, 상식과 인식 사이에 간극이 생겼다. 본질과 현상이 다르다는 것이 캔버스 위에 펼쳐졌다. 전에는 그림을 자세히 보려면 작품 앞에 바짝 다가서야 했다. 하지만 이제는 한발 물러서서 볼 때 더욱 확실하게 드러나게 되었다. 전에는 두 눈을 크게 뜨고 그림을 보아야했지만 이제는 슬그머니 눈을 감아야 더 잘 보이는 시대가 온 것이다. 보이는 것을 그리는 시대는 지나갔다. 보이지 않는 것을 그렸고, 보고 싶은 것을 그리는 시대가 열리기 시작했다.

인상주의의 아버지로 불리는 마네Edouard Manet, 1832~1883는 1863년 낙선전에서 〈풀밭 위의 점심〉과 1865년 살롱전 입상작 〈올랭피아〉로 사회적 물의를 일으켰다. 빅토린 무랑을 모델로 그린 작품에서 나체를 이상화하지 않았다 하여 평론가들로부터 몰매를 맞다시피 했다. 하지만 후배 화가들에게 전에 없던 화풍을 알려주는 계기가 되었다. 1874년에 출품한 〈인상, 일출〉1872로 인상주의라는 이름을 만든 모네Claude Monet, 1840~1926와 더불어 미술에서 코페르니쿠스와 갈릴레오 같은 존재가 되었다. 그들은 새로운 미술을 전개하기 위하

여 당시 유행하고 있는 기존의 신고전주의를 단호하게 거부했다.

이에 동의하는 화가들이 마네의 화실이 있는 바티뇰^{Quartier des} Batignolles의 카페 게르부아^{Café Guerbois}에서 매주 정기적으로 모여 진지한 토론을 했다. 후대 사람들은 이 모임을 바티뇰 그룹이라 불렀다. 팡탱 라투르^{Henri Fantin Latour, 1836~1904}는 마네에 대한 경의를 담아 이 모임의 구성원을 〈바티뇰의 아틀리에〉¹⁸⁷⁰에 그렸다. 같은 해에 바지유^{Jean Frédéric Bazille, 1841~1870}도 비슷한 작품을 좀 더 자유분방한 모습으로 그렸는데 르누아르, 졸라, 모네, 마네, 피아노를 연주하는 에드몽 메트르를 그렸다. 바지유는 이 그림을 그리고 나서 마네에게 붓을 주며 자신을 그려 달라고 했다. 화면 가운데 키 큰 바지유는 마네의 솜씨다. 이 그림에 등장하는 화가들을 후에 세상은 인상주의 미술가라고 불렀다.

작품 속에 등장하는 화가들은 성공한 예술가라기보다는 고난받고 멸시당하는 예술가들이었다. 자신들이 선택한 방향성에 의문도 없지 않았을 것이다. 그러나 그들은 전통과 권위의 이름으로 화가의 개성을 억누르는 예술 풍토에 반감을 숨기지 않았다. 새로운 미술 운동에 대한 신념과 자부심이 강했다. 성공하지 않았지만 성공을 초월한 예술혼을 소유한 이들을 누가 막을 수 있겠는가? 이들이 있어 현대 미술이 가능했다는 것은 다행한 일이다. 아방가르드^{Avant Garde}, 전위예술, 표현주의, 입체주의, 초현실주의, 팝아트가 이들로부터 시작했다. 이들이 없었다면 피카소도, 에곤 실레도, 몬드리안도, 달리도, 자코메티도 없었을 것이다. 인간의 내면은 그만큼 삭막했을 것이다.

바지유
〈바지유의 아트리에〉 1870, 캔버스에 유채, 98×128cm, 오르세 미술관, 파리

　르네상스가 예술을 종교의 시녀에서 해방하는 실마리를 열었지만 예술이 본연의 자리를 찾기란 쉽지 않았다. 종교의 몰락과 더불어 예술은 부르주아의 전유물이 되었다. 산업기술과 과학이 발달하고 정보 전달이 용이한 지금도 예술은 변화를 요구받고 있다. 그래서 카페 게르부아에서 모이던 바티뇰 그룹은 지금도 계속되어야 한다. 마네와 모네의 마음을 가진 이들이 실패와 좌절을 딛고 일어선 운동은 미술에만 있는 것이 아니다.

꿈
커피와 미술

　　　　　　　　지금 우리가 누리는 문화는 거의
서양에서 온 것들이다. 서구식의 생각과 생활과 관습이 인류 보편의
정서가 된 지 오래다. 현대 사회에서 서양의 것과 동양의 것을 나누
어 생각하는 것이 무슨 의미가 있냐고 핀잔할 수도 있겠지만 문화의
흐름이 서쪽에서 동쪽으로 흐른 것은 부인하기 어렵다. 그렇다고 해
서 서양 것이 옳다거나 그 외의 것이 나쁘다는 것은 아니다. 물론 서
양 것이 월등한 것도 아니다. 도리어 동양의 문명이 서양의 합리적
사고와 접촉하여 세계화에 이른 것이라는 표현이 더 적절할 것이다.

　　커피는 본래 이슬람의 음료였다. 6세기경 에티오피아의 칼디라
는 목동이 발견한 후 이슬람 수도자들에게 전파되었다. 십자군 전쟁
이 일어나면서 유럽인들이 커피를 맛보게 되었는데 이교도의 음료
라는 이유로 겉으로는 외면했다. 하지만 밀무역을 통해 이탈리아에
들어온 커피는 르네상스 예술가 등 일부 호사가들 사이에 은밀하게

일리야 레핀
〈파리지앵 카페〉 1875, 캔버스에 유채, 120.6×191.8cm, 개인소유

퍼지게 되었다. 이를 언짢게 본 교회가 커피를 '사탄의 음료'라며 금
지하려 했다. 이때 교황 클레멘트 8세 Clemens VIII. 재위 1592~1605가 직접
시음회를 열고 커피의 대중화 길을 열었다. 커피가 유럽에 들어오기
위해서는 두 개의 장벽이 있었는데 하나는 앞에서 말한 종교적 편견
이고, 다른 하나는 포도주와 맥주 등 기존의 음료와 경쟁이었다.

커피는 유럽인의 생활에 파고들어 전에 없던 문화를 만들었다.

커피하우스와 카페가 생겨나 새로운 사교의 장이 되었고 커피를 마시며 자연스럽게 정치와 학문을 이야기하는 담론의 장을 열었다. 영국에서 커피하우스는 철학자와 문인, 정치인 등이 모여 공화제와 자유주의를 점화하는 장소가 되었다. 근대 자유주의 형성에 기여한 존 로크John Locke, 1632~1704는 커피하우스의 단골손님이었다. 커피를 반대하는 움직임도 있었다. 영국의 주부들은 커피가 불임의 원인이 되며 부부 생활을 방해한다고 찰스 2세Charles Ⅱ, 재위 1660~1685를 압박하여 1676년에 '커피하우스 폐쇄'를 단행했다. 하지만 시민의 반발이 거세어 곧 칙령을 거두어야 했다. 커피하우스에서는 정부에 찬성하거나 반대하는 신문을 읽을 수 있는 자유를 이어갔다. 그러나 영국이 인도를 식민지화하면서 수입하기 시작한 차가 영국인의 입맛에 정착하면서 커피와 커피하우스 문화는 침체되었다.

커피 문화를 이어간 것은 프랑스였다. 1686년에 개장한 파리의 카페 프로코프Cafe Le Procope는 볼테르Voltaire, 1694~1778, 루소Rousseau, 1712~1778 등이 애용했다. 프랑스 대혁명 직전에 파리에는 약 2,000개의 카페가 있었다고 하니 카페가 혁명의 온실이라 할만하다. 몽테스키외Montesquieu, 1689~1755는 《페르시아인의 편지》에서 이 카페를 언급하며 '거기서 나오는 사람들은 거기에 들어갈 때보다 네 배 이상의 지성을 갖게 되었다'라며 카페가 지성의 상점이었음을 언급한다. 카페에서 자유로운 토론을 통하여 정부와 교회를 비판하고 이성에 터하여 새로운 질서의 사회를 모색하므로 민주주의 학교 구실을 한 것이다. 이동파 화가 일리야 레핀Ilya Lepin, 1844~1930이 〈파리지앵 카페〉1875를 남겼다.

이 무렵의 미술사조를 로코코와 신고전주의라고 한다. 앞선 바로크 시대에서 아름다움을 독점하던 루이 14세 이후, 사람들은 경쟁하듯 아름다움을 추구하며 자유분방한 연애 풍조를 누렸다. 작품에서 남성다움은 억제되고 섬세함이 강조되고 화려함이 극치를 달렸다. 하지만 극도의 화려함은 수명이 길지 않은 법. 사람들이 이 풍조에 싫증을 느낄 무렵, 고대 도시 폼페이가 프랑스에 의해 발굴되기 시작하여 고대 로마 · 그리스에 대한 열망이 재점화되었다. 이 사조가 신고전주의이다. 신화 속 인물들이 고대의 의상을 입고 다시 프랑스에 등장하기 시작했다.

이때 프랑스는 아카데미 미술의 전성기를 맞는다. 루이 14세 시절에 세운 왕립 미술아카데미에 의해 제도화된 미술이 정한 규범과 틀에 따라 미술 훈련이 이루어졌다. 미술 학교 에콜 데 보자르École des Beaux-Arts는 학생들을 데생에 몰입하게 했다. 1863년까지 채색은 가르치지 않았다니 오직 선과 형체를 중시하는 고전주의가 강조된 탓이다. 미술 학교에서 최고의 영예는 로마상Prix de Rome으로 이 상을 받으면 미술 아카데미가 로마에 세운 학교에 5년간 유학할 수 있었다. 유학을 마치고 돌아오면 아카데미 회원이 되기 위한 최종 심사를 거쳐야 했다. 이때 화가들은 역사화, 초상화, 정물화, 풍경화 등 전공을 정했는데 역사화 화가가 가장 높은 서열의 화가로 인정받았다. 정물화와 풍경화가 자연의 아름다움을 모방하는 것에 비하여 역사화는 인간의 고귀한 정신을 담는다는 당시의 계몽주의 가치관과 잇닿은 것으로 보인다.

제도화된 미술 질서에서 자유분방하고 진보적인 예술가들이 설

마네
〈풀밭 위의 점심〉 1863, 캔버스에 유채, 208×264.5cm, 오르세 미술관, 파리

자리는 없었다. 신고전주의 외의 주제와 기법을 가진 화가들은 제도 미술 아래에서 숨죽여야 했다. 그러던 1863년 파리 살롱이 열렸다. 카바넬Alexandre Cabanel, 1786~1868의 〈비너스의 탄생〉이 당선되었다. 살롱에서 보기 좋게 낙선한 마네, 모네, 세잔, 르누아르 등이 연대하여 전시회를 열었다. 마네의 〈풀밭 위의 점심〉과 카바넬의 작품을 비교하면 작품의 차이를 한눈에 알 수 있다. 이때부터 미술은 형체와 선이라는 관념이 무너지기 시작했고 그동안 외면받던 색이 제자리를 찾게 되었다. 이름하여 인상파가 등장한 것이다. 누구도 예상하지 못했던 미술이었다.

커피와 카페 그리고 미술과 미술의 꼴이 갖는 연관성을 생각한다. 이교도의 낯선 음료를 배척했다면 지성은 어떤 꼴을 통하여 연대할 수 있었을까? 카페가 유행하지 않았다면 새로운 사회의 꿈을 어디에서 논의했을까? 교조화된 선과 형체에 대항하는 이들이 없었다면 색이 갖는 아름다움에 눈뜨지 못했을 것이다. 꿈꾸지 않으면 새로운 세계는 열리지 않는다. 꿈꾸기를 두려워하지 않는 이들이 많아졌으면 좋겠다. 간디학교의 교가 첫머리가 생각난다.

"꿈꾸지 않으면 사는 게 아니라고 별 헤는 맘으로 없는 길 가려네"

자유 정신과 부르주아 혁명
인상주의의 토양이 되다

인상주의 회화는 젊은 화가들이 실내 화실에서 그림을 그리지 않고 자연을 찾아 나선 것이 계기가 되었다. 그동안 미술은 대부분 실내 작업실에서 이루어졌다. 굳이 실외에서 그림을 그릴 이유가 없었다. 대부분 신화와 성경 이야기가 미술의 주제였고 초상화 역시 실내에서 그렸다. 야외에서 스케치만 하고 본격적인 미술 작업은 실내에서 이루어졌다. 필요한 모델은 작업실로 부르면 됐다.

그런데 일련의 젊은 화가들이 화구를 들고 화실을 벗어나기 시작한 것이다. 마침 캔버스를 올려놓는 야외용 이젤이 제작되었고 무엇보다도 인공 안료가 경쟁적으로 개발되었다. 기름과 혼합된 물감이 튜브에 담겨 대량생산이 가능해진 것이다. 그전까지만 해도 화가들은 비싼 안료를 사다가 직접 물감을 만들어야 했다. 더구나 이 무렵 철도가 대중화되기 시작했다. 이 역시 인상주의 미술을 여는 중

조지 스티브스
〈고먼스톤의 하얀 개〉 1781, 캔버스에 유채, 개인소장

요한 요인이 되었다. 화가들은 기차를 타고 그리고 싶은 경치를 수월하게 찾아갈 수 있었다. 그렇게 해서 젊은 화가들은 센강과 노르망디 해변을 자신의 캔버스에 담을 수 있었다. 게다가 물감이 마르기 전에 그 위에 덧칠해 작품 완성 시간을 단축하는 알라 프리마 기법도 인상주의 미술의 등장에 한 몫을 했다. 알라 프리마 기법이 처음 등장했을 때 미술 비평가들은 인상파 화가들에게 모욕적인 비난을 퍼붓기까지 했다. 하지만 인상파 화가들은 자신들의 그림 실력이 서툴거나 즉흥적인 것이 아니라는 것을 확신했기에 실망하거나 좌

마네
〈일본 개 타마〉 1875,
캔버스에 유채, 87×75.9cm,
워싱턴 국립미술관

절하지 않고 동료들과 연대하며 오롯이 자기 개성의 길을 걸었다.

　인상주의가 태동하던 시기는 고전주의의 막내 격인 사실주의 시대였다. 이 시기 미술의 가치는 정성과 시간에 비례했다. 미술은 눈을 속일 만큼의 사실성을 얻기 위해 노력했다. 그래서 캔버스가 크거나 등장인물이 많을수록 작품의 가치는 올라갔다. 하지만 인상파 화가들은 이러한 전통을 비웃기라도 하는 듯 따르지 않았다.

　동물을 그린 화가로 유명한 영국의 조지 스터브스George Stubbs, 1724~1806의 작품 가운데에 〈고먼스톤의 하얀 개〉1781가 있다. 전통 유화 기법으로 많은 시간과 정성을 들여 완성한 작품이다. 사실주의 입장에서는 매우 훌륭한 그림이 틀림없다. 이에 비하여 마네의 〈일본 개 타나〉1875는 앞의 그림에 비하여 매우 빠르게 완성된 그림이다. 눈을 지그시 감고 두 그림을 비교하여 감상하여 보자. 그리고 어느 그림이 더 생생한가를 확인하여 보자. 마네가 이 그림을 그렸을 때까지만 해도 돈으로 환산된 그림의 가치는 비교할 바가 아니었다. 그

러나 두 그림은 곧 역전되었다. 누구도 마네의 그림을 정성과 시간이 모자라다고 평하지 않게 되었다. 이로써 고전 미술의 시대는 석양으로 저물어버리고 말았다.

인상주의 미술이 자리를 잡을 수 있게 된 배경에는 정치의 변화도 한몫 하였다. 프랑스는 루이 14세 재위 1643~1715 때에 유럽 최강의 힘을 발휘했다. 하지만 빛이 강하면 그림자도 짙은 법이다. 그는 자신의 할아버지 앙리 4세가 발표한 낭트 칙령1598을 취소하고 프랑스의 프로테스탄트, 즉 위그노를 핍박하기 시작했다. 그는 중상주의로 부국강병과 해외 식민지 개척을 통하여 프랑스의 영광을 구현하여 태양왕의 칭호를 듣기도 했지만 불평등한 계급 사회는 더욱 심화되었다. 전체의 2%에 불과한 국왕을 비롯한 성직자와 귀족을 남은 백성들이 섬겨야 하는 구조의 사회였다. 몽테스키외, 볼테르, 루소 등 계몽 사상가들을 통하여 시민 의식이 깨어나기 시작했다. 결국 루이 16세Louis XVI, 1754~1793는 단두대에 서야 했고 왕비 앙투아네트도 같은 운명을 피할 수 없었다. 하지만 새 세상은 쉽게 오지 않았고 혼란은 계속되었다.

이 무렵 그려진 그림 가운데 장 조세프 비어르츠Jean Joseph Weerts, 1846~1927의 〈바라의 죽음〉1883이 있다. 13세의 조세프 바라는 북치는 소년병으로 프랑스 혁명1789~1794에 참여했다. 어느 날 바라는 사령관이 탈 말을 끌어오던 중 왕당파 군인들에게 붙잡히고 말았다. 군인들은 바라에게 '국왕 만세'를 외치면 풀어주겠다고 했다. 그런데 바라의 입에서 나온 말은 '공화국 만세'였다. 군인들이 재차 '국왕 만

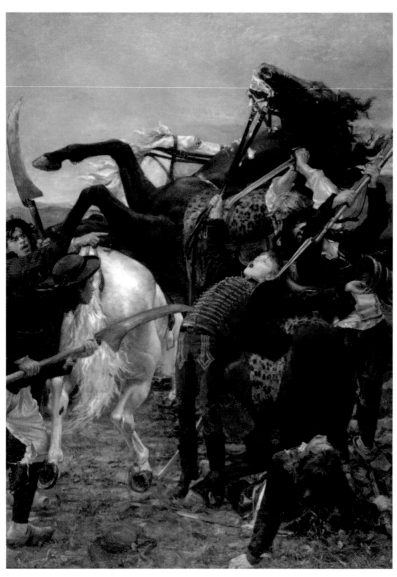

비어르츠
⟨바라의 죽음⟩ 1875, 캔버스에 유채, 350×250cm, 오르세 미술관, 파리

세'를 요구했지만 바라는 연거푸 '공화국 만세'를 외쳤다. 분노한 군인들은 바라를 무참히 죽이고 말았다. 이 이야기는 왕당파에 대한 증오를 부추기는 도구가 되었다. 그림은 인간이 무엇인가에 눈이 머는 순간 지옥이 된다고 말하는 듯하다.

프랑스의 이웃 나라들은 혁명 정신이 자기 나라에 옮겨붙을까 고심하다가 동맹을 결성하여 프랑스를 공격했다. 내분과 외환에 휩싸인 프랑스를 구한 영웅이 바로 나폴레옹이다. 그 과정에서 수백만 명이 희생되었다. 나폴레옹은 이 희생을 딛고 황제의 자리에 올라 유럽 대륙을 자신의 발아래 무릎 꿇렸다. 나폴레옹이 유럽을 호령하던 기간은 길지 않았지만 혁명 정신이 시민의 삶에 스며들 시간은 충분했다. 시민 사회를 향한 열망은 누구도 막을 수 없는 대세였다. 중세 말에 등장한 부르주아가 마침내 사회의 주역이 된 것이다. 인상주의는 이런 토양에서 핀 한 송이 꽃이다.

사실과 진실 사이에서
예술의 정신

 1859년은 인류에 대한 개념에 큰 변화가 생긴 해이다. 그 이전까지 사람은 조물주가 창조한 피조물로서 신의 형상을 닮아 양심과 상식을 갖춘 영적 존재로서 피조 세계에 대한 지배권과 도덕적 성품을 갖춘 매우 특별하고 탁월한 존재였다. 그러나 1859년 다윈Charles Robert Darwin, 1809~1882이 〈종의 기원〉을 출판하면서 종래의 특별한 인간관이 위태로워지기 시작했다. 다윈의 진화론에 의하면, 사람은 복잡한 진화의 과정을 거쳤을 뿐 자연의 일부에 지나지 않는다는 것이다.

 진화론은 뉴턴의 만유인력과 더불어 인류의 가장 위대한 발견 가운데 하나로 평가받고 있다. 다윈은 의사가 되려 하다가 중도에 그만두고 1828년에 케임브리지대학에서 신학을 공부했다. 평소 동식물에 관심이 컸던 그는 케임브리지대학의 식물학 교수인 헨슬로우John Stevens Henslow, 1796~1861와 교류했다. 1831년, 헨슬로우 교수는

다윈에게 영국 해군 측량선 비글호^{Beagle}에 박물학자의 신분으로 승선하기를 권유했다. 이때 다윈의 나이는 22세였다. 다윈은 남아메리카와 남태평양의 섬들과 호주를 6년간 탐사했다. 이 여행에서 그는 진화론을 주장할 수 있는 많은 자료를 모았고 20여 년 후에 〈종의 기원〉을 세상에 선보였다.

진화론이 세상에 알려지자 찬반의 큰 논란이 일었다. 교회가 크게 반발했지만 진화론은 서서히 일반 대중과 지성 사회에 알려졌고 당시 과학자들은 다윈주의자로 인식되었다. 그런데 진화론이 사회에 큰 파장을 일으킬 수 있었던 것은 학문으로서의 성과 못지않게 그 시대가 이런 논리를 매우 애타게 기다리고 있었던 때문이기도 하다. 당시 서구 열강은 제국주의를 추구하고 있었다. 아시아와 아프리카의 약한 나라들을 힘으로 억눌러 자기 나라 이익을 극대화하는 데 혈안이 되어 있었다. 남의 것을 힘으로 빼앗는 것은 나쁜 일이다. 그 나쁜 일에 면죄부 역할을 한 것이 바로 진화론인 셈이다. 약육강식, 적자생존, 자연선택 등의 생물학적 진화론의 용어는 힘의 숭배를 합리화시키고 설명하는 사회과학의 언어가 되었다. 나치의 히틀러는 게르만 민족의 우수성을 설명하는 이론으로 진화론을 사용했다. 진화론은 더욱 진화하여 철학과 사회학 등 점점 지경을 넓혀 오늘날의 탐욕스러운 자본주의까지 자기 수하에 두기에 이르렀다.

진화의 과정이 화석에 촘촘히 기록되었다고는 하지만 진화론도 하나의 신념에 불과하다. 물론 그 대척점에 있는 창조론도 신념이기는 하다. 문제는 어느 신념이 사람을 더 긍정적으로 보며 인류를 희망으로 이끄는가 하는 점이다.

기업에서 신제품을 개발하여 상용화할 때 '실용성'과 '예술성' 사이에서 무엇을 우선할 것인가로 고민한다. 대체로 실용성을 앞세우고 예술성은 장식 효과 정도로 이해하고 있지만 예술성이 먼저고 활용성이 나중인 사례도 없지 않다.

인류는 6000여 년 전에 빗살무늬 토기를 빚어 사용했다. 빗살무늬 토기를 만드는 공정은 대개 다음과 같다. 진흙 반죽을 하고, 그것을 띠로 만들어 토기 형태로 쌓는다. 그리고 표면을 펴서 매끄럽게 하여 빗살무늬를 새겨 넣고, 그늘에 말려서 불에 굽는다. 사람의 공력이 가장 많이 가는 과정이 이 토기의 본질이라면 이 공정에서 사람의 손이 가장 많이 간 것은 무엇이라고 생각하는가?

흔히, 예술은 있으면 좋지만 없어도 삶에는 무방한 것으로 생각한다. 물론 세상에는 예술보다 절박한 것이 많다. 그러나 예술이 삶의 본질이라고 정의하면 인생관이 상당히 달라질 수 있다. 빗살무늬 토기가 발견된 곳이 박물관이 아니라 주거지였다는 것은 삶이 예술과 그만큼 밀접했다는 의미 아니겠는가.

사람을 진화의 산물로 생각하는 것과 인격적 신의 형상(예술 하는 존재)으로 창조되었다는 사고방식은 그 꼴과 결이 다르다. 강한 것이 아름답고 약자의 쇠퇴는 자연의 질서라고 보는 시선과 모든 사람은 하나님의 솜씨이며 누구라도 차별받아서는 안 된다는 의식은 천양지차가 있다. 친구를 위하여 기꺼이 자기 생명을 버려도 아깝지 않을 가치가 존중받을 수 있는 토양은 과연 어디일까?

오늘도 세상은 강함이 최선이고 생존이 절대선이라고 가르치고 있다. 오늘의 시대 정신은 경제 성장보다 중요한 것은 없다고 주장

〈빗살무늬 토기〉 암사동 유적

한다. 물질로 이루어진 인간에게 물질 가치를 뛰어넘는 지향은 필요 없다고 강조한다. 정말 그런가?

예술과 종교는 같은 질문 앞에 서 있다. 이 풍조에 맞설 것인가, 순응하여 고분고분해질 것인가?

인생 부적격자

하마터면 목사가 되어 인생을 낭비할 뻔하다

고흐^{Vincent van Gogh, 1853~1890}는 1853

년 3월 30일에 네덜란드 남부의 작은 마을 준데르트에서 아버지 테오도로스 반 고흐와 어머니 안나 코르넬리아 사이에서 3남 3녀 중 장남으로 태어났다. 고흐에게는 한해 먼저 태어났다가 죽은 형이 있었다. 고흐는 형의 이름 '빈센트'를 그대로 물려받았다. 아버지와 할아버지는 네덜란드 개혁 교회의 목사였고, 어머니는 그림 솜씨가 뛰어났다. 고흐는 부모로부터 경건한 믿음과 예술 재능을 물려받았다. 고흐가 화가의 길을 걷기 전에 목회자로 헌신했던 것은 이와 같은 가정 내력에 기인한다.

16세의 고흐는 삼촌이 운영하는 헤이그의 구필화랑에 취직했다. 그림을 좋아했던 고흐는 화랑의 일이 즐거웠다. 19살이 되던 1872년에는 구필화랑 런던지점으로 발령을 받았다. 런던에서 고흐는 하숙집 딸 유제니 로이어^{Eugene Loyer}를 사랑했지만 그녀는 그를 거

절했다. 만일 이때 하숙집 딸이 고흐의 청혼을 받아주었더라면, 그래서 고흐가 평범한 삶을 살았더라면 우리는 열정의 화가 고흐와 그의 위대한 작품을 볼 수 없었을지도 모른다. 고흐의 실연이 그를 화가의 길을 가게 하는 이정표였다고 생각하니 인생이 참 얄궂다.

실연으로 고흐가 마음 아파할 때 그의 마음을 위로해준 것은 성경이었다. 성경을 읽으며 세속에 회의를 느낀 고흐는 목회자의 길을 선택하기로 다짐한다. 하지만 목사가 되기 위해서는 많은 공부가 필요했고 그 길은 생각보다 어려웠다. 다행히 1879년 벨기에 남부의 보리나주 탄광촌에 견습 전도사로 파송 받을 수 있었다. 탄광촌 주민의 삶은 열악하기 이를 데 없었다. 목숨을 걸고 석탄을 캐는 광부들에게는 설교보다 더 필요한 것들이 많았다. 고흐는 자기의 옷과 식량을 그들과 나누며 그들의 삶에 뛰어들었다. 그들과 같이 일하고 생활하며 성경을 읽어 주고 설교했다. 고흐는 예수의 가르침을 실천할 수 있다는 점에 기뻤지만 그를 파송했던 노회는 고흐가 설교에 능숙하지 못하고 성직자의 품위를 떨어뜨렸다는 이유로 6개월 만에 파송을 취소했다. 아들의 이런 소식을 들은 아버지는 고흐를 사회부적격자로 생각하여 절망했다.

고흐는 전도사의 길이 아니더라도 자신의 열정을 바칠 삶이 무엇인지 고민했다. 이때 고흐는 화가가 되기로 결심한다. 그 계기가 된 것이 렘브란트의 그림 〈엠마오의 저녁 식사〉[1629]였다. 그림에서 고운 모양도 없고 풍채도 없이 초라하게 묘사된 예수가 고흐를 화가로 부른 것이다. 고흐는 자신보다 250년을 앞서 산 네덜란드 출신의 렘브란트를 유달리 좋아했다. '렘브란트의 그림을 하루 종일 볼 수

렘브란트
〈엠마오의 저녁식사〉 1629, 캔버스에 유채, 37.4×42.3cm, 자크마르 앙드레 박물관, 파리

있게 해준다면 내 목숨의 10년을 반납해도 좋겠다'고 할 정도였다. 고흐에게 화가란 하나님의 말씀을 그림으로 설교하는 사람이었다. 보리나주 탄광 마을에서 광부들을 위해 삶과 몸으로 실천하는 목회의 길과 화가의 길이 다르지 않다고 생각했다. 목사만 성직자가 아

니라 화가도 성직을 수행하는 하나님의 일꾼이라고 생각했다.

전도사의 일을 더 할 수 없게 된 고흐는 뉘넨의 아버지 집으로 돌아왔다. 그리고 가족들에게 화가가 되겠다고 말했다. 아버지는 아들에 대한 실망감이 컸다. 다만 동생 테오가 매달 생활비를 보내주기로 하여 이때부터 본격적인 화가의 길을 가게 되었다. 고흐가 죽는 날까지 화가일 수 있었던 것은 테오 덕분이었다. 테오는 동생이었지만 평생 하나뿐인 친구였고 후원자였다.

1881년 12월에 고흐는 헤이그에 있는 사촌 형 안톤 모베^{Anton Mauve, 1838~1888}에게 그림을 배웠다. 이 시기의 고흐는 밥을 먹을 것인지, 밥을 굶고 모델을 구하여 그림을 그릴 것인지 선택해야 했다. 테오가 돈을 보내주기는 했지만 늘 부족했다. 고흐는 끼니를 거를 때가 많았다. 가난은 끝이 없었고 고독은 깊어만 갔고 건강은 악화되었다. 그러던 중 한겨울 밤거리에서 아픈 몸에 임신한 상태에서 구걸을 하던 시엔^{Sien, 1850~1904}이라는 거리의 여자를 만난다. 순수한 영혼의 고흐는 그녀를 도와야 한다는 마음으로 동거를 시작한다. 시엔에게는 다섯 살 된 여자아이가 있었고, 얼마 가지 않아 빌렘이라는 사내아이가 태어났다. 고흐는 그들을 아껴주었다. 테오에게 보낸 1882년 6월 1일의 편지에는 이렇게 썼다.

"그녀도 나도 불행한 사람이지. 그래서 함께 지내면서 서로의 짐을 나누어지고 있다. 그게 바로 불행을 행복으로 바꿔주고, 참을 수 없는 것을 참을만하게 해주는 힘이 아니겠니?"

여전히 가난했지만 그의 깊은 고독은 가족애 속에서 치유되어
갔다. 그러나 이 일은 가족과 주변 사람들을 불편하게 했다. 특히 목
사인 아버지의 심기가 매우 불편했다. 심하게 꾸짖으며 동거를 반대
했지만 고흐는 불쌍한 사람을 구원해야 할 성직자의 위선이라며 맞
섰다. 부자간의 골은 한층 깊어졌다. 이 기간에 고흐는 시엔을 모델
로 50여 점의 그림을 그렸다.

슬픔

자격 없는 자를 사랑하는 일

이왕이면 다홍치마이고 보기 좋은 떡이 먹기도 좋다. 우리는 아름다운 것에 끌린다. 예쁘게 만개한 꽃을 보면 절로 미소가 번지고, 만개했던 꽃이 시들어 고개를 떨구면 마음 한구석이 절로 아려온다. 되도록 아름다운 것만 보며 살고 싶다. 하지만 아름다운 것은 우리 곁에 오래 머물지 않는다. 그래서 아름다움이 다가오면 사람들은 사진을 찍거나 그림을 그리거나 글로 기록한다. 금세 지나가는 아름다움의 그림자라도 간직하고 싶은 게 보통 사람들의 마음이다.

아름다움을 오래 간직하고 싶은 이 욕구가 예술의 시작이었을 것이다. 예술 중에서도 눈으로 볼 수 있는 예술을 '미술'이라고 부른다. 우리가 시각 예술을 '미술'이라고 하는 것은 그림이 아름답다는 것을 전제하기 때문이다. 그런데 재미있는 것은 아름답지 않은데도 이상하게 눈길을 뗄 수 없게 만드는 작품들이 있다.

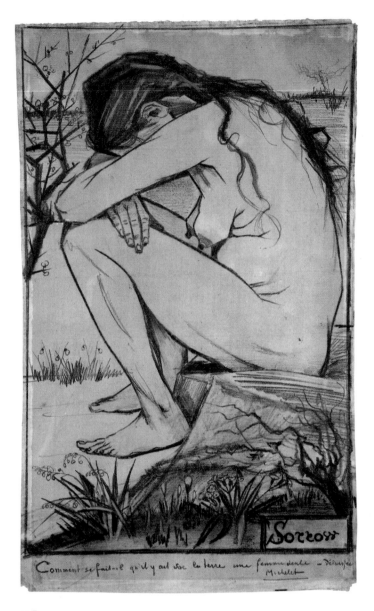

고흐

〈슬픔〉 1882, 검은 분필, 44.5×27cm, 월솔 뉴아트갤러리, 월솔

고흐가 남긴 〈슬픔〉[1882]은 아름답지 않다. 그림 속 여인은 무릎에 팔을 얹고 고개를 숙였다. 머리는 헝클어져 있다. 아무것도 걸치지 않는 그녀의 몸에서 탄력은 느껴지지 않는다. 마른 손가락의 뼈마디를 보면 어딘지 모르게 슬픔이 몰려온다. 그녀의 인생이 순탄하지 않았으리란 생각이 든다. 이 여인은 누구인가. 무슨 사연이 있는 걸까?

그림 속의 여인은 시엔 흐르니크, 고흐의 동거녀이다. 시엔은 알코올 중독에다 성병에 걸렸다. 게다가 아버지가 누구인지도 모르는 아이를 임신한 상태이며 그녀에게는 이미 다섯 살 난 딸도 있었다. 어쩌자고 고흐는 남자에게 버림받은 이런 여자를 사랑했을까? 왜 그녀를 사랑했는지 우리는 알 길이 없다. 어쨌든 고흐는 시엔을 사랑했고 그녀와 그녀의 딸을 모델로 60여 점의 작품을 그렸다. 고흐는 연민의 눈길로 시엔을 바라보았다. 그녀를 지켜주고 싶은 마음이었다. 동생 테오와 아버지의 반대에도 불구하고 시엔과 함께 살며 그녀를 돌보았다. 고흐는 테오와 주고받은 편지에서 이렇게 말한다.

"예절과 교양을 숭배하는 너희 신사들에게 물어보고 싶구나. 한 여자를 저버리는 일과 버림받은 여자를 돌보는 일 중 어떤 쪽이 더 교양 있고, 더 자상하고, 더 남자다운 자세냐? 이 여자, 병들고 임신한데다 배고픈 여자가 한겨울에 거리를 헤매고 있었다. 나는 정말이지 달리 행동할 수 없었다. 그녀에게 특별한 점은 없다. 그저 평범한 여자거든. 그렇게 평범한 사람이 숭고하게 보인다. 평범한 여자를 사랑하고, 또 그녀에게 사랑받는 사람은 행복하다. 인생이 아무리 어둡다 해도"(반고흐, 영혼의 편지, 52~59쪽)

아름다운 여자의 몸을 그린 다른 화가들의 작품보다 이 작품이 눈길을 사로잡아 깊은 성찰에 이르게 하는 것은 아마 고흐의 남다른 사랑 때문일 것이다. 연약한 존재를 그냥 스쳐 갈 수 없는 따뜻한 마음과 평범한 사람 안에 깃든 숭고함을 알아보는 특별한 눈, 그래서 이 병색이 짙은 여자의 아름답지 않은 몸을 그린 고흐에게서 하나님의 아름다운 사랑을 느낀다. 목사인 아버지와 후원자 동생의 극명한 반대에도 불구하고 시엔을 책임지려 한 고흐의 행동은 사랑 이외의 다른 말로 어떻게 설명할 수 있겠는가.

사랑은 난해하고 사랑은 위대하다. 하나님은 인간을 무작정, 맹목적으로 사랑하신다. 우리는 그 사랑의 이유를 알 수 없다. 인간은 선하고 악한 속성과 상관없이 절대자의 사랑을 받는다. 이 사랑을 받아본 자는 알 것이다. 자격이 없지만 사랑받는 것이 얼마나 슬프고 놀랍도록 기쁜 것인지 잘 알 것이다. 그래서 시엔의 볼품없는 육체에 거룩한 사랑을 덧칠한 고흐의 통찰력이 위대하다.

그림에서 눈을 떼고 나 자신을 돌아본다. 나는 아름다운 몸을 가지고 있지 않다. 나는 사랑받을만한 조건을 갖추고 있지도 못하다. 아무것도 없다. 가진 것도 없고, 내세워 자랑할 것도 없다. 게다가 속은 얼마나 추한가. 탐식, 탐욕, 게으름, 욕정, 교만, 시기, 분노가 가득하다. 뿐만 아니라 이 모든 악에다 위선의 죄까지 더한 존재 아닌가. 이런 나를 이유 없이 사랑하는 존재, 사랑에 모든 것을 걸고 스스로 희생한 분이 계시다는 그 사실이 놀랍다. 고흐는 알고 있었다. 하나님이 어떤 분이신가를. 사랑을 위해서라면 못할 일이 없는 분이라는 사실을.

눈을 돌려 주위를 살펴본다. 꼴 보기 싫은 사람, 정이 가지 않는 친구, 갈등만 부추기는 이웃들이 여전하다. 하지만 문제는 그들만이 아니다. 내 속에도 아름다움은 보이지 않는다. 이제 어떻게 해야 할까?

작은 행복, 큰 기쁨
첫 걸음마

고흐는 평생 가난하고 고독한 삶을 살다가 서른일곱 이른 나이에 세상을 떠났다. 그는 자기의 그림이 후대에 그렇게 유명해질 것이라고는 꿈에도 생각하지 못했다. 한때는 견습 전도사가 되어 탄광촌에서 몸과 마음을 다하여 목회를 한 적도 있지만 오래 지속하지는 못했다. 교회 지도자들이 고흐의 전도사 사역에 후한 점수를 주지 않았기 때문이다.

낙심한 고흐가 그림을 그리기 시작했을 때 한동안 시엔이라는 거리의 여성과 동거한 적이 있다. 그때 시엔은 임신 중이었고 다섯 살 된 딸도 딸려있었다. 고흐는 여전히 가난했지만 이들을 가족애로 보살폈다. 아마 고흐의 짧은 인생에서 그나마 행복했던 시간이 아니었을까 짐작한다. 가족들의 반대가 컸다. 누구보다도 개혁교회 목사인 아버지의 분노가 컸다. 고흐는 아버지와 불화하면서까지 시엔과 그 자녀들을 지켜주려고 애썼다. 고흐는 괴팍하고 내성적인 성격을

갖고 있어 여자들에게 인기가 없었다. 연애 감정을 갖고 여성에게 다가선 경우가 몇 번 있었지만 번번이 외면당하기 일쑤였다. 고흐는 시엔과 시엔의 자녀를 돌보며 자신의 깊은 고독을 치유할 수 있었다. 사랑은 상대를 향한 맹목적인 호혜와 헌신이지만 그 순간 자신의 성찰과 성숙을 이루는 계기가 되는 것도 사실이다.

그래서인지 고흐의 그림 〈첫 걸음마〉[1890]를 대하면 가슴이 뭉클해진다. 짐이 가득 담겨있는 외바퀴 수레와 검게 탄 농부의 얼굴에서 고단한 삶이 엿보인다. 밭일을 하던 아버지가 돌아와 막 걸음마를 배우는 아기를 향하여 유난히 긴 팔을 벌리고 있다. 좀 더 가까이 다가가도 좋으련만 고흐는 좀 멀다 싶은 곳에 아버지를 앉혀두었다. 단숨에 달려가 번쩍 안아 들 수도 있지만 아버지는 스스로 절제하고 있다. 자녀 사랑이란 때로 이런 냉정함이 있어야 한다. 사랑이 불행을 자초할 수도 있기 때문이다. 아버지를 보고 반가워하며 서툰 걸음마를 하는 아기가 불안하다. 아기를 안고 싶은 아버지의 마음 못지않게 아버지의 품에 안기고 싶은 어린 딸이다. 눕혀 놓은 삽이 아기를 향한 불안을 안심시키는 듯하다. 무릎을 꿇은 아버지에게서 아기를 위하여서라면 무슨 일이라도 다 하겠다는 헌신의 의도가 읽힌다.

고흐가 바랐던 가족애란 이런 것이었을 것이다. 그림 속 남자처럼 고단한 삶을 사는 노동자도 가족을 돌보는 기쁨을 충만히 누리며 가족에게 위로와 힘을 얻는다. 이런 행복을 그림으로 남겼지만 실제 삶에서는 누리지 못한 고흐가 참 딱하고 안쓰럽다.

〈첫 걸음마〉는 밀레[Jean-François Millet, 1814~1875]의 그림을 모작한 것

고흐

〈첫 걸음마〉 1890, 캔버스에 유채, 72.4×91.1cm, 메트로폴리탄 박물관, 뉴욕

고흐
〈꽃 피는 아몬드나무〉 1890, 캔버스에 유채, 73.3×92cm, 고흐 박물관, 암스테르담

이다. 고흐는 밀레를 매우 흠모하여 그의 〈씨 뿌리는 사람〉, 〈추수하
는 사람〉, 〈밤〉, 〈휴식〉 등 여러 작품을 모작한 바 있다. 밀레는 고흐
보다 한 세대 앞선 프랑스 화가이다. 농민의 삶을 화폭에 담았는데
이는 동시대의 화가 오노레 도미에의 영향을 받은 것으로 보인다.
미술사의 주류인 고전주의에서 화가의 작품 주제는 귀족과 영웅, 성
인 등에 집중되었지만 바로크 시대를 거치면서 19세기 사실주의 시

대에는 소외 계층에 대한 묘사가 시도되었다. 대표작으로는 도미에의 〈삼등열차〉가 있고, 밀레 역시 이 흐름에 가담하여 작품 활동을 했다. 하지만 이러한 작품은 당시 보수주의자들로부터는 많은 비판을 받았다.

고흐는 동생 테오가 첫아들을 낳았을 때 봄이 되면 가장 먼저 꽃을 피우는 〈꽃 피는 아몬드나무〉[1890]를 선물하고 밀레의 〈첫 걸음마〉의 사진을 부탁한다. 사진을 받았을 때 숨을 쉴 수 없을 만큼 감동했다고 한다. 그리고 석 달 뒤인 1890년 1월에 자신의 그림이라고 상상하기 어려울 만큼의 따사롭고 밝은 그림을 완성했다. 비록 모작이었지만 그림이 주는 감동과 느낌은 밀레와 사뭇 다르다.

밀레의 그림이 차분한 사실주의에 터한데 비하여 고흐는 빛의 효과와 개성 담긴 붓질로 경쾌하고 행복하다. 이들 작품을 비교하며 진정성을 따질 필요는 없다. 밀레가 그리고 싶었던 가정과 고흐가 꿈꾸었던 행복이란 화려하고 호사한 것이 아니라 작고 소박한 것이다. 지금 우리가 그 행복을 누리지 못하는 것은 너무 큰 데서 그것을 찾으려 하기 때문 아닐까!

초월과 내재

성경이 있는 정물

고흐는 목사인 아버지가 죽고 난 후 〈성경이 있는 정물〉[1885]을 그렸다. 화면 한가운데 성경이 반듯하게 펼쳐져 있다. 성경 앞에는 세속을 상징하는 소설책 한 권이 비스듬히 놓여 있다. 불 꺼진 초가 배경을 더 어둡게 하고 있다. 알 수 없는 빛이 성경과 소설책을 비춘다. 그런데 성경보다 소설책을 더 환히 비추고 있다. 사람들은 고흐가 목사였던 아버지의 신념인 기독교 가치관과의 결별을 의미하는 상징으로 이 작품을 그렸다고 한다. 이 작품 이후에는 성경이나 성경에 언급된 이야기를 주제로 그림을 그리지 않았다는 것이다. 고흐를 사로잡고 있던 아버지의 가치관으로부터 비로소 자유로워졌다는 설명이다. 고흐가 아버지와 아버지의 기독교가 강요하던 세계에서 벗어나 자유 영혼을 소유하게 되었다는 설명은 일견 그럴듯해 보인다. 그런데 정말 그럴까?

이런 해석은 한마디로 틀린 해석이다. 고흐의 삶을 피상적으로

고흐
〈성경이 있는 정물〉 1885, 캔버스에 유채, 65.7×78.5cm, 고흐 박물관, 암스테르담

이해한 결과이다. 도리어 이 그림을 통하여 고흐는 기독교 가치와 복음 정신에 한 걸음 더 근접하고 있다. 부자 사이에 갈등이 있었던 것은 사실이다. 그러나 고흐가 신앙을 거부한 것은 아니다. 그 후에도 고흐는 성경을 주제로 한 외젠 들라크루아의 작품을 모작한 〈피에타〉[1889], 〈착한 사라마리아 사람〉[1890]을 그렸고, 렘브란트의 에칭

을 모작한 〈나사로의 부활〉[1890]을 자신만의 개성으로 그렸다. 성경에서 따온 주제만 성화가 아니라 그의 모든 작품이 다 성화였다.

〈성경이 있는 정물〉에서 성경의 펼쳐진 면은 이사야 53장이다. 고흐는 그림에 이를 분명하게 기록했다. 이사야 53장은 '고난받는 종'에 대한 기록으로 성경이 전하고자 하는 핵심 주제를 담고 있다. 펼쳐진 성경 앞에 있는 소설책은 에밀 졸라의 《삶의 환희》[La Joie de vivre]이다. 고흐가 아버지의 반대를 무릅쓰고 닳도록 읽은 책이다. 소설에는 중산층 가정에서 태어나 열 살에 고아가 된 소녀 폴린이 주인공으로 등장한다.

폴린은 활력이 가득한 소녀였다. 하지만 후견인 샹토씨의 집에 들어가서 생활하며 모든 유산을 빼앗기고 이용만 당한다. 그런 중에도 폴린은 성질 나쁜 라자르의 아내와 아기를 구하고 후에는 아기를 거두어 기른다. 받아들이기 힘든 상황 속에서 온갖 궂은일을 하면서도 즐거움을 외면하지 않았다. 고흐는 아버지가 너무 근엄하게 사는 것이 안타까웠다. 삶이 버겁고 고달프더라도 기쁨을 포기해서는 안 된다고 생각했다. 고흐는 여동생 빌헬미나에게 보낸 편지에 자신의 생각을 밝힌다.

"성경만으로 우리에게 충분할까? 내 생각에는 요즘 같은 시대에는 예수님도 우울에 잠겨 앉아 있는 사람들에게 말씀하실 것 같다. 여기가 아니다. 일어나 나아가거라. '어찌하여 살아있는 이를 죽은 이들 가운데에서 찾고 있느냐.'"

고흐에게 성화란 성경 이야기만이 아니다. 《삶의 환희》가 이사야 53장의 문학적 번역이라고 보는 것이 옳다면 그가 그린 해바라기, 침실, 의자, 카페, 우편배달부, 밀밭, 별이 있는 밤 등 모두가 다 성화인 셈이다. 따라서 〈성경이 있는 정물〉은 계시와 이성이 조화를 이루어야 한다는 화가의 신학인 셈이다.

계시와 이성

대학교 교수인 할아버지와 유치원에 다니는 손녀가 대화할 때 당연히 할아버지는 손녀의 수준에 맞추어야 한다. 만일 할아버지가 자기의 언어로 이야기를 하면 손녀는 무슨 말인 줄 몰라 앙~ 하고 울어버리고 말 것이다. 하나님과 인간의 소통 역시 같은 이치이다. 에덴동산에서 인간은 하나님과 사귐에 문제가 없었다. 하나님의 걸작으로 창조된 사람은 하나님과 충분하고 만족한 사귐이 가능했다. 창조주와 피조물의 관계에도 불구하고 만족한 소통이 가능할 수 있었던 것은 하나님의 낮아지심 덕분이다. 그렇지 않다면 인간은 하나님의 높은 뜻을 알 수가 없다.

사람이 타락한 후에는 하나님과 틈이 벌어졌다. 사람이 하나님의 뜻을 제대로 이해하고 따르기 위해서는 하나님의 특별한 은총과 배려 그리고 더 많은 세심함이 필요했다. 인류의 구원에 대한 하나님의 세심한 의지를 담은 책이 바로 성경이다. 성경은 구원의 주도권을 하나님이 갖고 계심을 보여주는 책으로 하나님의 특별계시의 특별형태다. 하지만 하나님의 사랑과 역사와 구원 섭리를 사람의 언어로 기록되다보니 하나님의 본래 의도와는 달리 한계가 있을 수 밖

에 없다. 어른이 어린이를 위해 어린이가 이해할 수 있는 어휘만 사용해 말한다면, 소통은 되겠지만 어른의 의도를 정확하고 적절하게 전달하기는 힘들 것이다. 하나님도 사람을 위해 사람의 언어를 차용하신다. 하지만 사람의 모든 것을 초월하시는 하나님의 의도를 우리가 제대로 읽어내기란 어렵다. 성경을 하나님의 말씀으로 고백하고 그 안에서 구원과 삶의 도리를 찾는 것은 당연하고 바람직하다. 하지만 성경의 언어가 사람의 언어이기에 그 한계와 불완전함이 내재되어 있는 것도 부인할 수 없다고 한다면 성경에 대한 모독일까?

사람의 이성은 죄로 인해 망가진 것이 사실이지만 그렇다고 짐승 같은 수준으로 떨어진 것은 아니다. 완전하지는 않지만 여전히 그 기능을 활용하여 깊은 사색과 합리적인 질문을 통하여 성경에 나타난 하나님의 뜻을 찾을 수 있다. 그렇다고 성경이 인류가 가진 모든 문제에 대하여 답을 제시하는 것은 아니다. 성경은 그런 목적으로 기록된 글이 아니다. 그런 문제에 대한 답을 성경에서 찾으려 한다면 실망하지 않을 수 없을 것이다. 성경은 불의한 자들의 횡포와 악인의 득세에 대하여 답을 주지 않는다.시 73:35, 렘12:1 뿐만 아니라 성경이 하나님의 존재에 대한 객관적 증명이 아니기 때문에 성경을 읽는다고 저절로 하나님을 믿게 되는 것도 아니다. 성경은 하나님이 살아계심을 전제하고 있지만 그것을 굳이 설명하지도 않는다.

하나님이 인류의 구원에 대하여 갖고 계신 뜻은 초월성에 기댄 일이다. 그러나 인간은 합리성에 기대어야 이해하는 존재이다. 초월에 기댄 하나님의 구원에 대한 알림이 바로 '계시'인데 그것을 받아

들이는 역할은 '이성'이 한다. 문제는 이성이 초월을 수용하지 못한다는 점이다. 앞서 이야기한 할아버지와 어린 손녀의 예처럼 하나님의 초월에 기댄 큰 뜻을 이성으로 이해하고 인식하는 사람이 과연 있기나 할까? 어린 손녀는 할아버지의 뜻을 다 알지는 못하지만 할아버지의 사랑을 일단 수용한다. 지금은 거울을 통해 보는 것같이 희미하지만 그때에는 얼굴과 얼굴을 볼 수 있으리라 기대한다. 이것이 믿음이다. 그래서 믿음은 이해의 결과가 아니라 은총의 결과라고 하는 것이다. 믿음이 먼저고 이성이 다음이다.

교리와 사상

교리는 신앙 내용을 객관화하고 체계화한다. 그래서 교리는 신앙의 근본이다. 한국의 장로회 교회는 교리를 매우 강조하는 교회다. 나도 신학생 시절에 김성환 목사가 쓴 《칼빈주의 해설》을 여러 차례 반복해 읽으며 장로회 신학의 탁월함에 우쭐대곤 했다. 장로회 교회에서 강조하는 웨스트민스터신앙고백과 대·소요리문답은 장로회 교회 교인으로서 입교를 위한 세례와 입교의 문답이며 고백이다. 교리란 뿌리이다. 그런데 요즘은 그것이 꽃이 되려고 하고 열매가 되려고 애쓰고 있다. 장로회 신학으로 지식팔이를 하는 신학 장사치들의 무지라고 생각한다. 신병 훈련소에서 백날 영점 사격만 한다고 전투력이 좋아지는 것이 아니다. 물론 영점 사격은 중요하지만 제식 훈련도 해야하고, 진지 구축도 하고, 행군도 하고, 화생방 훈련도 하고, 유격 훈련도 받아야 한다. 성경 해석에 필요한 기초 학문이 약하고 학문의 개방성과 통섭에 뒤처지는 신학 장사치들이 비교적

난이도가 낮은 교리에 집착하는 것은 아닌지 의구심이 든다. 그리고 이런 이들일수록 '개혁'을 강조하며 그 이름으로 남을 단죄하고 비난하는 일에 열심이다. 자신도 모르는 사이에 이런 이에게서 배운 신학생들과 교인들 역시 똑같은 짓을 아무렇지도 않게 저지르며 그것을 대단한 신앙이라고 착각한다. 바리새파가 오늘날도 존재한다면 이런 무리가 아니겠는가?

교리에 입각하여 말하면 신자는 '의인'이지만 현실에서는 죄와 씨름하는 '죄인'이다. 법적인 의미와 성화의 관점이 각각 다른 답을 말하게 한다. 자신만의 인식체계를 구축하여 사물을 이해하는 것을 '사상'이라고 한다. 성경의 교훈인 '하나님 사랑'과 '이웃 사랑'은 한 동전의 양면이지만 사람에 따라 강조점이 다르다. 같은 성경을 보아도 다른 관점이 생기는 것은 사상체계가 다르기 때문이다. 오늘은 용산 참사가 일어난 지 10년이 되는 날이다. 나는 지금도 그때 공권력 행사가 매우 잘못되었다고 생각한다. 하지만 그것을 무심히 받아들이는 이들도 있다. 생각이 다르기 때문이다. 다른 말로 하면 사상의 차이이다.

성경의 기록과 그것을 어떻게 인식하는가의 문제는 빈번하게 부딪친다. 계시는 이성의 틀 안에서 인식이 가능하지만 때로는 이성이 계시를 왜곡시킬 수도 있다. 그런가 하면 이성 기능을 스스로 포기하므로 성경은 부적처럼 감춰진 책이 되는 경우도 없지 않다. 그런 의미에서 고흐의 〈성경이 있는 정물〉을 다시 본다. 촛불은 꺼졌지만 성경은 어둡지 않다. 고흐는 탁월한 조직신학자가 틀림없다.

희망
영국에서의 마지막

정현종 선생은 시 〈한 그루 나무와
도 같은 꿈이〉에서 방이 많은 집을 하나 짓겠다고 한다. 그래서 이
세상의 떠돌이와 건달들을 먹이고 재우고, 이쁜 일탈자들과 이쁜 죄
수들, 거꾸로 걸어 다니는 사람과 서서 자는 사람, 눈감고 보는 사람
과 온몸으로 듣는 사람…들을 먹이고 재우게 방이 많은 집 하나 짓
는 일을 하고 싶다고 한다. 가만히 시를 음미하다 보니 이게 틀림없
는 교회다. 정신을 차리고 다시 시를 읽는다. 시인은 그 집에 들이지
않을 사람으로 도대체 슬퍼하지 않는 사람, 답답하기 짝이 없는 벽
창호, 각종 흡혈귀, 씩씩한 단세포, 앵무새, 모든 전쟁광들과 무기상
들, 핵 좋아하는 사람들은 절대 집에 들이지 않겠다고 언급한다. 그
러면서도 "어떤 사람이든 환골탈태하면 언제든 환영이라고 한다. 영
락없는 하나님 나라다. 교회와 하나님 나라를 시어로 이것보다 더
잘 묘사할 수 있을까? '일탈자'들과 '죄수'를 이쁘게 보는 눈이 경이

롭다. 그 눈은 인간의 눈이 아니다. 세잔이 모네에게 했다는 '신의 눈을 가진 유일한 인간'이라는 말이 생각난다. 구도자의 삶을 산다는 것은 하나님의 눈을 가진다는 것, 보통과 다른 안목을 갖는다는 것, 상식 너머의 초월에 기댄다는 것이다. 그것이 신앙의 세계이다. 시인의 집에 들어올 수 없는 사람 가운데에 '슬퍼하지 않는 사람'이 눈에 띈다. 신앙이 '애통하는 삶^{마 5:4}'을 사는 것이라면 슬픔을 모르는 사람, 특히 다른 이의 슬픔에 공감하지 못하는 사람은 이 세계에 들어올 수 없다는 시인의 말이 지당하다.

지금 이 세상에서 가장 슬퍼하는 이들이 누구일까? 세월호 어머니들, 생때같은 자식을 잃은 것도 슬픈 일인데 권력 유지에 방해가 된다 하여 정보기관을 통해 사찰하고 진상규명을 위한 활동을 방해했으니 그 슬픔이 오죽할까? 가습기 살균제로 사랑하는 자녀를 잃은 어머니들, 천하보다 귀한 생명이 덧없이 스러졌는데 살균제를 만들어 판 회사들에 대한 법의 응징은 불투명하고 느리기만 하다. 그런 어머니들이 곡기를 끊고 진상규명을 요구하는 자리에 폭식 파티를 요란하게 한 이들이 있었다니 시인의 말대로라면 그들은 '방이 많은 집'에 빈방이 아무리 많아도 결코 들여서는 안 될 것이다.

엊그제 이천 물류창고 공사장에서 난 불로 숨진 서른여덟 명의 가족들이 겪는 슬픔도 애처롭기 그지없다. 모르기는 해도 공사책임자는 사고의 규모에 비해 가벼운 징계에 멈출 것이다. 이윤이 생명보다 우선하는 경제주의의 일상이니 특별할 것도, 놀랄만한 일도 아니다. 삼성전자 반도체 공장에서 일하다 백혈병으로 숨진 반올림 가

매독스 브라운
〈영국에서의 마지막〉 1855, 캔버스에 유채, 82.5×75cm, 버밍엄 박물관

족들, 용산 참사 가족들, 가습기 살균제 사건의 피해자들, 세월호 참사 유가족들, 위험의 외주화로 숨진 청년 김용균 등 천박한 자본주의를 허물지 않는다면 언제 어디서나 일어날 수 있는 일이다.

이런 세상에서는 사회가 어떤 일 때문에 혼돈상황에 빠지거나 무질서 상태가 되면 가장 먼저 슬픔 앞에 직면하게 되는 계층이 '나그네'이다. 1923년 관동대지진 때 일본에 살던 조선인이 폭동을 일으키고 우물에 독을 풀었다며 수천 명이 무차별 학살당했다. 예나 지금이나 나그네는 정착민보다 취약한 존재이다. 지금 이 땅에 만연한 '코로나19' 상황에서 가장 고달픈 사람들은 이 국면을 살아내는 외국인들이다. 나그네란 '낯선 자'이다. 더 나은 삶을 위해 고향을 떠나는 이들도 더러 있지만 자기 터에서 더 이상 살 수 없게 된 이들이 고향을 등지는 경우가 대부분이다. 예수도 난민이었고 유대인의 조상들도 이집트에 나그네로 살았다. 그래서 성경은 나그네 대접과 이웃사랑을 강권하고 있다. 하지만 역사에서 남의 땅에 들어온 이주자들이 본래의 주인을 몰아내고 핍박한 경우도 있다.

영국인이 좋아하는 그림 가운데 매독스 브라운Ford Madox Brown, 1821~1893의 〈영국에서의 마지막〉1855이라는 작품이 있다. 배에 젊은 부부가 앉아 있는데 표정이 환하지 않다. 우산으로 바람을 막는 아내의 한 손은 남편의 손을 잡고 있고 다른 손은 망토 안 아기 손을 꼭 쥐고 있다. 배는 막 석회암 절벽의 도버를 출발했다. 배에는 황금의 나라를 의미하는 '엘도라도' 표식이 있다. 이 가족이 탄 배는 오스트레일리아행이다. 궁핍한 영국의 삶을 포기하고 새 삶을 선택했지만 걱정이 가득하다. 낯선 환경에서 과연 잘 살 수 있을까를 자신

할 수 없기에 그만큼 근심도 깊다. 물론 우리는 이 이주자들이 오스트레일리아 에버리진들에게 행한 몹쓸 짓을 알고 있다. 미국에서도 마찬가지였다. 백인 이주자들은 인디언을 사냥하기까지 했고 아프리카에서 흑인을 데려와 노예로 부렸다. 희망을 찾아간 곳에서 다른 이를 절망에 빠트리게 하는 것이 인간의 본성이라니 인간이란 얼마나 모순된 존재인가.

힘의 숭배가 가져온 비극이다. 힘이 숭배되는 곳이라면 언제 어디서나 이런 일들이 일어나기 마련이다. 인류의 희망을 가로막는 것은 힘과 돈이다. 힘과 돈을 포기할 때 인류의 희망은 피어난다. 시인의 말처럼 과연 인류는 환골탈태할 수 있을까? 시인의 집에 들어갈 수 있을까?

3장

이동파,
민중 구원을 위하여

삶은 어디에나
사람은 무엇으로 사는가?

부자와 가난한 자가 싸우면 예수님은 누구 편을 들어주실까? 어떤 목사는 '의로운 사람'이라고 했고 내가 아는 홍길복 목사는 '가난한 사람'이라고 했다. 언뜻 들으면 두 분 다 맞는 말 같지만 결이 다르다. 요즘 제주도에는 예멘에서 온 손님이 500여 명에 이른다. 그들은 벼랑 끝에 내몰린 난민이다. 그런데 그들이 이슬람교도라는 한 가지 이유로 이슬람 공포를 확장 시키고 차별과 증오를 확대하는 이들의 목소리는 잦아들 줄 모르고 있다. '난민반대' 사회연결망서비스에 "너희도 나그네였다"라는 출애굽기의 말씀을 올렸더니 금방 누가 댓글을 달았다. "그들은 착한 나그네"라고. 그냥 웃었다. 이것이 그들의 수준인 것을 어찌하겠나. 오늘 저녁 뉴스에도 난민을 반대하는 이들의 목소리가 크다. '국민이 먼저다. 가짜 난민 반대한다'고 소리치고 있다. 이런 일에 부패한 보수 교회가 뒷짐을 지고 가만히 있을 리가 없다. 바로 어제 헌법 재판소가

'양심적 병영거부'에 대하여 대체 복무를 허용하라고 했으니 기독교를 국가주의의 심부름꾼 정도로 생각하고, 신앙을 '땅에서 잘살다가 죽어서는 천당 가는 것' 만큼 이해하는 이들로서는 하고 싶은 말이 많을 것이다. 그렇지 않아도 요즘 남북평화 무드라는 난기류(?)에 그동안 견지하여온 '반공' 약효가 약화되던 차에 목소리를 높일 빌미를 만든 격이다. 무지한 목소리는 점점 커질 것이다.

구소련이 공산주의의 종주국 역할을 하기 이전 러시아는 비록 부패한 차르의 통치가 있기는 했지만 차이코프스키Piotr Ilyitch Tchaikovsky, 1840~1893, 라흐마니노프Sergei Rachmaninov, 1873~1943, 투르게네프Ivan S. Turgenev, 1818~1883, 도스토예프스키Fyodor Dostoevskii, 1821~1881, 톨스토이Lev N. Tolstoy, 1828~1910 등 방대한 문화 자산을 소유하고 있었다. 미술계에는 크람스코이Ivan Nikolaevich Kramskoy, 1837~1887, 마코브스키Konstantin Makovsky, 1839~1915, 야로센코Nikolai Yaroshenko, 1846~1898, 블라드미르 마코브스키Vladimir Makovsky, 1846~1920, 레비탄Isaak Levitan, 1860~1900 등이 활동했다. 당시의 그림으로는 일리야 레핀Ilya Repin, 1844~1930의 〈아무도 기다리지 않았다〉1884~1888, 〈볼가강의 배를 끄는 인부들〉1870~1873, 이반 크람스코이의 〈위로할 수 없는 슬픔〉1884, 야로센코의 〈첫아이의 장례〉1893, 바실리 페로프의 〈지상에서의 마지막 여행〉1865, 마코브스키의 〈은행 파산〉1881 등이 있다.

"그림은 황제와 귀족 등 지배계층을 위해 존재하는 것이 아니다. 가난한 농민도, 노예도 그림을 감상하고 평가할 권리가 있다."

이 말은 러시아 방방곡곡을 순회하며 무료로 전시회를 열었던 19세기 후반 러시아의 미술 운동 '이동파'의 외침이다. '이동파' 운동은 1812년 프랑스와의 전쟁으로 선진 문화를 알게 된 지식인들이 벌인 계몽 운동 '브나로드$^{V narod}$', 인민 속으로의 일환이었다. 러시아의 낙후성을 극복하여 좀 더 나는 세상을 만들기 위해서 차르의 절대 왕정을 타파하고 순박한 농민을 깨우자는 미술적 시도였다. 19세기 말 러시아 최고의 부호인 파벨 트레차코프$^{Victor Tretyakov, 1832\sim1898}$는 '이동파' 운동의 든든한 후원자가 되는 한편 자신의 집에 미술관을 만들어 시민에게 무료로 개방했다. 이렇게 하여 러시아의 미술 변혁은 '10월 혁명1917'에 앞서 완성되었다는 평가를 받고 있다.

한국판 브나로드 운동$^{1931\sim1934}$도 있다. 1928년 일본에 수탈된 쌀이 750만 5천 섬이었는데 이는 1920년에 비해 4.2배나 많은 양이었다. 이로 우리나라는 식량이 모자라 아사자가 속출했다. 이때 일제는 우리나라가 못사는 것은 무지와 게으름 때문이라며 지식인을 앞세워 '농촌 진흥 운동'을 전개했다. 부지런하고 근면하면 잘산다는 것인데 이로 인하여 이 땅의 민중은 졸지에 게으르고 나태한 존재가 되어 패배감과 열등감을 맛보아야 했다. 이 계몽 운동에 앞잡이 역할을 한 것이 동아일보와 조선일보다.

야로센코의 그림 가운데 〈삶은 어디에나〉1888가 있다. 장교이기도 했던 야로센코는 이동파 운동에 앞장선 화가다. 그의 작품은 급격한 사회성을 띠고 있다. 축축해 보이는 초록색 화물열차 안에는 차르에게 반대했다는 이유로 시베리아로 유형을 떠나는 정치범들이 갇혀 있다. 열차 내부는 낙심과 좌절의 어둠이 깊다. 그런데 열차

야로센코

〈삶은 어디에나〉1888, 캔버스에 유채, 212×106cm,

트레챠코프 미술관, 모스크바

에는 어린 아기를 포함한 가족도 있었다. 불법으로 국경을 넘었다는 이유로 어머니와 자녀를 강제로 떼어놓는 21세기 미국보다 19세기 말의 러시아가 차라리 나을지도 모르겠다. 잠깐 간이역에 서 있기는 하지만 고난의 길은 이제부터 시작이다. 그런데 자유를 상징하는 새가 찾아오고 행복을 의미하는 볕이 든다. 엄마에게 안긴 아기는 제 몫의 빵을 새에게 아낌없이 나누어준다. 화가는 '혁명가의 피는 이렇게 따뜻하다'고 말하고 싶었던 것일까?

세상 구원을 위하여 19세기 러시아 지식인들이 팔을 걷었다. 미술가들도 그 대열에 함께 했다. 부자들은 자신의 소명을 깨닫고 거룩한 낭비를 아까워하지 않았다. 오늘 한국 사회는 그때 그들과 너무 다르다. 우리의 부자들은 제 주머니 채우기에 여념이 없고, 종교인들은 자기 구원의 미몽에서 깨어나지 못하고 있다. 새 역사의 도래를 막고 싶은 것일까? 염치도 없고 부끄러움도 모르는 그들이 난민보다 더 측은하다.

희망 없는 사람들의 희망
볼가 강의 배 끄는 사람들

러시아는 세계에서 가장 넓은 영토를 가진 나라이다. 춥고 찬 겨울이 길고 여름은 서늘한 기후로 연교차가 60℃를 넘는 곳도 있다. 무상기일無霜期日이 짧아 작물의 생육 기간도 짧다. 인구는 1억 5천만 명에 이르고 160여 민족들로 구성되어 있지만 80%가량이 러시아인이다. 전통적으로 정교회가 강세이며 지금도 영향력이 크다. 러시아는 큰 나라인 만큼 세계사에 끼친 영향도 컸다. 특히 1917년 11월 러시아 혁명으로 제정 러시아를 무너뜨린 후 1922년 소비에트 사회주의 연방을 구축하여 마르크스주의의 종주국 역할을 했다. 이때의 지도자가 레닌과 스탈린이었다. 그 후 페레스트로이카 정책으로 1991년 소련은 해체되고 11개의 나라로 독립했지만 러시아는 여전히 막강한 힘을 유지하고 있다.

제정 러시아 말기의 정치 격변기와 맞물려 전에 없던 미술 운동이 일어났다. 이름하여 이동파Peredvizhniki이다. 이 미술 운동을 일으킨

이는 크람스토이Ivan Nikolaevich Kramskoy, 1837~1887이다. 그는 예술을 통해 무지한 백성들을 교화시킬 목적으로 미술아카데미 학생들과 운동을 시작했다. 권력과 물질을 소유한 자의 전유물의 자리를 박차고 대중에게 다가가 그들을 계몽하는 도구로서 미술을 활용한 것이다. 여러 도시를 찾아 이동하면서 전시회를 열었다는 뜻에서 '이동파'로 불리게 되었다.

미술은, 특히 문맹률이 높던 시대의 미술은 교육과 선전 등에 활용되었다. 로마 가톨릭교회의 중세 천년과 바로크 시대가 그러했다. 미술만한 교회의 수호자가 없었다. 그러나 러시아 이동파는 사실주의에 바탕을 둔 화풍으로 봉건 제도의 폐해와 지주들의 악행, 사회 문제를 화폭에 담았다. 이때의 미술에는 이야기가 담겨있었다. 그것은 미술이 당시 문학과 깊은 연관을 갖고 있다는 말이기도 하다. 문학은 미술에, 미술은 문학에 생기를 불어넣었다. 작품에는 특정한 주제와 나누고 싶은 이야기가 담겨있었다. 당시 인상파가 꽃을 피우기 시작한 유럽과 보조는 어긋났지만 그렇다고 이상할 것도 아니다. 러시아 미술은 인상파 대신에 톨스토이와 도스토옙스키의 문학과 동행하기로 한 것이다.

어기여차 어기여차 한 번 더 한 번 더
자작나무를 자르자 잎이 무성한 자작나무를
아이다 다 아이다, 아이다 다 아이다

러시아의 민요 〈볼가 강의 뱃노래〉 가사다. 이 노래는 우리의

일리야 레핀
〈볼가 강의 배끄는 인부들〉 1870, 캔버스에 유채, 131.5×281cm, 러시아 박물관, 상트피테르부르크

〈아리랑〉처럼 러시아인의 애환이 담긴 노래이다. 볼가 강은 러시
아 서부를 남쪽으로 흘러 카스피해로 들어가는 유럽에서 가장 긴 강
으로 그 길이가 3,700km에 이른다. 러시아인들은 이 강을 '어머니의

강'으로 불렀다. 결빙기를 제외하고는 여객과 각종 화물 운송, 관광, 어업이 이루어졌다. 구전되어온 이 노래는 볼가 강을 거슬러 오르는 배의 줄을 끌어당기는 인부들의 노동요이다. 우리의 아리랑 후렴구

처럼 "아이다 다 아이다"가 반복된다. 힘겹게 배를 끌며 삶을 버텨내는 사람들의 소박함이 무거운 슬픔처럼 다가 온다.

이동파 화가 일리야 레핀Ilya Repin, 1844~1930이 〈볼가 강의 배 끄는 사람들〉1870을 그렸다. 뜨거운 햇빛 비치는 여름날, 인간의 힘만으로 배를 끄는 모습이 처절하다 못해 분노를 치솟게 한다. 원시적 노동이 주는 절망감과 비루한 삶이나마 조금 더 연장하려는 간절함이 화폭에서 튀어나온다. 누더기를 걸치고 짐승이 할 일을 대신하는 인부들의 번뜩이는 안광은 절망에 가깝다. 하지만 이런 노동이 일 년 사시사철 보장되어있는 것도 아니었다. 순풍이 불면 배를 끌 필요가 없었고, 강이 얼어붙는 겨울에는 일거리가 없었다. 희망은 없지만 일하지 않으면 안되는 삶을 숙명처럼 짊어진 인부들은 배의 밧줄을 가슴으로 견인하며 노래를 불렀다. 그 노래가 〈볼가 강의 뱃노래〉이다.

레핀은 이 그림을 그리기 위하여 보장된 6년 동안의 유학을 포기하고 볼가 강의 배 끄는 노동자 11명을 관찰하기 시작했다. 그림에서 날카로운 시선으로 관객을 쏘아보는 시선이 반갑지 않다. 그는 당시 사회의 모순에 대한 분노로 가득 차 있는 듯하다. 무리 중간에는 먼 하늘을 바라보는 집시 소년도 있다. 파이프를 문 퇴역 군인, 지친 동료를 바라보는 그리스인 등도 있다. 이 11명 무리를 견인하는 이는 파면당한 사제 카닌이다. 모진 운명이지만 순명하는 현자의 모습을 그에게서 읽는다.

레핀은 이 그림에 절망을 담은 것이 아니라 다양한 삶의 흔적과 미래를 그리려 했다고 생각한다. 다가오는 미래는 이들에게 결코 호

의적이지 않더라도 그것을 마주쳐야 하는 이들의 정직한 삶을 그리려 했다고 생각한다. 두 가지 질문이 든다. 19세기 후반에 증기선이 보편화 되면서 이런 열악한 일자리마저 사라졌다. 이런 일이라도 있어야 생존했던 그 인부들은 다 어디로 갔을까? 근대화라는 이름으로 밀려드는 현실 앞에 더 낙후된 곳으로 삶의 자리를 옮겼을 것이 자명하다. 하지만 그들은 그 열악한 삶의 터에서도 삶을 끝까지 긍정했을 것이다. 또 한 가지 질문, 후에 레핀은 파리 유학을 하며 인상파를 경험했지만 수용하지 않았다. 왜일까? 인상파 미술로는 백성의 아프고 시린 마음을 위로할 수 없다고 생각했을까? 러시아 백성에게 인상파는 아직 낯설었을 터이니…

이동파 미술은 러시아 황제 치하에서 고통받는 민중을 보듬는 따뜻한 구원의 손길이었다. 민중에게 예술 작품 감상의 기회를 주기 위하여 도시를 순회하며 전시했다. 파리의 화가들이 간편한 이젤과 튜브에 담긴 물감을 들고 가벼운 마음으로 자연을 향할 때 러시아 화가들은 무거운 마음으로 민중 속에 뛰어 들어갔다. 표트르 대제 Pyotr, 재위 1682~1725에 의해 러시아가 유럽에 편입된 지 3세기 만의 탈출이었다. 세계 미술사에 유래 없는 실험이었고 미술이 민중 구원을 자임한 역사적 사건이었다. 그림은 민중의 삶을 담아내는 그릇이자 삶을 변혁하는 무기였다. 미술은 종교보다 더 종교다웠다.

주체적 삶과 종교
어울리지 않는 결혼

인간의 벗은 몸을 그릴 수 없던 중세 시대에도 여성의 벗은 몸을 그릴 수 있는 방법이 적어도 두 가지가 있었다. 하나는 아프로디테, 아르테미스 등 신화 속 여신들을 주제로 인간의 육체가 갖는 아름다움을 유감없이 표현하는 것이었다. 그리고 다른 하나는 목욕을 주제로 작품을 그리는 것이다. 더러워진 몸을 씻어내는 목욕은 청결과 정화의 소재로서 미술의 단골 메뉴로 종교의 정결 의식과 이어있다. 한 예로 구약 다니엘서 외경에 등장하는 '수산나와 장로들' 이야기는 화가들의 작품에 자주 등장했는데 다만 화면에 등장하는 수산나가 여신이 아니라 인간이라는 점이 달랐다.

힐키야의 딸 수산나는 아름다울 뿐만 아니라 하나님을 경외하는 여성이었다. 그녀의 남편 요야킴은 바벨론 포로 시대를 사는 유대인들로부터 존경받는 인물이었다. 유대인들은 시비를 가려야 할

젠틀레스키

〈수산나와 장로들〉 1610, 캔버스에 유채, 170×119cm, 바이센슈타인 성, 밤베르크

문제가 생기면 요야킴을 찾아왔고 요야킴의 집에는 장로들이 있어 백성들의 재판업무를 처리했다. 그해에 장로 두 사람이 재판관에 임명되었는데 그들이 이 집의 아름다운 부인에게 흑심을 품게 되었다. 그러던 어느 무더운 날 수산나가 목욕하고 있을 때 두 장로가 나타나 통정할 것을 요구했다. 만일 말을 듣지 않는다면 외간 젊은이를 끌어들여 함께 있었다고 증언하겠다며 겁박했다. 음흉한 장로들의 계략에 몰려 이럴 수도 저럴 수도 없는 처지에 빠졌다. 수산나는 닥쳐올 고통을 알면서도 체념이나 타협을 거부하며 "주님 앞에 죄를 짓느니 차라리 당신들의 손아귀에 걸려드는 편이 더 낫소"라며 크게 소리를 질렀다.

다음 날 요야킴의 집에서 재판이 열렸다. 장로들은 수산나가 젊은이와 정을 통하는 것을 보았다고 증언했다. 백성들은 수산나를 사형에 처해야 한다고 소리쳤다. 사람들이 수산나를 사형장으로 끌고 갈 때 다니엘이 나타나 백성들을 책망했다. 그리고 법정을 다시 열었다. 그리고 두 장로를 따로 떼어 놓고 각각 수산나와 젊은이가 '어느 나무 아래에서 정을 통했느냐'고 물었다. 한 장로는 '유향나무'라고 답했고 다른 장로는 '떡갈나무'라고 말했다. 이로써 두 장로의 음험한 속내를 알게 된 백성들은 그들이 악의로 꾸민 방식대로 두 장로를 처리하므로 무죄한 이의 피를 흘리지 않았다.

이 이야기는 틴토레토Tintoretto, 1519~1594, 루벤스, 젠틸레스키 Artemisia Gentileschi, 1593~1652, 렘브란트, 혼쏠스트Gerrit van Honthorst, 1592~1656, 상테르Jean Baptiste Santerre, 1650~1717 등 많은 화가들의 화폭에 옮겨졌다. 최초의 페미니스트 화가로 알려진 젠틸레스키의 작품은 마치 연

극의 한 장면처럼 보인다. 회화임에도 불구하고 연극의 정지된 장면 같아 관람자를 관음증의 올무에 빠지게 한다. 그녀가 열일곱 살에 그린 이 그림은 일 년 후 스승 아고스티노 타씨에게 당할 일을 예고하는 듯하다. 신분과 지위를 이용한 성폭력의 희생은 언제나 약자에게만 요구되는 악습이어서 슬프다. 상태르의 작품에서는 노출을 은근히 즐기는 듯한 느낌도 들어 18세기 '로코코'의 수산나는 '다니엘서'의 수산나와 결을 달리한다. 미술이 가진 묘미이다.

사람은 누가 되었든 천부의 권리를 마땅히 누려야 한다. 그것은 당당한 권리이며 누구에게 빼앗겨서는 안되며 남의 것을 함부로 빼앗아서도 안된다. 하지만 이런 권리가 보편화될 때까지 긴 세월과 수많은 의인들이 필요했다. 애먼 희생이나 억울한 죽음도 많았다.

러시아 화가 푸키레프Vasily Vladimirovich Pukirev, 1832~1890의 〈어울리지 않는 결혼〉1862에서 사제는 신부의 손가락에 반지를 끼우려고 하고 있다. 그런데 손을 내민 신부의 모습이 애처롭다. 신부의 가슴과 머리는 행복을 뜻하는 은방울꽃을 장식했지만 신부는 금방이라도 울 듯한 표정이다. 러시아 최고의 성 안드레이 훈장을 가슴에 단 신랑이 아버지뻘은 넉넉히 되는 듯한데 신부를 보는 표정에 못마땅함이 역력하다. 작위가 없는 부유한 상인의 딸일까, 빚진 농노의 딸일까? 거래에 의해 사랑 없는 결혼이 가능하던 19세기 러시아의 모습이다.

이 그림에서 사제의 생각이 궁금하다. 그는 도대체 무슨 생각으로 어울리지 않는 결혼식을 집례하는 것일까? 사제는 이 혼인을 축복할까, 저주할까? 아무런 생각 없이, 습관처럼, 그것이 종교인의 임

바실리 푸키레프
〈어울리지 않는 결혼〉 1862, 캔버스에 유채, 173×136.5cm, 트레치야코프 미술관, 모스크바

무라고 생각한 것일까? 사회의 패습과 구조악에 분노하기는커녕 그틈에서 종교인의 지위와 역할에 만족하는 것은 아닌지 묻고 싶어진다. 시대의 방향성을 읽지 못하는 종교가 백성을 어떻게 계도할 수 있겠는가? 보다 못한 화가가 여리고 슬픈 신부를 대신하여 신부 뒤편에서 팔짱을 끼고 이 어울리지 않는 결혼 관습을 못마땅해하고 있다. 정치가와 종교인과 사회 운동가가 해야할 일에 화가가 끼어든 것이다.

　세상은 지금도 여전하다. 우리는 어느 시대보다 자유롭지만 선택의 폭은 어느 때보다 좁고 제한적이다. 이런 시대에 종교는 무슨 말을 할 수 있을까? 부자들의 욕망을 위하여 가난한 신부의 손가락에 반지를 끼우는 일이 과연 종교의 역할일까? 습관대로 의례를 진행하는 종교가 메스껍다. 생각 없이 권력과 돈이 지시하는 대로 따르는 게 종교뿐일까? 메스꺼운 일들이 일상에 허다한 시대를 살고 있다.

세상이 무너지려면

트로이카

 오늘의 러시아와 그 주변의 벨라루스, 우크라이나 등을 포함한 땅을 과거에는 '루스의 땅'으로 불렀다. 이 땅의 주인공 루스인은 스칸디나비아반도의 북게르만족의 일파인 바랑기아인^{Væringjar}이다. 이들은 발트해에서 해적 행위를 일삼던 민족인데 러시아 서북쪽에서 카스피해에 이르는 볼가 강을 통해 콘스탄티노플의 교역로로 무역을 하며 이 지역의 원주민인 동슬라브족과 섞여 살게 되었다. 862년에는 류리크^{Rurik, 830~879}가 노브고로드^{Novgorod}에 정착하여 '키예프 루스' 시대를 열고 류리크 왕조의 군주들이 이 지역을 다스렸다. 루스 공국 가운데 하나였던 모스크바대공국의 이반 4세^{Ivan IV, 1530~1584}는 차르^{Tsar, 황제}의 칭호를 처음 사용하여 공식화했다. 그는 러시아 최초의 법전을 편찬하는가 하면 의회 제도를 도입했고, 인쇄기를 구해와서 종교와 민담 서적을 발행했다. 영국과 통상·외교를 열고 시베리아를 정복해 영토를 확장했다. 하지만 그

는 성격이 불같고 난폭하여 뇌제雷帝, 난폭한 황제로 불렸다. 이반 4세의 아들, 지적 장애가 있는 표도르 1세Fyodor I. 1557~1598가 죽자 류리크 왕조는 단절되었다. 그 후 로마노프 왕조Romanov dynasty. 1613~1917가 등장하기까지 황제의 자리는 비어 있었다. 이를 동란 시대動亂時代. Time of Troubles. 1598~1613라고 하는데 이때 대기근이 일어나 러시아 인구의 3분의 1에 해당하는 200여만 명이 굶어 죽는가 하면 폴란드와의 전쟁으로1605~1618 백성들이 큰 고통을 겪었다.

1613년 러시아 의회는 이반 4세의 왕후 아나스타샤의 16살 된 조카 미하일 로마노프Mikhail Romanov. 1596~1645를 차르로 선출했다. 이는 러시아 귀족들과 사제들이 자신들의 권력을 축소시키거나 간섭하지 않을 존재로 판단한 덕분이다. 하지만 이 가문은 1917년까지 305년 17대를 이어 러시아를 다스렸다. 4대 차르인 표트르 1세Pyotr I. 1672~1725는 러시아의 서구화를 추진했다. 이때 러시아는 유럽의 변방 국가에서 유럽의 주요 정치세력으로 등장했다. 그는 몽골식 수염을 자르게 하였고, 네바강 하구에 유럽식 도시 상트피테르부르크를 세워 귀족과 백성들을 강제이주시켰고, 부인과 동행하는 프랑스식 야회를 열어 유럽화를 꾀했다. 1721년에는 '제정 러시아'를 선포하여 유럽 각 나라로부터 황제 나라의 대접을 받게 되었다.

러시아의 일곱 번째 군주는 표트르 3세Pyotr III. 1728~I762다. 표트르 1세의 외손자로 아버지는 신성 로마 제국 홀슈타인의 공작이었다. 그는 러시아 황제가 되어서도 독일을 편들고 독일식 사고방식을 고집했다. 그에 비하여 독일 출신 황후 소피아 프레데리케1729~1796는 러시아어와 러시아 문화를 익히고 종교도 루터교에서 러시아 정교

바실리 페로프

〈수도원의 식사〉 1865, 캔버스에 유채, 84×126cm, 러시아 박물관, 상트피테르부르크

회로 개종했다. 그녀는 어렸을 때부터 유럽의 언어와 문화, 예술, 지리를 배웠다. 황제는 황후에게 폭력과 모욕적 언사를 하는 등 사이가 나빴다. 여러 가지 실정과 민심 이반으로 표트르 3세의 지지는 점점 떨어졌다. 반면 황후의 인기는 높아져 남편과 대조를 이루었다. 그러던 1762년 여름, 표트르 3세의 통치 반년 만에 황후는 황실 근위대의 도움으로 표트트 3세를 폐위하고 스스로 제위에 올랐다. 러시아의 여덟 번째 군주가 예카테리나 2세Yekaterina II. 재위 1762~1796다. 그녀는 계몽주의자로 몽테스키외와 볼테르 등과 서신을 주고받으며 러시아에 계몽주의 정책을 반영하려고 노력했다. 유럽의 문화와 예술을 도입하여 러시아의 문화 발전에 크게 기여했다. 뿐만 아니라 영토를 확장해 100개가 넘는 새 도시를 건설했고, 옛 도시를 새로 정비했다. 러시아는 유럽의 정치·예술 무대에 올랐고 러시아 백성은 그녀를 찬미했다.

그러나 기득권 제한에 두려움을 느낀 귀족과 지주들의 반대가 심했다. 농노제의 종식을 외치며 일어난 푸가초프의 난[1773~1775]을 평정하면서 지주의 권리를 강화하고 농노의 의무는 늘려 이상과 현실의 괴리를 키우기도 했다. 예카테리나 2세는 지방 통치 체제의 필요성을 절감하여 행정 개혁을 시도했는데 이 행정 체제는 제정 러시아가 망할 때까지 유지되었다. 하지만 프랑스 대혁명이 일어나자 더욱 보수화의 길을 걸어 농노의 수는 전체 인구의 절반에 이르렀다. 그런 중에도 유럽의 예술품을 수집하여 상트페테르부르크에 오늘의 예르미타시 미술관을 만들고 아카데미 미술을 도입하여 문예를 장려했다. 교사를 양성하는 러시아 최초의 사범대학을 세웠고, 사설 출판사와 인쇄소의 설립을 허가하는 등 앙시앵 레짐[Ancien régime], 옛 제도의 모방에 심혈을 기울였다. 그녀는 외국인임에도 불구하고 표트르 1세가 이룬 성과를 이어받아 러시아를 확장하고 체제를 근대화했으며 학문과 예술을 발전시켰다. 이런 이유로 러시아사에서 예카테리나 2세를 '대제'로 부른다.

하지만 이런 나라도 망했다. 천년을 이어온 '루스의 나라'도 한 순간에 무너졌다. 한 나라의 흥망성쇠에 하나의 이유만 있는 것은 아니지만 나라에 망조가 들 때는 늘 종교가 부패한다. 러시아만 그런 것이 아니라 고려도 그랬고 조선도 그랬다. 러시아 화가 바실리 페로프[Vasily Grigorevich Perov. 1833~1882]는 〈수도원의 식사〉[1876]에서 신의 이름으로 자기 배를 채우는 수도사들의 오만한 모습을 고발하고 있다. 수도자들의 식사에 간소함이 보이지 않는다. 너무 흐트러져 식당인지 주점인지 분간이 가지 않는다. 아기를 안은 어머니가 도움을

바실리 페로프

〈트로이카〉, 1866, 캔버스에 오일, 123.5×167.5cm, 트레티야코프 미술관, 모스크바

요청하지만 거들떠보는 이가 아무도 없다. 어머니는 손을 내밀어 십자가의 그리스도를 향하지만 누구 하나 거들떠보지 않는다.

또 다른 작품 〈트로이카〉1866에서 세 아이가 한겨울에 맞바람을 맞으며 고드름이 달린 물통을 힘겹게 끌고 있다. 뒤에는 아이들의 아버지쯤 되는 이가 물통이 쓰러지지 않도록 받치며 밀고 있다. 거친 숨소리가 들리는 듯하다. 길에는 세찬 바람을 등지고 주저앉아버린 이도 있다. 트로이카는 삼두마차를 뜻하는데 아이들이 짐승의 처지가 되었음을 환기시킨다. 한겨울 추위보다 더 모진 인생살이다.

거룩함이 조롱받고 연민이 사라지고 공감 능력이 떨어지면 세상은 무너진다. 무엇보다 종교가 타락하면 그때가 세상의 종말이다. 종교의 타락은 종말의 전조이다. 지금은 아직 아닌가?

미지의 눈길
미지의 여인

세계경제포럼WEF이 발표한 〈2019 국가경쟁력 평가〉에서 한국은 141개 나라 중 13위를 차지했다. 2016년에는 26위였다. 미국의 언론 'US 뉴스와 월드 리포트'에 의하면 2020년 세계에서 가장 강한 국가는 미국이다. 러시아와 중국, 독일, 영국, 프랑스가 그 뒤를 잇고 한국은 9위에 올랐다. 캐나다, 스위스, 호주보다 앞선 순위이다. 이는 정치와 경제, 군사력을 종합해 평가한 것이라고 한다. 이런 소식을 들으면 스스로 대견하고 어깨가 으쓱거려진다. 하지만 숫자가 주는 감동과 피부로 느끼는 현실은 온도차가 크다. 게다가 한 나라의 위상을 경제와 정치 지표로만 정하는 것이 과연 합당한지도 의문이다.

아일랜드는 큰 아픔을 겪었다. 유럽 사회에서 켈트족인 아일랜드인들은 하얀 깜둥이로 불렸다. 빨간 머리에 주근깨$^{Irish\ Ginger}$, 술고래$^{Irish\ Flu}$, 같은 해 태어난 형제자매$^{Irish\ Twin}$ 등에 편견과 차별의 의미

가 더해졌다. 그러나 아일랜드에는 오스카 와일드^{Oscar Wilde, 1854~1900}, 조지 버나드 쇼^{George Bernard Shaw, 1856~1950}, 사무엘 베케트^{Samuel Beckett, 1906~1989} 등의 걸출한 문학가가 있었다. 이것은 미국 역사에 아일랜드인의 피를 가진 대통령 스무 명을 배출한 것 못지않게 큰 자부심이 되었을 것이다. 영국의 칼라일^{Thomas Carlyle, 1795~1881}은 '셰익스피어를 인도와도 바꾸지 않겠다'고 할 정도로 문학이 나라의 위상을 드높인다고 인정했다. 매사를 수치와 돈으로 환산하는 세상에서 눈에 보이지 않는 가치를 담아내는 일은 돈과 견줄 수 없을 만큼 위대하다. 정치, 경제, 군사력 같은 자산보다 크고 우월하다.

러시아 이동파 미술의 선구자 크람스코이^{Ivan Nikolaevich Kramskoy, 1837~1887}의 〈미지의 여인〉¹⁸⁸³이 전시되었을 때 사람들은 이 여인에 대하여 궁금해했다. 화가는 침묵했지만 사람들은 이 여인이 톨스토이^{Leo Tolstoy, 1828~1910}의 소설 《안나 카레니나》의 주인공 안나라고 생각했다. 당시 크람스코이는 톨스토이와 친분을 갖고 있었으니 충분히 그럴 만하다. 그림 속 여인은 마차에 앉아 내려다보고 있다. 여인은 하얀 털로 멋을 부린 프란치스코 모자에 파란 공단 리본의 머플러와 짝을 같이 하는 고급 장갑 그리고 벨벳 외투를 걸쳤다. 손목에는 황금 팔찌도 보인다. 한눈에 상류 사회 여인으로 보인다. 그녀의 눈은 그윽하고 입술은 붉다. 상트피테르부르크 기차역에서 안나를 처음 만난 소설 속 브론스키의 묘사와 일치한다.

안나 카레니나는 남편 카레닌이 아닌 브론스키를 사랑했다. 카레닌은 남의 시선을 중시하고 사회의 체면을 의식하는 남자였다. 남

크람스코이
〈미지의 여인〉1883, 캔버스에 오일, 75.5cmx99cm, 트레티야코프 미술관, 모스크바

의 이목이 두려워 자기 아내가 다른 남자를 사랑하는 것을 알면서도 이혼이나 별거를 할 수 없는 남자였다. 설사 이혼을 한다 하더라도 아내는 남편이 죽을 때까지 결혼할 수 없다는 교회법에 발목이 잡혀 안나는 브론스키의 정부 역할밖에 할 수가 없었다. 이런 사랑이 해피엔딩으로 끝나지 않는다는 것은 상식이다. 결국 안나는 달리는 기차에 몸을 던지고 만다. 만일 그것이 전부라면 이 작품은 파국을 맞는 비극적 사랑 이야기일 뿐이다. 하지만 이 작품에는 더 심오한 차

원의 이야기가 깃들어 있다.

안나가 죽자 브론스키는 자비로 의용군을 모아 전쟁터로 떠난다. 그것이 그에게는 참회와 구원의 길이었다. 카레닌은 안나가 브론스키에게서 낳은 딸 안나의 양육권을 받아들인다. 그것 역시 구원의 길이었다. 결국 파멸에 이른 사람은 안나뿐이다.

이 작품은 톨스토이의 인생에 변곡점이 되었다. 톨스토이는 이웃사랑을 말했지만 16살이나 어린 아내 소피아에게는 늘 냉정했다. 농노를 심하게 다루는 귀족을 경멸했지만 자신은 귀족의 신분을 유지했고 농노의 지지를 받지도 못했다. 성욕을 혐오하면서도 자신은 그로부터 자유하지 못했다. 청빈을 말하면서도 낭비벽이 심했다. 구도자를 꿈꾸면서도 현실을 벗어나지 못했다. 이런 요인이 그를 정신병자가 되게 할 수도 있었지만 다행하게도 걸작을 만들었다. 이 작품을 마무리할 즈음 톨스토이는 삶의 허무와 죽음의 공포, 정신적 갈등을 경험하며 깊은 성찰에 이른다. 그리고 그의 간절한 목마름은 마침내 복음서에서 해갈될 수 있었다. 초기 기독교 믿음과 사상의 실천을 결심한다. 한 문학가가 인류의 스승이 되는 순간이었다. 이때 집필한 책이 바로 《참회록》[1879]이다. 자신의 재산과 영지를 포기하고 일체의 폭력과 사유 재산을 거부했다. 과학과 교회를 '악마의 발명'이라고 비판했다. 스스로 농부가 되어 노동, 채식, 금주, 금욕의 삶을 살았다. 기독교 윤리학자 니부어[Richard Niebuhr, 1894~1962]는 이를 '문화에 대립하는 그리스도'의 전형으로 보았다.

같은 시대를 살았던 화가 크람스코이는 미술사의 거대한 격랑 앞에 홀로 섰다. 인상파가 대세이던 시대에 사실주의의 끝자락

을 놓지 않았다. 곧 상상조차 해본 적 없는 미술이 등장할 것을 그는 알았을까? 알면서도 고전주의를 고집했다면 그것은 분명히 이유 있는 행동이다. 알맹이를 무시하고 껍데기(꼴)만 강조한 인상파에 비해 알맹이(정신)를 찾느라 껍데기의 변화를 외면한 이동파 미술의 진수는 일리야 레핀, 바실리 수리코프 등 그의 후배들에게서 더욱 분명해진다.

같은 시대를 살면서도 누구는 벗어나려고 하고, 누구는 들어가려고 하는 이유가 뭘까? 톨스토이의 인생과 크람스코이의 삶은 다른가? 작품 속 〈미지의 여인〉이 안나 카레니나가 맞다면 지금 그녀가 내려다보는 것은 무엇일까? 운명으로 다가올 사랑일까, 덧없는 인생에 대한 관조일까, 아니면 사회적 편견과 시대적 제약 앞에서 겪어야 할 약자의 절망일까? 그 너머의 희망일까?

강한 나라, 약한 백성
유럽을 사모하다

 5세기 말 서유럽에서 게르만족이 프랑크 왕국을 형성하기 시작했을 때 북유럽에서는 노르만족이 활동하고 있었다. 바이킹이라고도 알려진 노르만족은 모험심이 강하고 항해술이 뛰어났다. 토지를 소유하지 못한 부족은 해상약탈을 일삼았고, 족장들은 부족민을 이끌고 약탈할 곳을 찾아 나섰다. 남서쪽으로 내려온 노르만족은 서프랑크 일부를 차지하고 노르망디 공국을 세웠는데 이는 노르만족의 땅이라는 뜻이다. 11세기 초에는 노르망디 공국의 윌리엄 공작이 영국에 진출하여 노르만 왕조를 세웠다. 남동쪽으로 눈을 돌린 노르만족의 한 부류는 경제적으로 윤택한 비잔틴 제국과 교역하기 위해 발트해에서 흑해에 이르는 강을 일상의 터전으로 삼았다. 이들이 사는 땅을 '루시Rus의 땅'이라고 했는데 '루시'는 '노 젓는 사람'을 뜻한다. 여기에 러시아의 어원이 있다. 이 땅에 본래부터 살고 있던 슬라브인들은 노르만족의 우두머리 류리

크^{Rurik, 830?~879}에게 '우리의 땅은 넓고 먹을 것이 풍부하지만 질서가 없으니 와서 우리를 다스려달라'고 요청했고 이에 류리크가 수락하여 862년에 노브고로드에 공국을 세우므로 러시아에 최초의 왕조가 생겨났다. 류리크 왕조는 1598년까지 이어졌다.

오늘날의 우크라이나와 벨라루스를 영토로 하는 키예프 루스는 블라드미르 1세^{재위. 958~1015} 때 비잔틴 제국으로부터 기독교를 전래받아 국교로 삼았다. 이때부터 대토지를 소유한 영주들이 등장하여 봉건 사회를 열었다. 후에는 여러 공국으로 나누어지다가 13세기에 이르러 몽골에 의해 붕괴되었지만 15세기까지 명맥을 유지했다. 키예프 루스가 무너진 후 러시아의 다른 공국들은 몽골계 국가인 킵차크 한국에 조공을 바치며 연명했다. 러시아인들은 안전한 초원으로 생활 반경을 옮기고 싶었지만, 몽골군의 약탈때문에 북쪽의 삼림으로 이동해야 했다.

유럽사에서 공국과 대공국이 자주 등장하는데 대공국은 왕의 형제가 다스리는 나라이며, 공국은 공작이 다스리는 나라를 말한다. 모스크바 공국^{1283~1547}은 키예프 루스에서 파생된 여러 나라 중의 하나인 블라디미르 공국에서도 가치가 없는 땅인 모스크바에 자리 잡은 작고 가난한 나라였다. 그러나 14세기 말에 몽골을 물리치고, 주변 나라들을 통일하고, 오스만 제국에 정복당한 비잔틴의 계승자를 자임하며 제정 러시아^{1530~1917} 시대를 열었다. 그리고 러시아의 두 번째 왕조인 로마노프 왕조^{Romanov dynasty, 1613~1917}가 시작되었다.

이때까지 러시아는 동방에 치우친 정체성을 갖고 있었다. 러시아가 동방정교회를 받아들이고 비잔틴 제국과 일체화하므로 문화의

바탕에는 동방의 흐름이 강하게 깔려 있었다. 모스크바의 상징으로 알려진 성 바실리성당을 보면 러시아가 얼마나 동방 문화에 젖어있는지를 알 수 있다. 그러나 로마노프가의 표트르 1세^{Pyotr I. 1682~1725}가 제위에 오르면서 사정은 달라졌다. 표트르 1세는 매우 적극적으로 친서방 정책을 추진했다. 스스로 오랫동안 유럽을 시찰하며 관찰했고 러시아 최초로 해군을 창설하는 등 강력한 군대를 육성했다. 핀란드와 싸워 마침내 발트해 연안의 네바 강을 빼앗았다. 그리고 그곳에 노예들을 동원하여 새 도시를 건설했다. 요새와 조선소를 짓고 도시의 기반을 닦았다. 이어서 석조 저택을 짓게 하여 귀족들을 강제로 이주시켰다. 그 과정에서 많은 노동자가 희생됐다. 백성들의 반대가 심했지만 표트르 1세는 이 도시가 건설되어야 러시아가 세계 무대에 나갈 수 있다고 생각했다. 이런 의도에서 건설된 도시가 바로 상트피테르부르크이다. 동방 문화가 배어있는 모스크바에 비하여 상트피테르부르크는 유럽풍의 도시로 건설되어 러시아의 새 수도가 되었다. 이 무렵부터 남자들은 수염을 깎아야 했고 유럽식 복식을 입어야 했으며, 댄스와 파티와 기사와 커피가 귀족들의 일상이 되었다.

표트르 1세의 손자인 표트르 3세^{Pyotr III. 1728~1762}는 독일의 작은 공국 공주와 결혼했다. 그녀는 어린 시절부터 프랑스 출신 가정 교사에게 합리적인 생각과 유창한 프랑어를 익혔다. 그녀는 남편 표트르 3세가 왕위에 오른 후 1년도 되지 않아 남편을 폐위시키고 스스로 제위에 올랐다. 바로 예카테리나 2세^{Ekaterina II. 1729~1796}이다. 여제는 학예와 문예에 공을 들였다. 발레와 오페라의 공연을 상설했고

모스크바 성 바실리대성당

프랑스식 아카데미 미술을 도입하여 러시아를 유럽화했다. 하지만
서민들의 등골은 휘어져만 갔다. 표트르 1세와 예카테리나 2세가 러
시아를 유럽의 강국으로 발전시켰다는 평이 다 틀리지는 않더라도
유럽의 변화 과정에서 나타난 근대 정신을 읽지 못하고 형식만 베낀
것도 사실이다.

19세기에 이르러서야 러시아는 근대의 가파른 고갯길을 오르기

시작했다. 이미 유럽은 전제군주제를 입헌군주제로 바꾸는 명예 혁명[1688]과 왕권을 제한하고 시민권을 확대하는 권리장전[1689], 여성과 아이들에 대한 노동 조건과 시간을 정한 '공장법[1802]', '차티스트운동[1838]'이 이루어졌다. 프랑스에서는 몽테스키외에 의하여 국가 권력의 남용을 방지하는 삼권분립이 논의되었고, '인간과 시민의 권리선언[1789]'이 발표되었다. 독일도 베스트팔렌 헌법[1807]에 사회권 개념이 등장했다.

하지만 러시아는 유럽의 이런 변화를 눈여겨보지 못했다. 알렉산드르 2세[Aleksandr II, 재위 1855~1881]에 이르러서야 농노 제도 폐지가 선언되었다.[1861] 당시 러시아 인구가 6,000만 명이었는데 농노는 인구의 80%였다. 농노제가 폐지됐지만 삶은 나아지지 않았다. 해방된 농노들은 값싼 도시 노동자가 되었고 훗날 사회주의 혁명[1917]의 불씨가 되었다.

닮고 싶은 대상이 있다는 것은 좋은 일이다. 문제는 껍데기를 닮느냐, 알맹이를 닮느냐이다. 1917년 이후 1991년 구소련이 해체할 때까지 74년 동안 그 땅 백성이 겪은 고통의 책임은 누구에게 있을까? 유럽을 닮고 싶어 무리수를 두었던 표트르 대제나 남편을 폐위시키고 그 자리에 올라 유럽 문화를 숭배한 예카테리나 대제가 20세기의 러시아를 본다면 뭐라고 할까? 강한 나라와 행복한 백성, 우선할 것은 무엇일까?

진리가 불편한 사람들
진리란 무엇이냐?

　　　　　　　　　백성 계몽에 역점을 둔, 행동하는 예술로 출발한 러시아 이동파 미술Peredvizhniki, 移動派. 화가들은 관료화된 제도가 주는 안전한 미술에서 벗어나 거친 대중 속에 뛰어들었다. 예술가로서 성공보다 사회 공기로서 예술이 갖는 사명감을 선택한 것이다. 예술은 사회와 더불어 숨 쉬는 것, 특권층뿐만 아니라 가난한 농민과 노예도 그림을 감상하고 평가할 권리가 있다는 생각이 이동파 미술을 태동시켰다. 그렇다 보니 이동파 화가들이 포기한 것이 또 있다. 인상주의 시대로 이미 접어든 유럽 미술 흐름에 동참할 수 없다는 점이었다. 러시아 대중들에게 다가가기 위해서는 불가피하게 한 시대 전의 사실주의를 도구화할 수밖에 없었다. 사실주의란 신고전주의와 낭만주의 이후인 1830~1870년 프랑스 미술계에 등장한 미술 운동으로 쿠르베, 밀레, 도미에가 이에 속한다. 이동파 화가들이 섣불리 인상주의 화풍을 받아들였다가는 대중으로부터 외면

받을 것이 뻔했다. 이동파 미술이 대중성을 위해 예술성을 경시하지는 않았을까 우려할 수도 있다. 적어도 니콜라이 게Nikolai Nikolaevich Ge, 1831~1894를 대하기 전까지는 그렇게 생각하는 것도 무리는 아니다.

게의 예수 십자가 처형과 관련된 작품들 〈십자가 처형〉1892, 〈겟세마네 동산의 그리스도〉1869~1880, 〈골고다〉1893를 대하는 순간 숨이 턱 멈춘다. 그의 작품에서는 미켈란젤로의 〈피에타〉1498~1499가 보여주는 고통 다음의 안돈감이나 베르니니의 〈테레사의 환희〉1647~1652가 보여주는 거룩함은 찾을 수 없다. 루벤스의 〈십자가 세움〉1610과 〈십자가에서 내림〉1612~1614 같은 역동성도 보이지 않는다. 게의 작품들은 한결같이 절박한 고통, 말로 다 할 수 없는 전율을 화면 밖으로 강하게 뿜어내고 있다. 관념적 구속과 우아한 십자가에 길든 것이라면 섬찟할 것이다. 인간의 상상을 뛰어넘는 참혹한 십자가 처형 앞에서 예수는 철저히 약한 인간의 본성으로 존재하고 있다. 그런데 놀라운 것은 화면에서 새어 나오는 고통에서 거룩함을 느낀다는 점이다. 나약한 인간의 모습에서 하나님 아들의 진정성을 느끼는 것은 왜일까! 이율배반이고 당착이고 역설이 아닐 수 없다. 이런 그림을 당시 교회는 좋아하지 않았다. 교회의 입맛에 맞는 그림이 아니었다. 게의 작품들은 오랫동안 미술의 주인 노릇을 한 교회에 대한 배신이기도 했다.

신약성경 요한복음 18:28~40에 예수와 빌라도의 대화 장면이 짧게 나온다. 빌라도는 로마의 총독으로 유대를 다스리는 신분이었고 예수는 당시 종교와 권력을 틀어쥔 기득권자들에 의해 끌려온 죄수에 불과했다. 빌라도가 예수에게 "네가 왕이란 말이냐?"라고 묻는

니콜라이 게

⟨무엇이 진리인가?⟩ 1890, 트레티야코프 미술관, 모스크바

다. 예수는 "그렇다. 네 말대로 나는 왕이다. 사실 나는 진리를 증거하려고 났으며 이것을 위해 세상에 왔다. 누구든지 진리의 편에 선 사람은 내 말을 듣는다"라고 답했다. 그러자 빌라도가 "진리가 무엇이냐?"라고 되물었다. 성경에는 이 질문에 대하여 예수가 어떤 답변을 했는지는 기록하지 않고 있다.

게가 이 장면을 그렸다. 〈진리란 무엇이냐?〉[1890]가 그것이다. 그림 속에서 빌라도는 예수를 같잖은 듯 쳐다보고 있다. 죽일 가치조차 없는 존재라고 판단한 듯하다. 예수는 침묵하고 있는데 손은 뒤로 결박되어 있다. 빌라도는 쏟아지는 빛을 받으며 등을 보이고 서 있다. 예수는 그림자에 갇힌 채 앞을 향하고 있다. 빌라도는 풍채가 좋고 예수는 말랐다. 다분히 대조적이다. 성경이 기록하지 않은 장면이다. 게는 예수에게 외로움과 약함과 절망의 붓질을 덧칠했다. 당하는 것에 이골이 나면 저항 감각도 사라지는 법, 예수는 철저하게 약자로 세워져 있다. 이 초라한 남자가 오매불망 기다리던 메시아로서 수천 년 동안 존경과 신망과 사랑의 대상이었다는 사실이 믿어지지 않는다. 불의한 자는 따뜻한 양광을 한아름 안고 호기롭게 그 뒤태를 보이고 있는데 진리로 온 자는 그늘에 갇혀 할 말을 잊고 있다. 원래 삶이란 그런 것일까? 아니면 게가 살던 러시아가 그랬을까? 어쨌든 인간 예수의 절망이 화면에 가득하다.

2020년 아카데미 시상식에서 작품상을 비롯하여 감독상 등 4관왕을 차지한 영화 〈기생충〉[2019]은 빈부격차라는 사회 문제에 바탕을 둔 영화다. 누구라도 공감할 수 있는 소재이다. 그런 면에서 장르는 다르지만 150년 전 러시아 이동파 미술 의도와 크게 다르지 않다.

니콜라이 게

〈골고다〉 1893, 캔버스에 오일, 35.7cm×42.1cm, 트레티야코프 미술관, 모스크바

니콜라이 게

〈십자가 처형〉 1892, 캔버스에 오일, 22.3cm×28.4cm, 오르세 미술관, 파리

기생충은 사람의 몸에 들어와 양분을 빨아먹고 사는 붙어살이 벌레다. 그런데 실제로 기생충은 먹을 것을 갖고 서로 싸우지 않는다. 폭식하여 자기 살을 찌우지도 않는다고 하니 진짜 기생충이 이 영화를 보면 매우 불편하게 여길 것이다. 이동파 미술을 못마땅하게 여긴 이들은 그 사회의 특권층이었다. 무기력하게 당하기만 하다가 결국 십자가 죽임을 당한 예수가 인류의 메시아이며 만왕의 왕으로 부활했다고 하면 누구보다 불편해할 사람은 빌라도일 것이다. 만일 〈기생충〉을 보고 불편한 마음이 든다면 그는 부의 축적 여부와 상관없이 자본주의의 세례를 흠뻑 받은 사람일 것이다. 부당한 것을 언짢게 생각하는 것과 불편한 것을 언짢게 생각하는 것은 차원이 다르다. 예수는 죄와 권력과 죽음과 질병에 억눌려 인간의 본래 모습을 잃고 비루하게 살아야 하는 백성들을 민망히 여겼다.^{마 9:36, 20:34, 막 1:41, 요 11:33}

개인과 사회의 본질에 대한 사안을 가볍게 취급해서는 안 된다. 반대로, 사소한 일들을 침소봉대하는 것도 바람직하지 않다. 하지만 우리 사회에는 이런 일을 교묘하게 꾸며 왜곡하는 이들이 있다. 중대한 사안은 무시하면서도 미미한 일에 과하게 대처하는 이들, 언론과 종교와 검찰이 그렇다. 권력화된 탓이다. 물론 일부이지만 그들은 최소한의 사회성과 공공성조차 갖추지 못했다. 만일 우리 사회가 망한다면 그것은 이들의 청맹과니 탓이다.

게는 〈골고다〉에서 예수를 두려움에 사로잡혀 어쩔 줄 몰라 하는 약한 자로 묘사했다. 그렇게 죽임당한 예수를 교회는 이천 년 동안 주로 고백하여왔다. 하지만 오늘의 교회는 그런 주가 불편하다.

도리어 예수가 맞섰던 그 힘을 숭배하고 싶어 한다. 아니 이미 숭배하고 있다. 예수의 부활이 진실이라면 이런 교회는 망하는 것이 맞다. 세상을 구원하는 방식이 하나님의 방법과 다르기 때문에 그런 교회는 하루라도 빨리 망해야 한다.

가난

미술, 인류의 아픔을 그리다

　　　　　　　　　　북한이 한창 '고난의 행군' 할 때의 이야기이다. 중국 변방에서 12살 된 북한 소년을 만났다. 소년이 다섯 살 때 아버지는 굶어 죽었다고 한다. 삶이 막막한 어머니는 아이를 할머니에게 맡겨두고 재가하여 집을 떠났다. 세월이 혹독하여 얼마 가지 않아 할머니도 죽었다. 아이의 두 살 위 형이 어디에서 들었는지 어머니가 있는 곳을 알았다. 어린 형제가 손을 잡고 여러 날을 걸어 산골에 살고 있다는 어머니를 찾아갔다. 멀리서 오는 아이들이 자기 자식들인 줄 알아본 어머니는 한숨에 달려와 아이들을 안을 수 없었다. 재가한 집에도 아이들이 여럿 있었고 끼니 잇기가 여간 고생이 아니었다. 살아있기는 했지만 죽음보다 못한 삶이었다. 어머니는 마음을 독하게 먹었다. 언덕을 올라오는 아이들과 어머니의 눈길이 마주치는 순간, 어머니는 옆에 있던 돌들을 집어 아이들에게 던지며 소리질렀다.

"이 잡것들아, 길에서 죽지 않고 왜 여길 찾아왔니? 여기선 살지 못한다. 썩 가거라. 어서…."

어린 자식들을 쫓아내는 어머니의 얼굴은 눈물범벅이 되었고 어린 형제는 엉엉 울며 왔던 길을 되돌아가야 했다.

서양에서는 중세 천 년 동안 교회가 미술의 주인 노릇을 했다. 르네상스 이후에도 미술은 귀족과 성공한 부르주아의 전유물이었다. 바로크 미술에 이르러서야 일반인과 가난한 이들이 미술의 소재가 되었다. 특히 렘브란트는 성경과 신화 이야기뿐만 아니라 일상의 삶을 화폭에 많이 담았다. 에스파냐의 화가 무리요 Bartolomé E. Murillo, 1617~1682의 〈거지 소년〉1650도 그 예이다. 19세기 들어 쿠르베 Gustave Courbet, 1819~1877의 〈돌 깨는 사람들〉1849, 오노레 도미에의 〈삼등 열차〉1864도 그렇고, 크람스코이가 이끈 러시아 이동파 미술도 가난한 이들의 일상을 화폭에 담았다.

그러나 동양 미술에서는 달랐다. 동양에서 일반 백성, 특히 가난을 살아내는 이들을 그린 그림을 유민도流民圖라 하는데 이런 그림은 중국 북송 시대에 이미 존재했다. 신종神宗. 1068~1085때 정협鄭俠은 백성의 굶주림을 왕에게 말과 글로 전하면 흘려들을까 우려하여 가난에 찌든 백성의 실제 모습을 그림으로 그려 상소했다. 이를 받아든 신종은 충격을 받고 정책을 바꾸었다고 한다. 명나라 주신周臣의 〈유민도〉1516도 오늘에 전해진다. 조선 초기에 성현1439~1504은 〈벌목공의 노래〉伐木行를 지어 겨울철 산에서 나무를 베는 백성들의 참상을 노래했고, 선조실록에는 임진왜란 중에 굶주린 백성들이 인육

케닝턴
〈가난의 고통〉 1891, 캔버스에 유채, 167.6×148.5cm, 남호주 미술관, 애들레이드

을 먹는다는 소문이 나돌던 때 죽은 어미의 젖을 물고 있는 아이의 그림이 있었다고 전해진다. 1793년 기근에 시달리는 고을을 염찰하라는 명을 받은 정약용은 백성들의 처참한 장면인 '유민도'를 시로 그려 임금에게 바쳤고, 암행어사를 다녀온 이듬해에는 나라로부터 아무런 혜택도 받지 못하는 백성의 굶주림을 슬퍼하는 〈굶주리는 백성〉飢民詩을 지었다.

그래서일까? 어진 임금들은 가난한 백성들의 고달픈 삶을 그린 그림으로 병풍을 만들어 곁에 두기도 했다. 당시만 해도 백성이 가난한 것은 임금 탓이었다. 재해와 홍수도 군주가 부덕한 탓이라고 생각했다. 물론 지금 그렇게 생각하는 사람은 아무도 없다. 더구나 오늘의 가난은 더 이상 개인의 게으름 때문이 아니다. 미국의 32대 대통령 루스벨트Franklin Roosevelt, 1882~1945는 '결핍으로부터의 자유'를 인간의 기본권으로 규정했다. 부자들의 선심과 동정에 기대 비굴하게 굽신거리지 않고 당당한 복지를 누리는 사회권이 현실화한 것이다.

영국 화가 토마스 벤자민 케닝턴Thomas B. Kennington, 1856~1916의 〈가난의 고통〉은 작품 앞에 선 자의 눈시울을 붉어지게 한다. 아기를 안고 있는 어머니 앞에 어린 소녀가 꽃을 팔고 있다. 어머니의 눈은 휑하니 병색이 깃들어 초점을 잃고 있다. 어쩔 수 없어 비가 그치기 전에 나왔지만 아무런 희망도 찾을 수 없다. 어머니에게 기댄 소년의 재킷은 아래 단추가 떨어졌다. 곤궁한 삶이 역력하다. 소년의 눈도 생기 없기는 마찬가지다. 어머니 품에 안긴 아기의 얼굴은 떨어지는 비에 무방비로 노출되어 있다. 다만 소녀만 비를 맞으며 꽃

을 팔기 위해 큰 눈으로 관객을 향해 '꽃 하나 사주세요' 호소하고 있는 듯하다. 뒤에는 우산을 쓴 여자와 천막 아래 비를 피한 사람들이 보인다. 값싼 동정심으로라도 다가와서 한 송이 꽃을 사주었으면 좋겠다. 도대체 이 가족의 가장은 어디에 있는 것일까? 가파른 산업혁명의 파고 속에 부의 편중이 심화되면서 가난한 자들이 거리로 내몰리던 때였다. 케닝턴은 가난을 사실적으로 그려냈다. 〈노숙자〉, 〈일용할 양식〉, 〈고아〉 등 빈곤의 고통을 외면하지 않고 그렸다. 사명감이었다.

러시아 이동파 화가 막시모프Vassily Maximovich Maximov, 1844~1911는 아카데미에서 금메달을 수상하고도 다음 해 경선을 포기했다. 우승하면 파리 유학이 보장되는 좋은 기회였지만 막시모프는 크람스코이의 이동파 운동에 뛰어들었다. 이유는 단 한 가지, 외국 유학보다 러시아와 러시아 농촌을 더 공부하여 아무도 모르는 농촌의 슬픔을 담고 싶었기 때문이었다. 작은 시골 마을의 미술 교사가 된 그는 이동파의 이상을 따라 사는 것이 즐거웠다. 하지만 이동파가 된다는 것은 성공과 출세를 포기한다는 의미이기도 했다. 그는 가난과 질병을 몸에 지니고 살다가 쓸쓸히 죽음을 맞아야 했다. 미술을 도구 삼아 민중의 삶에 변화를 꾀한 화가의 순전한 이상을 끝까지 지켜낸 그는 이동파의 자존심이었다.

그의 작품 〈병든 남편〉1881은 침대에 죽은 듯이 누워있는 남편을 위해 아내가 기도하는 장면을 담고 있다. 침대는 나무를 짜 만들어 짚을 깔았을 뿐이다. 침대 밑에는 남편의 장화가 쓰러져있다. 무릎을 꿇고 기도하는 아내는 맨발이다. 가난한 살림살이에 남편까지

막스보프

〈병든 남편〉 1881, 캔버스에 유채, 70.8×88.6cm

병들었으니 이 부부의 앞날은 창을 가린 커튼처럼 우울하다. 벽에 걸린 이콘의 예수는 이 여인의 기도에 어떻게 응답하실까?

성경도 유민도이다. 히브리인이란 전쟁과 재해와 가난 때문에 고향을 떠난 떠돌이들이다. 출애굽기는 그런 사람들이 모세의 인도를 따라 새로운 세상을 향한 탈출기이다. 하나님은 기꺼이 그런 백성의 보호자를 자처하셨다.출 34:6 하나님의 나라도 눈물과 죽음과 슬픔과 아픔이 없는 곳 아니던가?계 21:4 북한의 극심했던 고난의 행군 때에 동삼冬三추위에도 아랑곳하지 않고 두만강둑 아래에 까맣게 모여앉아 해바라기를 하며 속옷을 벗어 이를 잡던 북한 동포들이 생각난다. 슬프고 가련해서 도저히 미워할 수 없다.

"너희 가난한 자는 복이 있나니 하나님의 나라가 너희 것임이요."눅 6:20

현대 미술,
시대의 물음에 답하다

가치

기성품과 예술품

 사람마다 안목과 성향이 다르니 같은 작품을 보고도 저마다 다르게 해석하고 감상할 수 있다. 정도는 다르더라도 누구나 동의할 수 있는 최소한의 공감대만 있을 뿐이다. 그런데 현대 미술 작품 중 몇몇 작품은 누구나 공감할 수 있는 보편적 메시지가 무엇인지 찾지 못해 난감할 때가 있다. 다다이즘을 대표하는 마르셀 뒤샹^{Marcel Duchamp, 1887~1968}의 '샘'이 그렇다.

 이 작품을 보면 여간 당혹스러운 게 아니다. 그것은 아무리 꼼꼼히 보아도 남자 화장실의 소변기이다. 그 이상도 그 이하도 아니다. 그런데 이런 생활용품을 가치 있는 예술로 인정하고 그 작가를 후기 모더니즘의 선구자로 평하는 미술 풍토에 동의하기가 어려울 뿐만 아니라 예술에 대한 불쾌감과 반감이 들기도 한다. 명쾌한 정답이 없어서 재미있기도 하지만, 답이 없어 난감하기도 한 탓에 미술을 감상하려고 다가온 이들이 발길을 돌릴 수도 있겠다 싶다.

하지만 이런 것을 '예술'이라는 이름으로 발표한 작가의 속내가 궁금하다. 왜 작가는 흔한 기성품에 '예술'의 딱지를 붙였을까? 거기에는 어떤 배경과 의도가 숨어있는 걸까?

사물에 대한 관점은 경험과 관습에 의해 고정된다. 그 관점은 여간해서 바꿔지지 않는다. 하지만 어떤 예술가들은 그 생각을 바꾸는 것이 새 세상을 여는 문이라고 생각했다. 뒤샹도 그런 예술가 가운데 한 사람이었다. 그는 1917년 뉴욕의 한 상점에서 'Mott Works'가 제작한 남성용 소변기를 구해 가명 'R. MUTT 1917'로 서명한 후 90도로 뉘어서 '샘'이라는 제목으로 미국 독립예술가협회가 주최한 〈앵데팡당전〉에 출품했다. 물론 작품은 운영위원들의 반대로 전시되지 못했다. 하지만 오늘날에 〈샘〉은 현대 미술에서 아주 중요한 가치를 지닌 작품으로 대접받아 유명한 미술관에서 전시되고 있다. 이 작품은 1999년 뉴욕의 소더비Sotheby's경매에서 1,762,500 달러에 낙찰되었는데 그것도 1917년 제작된 것이 아니라 1964년에 새로 만든 8번째 에디션이었다. 뒤샹은 이외에도 자전거 바퀴, 와인꽂이 등 기성품에 서명함으로써 그것을 생활용품에서 예술품으로 격상시켰다. 이러한 경향을 미술사에서는 '레디메이드Ready-made'라고 한다. 기계 문명에 의해 대량으로 생산된 제품에 처음의 목적을 뛰어넘는 새로운 의미를 갖게 했고, 이러한 경향이 정크아트Junk Art, 팝아트Pop Art 등과 맥이 잇닿아 있다. 기존의 미술이 사물을 '재현'했다면 뒤샹은 '변화'와 '확대'를 꾀했고 제도화되고 형식화된 예술계에 돌직구를 던진 것인지도 모르겠다. 어쨌든 그 후에 미술 세계는 확장되었다.

그것이 화장실에 걸려있을 때는 소변기였지만 예술가가 서명을

하고 좌대에 얹혀 전시 공간에 자리하는 순간 그것은 더 이상 소변기가 아니었다. 김춘수의 시 〈꽃〉에 나오는 한 구절 "내가 그의 이름을 불러주었을 때 / 그는 나에게로 와서 / 꽃이 되었다"가 떠오르고, 마크 트웨인의 소설 《왕자와 거지》도 생각난다. 화가의 서명 하나로 예술 작품이 되고, 시인의 한 마디 호명으로 꽃이 된다는 사실은 놀랍도록 종교, 그것도 '복음'과 잇닿아있다. 비천한 '거지'에서 존귀한 '왕자'로 순간에 일어난 신분 변화는 초월에 기댄 구원관이 아니면 설명할 수 없다. 예술가, 또는 초월자의 직관과 의지가 구원의 필수 조건이 된다는 말이다.

이와 같은 타자他者에 의한 구원의 풍토는 적어도 세계대전을 겪으며 자구 노력이 덧없음을 깨달은 결과이다. 그동안 인류의 모든 역사는 자구의 역사였다. 그러나 제1차 세계대전을 경험하면서 인류는 자구의 불가능성을 깨닫게 되었다. 특히 무자비한 폭력 앞에 무력감을 경험한 예술가들은 제1차 세계대전을 낳게 한 전통적인 문명을 거부하고 과거의 예술 형식과 가치를 부정하며 비합리성과 반도덕성, 비심미적 창작을 찬미했다. 여기에서부터 오브제Objet가 자유분방하게 이용되기 시작했다. 이것이 바로 초현실주의를 불러온 다다이즘이다.

사물과 역사에 대한 관점을 바꾼다는 것은 지난한 일이다. 쉽지 않다. 하지만 생각의 전환이 '소변기'를 '샘'으로 바꾸었다. 우리 사회에는 생각을 바꾸면 훨씬 아름다워질 것들이 참 많다. 생각과 관점을 바꾸지 않아 불행해지는 일이 너무 많다. 현실이 막막할 때는 현실 너머의 세계를 응시하는 초현실주의의 시선이 메시야의 손길이

될 수 있지 않을까? 오늘, 생각을 바꾸어보지 않겠는가? 획기적으로 바꾸어도 좋지만 그것이 무리라면 아주 조금이라도 바꾸어보면 어떨까? 삶이 달라질 수 있다.

기다림과 행진
베케트와 자코메티

노벨문학상 수상작 《고도를 기다리며》에서 사무엘 베케트 Samuel Beckett, 1906~1989는 인생을 '기다림'으로 정의한다. 작품에서 블라드미르와 에스트라공은 오지도 않는 고도Godot를 마냥 기다린다. 작가는 고도가 어떤 존재인지는 설명하지 않는다. 어떤 관객들은 고도의 이름이 영어와 프랑스어의 합성어 'God+Dieu'로 이해하려고도 하지만 작가는 굳이 설명하지 않는다. 연극의 배경은 어느 한적한 시골길, 앙상한 나무 한 그루가 서있는 언덕 아래이다. 누구인지도 모르고, 언제 올지도 모르는 고도를 기다리다 지친 에스트라공은 기다림을 포기하려고 한다. 그럴 때마다 블라드미르는 구원자로 올 고도를 기다리자며 에스트라공을 설득한다. 하지만 두 사람의 대사는 무의미한 말장난이 대부분이다. 에스트라공은 연극이 시작할 때부터 얼굴이 엉망인 채로 등장하지만 왜 그렇게 되었는지는 알지 못한다. 과거가 없으므로 과거의 미래인 현재도 없

다. 그러나 그들은 미래를 기다린다. 그렇게 기약 없는 기다림이 계속되는 중에 포조와 럭키가 잠시 등장하곤 사라진다. 오랜 기다림으로 하루가 저물 무렵 고도의 전령인 소년이 등장하여 '고도가 오늘은 못 오고 내일은 온다'고 전한다.

모름지기 이 작품은 제2차 세계대전 당시 프랑스 남부지역에 숨어 지내면서 전쟁이 끝나기를 기다리던 작가의 경험을 반영한 것이 분명하다. 베케트는 프랑스 레지스탕스를 돕다가 독일군에게 발각이 되어 보클루즈에 피신하고 있었다. 피난민들은 전쟁이 끝나기를 기다렸다. 그러나 전쟁이 언제 끝날지는 아무도 몰랐다. 그 지루한 시간에 베케트는 피난민들과 이야기를 나누며 시간을 보냈다. 한 이야기가 끝나면 다른 이야깃거리를 찾아야 했는데 이것이 《고도를 기다리며》의 이야기 꼴이 된 것이다.

인류 역사에 전례가 없는 대규모의 처참한 전쟁을 두 번이나 겪으면서 예술은 전에 한 번도 겪어본 적이 없는 낯선 길로 접어들었다. 이런 흐름의 시작을 '모더니즘'이라고 불러도 무방하다. 이 흐름에 편승한 작가들은 자기 작품을 독자, 또는 관객에게 객관적으로 설명하거나 강요하려고 하지 않았다. 독자가 보고 싶은 대로 보거나 듣고 싶은 대로 듣는 일이 가능해진 것이다. 《고도를 기다리며》처럼 작품의 의미와 목적을 관객에게 모조리 맡긴다. 작품 속에 숨겨놓은 작가의 의도를 독자가 보물찾기처럼 탐색하는 재미는 이제 진부한 시대가 된 것이다. 작품의 완성, 또는 목표는 작가가 결정하는 것이 아니라 독자의 판단에 따른다는 것이다.

이것은 문학뿐만 아니라 조형예술에서 더 분명해진다. 우리가

난해하다고 여겨지는 미술이 대개가 그렇다. 입체파^{Cubism}, 야수파^{Fauvisme}, 추상표현주의^{Abstract Expressionism}, 포스트모더니즘^{Postm-odernism}, 초현실주의^{Surrealism}, 다다이즘^{Dadaism}, 미니멀리즘^{Minim-alism}, 팝 아트^{Popular Art} 등으로 불리는 작품들이 그렇다.

초현실주의 예술가 가운데 스위스의 조각가 알베르토 자코메티^{Alberto Giacometti, 1901~1966}가 있다. 그는 제2차 세계대전 이후 불안한 시대 정신과 허무에 빠진 인간 실존을 작품화했다. 그래서 그의 작품은 시대의 자화상이기도 하다. 그러면서도 렘브란트와 고흐의 자화상과는 결이 다른 '나는 누구인가?'의 질문을 군더더기로 감싼 채 사는 현대인에게 무겁게 던진다. 특히 《걸어가는 사람 1》¹⁹⁶⁰은 비정상의 가늘고 길고 엉성한 인체를 통해 인간의 고독한 실존을 극명하게 표현했다. 그는 '걸음'의 의미를 다음과 같이 말했다.

"인간이 걸을 때, 자신의 몸무게를 의식하지 않고 가볍게 걷는다. 거리의 사람들을 보라. 그들은 무게가 없다. 어떤 경우든 죽은 사람보다도, 의식이 없는 사람보다도 가볍다. 내가 보여주려는 건 바로 그것, 그 가벼움이다."

자코메티는 1953년 1월 3일, 파리의 바빌론 극장에서 《고도를 기다리며》가 초연되었을 때 2막의 설치 미술을 맡은 바 있다. 전쟁의 참화를 목도한 두 예술가의 시선이 교차하는 순간이다. 전쟁을 통하여 기존 가치의 무력감을 느낀 두 예술가는 전통의 틀과 격식을 배격하고 새로운 창작의 길을 모색했던 것이다.

"고도를 기다려야지." 기다림에 지친 에스트라공이 기다림을 포기하자고 할 때마다 블라디미르가 한 말이다. 우리도 고도를 기다린다. 고도란 '구원자'일 수도, '평화'일 수도, '죽음'일 수도, '소박한 꿈'일 수도 있다. 기다림은 시간의 한계를 가진 인간에게는 괴로운 것이지만 그것 또한 희망이다. 기다림이 습관이 되는 즈음에 우리의 기다림이 멈추면 엄청난 무게감을 느끼게 될 것이다. 결국 그 무게감을 감당할 수 없어 주저앉아버릴지도 모른다. 멈추면 안 되는 이유가 그 때문이다. 쉬지 않고 걷는 것, 그것이 자코메티식의 기다림이다.

반전 운동의 전사

케테 콜비츠

콜비츠^{Kathe Kollwitz, 1867~1945}는 독일의 판화가이다. 그녀는 사회적 약자를 위해 무료 진료를 사명으로 아는 의사인 남편 카를 콜비츠^{Karl Kollwitz, 1863~1945}와 뜻을 같이하며 가난, 질병, 실직, 매춘 같은 사회 문제를 예술의 영역으로 끌어들였다. 이때만 해도 그녀의 작품은 구조적 폭력에 희생당한 자들과 연대감을 표시하는 정도였다. 그러나 1914년 10월 둘째 아들 페터가 제1차 세계대전에 참전했다가 전사한 후 전쟁 관련 작품들은 폭력의 현실을 고발하고 재발을 막기 위한 호소였다. 제3자로 피해자들과 연대하는 것이 아니라 자신이 직접 피해자로서, 자신의 뒤를 이어 예술가의 꿈을 갖고 있던 아들을 가슴에 묻은 어머니로서 고통과 슬픔을 담고 있다.

"우리는 전쟁에 내보내려고 아이를 낳은 것이 아니다!" "종자로 쓸 곡식

을 가루로 만들어서는 안된다."

그녀는 아들을 잃은 세상 모든 어머니를 대변하며 반전 포스터를 제작했다. 그것이 예술가로 존재하는 이유라고 생각했다. 콜비츠는 부당한 권력에 대항하는 예술가로 자리매김했다. 1919년 예술아카데미회원이 되었다. 그녀의 예술은 중국 목판화 운동에도 큰 영향을 끼쳤다. 아편 전쟁과 중·일 전쟁 등 참담한 근대사를 겪었던 중국의 루쉰魯迅, 1881~1936은 콜비츠의 판화에 깊이 감명받았다. 제국주의 침략과 군벌 관료의 폭정, 굶주림에 허덕이는 비참한 민중을 위하여 목판화가 소중한 표현 양식이라고 믿고 목판화 보급에 앞장섰다. 뿐만 아니라 콜비츠는 한국의 민중 미술에도 큰 영향을 미쳤다.

전쟁이 끝난 1922년 세 번째 연작 판화 〈전쟁〉을 완성했다. 이 작품은 베를린 국제반전박물관의 개관 기념작품으로 전시되었다. 하지만 나치 치하에서 그녀는 핍박을 받아 작품은 철거되고 전시도 금지되었다. 게다가 제2차 세계대전에서 손자 피터 콜비츠가 전사했다.

가장 알려진 작품은 〈피에타〉이다. 죽은 아들을 무릎 사이에 안은 어머니의 형상이다. 그녀는 23년 전 전사한 아들을 잃은 절망과 다시 씨름해야 했다. 다 자란 아들의 여원 몸이 맥없이 뉘어있다. 아들의 눈은 어머니의 손으로 가려져 있다. 전통적 피에타의 도상과 다르게 표현하고자 한 콜비츠의 의지가 보인다. 1990년 독일이 통일되고 베를린에 '전쟁과 독재 정치의 희생자들을 위한 추모 공간' 노이에 바헤Neue Wache를 세웠다. 1993년 그곳에 케테 콜비츠의 〈피에타〉

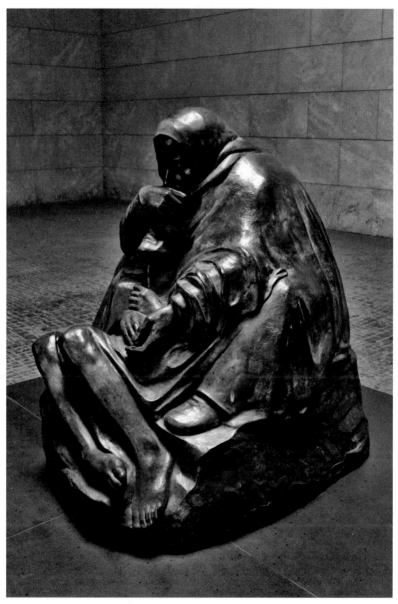

콜비츠
〈피에타〉 1937~8, 청동, 콜피츠 박물관, 베를린

를 네 배 크기로 설치했다.

그녀가 제작한 포스터 가운데 세계적으로 가장 잘 알려진 작품은 〈결코 전쟁을 반복하지 말아야 한다〉이다. 왼손을 가슴에 얹은 청년이 오른손을 높이 들고 있다. 그는 입을 크게 벌리고 "Nie wieder Krieg^{다시는 전쟁이 없기를}" 외치고 있다. 슬프게도 그 후에 전쟁은 또 일어났지만, 이 포스터는 제2차 세계대전 이후 재무장에 반대하며 평화 운동의 상징이 되었다. 그녀의 목탄화 〈씨앗들은 부서져서는 안 된다〉를 보자. 동물적 감각으로 아이들을 감싸 안은 억센 어머니의 팔뚝은 반전의 의지이자 평화에 대한 명령이다. 이 명령은 거역하지 말아야 한다.

애국심과 보편의 가치

한국에서의 학살

누구나 다 그렇듯이 나 역시 정의가 반드시 이긴다고 믿는다. 하지만 정의는 단번에 불가역으로 이루어지는 것이 아니다. 밀물에도 파도가 들락날락하는 과정이 있는 것처럼 정의의 실현을 위해서는 늘 불의와의 힘겨루기가 있기 마련이다. 어느 시대나 정의를 굽게 하려는 시도가 있다. 시대의 의인들이 조금만 방심하면 탐욕으로 오염된 인간의 죄성이 세상을 엉망으로 만들고 만다. 그나마 세상이 조금씩이라도 정의와 자유가 확장되는 것은 깨어있는 사람들이 곳곳에 있기 때문이다.

중국의 시진핑은 중국몽^{中國夢}을 통하여 '위대한 중화민족의 부흥'을 꾀하고 있다. 중국공산당 창당 100돌이 되는 2021년에는 고대 중국인들의 이상 사회였던 '소강사회^{小康社會}'를 실현한다는 것인데 이를 현대 사회에서는 의식주 문제를 해결한다는 의미로 해석한다. 그리고 중국 건국 100돌이 되는 2049년에는 사회주의의 현대화를

완성하여 세계 초일류 국가를 건설하겠다는 것이다. 그런 위대한 꿈을 가진 나라가 홍콩 시민들의 민주화 요구를 경찰력으로 막고 종교의 자유를 억압하고 있다. 인민 해방군으로 홍콩을 진압할 것이라는 전망도 나온다. 중국몽이 개꿈임을 증명하는 것 같아 씁쓸하다.

요즘 대학교에서는 홍콩 시민의 민주화 시위를 지지하는 한국 학생들의 대자보가 중국 유학생들에 의하여 훼손되는 일이 잦다고 한다. 대자보를 설치한 한국 학생들과 중국 유학생들 사이에 말다툼과 실랑이도 벌어지는 모양이다. 중국 유학생들은 한국 학생들을 향하여 '남의 나라 문제에 간섭하지 말라'며 언성을 높이기도 한다. 모르기는 해도 중국 유학생들은 이를 애국심이라고 이해하는 것 같다. 하지만 이 문제는 애국심의 문제가 아니라 인류 보편의 가치에 대한 문제이다. 중국인의 애국과 한국인의 애국은 충돌할 수 있지만 인류 보편의 가치는 국경을 초월한다. 그런 문제에 한국 학생의 입장이 있고, 중국 학생의 입장이 따로 있다고 보는 생각은 틀렸다. 적어도 보편의 가치와 공공의 질서에 대하여서는 누구나 모두 공감할 수 있어야 대학인이고 지성인이다. 중국 유학생들이 한국에서 공부하는 동안 배울 것은 학문만이 아니다. 적어도 한국은 중국보다 절차적 민주주의에 있어서 앞서있는 것은 사실이다. 물론 한국의 민주주의가 완전하다는 말은 아니다. 한국에서 공부하는 동안 완벽하지는 않지만 이 사회의 민주적 질서와 보편적 가치는 배워두는 것이 좋다. 훗날 자신의 조국에 돌아가서 그들 사회의 문제점을 찾아내고 해결하여 발전을 이루는데 한국 유학 기간에 보고 듣고 익힌 것들은 매우 유익한 자산이 될 수 있을 것이다. 적어도 자기 의사를 표현할 자

유에 대하여 딴지를 걸거나 방해해서는 안 된다.

20세기 최고의 화가로 에스파냐 출신의 피카소^{Pablo Picasso, 1881~}¹⁹⁷³를 꼽는다. 다빈치나 미켈란젤로에 비견되는 그는 현대 미술사의 전설로 불리는 존재이다. 미술사에서 그의 공적은 무엇보다도 르네상스 이후 벗어나지 못한 유럽 미술의 사실주의적 전통에서 미술을 해방시켰다는 점이다. 그의 이런 미술 혁명은 〈아비뇽의 처녀들〉¹⁹⁰⁷에 고스란히 담겨 세상에 드러났는데 이런 미술사의 흐름을 입체파^{Cubism}라고 한다. '시각의 사실주의'에 머물러있던 미술을 '개념의 사실주의'로 이끄는 역할을 한 것이다.

말을 배우기 시작할 무렵부터 그림을 그리기 시작한 피카소는 공부에는 흥미를 갖지 못한 모양이다. 피카소는 14살 때 바르셀로나의 미술학교에 들어갔다. 하지만 학교에 적응하지 못했다. 그의 아버지는 19살의 피카소를 파리로 보냈다. 파리는 세계 최고의 화려한 도시였지만 피카소는 그 이면에 가려진 빈곤과 비참함을 경험하며 자살을 결심할 정도로 침울했다. 그러나 피카소는 구석진 다락방에서 추위와 배고픔을 견디며 젊은 보헤미안 무리에 합류했다. 모네, 르누아르, 피사르의 작품을 접했고, 고갱과 고흐, 세잔의 그림을 연구하며 자신만의 예술 세계를 탐구했다. 당시 프랑스는 아프리카 식민지 확장에 혈안이 되어있었고 많은 문화재들을 거의 약탈 수준으로 빼앗아오고 있었다. 피카소의 작품에는 당시 프랑스의 이런 사회상이 스며들었다. 미술은 진공에서 만들어지는 예술이 결코 아니다.

피카소가 1937년에 완성한 〈게르니카〉¹⁹³⁷가 있다. 게르니카는

에스파냐의 도시 이름이다. 1937년 나치가 이 도시를 무차별 공격해 폐허로 만들었다. 피카소는 자기 조국의 참상에 울분을 터트렸다. 그 무렵 파리만국 박람회가 열렸는데 피카소는 박람회의 에스파냐관에 〈게르니카〉를 전시해 전쟁의 참상을 고발했다. 이미 명예와 부를 거머잡은 당대의 바람둥이 피카소에게 애국심이라는 개념이 다소 의아하지만, 이 작품을 통해 자신의 조국에 대한 사랑을 분명하게 표현했다.

그가 1951년에 그린 〈한국에서의 학살〉[1951]은 총을 들고 있는 군인들이 마치 살인기계 로봇처럼 무정하고 잔인해 보인다. 그들에게 감정은 존재하지 않았다. 작품의 왼쪽에는 벌거벗은 여자와 노인, 아이가 있다. 전쟁 중에 일어난 살인과 강간, 처형 그리고 굶주림에 속수무책일 수밖에 없는 힘없는 인간의 모습들이다. 이 그림은 한국전쟁 당시 황해도 신천에서 서북청년단, 토벌대, 대한청년단 등에 의해 일어난 민간인 학살을 배경으로 하고 있다. 당시 사회는 '공산주의자는 찾아내어 죽여도 좋다'는 분위기였다. 한마디로 미친 사회였다. 미친 사회를 조종하는 세력들은 국가의 공권력을 이용하여 무고한 양민들을 살해했고, 이념 하나로 백성을 피아로 구별하여 만행을 저지르게 했다.

지금도 그런 생각을 가진 이들이 존재한다는 것은 안타깝고 슬픈 일이다. 자유분방한 예술가 피카소가 조국의 안위를 걱정하듯 한국의 무례하고 잔혹한 전쟁을 고발한 것은 그가 보편의 가치를 추구하는 세계인이기 때문이다. 다행하게도 역사는 시민의 정치적 자유, 경제적 균등, 사회적 평등, 사상적 자유의 방향으로 조금씩이나

마 나아왔다. 앞으로도 이 지향성이 유지되어야 한다. 이를 지지하는 건강한 시민이 존재할 때 가능한 일이다.

　홍콩 시민의 민주화 열기를 응원한다. 일본 정부를 향한 일본군 '위안부' 피해자 할머니들의 사과 요구가 부당하다고 생각하지 않는다. 정의의 지향성을 믿기 때문이다. 깨어있는 지성인이 존재하는한, 그들의 하나님이 계시는 한 역사의 진로를 막을 수는 없다.

악인의 형통
보고만 있을 것인가?

박은영의 〈북촌리의 봄〉이라는 시가 있다. 배경은 제주 4.3사건이다. 경찰과 서북청년단의 창검에 찔려 죽은 어미의 젖을 빠는 갓난아기의 모습이 서글프게 그려졌다. 그것은 도리어 '어미를 살려내려는' 안간힘이고, '동백꽃을' 피워내는 힘이고, 이 땅에 '봄'을 밀어 올리는 저력이라고 시인은 말한다. 시어는 이어지는데 생각은 머뭇거린다. 1948년 4월의 사건이 아니라 지금 여기의 이야기라고 생각하니 소름이 돋는다. 그때는 무지했으니까, 아니 절차적인 민주주의가 뿌리를 내리지 못한 때였으니까, 공산주의를 악마화하던 시대였으니까, 미국이라는 나라의 눈치를 보아야 했던 반쪽 해방정국이었으니까…. 그래서 괜찮다는 말인가?

역사의 모든 시제는 언제나 현재 진형형이다. 그때 있었던 일은 지금도 일어나고 있다. 멀리 갈 것도 없다. 'n번방'에서 노예가 된 우리의 어린 딸들은 픽션에나 등장하는 심심풀이 땅콩이라는 말인

가? 세월호의 비극이 일어난 지 6년이 되었는데도 진실은 여전히 오리무중 아닌가? 그때 있었던 어처구니없는 일은 언제든지 일어날 수 있다. 지나간 역사란 없다. 영국의 역사학자 콜링우드^{Robin George Collingwood, 1889~1943}의 말을 빌리자면 역사란 현재 속에 살아있는 과거이다.

성경에는 두 번의 유아살해 이야기가 있다. 이집트에서 종살이 하던 히브리 백성들이 점점 번성하자 두려움을 느낀 파라오가 히브리인의 사내아기들을 나일강에 던져 죽음에 이르게 했다.^{출 1:22} 다른 하나는 로마의 꼭두각시로 있던 유대 왕 헤롯이 메시아의 탄생 소식에 불안을 느껴 베들레헴 인근의 두 살 아래 아기들을 다 죽였다.^{마 2:16} 아이들은 죽음에 이를만한 죄를 지을 겨를도 없었다.

유아학살 이야기는 화가들의 작품으로 등장했다. 중세 고딕 시대의 두초 디 부오닌세냐^{Duccio di Buoninsegna, 1255~1318}, 르네상스 초기의 조토 디 본도네^{Giotto di Bondone, 1267~1337}의 작품이 있다. 이들 그림에는 유아살해를 명령하는 헤롯왕, 아기를 빼앗기지 않으려는 어머니들, 죽은 아기를 안고 슬퍼하는 어머니들, 아기를 살해하는 군인들이 등장한다. 두초는 왕의 편에 속한 종교인들이 성경을 소중하게 품고 있는 장면을 그렸고, 조토는 이런 만행을 못마땅하게 여기는 연민에 찬 눈빛의 사람들이 왕의 편에 서 있는 모습을 그렸다. 지식만으로는 이런 만행을 막지 못한다. 연민만으로도 이런 비극을 막을 수 없다.

플랑드르의 피터르 브뢰헐과 코르넬리스 판 하를렘^{Cornelis van}

코르넬리스 판 하를렘

〈무고한 아기들의 학살〉 1591, 캔버스에 유채, 268×257cm, 프란츠 할츠 박물관, 하를렘

Haarlem, 1562~1638, 바로크의 루벤스와 귀도 레니도 이 장면을 작품으로 남겼다. 앞선 시대보다 더 사실적이고 끔찍하다. 이들 작품을 연대적으로 본다면 미술의 발전을 한눈에 알 수 있다. 고딕과 르네상스를 거치면서 원근법이 정착되었고 화가들도 해부학을 알아야 했다. 이런 과정을 거치면서 완성도 높은 작품이 등장했다. 그런데 미술의 발전과 함께 과연 문명도 발전했을까?

독일 화가 케터 콜비츠의 열여덟 살 아들 피터가 제1차 세계대전에 나갔다가 주검이 되어 돌아왔을 때, 가련한 어머니는 붓 대신 칼을 들었다. 목판에 칼질을 하며 고통과 절망의 떨림을 표현했다. 나치 정권은 그녀의 작품 전시를 금했지만 콜비츠는 전사보다 강한 어머니였다. 그녀의 작품 〈피에타〉는 어머니의 자궁에 안긴 아들을 표현했다. 한 손으로 입을 가리고 다른 손으로는 죽은 아들의 손을 잡고 있는 피에타에게 상실의 고통과 슬픔이 역력하다. 콜비츠는 그렇게 자식을 잃은 이 땅의 모든 어머니의 슬픔을 대변했다.

고야의 〈5월 3일의 학살〉과 피카소의 〈한국에서의 학살〉은 전쟁의 참상을 실감 나게 보여준다. 이들 그림의 도상은 죽이는 자와 죽임을 당하는 자로 양분되어 있다. 힘없는 이들이 숨을 곳은 어디에도 없다. 러시아 혁명 과정에서, 나치 독일의 홀로코스트에서, 캄보디아의 킬링필드에서, 코소보의 인종 청소에서, 제주4·3사건에서, 세월호에서…. 헤롯에 의한 영아학살이 자행된 지 2000년이나 되었지만 세상은 달라진 것이 전혀 없다. 예레미야의 질문은 여전히 유효하다.

"주님, 제가 주님과 변론할 때마다 언제나 주님이 옳으셨습니다. 그러므로 주님께 공정성 문제 한 가지를 여쭙겠습니다. 어찌하여 악인들이 형통하며 배신자들이 모두 잘 되기만 합니까?"렘12:1 새번역

지식이 행동에 이르지 못하고, 연민이 가슴에만 머물면 앞으로도 여전할 것이다. 역사는 언제나 현재진행형이다. 지나간 역사란 없다.

미국 정신

아메리칸 고딕

　　　　　　　　　　　　　　마음이나 영혼, 생각하고 판단하는
능력, 근본이 되는 이념이나 사상, 우주의 근원을 이루는 비물질적
인 실재. '정신'에 대한 국어사전의 설명이다. 현대 사회, 특히 도시
문화에 길들여진 현대인은 정신없이 산다. 생각할 겨를조차 없이 바
쁘게 산다. 이렇게 사는 현대인의 사회·문화적 퇴적물은 비인간·반
인간적일 수밖에 없다. 평화와 공생의 이유와 유익을 생각하지 못하
면 이웃은 자연스럽게 경쟁과 극복의 대상이 되고 증오와 폭력이 수
면 위로 드러난다. 그래서 정신이 중요하다. 넋 놓고 살면 안 되는 이
유이다.

　신앙의 자유를 찾아 미국에 온 청교도들이 처음 발 디딘 플리머
스에는 미국 정신의 근간이 되는 기념비^{National Monument to the Forefathers}
가 있다. 이곳에는 미국을 상징하는 여신상이 서 있고 그 아래는 미
국의 정신을 상징하는 네 명의 조각상이 앉아있다. 복음 정신과 선

각자에 기초한 윤리, 공평과 자비에 기초한 법, 젊음과 지혜를 위한 교육, 학대를 거부하고 평화를 추구하는 자유가 그것이다. 1775년 영국의 통치에서 벗어나기 위하여 독립 전쟁을 치르면서 이런 정신은 더욱 확고해졌고 이는 1776년 미국의 독립 선언문에 잘 반영되었다. 우리가 흔히 미국을 필그림 정신 위에 세워진 나라라고 말하는 것은 이런 이유에서이다. 하지만 미국이 늘 이 정신에 충실한 것은 아니다. 정신과 실제가 다른 경우도 미국 역사에 없지 않았다.

20세기 초의 미국 미술은 유럽의 추상화 열풍에 휩쓸리고 있었다. 유럽풍을 좇는 것이 대세였고 그래야 성공할 수 있었다. 이런 미술 풍토에 이의를 단 이가 있었는데 바로 아이오와의 그랜트 우드 Grant Wood, 1891~1942다. 우드의 화풍을 '미국 지역주의 운동'이라고도 한다. 그는 도시화가 급속하게 이루어지던 시대, 기술 문명이 발전하던 시대에 그런 흐름을 의도적으로 멀리하고, 당시 유행하던 유럽풍의 추상화에 맞서 시골 정경에 초점을 맞췄다.

우드를 일약 유명인으로 만든 그림은 1930년에 그린 〈아메리칸 고딕〉이다. 우드는 평범한 모델을 찾던 중에 자신의 치과의사인 맥키비와 여동생 낸 우드를 모델 삼아 그림을 그렸다. 그림 속의 고집세어 보이는 농부는 쇠스랑을 들고 굳은 표정으로 정면을 응시하고 있다. 그가 굳게 쥔 쇠스랑은 농사용이기는 하지만 때로는 무단 침입자를 방어하는 용도로 쓰일 수도 있다. 농부는 어떤 목적으로 쇠스랑을 곧추 들고 있는 것일까? 농부의 오른편에는 아내라 하기에는 나이 차이가 있어 뵈는 여인이 유행은 지났지만 소박한 앞치마를

두르고 단정한 매무새로 서 있다. 그녀는 농부와 다른 곳을 응시하고 있다. 유일한 장식인 브로치가 눈에 띌 뿐이다. 이들은 무얼 보고 있는 걸까? 어떤 생각을 하는 걸까?

배경의 주택도 평범하다. 이런 집을 카드보드 하우스Cardboard House, 또는 목수 주택Carpenter Gothic이라고 하는데 우리식으로 말하면 슬레이트 지붕을 올린 '새마을 주택' 정도 된다. 이런 집은 성채를 두른 영구적인 고급 주택이 아니다. 세찬 비와 바람 앞에 불안하다. 그런데도 이 집 주인은 산세베리아 등 화초를 잘 키웠다. 다락 창문은 커튼이 닫혀있다. 화려하지는 않지만 엉성하지는 않다. 이 집은 1882년에 지어졌는데 지금은 지방문화재로 지정되어 있다고 한다.

이 그림이 시카고 아트 인스티튜트 공모전에서 동상을 수상하면서 39살 무명 화가였던 우드는 일약 유명인이 되었다. 작품의 제목은 알려지지 않았는데 〈시카고 이브닝 포스트〉가 수상 소식을 전하며 〈아이오와 농부와 그의 아내〉라고 소개했다. 우드는 이 작품을 〈수직 구도에 대한 습작〉이라고 했는데 미술계로부터 큰 평판을 받았다. 물론 이 그림을 '초췌하고 우울한 얼굴을 한 금욕의 열광적인 복음주의자'로 비판하는 이들도 있었다. 미국 중서부의 농촌을 폄훼한다고 하여 아이오와주 사람들은 이 그림을 한때 멀리하기도 했다. 하지만 정겨운 시골 모습과 금욕적 가치를 옹호하는 평론이 잇달았다. 당시 대공황의 어려움에 처한 미국인들은 이 그림을 통해 적잖은 위로와 용기를 얻었음이 분명하다.

〈아메리칸 고딕〉을 대하면서 든 몇 가지 생각이 있다. 첫째, 화가의 작품 의도 못지않게 해석의 다양함과 중요성을 본다. 같은 작

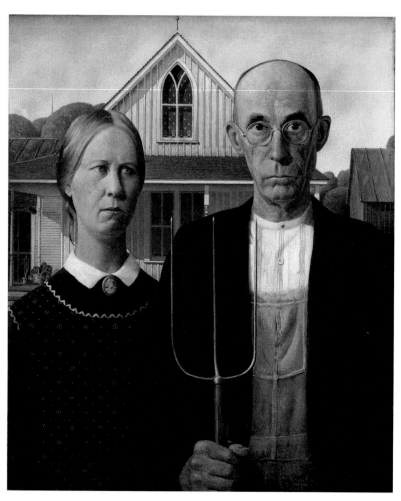

그랜트 우드
〈아메리칸 고딕〉 1930, 비버보드에 유화, 74.5×62.5cm, 시카고 미술관

품을 보면서도 다른 해석이 얼마든지 가능하다. 다만 해석은 마음대로지만 해석의 근거를 설명할 수 있어야 한다. 둘째, 우드는 그 시대에 유행하는 추상화의 화풍을 따르지 않고 간결한 사실주의 그림을 그렸다는 점이다. 물론 그의 화풍도 독창적인 것은 아니다. 역사와 문화에 섬이란 없다. 우드는 15세기 플랑드르의 얀 반 에이크와 한스 멤링Hans Memling, 1440~1494의 화풍을 이어받았다. 자신의 화풍을 중세 말기의 고딕 원리에서 끌어내어 그것을 미국 현실에 적용시켰다는 점이 놀랍다. 셋째, 미국에 〈아메리칸 고딕〉이 있다면 〈코리안 고딕〉은 언제 어떤 모습으로 등장할지 궁금하다는 점이다. 정신은 언제나 살아있고 어떤 모양으로 어디에서 등장할지 모르는 것이다.

도시 탈출은 가능한가?

밤샘하는 사람들

세상은 끊임없이 변하고 있다. 역사와 문화 흐름이 멈춘 적은 없다. 발전이 생존이고 멈춤은 소멸이라고 생각한다. 처음 인류가 불을 사용하게 된 것은 놀라운 일이다. 깬돌을 도구로 쓰던 인류가 간돌을 사용하기 시작한 것은 커다란 발전이었다. 돌 속에 있는 금속을 뽑아낸 것은 혁명과도 같았다. 근세의 산업혁명, 인터넷을 기반으로 한 3차 산업혁명 그리고 인공지능을 활용한 4차 산업혁명에 이르기까지 그 속도는 점점 빨라졌다. '지속 가능한 발전'의 속도라면 인류는 현존 세계에 유토피아를 건설하든지, 아니면 산산조각 멸망하고 말 것이다.

인류 발전을 구체화하고 집약화된 곳이 도시이다. 모여 산다는 것은 여러 면에서 좋은 점이 있다. 모여 살면 외롭지 않다. 외부의 적을 효과 있게 막을 수 있다. 서로 협력하고 분업하여 공동체의 잠재력을 극대화할 수 있다. 대신 감내해야 할 문제들도 있다. 사람 사이

에 생각과 능력의 차이로 갈등이 생긴다. 이해가 맞물려 티격태격해야 한다. 싸움이 일어나고 범죄가 생긴다. 모여 살게 되면서 계급이 생겼다. 지배와 굴종이 질서가 된 도시에서 사람다움을 다 챙기려 해서는 안 된다. 일부는 그러려니 하고 포기하거나 초연해야 한다. 그게 도시적 삶의 태도이다.

구약성경에 의하면 타락한 인류의 조상은 에덴의 동쪽으로 쫓겨났다.^{창 3:24} 그곳의 놋땅은 동생을 살해한 가인이 거주한 곳이다. 가인은 이곳에 아들의 이름을 따 에녹이라는 도시를 건설했다.^{창 4:16~17} 여기에서 목축업이 태동했고 음악과 제련업이 시작되었다. 가인의 6대손 라멕은 살인과 복수를 예사롭게 주장하는 아주 교만하고 폭력적인 사람이었다.^{창 4:23~24}

프랑스 개혁교회 신학자 자끄 엘룰^{Jacques Ellul, 1912~1994}에 의하면 도시란 하나님 대신 자신의 힘을 의지하며 구원을 구현하는 공간이다. 하나님의 은총과 보호에서 이탈한 사람들은 그 공허함과 불안감을 극복하기 위하여 도시를 건설했기에 도시는 하나님에 대한 반역의 장소다. 이런 도시는 상업과 전쟁의 속성을 갖는다. 사람이 모여들면 자연히 돈도 모여들어 부자가 생기게 마련이고 인근의 다른 도시가 탐심을 갖고 전쟁을 일으키기에 필요충분조건이 이루어진다. 도시는 사치와 정욕을 자극하여 파멸을 부채질한다.

도시를 둘러싼 성^城은 생명과 재산을 보호하기 위해 쌓은 구조물이다. 지도자는 구성원의 순종에 대한 보답으로 그들을 보호해야 했다. 부르주아^{Bourgeois}란 '성안에 사는 사람들'을 말한다. 보호 받을

자격을 갖추었다는 뜻이다. 물론 성밖에 사는 사람들도 있었다. 안타깝게도 그들은 안전을 보장받지 못했다. 현대 도시는 도시인에게 편리함과 익명성을 보장한다. 도시를 떠나지 못하는 이유가 이 때문이다. 도시는 최고의 상품과 서비스를 제공하고, 도시에서 사람들은 무명의 자유를 누릴 수 있다. 하지만 누리는 자유만큼 불신의 벽도 높아지기 마련이다. 도시에 살기 위해 치러야 하는 대가일 수밖에 없다. 편리와 자유를 위해 그 정도의 대가는 아무것도 아니다.

도시가 작을 때는 한가운데에 주거 지역이 있다. 도시가 확장되면서 중심에는 상업과 업무 기능이 자리 잡는다. 이때 부자들은 교외로 주거지를 옮기고 도심 주변은 노동자들의 거처가 된다. 도시는 점차 도시 빈민들로 채워지고 황폐화한다. 이런 공간을 재개발하여 고부가 가치를 올리는 건설 사업이 도시마다 경쟁하듯 일고 있다. 이 과정에서 본래부터 살고 있던 사람은 더 후진 곳으로 쫓겨날 수밖에 없다. 이런 현상을 가리켜 도시 재활성화 gentrification라고 한다. 영국 사회학자 루스 글라스Ruth Glass, 1912~1990가 노동자들의 거주지에 중산층이 이주해오면서 그 지역이 신사화gentry 되는 과정을 설명하기 위해 사용한 말이다. 도시 재활성화가 이루어지면 지역은 한층 활기를 띠지만 본래 그곳에 있었던 공동체는 해체되고 만다. 그래서 도시 재활성화는 가난한 자를 몰아내는 부자의 첨병이다. 뉴욕의 브루클린뿐만 아니라 서울의 용산, 마포, 신촌 등 어디서든 그렇다. 도시에는 그늘이 깊다.

도시는 기회의 장소이면서도 절망의 장소이다. 성공하는 사람도 있지만 낙오자가 더 많다. 경제주의, 자유주의, 쾌락주의를 좇는

이들이 깃들기 좋은 곳이다. 탐욕이 스며있고 교만이 꿈틀거린다. 그렇지만 현대인은 도시의 삶이 익숙하다. 도시에 산다는 것은 '인간의, 인간에 의한, 인간을 위한' 도시의 목적에 동의한다는 뜻이다. 도시에는 하나님 없이도 잘 살 수 있다는 배교 심리가 깔려있다. 집단으로 하나님과 대립하는 불신앙의 절정이자^{창 11:4} 자력에 의한 인간 구원의 현장이다. 자끄 엘룰은 말한다. "사람이 도시와 함께 저주를 받는다면 그가 도시의 일부가 되었기 때문이다. 하나님이 원하시는 것은 도시로부터 분리하는 것이다." 20세기 예언자의 메시지가 날카롭다. 탈도시를 꿈꾸기는커녕 도시화에 익숙하게 반응하는 처지가 부끄럽다.

성경은 '큰 성 바벨론'과 '거룩한 예루살렘'을 대비한다.^{계 18:2, 21:10} 성경은 도시에서 탈출할 것을 권한다. "내 백성아, 거기서 나와 그의 죄에 참여하지 말고 그의 받을 재앙을 받지 말라"^{계 18:4} 그래서일까. 예수님은 도시를 엄중히 책망하고 심판을 예고하셨다.^{마 11:20~24} 예수님은 성문 밖에서 고난을 받으셨다.^{히 13:12} 예수를 따르는 자는 영문 밖으로 나가야 한다.^{히 13:13}

미술사에서 도시, 또는 도시인이 등장하기 시작한 것은 인상파 이후이다. 그전에도 피테르 브뤼헬 같은 화가가 있었지만 19세기 이후 오노레 도미에, 에두아르 마네, 클로드 모네 등이 도시와 도시인의 생활을 그리기 시작했다. 에드워드 호퍼 _{Edward Hopper, 1882~1967}는 도시인의 삶을 세심하게 묘사한 미국 화가이다. 그는 당시 유럽에서 유행하는 표현주의나 초현실주의 방식을 택하지 않고 고전적 화풍

을 취해 뉴욕에 살면서 뉴욕 사람들을 그렸다. 그의 작품 〈밤샘하는 사람들〉을 보면 커다란 창 안에 등을 보인 남자와 종업원, 한 쌍의 남녀가 보인다. 남녀는 가까이 앉아있기는 해도 건조하다. 호젓하고 외로움이 가득하다. 대도시의 낮과는 판이한 모습이다. 도시라는 감옥에 갇힌 죄수 같다. 도시에 살더라도 도시 정신에 함몰되지는 말아야겠다.

'사람다움'에 대하여
미시시피의 살인, 혹은 남부식 정의

19세기 말 유럽의 큰 도시에서는 아프리카 식민지 사람들을 강제로 데려와 가짜 촌락을 만들고 그 안에 나체로 생활하게 하면서 백인들이 만든 각본에 따라 사냥하고 채집하는 모습을 연기하게 했다. 이른바 '사람 동물원'이다. 그게 좋아 보였던지 일본도 따라 했는데 1903년 오사카에서 열린 '제5회 내국권업박람회'에는 대만인 4명, 아이누인 5명, 중국인 3명 등 32명을 전시했다. 그 안에는 조선인도 2명이 있었다. 1907년 '도쿄권업박람회'에서도 조선인 남녀를 전시했다.

음부티족Mbuti은 아프리카 콩고민주공화국 동북지역에 거주하는 피그미Pigmy 종족 가운데 하나이다. 이들은 몸집이 큰 흑인들에게 쫓겨 짙은 열대우림에 살며 수렵·채집 생활을 했다. 보름에서 한 달 간격으로 거주지를 이동하고 이웃 부족과 물물교환을 통해 옷과 철 기구 등 필요한 생필품을 마련한다. 부족의 평균 키가 남자 144cm,

여자 137cm로 피부색은 밝고 곱슬머리에 성격은 온순하고 낙천적이다. 이 부족 사람들이 1904년 미국 세인트루이스에서 열린 만국박람회에 전시되었는데 '진화가 덜 된 사람들'로 소개됐다. 이 박람회는 메디슨 그랜트^{Madison Grant}가 주도했는데 그는 히틀러의 반유대주의 사상의 근거가 된 《위대한 인종의 쇠망:유럽 역사의 인종적 기초》의 저자였다. 전시된 사람 가운데 오타 벵가^{Ota Benga, 1881~1916}라는 청년도 있었다. 미국의 탐험가이기도 한 선교사 사무엘 베너^{Samuel Verner, 1873~1943}에 의해 붙잡혀 온 것이다. 오타 벵가는 그 후에 뉴욕 브롱크스 동물원에 오랑우탄과 함께 전시되어 백인들의 구경거리가 되었다. 1910년 풀려나 평범한 삶을 살게 됐지만 오타 벵가는 자살로 삶을 마무리하고 만다. 인격에 입은 상처를 극복하기란 얼마나 어려운 일인가. 이런 일은 1958년 벨기에의 〈콩고 원주민 전시〉를 마지막으로 막을 내렸다.

사람의 존엄성을 "하나님이 하나님의 형상대로 남자와 여자를 창조"^{창 1:27}했다는 말보다 더 잘 설명할 수 있는 말은 없다. 사람은 하나님이 만드신 존재이다. 이 말의 뜻은 사람이 우연의 산물이 아니라는 말이다. 그래서 누구든 사람을 함부로 물건 취급하는 건 하나님에 대한 도전이고 불경이다. 사람은 '털 없는 원숭이'가 아니다. 그렇게 가르쳐서도 안 된다.

유색 인종을 미개하다고 생각했던 백인들은 현생 인류의 조상으로 취급받는 호모 사피엔스가 아프리카에서 발견되었다는 사실이 불편했다. 아무리 학자라 하더라도 자신이 살고 있는 시대의 이데올

로기로부터 자유롭기는 어렵다. 그들은 백인종의 우월을 믿고 싶었다. 하지만 특정 인종의 우월성은 입증되지 않았다. 1905년 미국에서 시작된 흑인 차별 반대 운동인 나이아가라 운동의 주창자 윌리엄 에드워드 듀보이스William E. B. Dubois, 1868~1963는 '모든 위대한 사람은 인종간 결합의 산물'이라고 했다.Hammonds 1970 이는 당시 미국의 상식과 충돌하는 주장이었다. 당시 사회는 '인종간의 결합은 퇴행'이라고 생각했다. 미국 남부에서는 다른 인종 사이의 결혼이 금지되었고, 백인과 흑인 사이의 자녀는 모두 사생아로 규정되었으며 흑인으로 범주화했다.

미국 화가 노먼 록웰Norman Rockwell, 1894~1978의 그림 〈미시시피의 살인, 혹은 남부식 정의〉1965는 섬뜩한 그림이다. 이 작품은 1964년 6월 미시시피에서 있었던 실화를 바탕으로 그렸다. 〈미시시피 버닝〉1988이라는 영화에도 소개된 이 사건은 흑인 민권운동가 3명이 백인우월주의 단체인 KKK 단원 10명에게 구타당한 뒤 총에 맞아 숨진 사건이다. 그림에서 바닥에 쓰러진 이는 이미 숨을 거둔 듯 기척이 없다. 피를 흘리는 동료를 붙잡아 일으키며 다가오는 살인자들을 직시하는 백인 운동가의 눈총이 시퍼래서 서글프다. 화가는 살인자의 모습을 그리지 않고 그림자로만 표현했다. 불빛에 드리운 검은 그림자가 살인자의 악마성을 배가시킨다. 민권 운동가의 하얀 셔츠가 자신이 믿는 정의에 대한 확신처럼 빛난다.

다음 그림도 노만 록웰이 1960년 미국 뉴올리언즈에서 실제로 있었던 사건을 그렸다. 정부의 학교 통합 정책에 따라 6살 소녀 루비 브릿지Luby Briges는 백인들만 다니던 공립학교에 입학하게 되었다.

하지만 백인 학부모들이 길을 막고 데모하며 반대했다. 이에 소녀를 보호하기 위하여 완장을 찬 연방 보안관이 루비를 학교까지 호위하는 장면이다. 벽에는 유색인종을 비하하는 'NIGGER검둥이'라고 써 있고 토마토가 피처럼 보인다. 보안관 사이에서 반듯하게 걷고 있는 루비의 흰옷과 흰 신발 그리고 검은 피부가 슬프게 대비된다. 화가는 보안관의 얼굴을 그리지 않고, 루비의 위치를 가운데가 아닌 앞에 치우쳐 그렸는데 그 속내가 궁금하다.

'사람다움'에 대하여 진화론자들은 두뇌의 크기, 두 발 걷기, 도구 사용 등을 말한다. 그렇게 해서 사람은 '자연'의 영역에서 '문명'의 영역으로 이동했다는 것이다. 하지만 앞의 그림에서 보았듯이 '사람다움'이란 약자에 대한 연대와 보호로 입증된다. 구약 성경도 수없이 고아와 과부와 나그네를 돌보라고 강조한다. '하나님의 형상'이란 그런 것이다. 외국인 노동자를 폄훼하거나 사회의 소수자를 차별하는 일, 장애인 학교 건립을 반대하는 행위, 임대주택에 산다고 무시하는 짓은 자신이 더 이상 사람이 아니라는 함의를 담는다. 오늘 한국교회는 한 세기 전 미국 남부 기독교보다 결코 월등하지 않다. 그때나 지금이나 우리는 짐승들 속에 살고 있다.

사랑의 상대성 원리
성공하는 사랑, 실패하는 사랑

라트비아는 발트해에 있는 나라이다. 이 나라는 예부터 독일, 러시아, 스웨덴, 폴란드 등 주변 강대국에 의해 운명이 결정되는 딱한 처지의 나라였다. 13세기 게르만족의 침략 이후 폴란드와 스웨덴에 종속되었다가 제정 러시아의 식민지가 되었다. 제1차 세계대전이 끝난 후에 독립했지만 1940년 소련에 다시 강제 병합되었다. 이때 13만 명이 망명했고 12만 명이 시베리아로 강제 이주했다. 또한 라트비아가 러시아보다 살기 좋다고 생각한 러시아인이 라트비아로 이주했는데 그 수가 45만 명에 이르렀다. 라트비아는 소련이 해체하면서 1991년 독립했다.

라트비아의 가요 가운데 우리에게 익숙한 곡이 있다. 〈마리냐가 준 소녀의 인생〉작사:Leons Briedis, 작곡:Raimonds Pauls인데 쿠쿨레Aija Kukule 와 크레이츠베르가Līga Kreicberga가 1981년에 불렀다. 노래에서 '마리냐Mārina'는 라트비아의 최고 여신이다. 가사는 이렇다.

어렸을 적 내가 시달릴 때면 어머니가 가까이 와서 나를 위로해 주었지. 그럴 때 어머니는 미소를 띄워 속삭여 주었다네. 마리냐는 딸에게 인생을 주었지만 행복을 주는 것을 잊었어.

노래는 "마리냐는 딸에게 인생을 주었지만 행복을 주는 것을 잊었어"가 반복된다. 강대국의 지배를 숙명으로 받아야 하는 민족 고난을 의미한다.

이 노래는 1982년 개사되어 러시아의 국민가수 푸가초바^{Alla Pugatcheva}가 불러 유명해졌다. 그 가사는 대충 다음과 같다.

옛날에 한 화가가 살았다네. 그에게는 집과 캔버스가 전부였지. 그는 한 아름다운 여배우를 사랑했지. 그녀는 꽃을 좋아하는 여인이었어. 화가는 그녀를 위해 집을 팔고 그림을 팔고 나중에는 피까지 팔았다네. 그 돈으로 꽃을 샀고 그 꽃은 바다를 이룰 만큼 가득했지.

흑해 동안의 그루지야에 원시주의 화가 니코 피로스마니^{Niko Pirosmani, 1862~1918}가 있다. 원시주의란 제1차 세계대전 전의 소박하고 때 묻지 않은 작품성을 추구하는 미술 흐름을 말하는데 사실상 제국주의적 관점에서 비유럽 미술에 대한 폄훼이다. 피로스마니는 제대로 그림 공부를 한 화가가 아니었다. 그는 가난을 대물림하는 집안에서 태어나 어릴 때 부모를 잃고 친척 집을 떠돌면서 목동으로 일하다 수도 트빌리시에서 행인의 초상화를 그려주며 밥벌이를 했다.

그러던 중 지방 공연을 다니던 프랑스 여배우 마르가리타에게 연정을 품게 되었다. 그녀 주변에는 늘 남자들이 붐볐고 자신은 볼품없는 무명 화가였기에 사랑을 고백할 엄두도 내지 못했다. 그러던 어느 날 마르가리타의 생일 아침, 그녀가 창문을 열었을 때 놀라운 광경이 창밖에 펼쳐져 있었다. 집 앞의 골목이 온통 꽃들로 산더미를 이룬 것이다. 피로스마니의 선물이었다. 이 사건으로 두 사람의 사랑은 시작되었고 피로스마니는 〈여배우 마르가리타〉를 그릴 수 있었다. 이 그림을 본 미국의 저술가이자 월드비전 회장인 월터 무니햄Walter Stanley Mooneyham, 1926~1991은 "말로 하는 사랑은 외면할 수 있으나 행동으로 하는 사랑은 저항할 수 없다"라고 했다. 하지만 이들의 사랑은 해피엔딩이 아니었다. 얼마 가지 않아 마르가리타는 돈 많은 남자를 따라 떠났고 피로스마니는 영양실조로 고독사하여 무덤조차 알려지지 않았다.

이 이야기는 러시아 소설가 콘스탄틴 파우스톱스키Konstantin Paustovskii, 1892~1968가 〈서부 그루지야〉Kolkhda, 1934에 소개했고, 이를 읽은 시인 보즈네센스키Andrei Voznesensky, 1933~2010는 가슴을 뜯는 사랑의 통증을 느껴 즉석에서 노랫말의 초안을 썼다. 시는 유럽에 전해졌고, 소련의 통치에 저항하던 나라 문인들의 손에서 체제의 아픔과 저항하는 노래로 확장되었다. 이 노래를 1997년 가수 심수봉이 〈백만 송이 장미〉로 개사하여 불렀다.

피로스마니의 작품 세계가 사람들에게 알려져 지금은 그루지야 국민화가로 추앙을 받고 있다는 점은 다행한 일이다. 놀라운 것은 외부와 교류가 없던 피로스마니의 작품들이 당시 미술사적 흐름

피로스마니
〈마르가리타〉 1909, 94×114cm
그루지아 예술박물관, 티빌리시

인 원시주의와 일치한다는 점이다. 고흐, 고갱, 세잔, 그랜트 우드 등
의 그림과 맥을 같이 한다니 놀라울 뿐이다. 1969년 파리에 그의 그
림이 전시되었을 때 〈여배우 마르가리타〉의 주인공이 전시장을 찾
았다고도 전해지는데 그녀는 자신의 그림 앞에서 무슨 생각을 했을
까? 행동하는 사랑은 저항할 수 없다지만 반드시 성공하는 것도 아
니다.

이름 없는 화가에 대한 실화를 바탕으로 한 영화로 〈내 사랑〉 Maudie, 감독:에이슬링 월시, 2017이 있다. 모드 루이스Maudie Lewis, 1903~1970는 류마티스 관절염으로 다리를 절고 손이 부자연스러운 여성이다. 탐욕스러운 오빠와 자신을 짐으로 인식하는 숙모 손에 자랐다. 하지만 그녀의 내면은 성숙했고 주체적이었다. 자신의 장애에 낙담하지 않았고 사람들의 비웃음에 절망하지도 않았다. 우연히 집안일을 거들 가정부를 찾는다는 광고를 보고 어부 에베렛의 집에서 일하게 됐다. 에버렛은 건강한 체격을 갖춘 남자였지만 거칠었고 내면은 미성숙했다.

둘은 어둡고 좁은 집안에서 생활했다. 모드는 틈틈이 원색의 물감으로 그림을 그리기 시작했다. 잿빛이던 벽은 알록달록해지기 시작했고 그들의 관계도 조금씩 나아졌다. 고아로 자란 에버렛은 누구를 사랑해본 적도, 누구로부터 사랑을 받아본 적도 없었다. 사랑이라는 감정 자체가 낯설고 당황스러웠지만 모드의 한결같은 모습에 변하기 시작했다. 처음에는 에버렛이 모드를 길들이려 했지만 정작 변한 것은 그 자신이었다.

모드의 그림은 밝고 선명했다. 세상을 아름답게 보았기 때문이다. 예술을 자폐의 결과로 보는 시선은 적어도 모드에게서는 빗나간다. 그녀의 집은 지역의 명물이 되어 찾는 이들이 늘어났다. 모드는 평생을 자신이 태어난 지역을 벗어난 적이 없지만 그녀의 그림은 캐나다와 미국 등으로 팔려갔다. 5달러 그림을 기다리는 고객 때문에 국제 행사 초대를 한마디로 거절하기도 했다니 그녀가 우선시하는 것이 무엇인지를 엿보게 한다.

아일랜드 아리랑

몰리 말론

우리가 영국이라고 부르는 나라의 본래 이름은 '그레이트 브리튼과 북아일랜드의 연합 왕국United Kingdom of Great Britain and Northern Ireland'이다. 약칭으로는 '브리튼'이라고 부른다. 우리가 '영국'이라고 호칭하게 된 것은 잉글랜드의 중국어 병음 탓이다. '영국'이라는 호칭 안에는 연합 왕국 전체를 통칭하기도 하지만 문맥에 따라서는 잉글랜드만을 의미하기도 한다. 영국은 본토로 알려진 브리튼 섬의 스코틀랜드, 웨일즈, 잉글랜드와 북아일랜드를 포함하는 네 개의 구성 국가의 영토를 갖는 단일 국가다.

북아일랜드는 아일랜드와 국경을 마주하고 있다. 잉글랜드가 아일랜드를 지배하기 시작한 1541년 이후 영국 국교를 신장시키려는 목적으로 잉글랜드와 스코틀랜드로부터 100여만 명의 신교도 앵글로 색슨족을 북아일랜드로 이주시켰다. 아일랜드의 원주민은 켈트족이고 종교는 구교이다. 1921년 아일랜드 전체 32개 주 가운데

남부의 26개 주는 독립했다. 하지만 북부 6개 주는 잉글랜드에 잔류하게 되었다. 북아일랜드의 원주민은 소수 민족으로 전락했다. 다수파인 앵글로 색슨 신교도들과 개종한 아일랜드인들은 의회와 정부를 장악하고 소수파인 로마 가톨릭교회와 민족주의자들을 차별하기 시작했다. 이렇게 하여 북아일랜드의 신·구교 갈등이 첨예하게 충돌했다. 1969년 7월부터 10월까지 전국에서 일어난 양측의 충돌과 1972년 1월의 영국군에 의해 일어난 '피의 일요일' 그리고 6개월 후 아일랜드 공화군 군대가 일으킨 '피의 금요일' 등 양측이 휴전할 때까지 3,700여 명이 사망했다.

다행히 1998년 4월 10일, 벨파스트 협정을 통해 양측이 공동 정부를 꾸리기로 했다. 이 협정은 북아일랜드를 현재처럼 영국의 일부로 남겨둘지, 아일랜드 공화국에 합병할지, 아니면 제3의 길을 선택할 지, 민주적 자치 정부가 안정궤도에 들어서고 난 후에 국민 투표에 따라 결정하기로 했다. 그러나 양측이 공동으로 이룬 민주 정부는 20년이 지난 지금도 여전히 진전을 이루지 못하고 있다. 게다가 영국이 '브렉시트'를 공언하면서 문제는 더욱 꼬였다.

민족과 종교의 갈등을 배경하여 만들어진 영화로는 〈보리밭을 흔드는 바람〉, 〈마이클 콜린스〉, 〈파 앤드 어웨이〉, 〈아버지의 이름으로〉, 〈헝거〉 등이 있다. 훌륭한 문학 작품도 많다. 〈이니스프리의 호도〉로 예이츠William Butler Yeats, 1923, 《피그말리온》으로 조지 버나드 쇼George Bernard Shaw, 1925, 《고도를 기다리며》로 사뮈엘 베케트Samuel Beckett, 1969, 《어느 자연주의자의 죽음》으로 셰이머스 히니Seamus Heaney, 1995가 노벨문학상을 받았다. 노벨문학상 수상자는 아

〈몰리 말론〉, 더블린

니지만 《더블린 사람들》, 《율리시스》로 유명한 제임스 조이스^{James} Joyce, 1882~1941, 엘리엇^{Thomas Stearns Eliot, 1888~1965}, 오스카 와일드^{Oscar Wilde,} 1854~1900, 《걸리버여행기》를 쓴 조나단 스위프트^{Jonathan Swift, 1667~1745}, 《드라큘라》를 쓴 브램 스토커^{Bram Stoker, 1847~1912} 등도 아일랜드의 문학가이다. 아일랜드가 갖는 종교, 역사, 사회적 갈등이 가져온 슬픈 정서가 고스란히 문학의 소재가 되어 아일랜드인의 감성을 표현했다.

아일랜드의 수도 더블린에는 수백 년 전부터 한 여성의 이야기가 전해오고 있다. 그 이야기가 실제 있었던 일인지 누가 만들어낸

이야기인지는 분명하지 않으나 아일랜드 사람들은 그 이야기를 자신들의 한과 가난이 담긴 삶의 일부분으로 받아들인다. 바로 몰리 말론Molly Malone이다. 몰리 말론은 더블린에서 손수레에 생선을 싣고 장사하는 여인이었다. 일찍 부모를 여읜 탓에 고단한 삶을 억척스레 이어가야 했다. 낮에는 생선장사를 했지만, 밤에는 몸을 팔기도 했다.

당시 아일랜드는 유럽에서 가장 먼저 감자를 식용 작물로 재배했다. 영국인들의 지배 아래에서 빈곤과 착취를 거듭 당하던 아일랜드인들에게 감자는 더할 나위 없는 신의 축복이었다. 밀과 옥수수도 재배했지만 이런 곡식은 영국인 지주들이 모두 거두어갔다. 밀을 갈아 빵을 만드는 복잡한 과정에 비하면 감자는 씻어서 삶으면 되었으니 가난한 백성들에게 감자는 하늘의 음식이었다. 그러나 이 감자 때문에 5년 사이에 100만 명 이상이 굶어 죽은 일이 일어났다. 감자를 주식으로 하는 이들이 인구의 3분의 1이나 되는 아일랜드에 감자 역병이 돈 것이다. 이로 인하여 800만 명에 이르던 인구가 650만 명으로 줄었고, 북미 대륙으로 이민 간 아일랜드인이 100만 이상이 되어 아일랜드 인구는 절반가량이 줄어들게 되었다. 케네디 대통령의 조상도 이 시기에 미국으로 건너온 아일랜드인이다. 미국의 유력한 정치인 조 바이든도 아일랜드 후손이다.

이런 시기에 가난한 자들의 삶은 이루 말할 수 없을 정도로 비참했다. 몰리 말론도 그러한 사람 가운데 하나였다. 안타깝게도 그녀는 병에 걸려 일찍 죽었는데 후대 사람들이 그녀가 장사하던 자리에 동상을 세웠다. 그녀가 죽은 날6월 13일을 기념하고, 그녀의 슬픈

월터 오스본
〈더블린 공원, 빛과 그늘〉 1895, 캔버스에 유채, 71×91cm,
아일랜드 국립미술관, 더블린

삶을 노래하기 시작했다. 그녀의 애처로운 삶이 담긴 노래 〈몰리 말
론〉이 대중들 사이에 스며들더니 아일랜드공화국군의 '광복군가' 역
할도 하게 됐다. 착취와 궁핍이 일상이던 식민지 시절의 한과 슬픔
이 배인 이 노래는 2011년 5월 17일, 영국 여왕 엘리자베스 2세가 아
일랜드를 방문했을 때 만찬장에서 불려졌다.

　　"살아있어요. 싱싱해요. 싱싱해."

아일랜드는 수백 년간 영국의 지배 아래 있으면서 언어와 종교와 풍습이 제한받고 핍박받았다. 그러나 누를수록 되살아나는 민족 정신은 아이리시의 자존심이었다. 더블린 출신으로 근현대를 살아온 아일랜드 대표적 화가로 루이 르 브로퀴Louis le Brocquy, 1919~2012가 있다. 그는 윌리엄 예이츠, 제임스 조이스, 사무엘 베케트 등 문학위인들과 동료 예술가들의 두상 초상화로도 유명하다. 그가 《THE TAIN》에 그린 삽화는 영락없는 동양의 수묵화여서 놀랍다. 그의 작품 가운데 〈가족〉이 있다. 아일랜드 가족처럼 눈물이 많은 나라는 없다. 그림에서 등을 돌린 아버지와 정면을 향한 어머니에게서 뭔가 해결할 수 없는 골이 있음을 알 수 있다. 고개를 숙인 무기력한 아버지와 고양이를 곁에 둔 어머니가 마치 아일랜드의 얽히고 꼬인 지난한 역사처럼 보인다. 그런데 화면 오른쪽의 깊은 눈을 가진 소년이 꽃을 들고 있다. 희망에 대한 표현 같아 보인다.

아일랜드가 영국의 지배를 받고 있을 때 활동하던 인상파 화가로 월터 오스본Walter Osborne, 1859~1903이 있다. 그의 작품 〈더블린 공원에서, 명암〉은 공원 벤치에 앉아있는 가족의 모습 같은데 표정이 밝지 않다. 삶의 무게가 만만치 않음을 한눈에 알 수 있다. 화면 오른쪽으로 갈수록 그늘이 짙게 드리웠고 왼쪽으로 갈수록 햇볕이 강하다. 오른쪽에는 노인이 앉아있고 왼쪽에는 아이가 있다. 화가의 속심이 읽힌다. 이렇게라도 희망을 말하고 있는 그 깊은 마음에 경의를 표하고 싶다.

아일랜드와 영국은 한국과 일본의 관계처럼 껄끄럽고 거북하다. 식민지 백성의 한을 강한 민족 정신으로 극복한 아이리시는 대

가족 전통과 자녀 교육열이 뜨겁다. 2019년 기준으로 아일랜드 국민 1인당 총생산은 78,660달러로 영국의 42,300달러에 비하여 압도적으로 앞섰다. 세계 3위에 이른다. 아일랜드는 수난 당했지만 살아남았고, 잘 사는 나라가 됐다.

미술, 정신을 그리다
추상화로 그리는 하나님

역사에서 '우연'과 '필연'을 가름하기란 쉽지 않다. 때로 우연한 일이 역사의 중요한 사건이 되는 경우가 있다. 그런데 역사에서 중요한 사건을 단순히 우연하게 일어난 일로 여길 경우, 사건 속에 깃든 교훈이 사라진다. 반대로 역사를 필연으로 볼 경우, 사건 사이 인과관계가 명료해진다. 하지만 히틀러나 스탈린 같은 역사의 범법자에게 면죄부를 줄 수도 있어 동의하기가 망설여진다.

우연과 필연의 문제는 미술사에서도 흥미롭게 다뤄지는 주제다. 칸딘스키Wassily Kandinsky, 1866~1944는 러시아 출신의 화가인데 그로부터 추상 미술이 시작되었다. 유복한 가정에서 태어나 엘리트 코스를 밟아 모스크바대학에서 공부한 그는 서른 나이에 모교로부터 법학과 교수로 청함을 받았다. 이때 칸딘스키는 상트피테르부르크 한 갤러리에 전시된 모네의 그림 앞에서 독특한 경험을 했다. 색감은

모네
〈건초더미〉 1890, 캔버스에 유채, 72.7×92.6cm, 개인 소장

호감이 갔지만 무엇을 그렸는지 도무지 이해할 수 없었다. 그림 옆에 붙어있는 표식 〈건초더미〉를 확인하고 그림을 다시 보았더니 놀랍게도 캔버스에서 햇살 받은 건초더미가 살아나기 시작했다. 칸딘

스키에게 이 경험은 인생의 중요한 전환점이 되었다. 그는 모스크바 대학의 제안을 거부하고 화가의 길을 걷는다.

칸딘스키는 가족을 남겨두고 미술 공부를 위해 독일로 떠났다. 한번은 칸딘스키가 외출에서 돌아와 자신의 화실 문을 활짝 열었는데 마주친 이젤 위에 있는 그림이 너무 마음에 들어 깜짝 놀랐다. 자기 그림이 확실한데 마치 처음 보는 그림처럼 느껴졌고, 전에 느끼지 못한 새로운 아름다움이 눈에 가득 들어왔다. 다시 자세히 살펴보니 그림은 옆으로 눕혀져 있었다. 그림이 눕혀져 있는 이 우연한 사건을 통해 칸딘스키는 미술에 있어서 대상이 반드시 존재해야 하는 것이 아니라는 점을 깨달았다. 그림에서 사물을 묘사하는 것이 정말 중요한지에 의심이 생긴 것이다. 이름하여 추상주의 미술은 이렇게 시작되었다. 게다가 그의 미술에는 음악이 잠재되어 있어 강한 운동력을 느낄 수 있다.

르네상스 이후 미술의 역사는 보이는 대상을 그리는 것이었다. 선과 형태로 영원을 그리던 신고전주의는 인상파를 지나면서 순간을 그리는 데까지 나아갔다. 고흐는 같은 대상을 그리면서도 그때마다 자기의 주체적 감정을 화폭에 담았다. 입체파와 야수파를 통하여 면과 색이 미술의 중심이 되었다. 피카소는 사물의 형태를 해체했고, 마티스는 자연의 색채를 주관적으로 변형했다. 보이는 것을 그리는 것은 더 이상 미술의 주제가 아니었다. 정물 없이 정물화를 그리고, 모델 없이 인물화를 그리는 새로운 미술의 시대가 열렸다. 태양계 밖의 우주는 태양계의 중력에 지배받지 않는 것처럼 대상에서 벗어난 미술은 비로소 캔버스에 정신을 담기 시작한 것이다. 추상화

칸딘스키

〈녹색과 적색〉 1940, 캔버스에 유채, 79×51.1cm, 매그트 갤러리, 파리

가 다소 불편하게 보이는 관객이라도 "예술을 창작하는 근본적인 목적은 대상의 외형을 포착하는 것이 아니고 그 형태에 내재된 정신을 시각적으로 옮기는 것이다"라는 칸딘스키의 말에는 공감할 것이다.

칸딘스키의 작품 〈녹색과 적색〉[1940]에는 바이올린과 잉글리시 호른이 앙상블을 이룬다. 플룻과 바순도 간간이 등장한다. 마치 그림에서 악기 소리가 들리는 것만 같다. 사람들이 하나님의 얼굴을 그린다면 이 그림과 비슷하게 그릴 것 같다는 엉뚱한 생각이 든다. 눈으로 하나님을 볼 수 없는 우리는 필연적으로 추상화를 그릴 수밖에 없다. 보이지 않는 하나님을 무슨 수로 묘사할 수 있겠는가. 하나님이 우리 삶을 어디로 이끄셨는지 돌아보면서 떠오르는 색과 형태를 자유롭게 그리는 추상화가 하나님을 그리기에 아주 적절하다. 대상을 해체하고 제거하는 추상주의 미술이야말로 더 풍부한 하나님 해석을 가능하게 한다.

콘스탄티누스의 궁정 신학자로 알려진 락탄티우스[Lactantius, 240?~320]는 그리스도교에 대한 몰이해를 극복하고 하나님을 변호하고자 노력한 호교론자였다. 그의 주장은 대충 다음과 같다. 하나님이 악을 미워하면서도 그것을 없앨 능력이 없다면 하나님으로서 적합하지 않다. 하나님이 능력은 있는데 악의 제거를 원하지 않는다면 하나님은 선하지 않다. 악을 제거하길 원하지도 않고, 할 능력도 없는 악하고 무능한 하나님이라면 하나님이 아니다. 신학에서는 이것을 '신정론神正論'이라고 한다. 신정론은 하나님의 옳으심에 대해 변호하는 학문이다. 세상은 악이 넘쳐나고 고통이 그치지 않는데도 과연

하나님은 전능하고 선하신가?

이 질문을 두고 고민한 이들이 다양한 답을 내놓았다. 본래 하나님은 세상을 완벽하게 만들었지만 인간이 의지를 남용하여 세상에 악이 스며들기 시작했다거나 고통과 슬픔을 통하여 인생을 훈련시키려는 하나님의 의도라거나 악이 존재하므로 인생이 이 세상에 궁극적인 소망을 두지 않고 하늘을 바라보게 한다는 것이다. 그런데 사실 하나님은 인간의 변호를 받아야 하는 분이 아니시다. 신정론은 하나님을 변호한다기보다 고통과 슬픔 앞에 처한 인생으로서 질문을 던진다는 점에 그 의미가 있다. 처절한 절망의 자리에서 하나님을 향하여 분노와 의문의 질문을 던질 수 있다. 정직하고 성실하게 살았음에도 불구하고 감당할 수 없는 고통을 안겨주신 하나님에게 질문하는 것은 불신앙이 아니다. 하나님은 다소 불경해 보이는 질문들 앞에서도 그것을 수용할 수 있는 넉넉함을 갖춘 선한 분이시다. 하나님은 악을 이유로 세상을 당장 끝장낼 수 있지만 정한 때에 이르기까지 인내하는 능력을 갖추고 계신다.

추상주의는 미술에서 대상을 지워버린다. 역설적이게도 하나님은 추상화에 어울리는 존재시다. 그래서 신앙의 추상화란 하나님을 구체적인 모습으로 제한하기를 거부하는 것이다. 하나님의 본질과 속성을 교리라는 명분으로 획일화하여 강요하는 것은 초보적 지식일 수 있다. 하나님에 대한 다양한 이해와 풍성한 지식을 가로막기도 한다. 미술에서 교조주의는 지나간 강물이다. 지나간 물은 물레방아를 돌릴 수 없다.

이런다고 세상이 바뀌냐?

순수 미술과 대중 미술

'순수'라는 이름으로 불리는 예술은 우선 비실용성의 예술을 의미한다. 즉 팝아트^{Popular Art}에 대비되는 예술로서 중세까지는 존재하지 않았던 예술의 꼴이다. 예술인과 기능인의 구분이 르네상스 이전에 없었고, 중세 미술은 종교의 교화를 위한 실용 도구에 불과했다. 대중의 공감을 이끌기 위해 만들어진 대중 예술에 비하여 순수 예술은 작가가 자신의 의도를 자신의 방법으로 표현한다. 그러다 보니 근대에 이르면서 순수 예술은 대중과 분리되어 예술을 신비화시키는 한편 예술 엘리트주의를 구축했다. 일반인이 이해하기에는 너무 지적이고 난해하여 고립되고 만 것이다. 순수 예술과 별 구분 없이 사용되는 고전 예술은 라틴어 클라시쿠스^{Classicus}에서 유래했다. 그 의미는 고풍_{古風}이라는 뜻뿐만 아니라 모범, 영원성을 지닌 예술 작품을 말한다. 그래서 순수 예술이 고전 예술과 형식이나 맥을 같이하는 데 비하여 대중 예술은 실용 예술과

콜비츠
〈전쟁은 반복되지 말아야 한다〉 포스터

유사한 영역에서 발전하고 있다.

우리나라 예술사의 결 가운데에 '민중 미술'이라는 꼴이 있다. 1980년대 사회 변혁의 흐름에 예술이 스스로 앞장선 참여 미술을 의미한다. 이보다 훨씬 앞서 일제 강점기에 윤동주, 이육사, 이상화, 심훈 등 문학가들이 문학으로 세상에 저항한 것을 생각하면 미술의 시대 인식은 조금 뒤늦은 감이 있다. 당시 미술계의 주류인 추상화의 고집스러운 '순수'에 대한 반발이기도 했다. 추상화가 형상에 대한 묘사를 꺼리는 것에 비하여 민중 미술은 사실 묘사를 추구했고, 추상화가 화실의 미술이라면 민중 미술은 현장의 미술이었다. 당시 민주화와 인권 시위 현장에서 대형 걸개그림은 익숙한 장면이다.

예술을 업으로 삼는 이들에게는 예술 본연의 과제에 대한 순수성을 지키는 일 못지않게 현실에 대한 문제 의식 표현 역시 예술의 중요한 소재이다. 일각에서는 예술에 이데올로기가 담기면 예술이 아니라고 생각하기도 하지만 미술은 인류 초기부터 권력과 종교 이데올로기의 표현이기도 했으니 그 상관관계를 명확히 구분 짓는 것이 애매하다. 현대에 이르면서 예술은 반전, 생태계 보전, 휴머니즘의 형태로 나타나 민주주의의 발전과 인권 신장에 기여했다. 다비드의 〈마라의 죽음〉[1793], 고야의 〈1808년 5월 3일〉[1814], 제리코의 〈메두사호의 뗏목〉[1819], 들라크루아의 〈민중을 이끄는 자유의 여신〉[1830], 쿠르베의 〈돌 깨는 사람들〉[1849], 오노로 도미에의 〈삼등열차〉[1864], 피카소의 〈게르니카〉[1937]와 〈한국에서의 학살〉[1951] 등 역시 그 시대 상황을 배경으로 하고 있는 탁월한 작품들이다. 미술은 권력자의 통치와 지배를 정당화하는 정치적 수단이 되기도 하지만 권력에 질문

콜비츠
〈어머니〉 1921~1922, 1923 출판, 목판화, 출판, 39×486cm

하고 도전하는 도구일 수도 있다. 다만 예술이 이데올로기에 지나치게 경도되면 그 완성도가 떨어질 수도 있다. 물론 현실을 외면한 예술 역시 설 자리가 좁아지게 될 것이다.

영화 〈1987〉^{감독 장준환}을 보았다. "영화가 끝나고도 아무도 자리에서 일어나지 않았습니다." 지난주에 우리교회 김 선생이 영화 본 소감을 듣고 아들을 앞세워 극장에 갔다. 아득한 기억 너머의 광기

를 다시 마주하는 마음은 유쾌하지 않았다. 1980년대 초 서울역에서 서부역 육교를 지나 학교 가는 길 빠짐없이 검문을 당하던 나로서는 그 굴욕감이 생각나 얼굴이 벌게졌다. 불편했던 시절, 나는 한 기독교 단체에서 편집 간사를 하며 야간 신학교를 다녔다. 업무상 노상 들려야 하는 인쇄소가 있는 을지로는 쫓는 전투 경찰과 쫓기는 대학생의 살풍경의 장소였다. 같은 연령대의 젊은이들이 편을 나누어 밀고 밀리며 최루탄과 화염병이 뒹굴던 시절, 나 홀로 제삼자일 수는 없었다. 저녁 으스름히 신학교 강의실에 들어서면 몸에 배인 최루탄의 매캐함으로 여기저기서 기침을 하며 찌푸리는 동학들의 눈살에 공부를 자주 빼먹기도 했다.

영화는 '이런다고 세상이 바뀌냐'고 묻는다. 세상을 바꾸기 위해서가 아니라 무모한 권력에 굴종하지 않고 절망 가운데서도 양심과 소신을 꺾지 않으려는 노력이었다고 나는 생각한다. 그 결기의 젊은이들이 586으로 이름 붙여진 지금도 세상 변화는 더디기만 하다. 역사의 퇴행을 주장하는 이들은 지금도 여전하고, 무임승차 얌체족은 지금도 부끄러움을 모른다. 죽어 천당 가는 것을 종교의 본질로 생각하는 '순수한(?) 신앙'과 하나님의 나라를 이 땅에 실현하려는 '불순한(?) 의지'는 등치할 수 없는 것일까?

정말 영화가 끝났는데도 사람들은 한동안 일어서지 않았다. 옆에서 묵묵히 영화를 함께 본 아들은 무슨 생각을 하고 있는지 궁금해졌다.

코로나19가 주는 문명사적 명령
욕심을 줄이고 속도를 늦춰라

인생과 인류에게 불행을 안겨다 주는 것 가운데 하나가 질병이다. 1918년 3월 미국 시카고에서 제1차 세계대전에 참전했다가 돌아온 군인들에 의하여 창궐한 스페인 독감은 2년 동안 약 5억 명이 감염되어 5,000여만 명이 목숨을 잃었다. 제1차 세계대전으로 숨진 군인과 민간인 총수의 두 배도 넘었다. 이 독감은 스페인에서 발병된 것이 아니라, 스페인 언론이 이 질병의 심각성을 심도 있게 다루며 '스페인 독감'으로 명명되었다. 화가 구스타프 클림트Gustav Klimt, 1862~1918와 에곤 실레Egon Schiele, 1890~1918, 사회학자 막스 베버Max Weber, 1864~1920도 이때 숨졌다. 당시 조선에서는 이를 '무오년 독감'으로 불렀는데 인구의 50%가량인 740만 명이 감염되어 14만여 명이 목숨을 잃었다.

의술의 발달로 많은 질병이 극복되고 있는 것은 다행이다. 하지만 질병 문제가 인류에게만 국한된 것은 아니다. 거의 모든 질병은

자연 생태계와 밀접한 관계가 있다. 근래에 등장하여 지구 전체를 공포에 몰아넣은 조류 독감, 사스, 메르스, 코로나19는 모두 인수공통전염병이다. 이외에도 홍역, 결핵, 천연두, 뇌염, 에이즈, 탄저, 공수병, 광우병, 브루셀라 등 전체 질병의 75% 이상이 동물과 연관이 있다. 인류 역사는 동물의 이용과 더불어 발전해온 만큼 이런 질병을 피할 수 없겠지만, 인류에 의한 자연 생태계의 침범, 단백질 공급 수단으로 가축의 대량 사육, 반려동물의 증가, 농축산물의 교역 증대, 교통의 신속함이 어우러져 질병이 더 심각해지고 가속화된 것은 사실이다.

역사에서 인류에게 가장 큰 불행을 안겨준 질병은 페스트다. 12세기 이후 유목민족인 몽골이 유라시아에 이르는 대제국을 건설했다. 칭기즈칸이 죽은 후 제국은 중국 본토와 오고타이한국, 차가타이한국, 킵차크한국, 일한국 등 4개의 한국으로 분립되었다. 오늘날 카자흐스탄, 키르키스탄 초원과 서남러시아에 있던 킵차크한국이 1347년 크림반도의 카파오늘의 Feodosia를 포위했다. 카파는 이탈리아 제노바의 상인들이 무역을 위해 세운 식민도시였다. 이때 몽골군이 병들어 죽은 시신을 투석기로 쏘아 성안에 던졌는데 이 질병이 성안에 퍼지게 되었고 병세의 확산에 놀란 이탈리아 상인들은 서둘러 고향으로 돌아갔다. 1347년 10월에 흑해에서 출발한 이탈리아 상선이 시칠리아 메시나항에 도착했을 때 대부분의 선원은 죽어있었다. 병균은 항구도시에 전파되었고 유럽 전역에 급속도로 확산하여 당시 유럽 인구의 3분의 1이 희생되었다.

히에로니무스 보스

〈쾌락의 정원〉 1494~1505/1490~1500/1490~1510, 캔버스에 오일, 205.5×384.9cm,

프라도 미술관, 마드리드

전염병 확산을 막기 위한 격리를 뜻하는 '쿼렌틴'도 이때 이루어졌다. 물론 그 이전에도 한센병 격리병원 '라자레토'가 있기는 했지만 쿼렌틴은 페스트 의심환자를 무인도에 40일 동안 수용한다는 이탈리어이다. 이때 검역증도 생겼다. 이것이 신분증의 시초이다. 검역증이 있어야 다른 지역에 들어갈 수 있고, 다른 지역 사람을 받아들일 수 있는 것이다. 신분증은 소유자의 권리를 위해서가 아니라 관리를 위해 만들어졌다. 다른 이를 의심하고 부정한다는 전제 아래 만들어진 것이다. 페스트는 후폭풍도 거셌다. 사람들은 페스트 형국에서 희생률이 낮은 유대인을 페스트의 전파자로 지목하여 대량학살하기에 이르렀고, 교회는 마녀사냥을 시작했다. 사제의 부족을 메꾸기 위해 자격 없는 이들이 교회에 유입되었다. 중세의 어둠은 아직 끝이 아니었다.

1529년, 에스파냐가 침공한 아즈텍Aztek은 전쟁보다 천연두로 멸망했다. 잉카 제국의 8만 군대는 1531년, 168명의 에스파냐 군대에 전멸당했는데 이유는 천연두였다. 영국군이 아메리카를 정복할 때도 그랬다. 질병은 전쟁보다 무섭다. 인류가 정착 생활을 시작하면서 질병은 인간에게 성큼 다가왔다. 도시화 될수록 그 파괴력은 배가되었다. 유발 하라리Yuval Harari, 1976~는 《호모 데우스》에서 도시를 병원균의 '이상적 번식처'라고 했다. 생태계에서 천적이 없는 유일한 존재인 인간은 2000년 전에 1억이던 인구가 이제 80억에 이르게 되었다. 자연은 천적을 동원해 생태계 균형을 유지한다. 어쩌면 바이러스는 생태계를 파괴하는 인간의 손발을 묶기 위한 자연의 경고이

자 우리의 죄값인지도 모르겠다. 인간 스스로 욕망을 자제하고 자족하는 삶을 선택하지 않는다면 인류가 역사에서 한 번도 경험하지 못한 질병 앞에 심각한 상태로 서게 될지도 모른다.

코로나19로 세간의 걱정이 큰 이 때에 질병을 주제로 한 영화를 보는 것은 경각심을 돋우는 좋은 일일 수 있다. 〈아웃브레이크〉, 〈캐리어스〉, 〈컨테이전〉, 〈감기〉 등이 있다. 미술에도 질병이 종종 등장한다. 니콜라 푸생의 〈아슈도드에 창궐한 전염병〉^{1630~1631}, 프랑드르 화가 미첼 스위츠^{Michiel Sweerts, 1618~1664}가 그린 〈고대 도시의 전염병〉^{1652~1654}, 무리요^{Bartolomé Esteban Murillo, 1618~1682}의 〈거지 소년〉¹⁶⁵⁰, 앙투안 장 그로^{Antoine Jean Gros, 1771~1824}의 〈전염병 지역 야파를 방문한 부오나파르〉¹⁸⁰⁴, 샤를 프랑수아 잘라베르 ^{Charles Francois Jalabert, 1819~1901}의 〈티베의 전염병〉¹⁸⁴² 등이 있다.

르네상스 플랑드르 화가이면서도 시대를 초월하는 화풍을 보인 히에로니무스 보스^{Hieronymus Bosch, 1450~1516}의 〈쾌락의 정원〉¹⁵¹⁰은 마치 20세기 초현실주의 미술을 대하는 것 같은 착각을 불러일으킨다. 작품은 세 폭으로 나뉘어 있는데 에덴과 현세 그리고 지옥을 묘사하고 있다. 각기 평화와 쾌락과 고통이 주제로 그려져 있다. 하지만 그 은유와 상징을 해석하기가 난감하다. 그런데도 지옥 그림에서 눈에 확연히 들어오는 부분이 있다. 인간을 곤충의 먹이로 묘사한 것인데 곤충이 머리에 쓴 것은 기교하기는 하지만 영락없는 왕관^{corona}이다. 구원에서 이탈된 인간의 미래란 결국 곤충의 먹이가 된다는 예언자적 묘사에 정신이 번쩍 든다.

인간을 위해 한 해에 600억 마리의 동물이 도축되는 시대에 질

병은 인류에게 가장 어울리는 천적이 아닐 수 없다. 도시에 깃든 탐욕이 변함없고 편리를 좇는 문명의 가속도가 여전하다면 인류를 찾아오는 질병의 손님은 더 잦아지고 강해질지도 모른다. 욕망을 줄이고 속도를 늦추자. 다른 방법이 없다.

관념화에서 사생화로
1920년대 한국 미술 톺아보기

　　　　　　　　　독재자들이 가장 싫어하는 것은 생
각하는 시민이다. 생각 없이 무조건 말 잘 듣는 시민은 독재자의 착
취물이 되기 십상이다. 그래서 민주주의는 저항할 줄 아는 까칠한
시민이 이룬 인류의 소중한 가치이다. 하나님을 고약한 독재자 정도
로 생각하는 직업 종교인들도 생각을 반종교, 불신앙으로 취급한다.
그래서 착한 교인은 종교 권력의 희생양이 되기 일쑤다. 목사의 말
한마디에 집문서도 갖다 바칠 수 있어야 좋은 교인이라고 말하는
사람도 본 적이 있다. 골똘하게 생각하거나 자주 질문을 하면 믿음
이 없고 불순하다는 핀잔을 받는다. 남의 간섭 없이 스스로 생각하
고 판단하고 행동할 줄 아는 사람이 민주 시민이다. 신앙인도 마찬
가지다.

　　미술에 '생각'이 들어간 것은 아마도 푸생Nicolas Poussin, 1594~1665
때문일 것이다. 푸생의 작품은 이야기를 담고 있어 그 내용을 모르

면 그가 묘사한 작품의 은유와 상징을 지나치기 마련이다. 푸생은 동시대 카라바조나 루벤스처럼 색채가 강렬하거나 화려하지 않았지만, 자신의 작품 앞에 사람들이 오래 머물며 생각하기를 원했다. 정말 사람들은 그의 작품 앞에서 많은 시간을 보내며 생각에 몰두했다. 이렇게 해서 '생각'은 바로크와 신고전주의, 낭만주의, 사실주의를 관통했다.

20세기 초 유럽 미술계와 한국의 근대 미술

미술사에서 생각과 질문이 가장 활발하게 전개된 것은 20세기 초다. 그동안 미술은 종교에 오랫동안 예속되었다가 다시 부르주아의 전유물이 되었다. 그 후 미술은 장식으로서 효과와 사실의 재현과 묘사력에 따라 그 가치를 평가받았다. 기술과 과학이 발달하면서 예술에 대한 인식에도 변화가 생기기 시작했다. 아카데미 미술에 저항하는 새로운 미술 운동이 전개되었고 교회와 부르주아의 후원을 거부하고 개성을 표현하는 미술가와 작품이 등장하기 시작했다.

제1차 세계대전 이후 기존의 미술 질서를 부정하는 미술 운동이 아방가르드Avant-Garde. 전위예술이다. 전쟁을 전후하여 근대성에 대한 환멸과 비이성주의에 근거한 작품이 등장했다. 표현주의, 입체주의, 미래주의, 다다이즘, 초현실주의 등이 과학 기술이 발전하고 전통 형식에 대한 거부 심리가 일어나면서 새로운 경향이 나타났다. 아방가르드 미술은 나치에 의하여 1937년 '퇴폐 미술'로 낙인찍혀 제작이 금지되거나 작품이 몰수 소각되기도 했다.

한국의 근대 미술은 대체로 19세기 중후반 정치가 격랑을 겪던

시대에 출현한 미술을 의미한다. 이때 조선 시대 미술 전통이 급격히 쇠퇴한 것으로 본다. 조선의 전통 미술은 안중식, 조석진, 김은호에 의하여 이어지고는 있지만 오원 장승업^{1843~1897}의 기량에는 미치지 못했다. 그러나 과거의 전통과 새로운 시대의 요소들이 결합하여 근대 미술의 토대가 된 것도 부인할 수 없다. 서화에서 미술로 확장된 것도 이때이다. 바르토메우 마리 국립현대 미술관 관장은 "이 시기의 미술이 그저 쇠퇴기의 산물이 아닌 근대화 시기 변화를 모색했던 치열한 시대의 결과물이다"라고 했다.

이때 미술은 사회 계몽의 역할을 했다. 만평 〈그만 자고 깨어라〉^{대한민보. 1909. 6. 10}를 그린 이도영이나 1905년 을사늑약에 항거해 자결한 민영환의 피 묻은 옷에서 돋았다는 대나무의 〈혈죽도〉를 그린 안중식^{대한자강회 월보. 1906}은 애국 계몽을 강조했다. 이런 현상은 19세기 말 러시아의 이동파 미술과 맥을 같이 한다. 미술은 그 자체의 순수미뿐만 아니라 사회미도 겸하고 있다. 이동파가 활동할 무렵 유럽은 인상파가 대세였다. 이반 크람스코이와 일리야 레핀 등 러시아 이동파 화가들은 사회미를 위해 미술사적 흐름인 인상파를 거부하고 사실주의를 선택했다.

이 무렵 우리나라 보통학교 교과에 〈도화첩〉이 도입되어 사생화를 소개했다. 이는 전통의 관념적 그림과 다른 미술 안목을 갖게 했다. 1911년에 전통 서화를 계승하고 후진 양성을 위해 최초의 근대 미술학원인 경성서화원이 설립되었고 1915년부터 고희동^{1886~1965}, 김관호^{1890~1959}, 김찬영^{1889~1960}, 나혜석^{1896~1948} 등 서양화 유학 세대가 차례로 귀국했다. 조선 전통 화단에도 안중식

1861~1919, 조석진^{1853~1920}, 김은호^{1892~1979}에 의하여 미술 개념이 비
로소 도입되기 시작했다. 특히 김은호에 의하여 〈미인도〉가 시도되
었다. 조선 시대 여성은 미술의 소재로서도 가치가 없는 존재였다.
신윤복의 〈미인도〉가 있지만 흔한 주제는 아니었다. 유럽에서 1803
년 고야가 〈벌거벗은 마하〉를 그리기 이전에는 신화적 존재가 아닌
사생화로서의 누드화는 존재하지 않았던 것과 비교하는 것이 다소
억지스럽기는 하지만 조선 미술의 진전인 것은 분명하다.

1920년대, 문화 통치 하의 국내외 민족 운동

　3.1운동에서 드러난 조선인의 저항에 놀란 일제는 무단 통치를
문화 정치로 바꾸어 기만적인 유화 정책으로 민족의 분열을 획책했
다. 군사 · 경찰뿐만 아니라 치안까지 담당하던 헌병 경찰제는 보통
경찰제로 바뀌었다. 하지만 경찰의 수는 3.1운동 이후 1년도 되지 않
아 3배나 늘어나 조선 민중을 감시하고 억압했다. 일제는 조선인에게
일부 언론 · 출판 · 집회 · 결사의 자유를 허용했다. 여기서 일부란 조
선의 식민지 지배를 인정하는 범위 안에서 허용됨을 뜻한다. 일제는
문화 정치의 허울 아래 식민지 이데올로기의 발톱을 감추고 조선의
대지주와 자본가와 지식인 등 부르주아 민족주의자를 끌어들여 조
선 대중을 분열시키고 패배주의와 열등감을 심어주려 했다. 이런 전
략은 식민지 통치의 3대 특징인 사회 경제 수탈 정책, 조선 민족 말살
정책, 식민지 무단 통치에 잇닿아있다. 일제는 이를 '내선일체'니 '동
화정책'이니 하며 기만적으로 표현했지만 사실상 조선인을 차별받는
예속 천민 신분층으로 개편하겠다는 내용의 정책이었다.^{신용하, 2020}

일제의 친일파 육성은 집요했다. 관료와 문명 개화론자들을 회유하여 친일 세력으로 만들었고, 조선의 엘리트들을 일본에 초치하여 발전된 모습을 보여주므로 식민 정책의 조력자가 되게 했다. 친일 사업가에게는 일본 후원자를 연계했고, 직업이 없는 유생에게 생활 방도를 제공했으며 불교와 기독교에도 상당한 편의를 제공했다.

조선인의 경제 활동을 제한하기 위하여 회사를 설립할 경우에 총독부의 허가를 받아야 한다며 1910년에 세운 회사령을 1920년에 철폐했다. 그렇게 하여 친일 민족 부르주아의 성장을 꾀했다. 아울러 풍부한 자원과 값싼 노동력으로 일본 자본가들이 조선에 대거 진출하면서 1920년대 조선 자본은 일본인이 70%나 차지하기에 이르렀다. 이렇게 하여 식민지 자본주의가 형성되었다.

조선의 엘리트들은 문화 정치 틀 안에서 경제적으로 실력을 기르고, 사상적으로는 '민족성을 개조'하고, 정치적으로는 '자치권 획득'을 주장했다. 동아일보의 김성수가 '민족 개량주의'의 전면에 섰고 이광수, 최남선, 최린 등 지식인과 종교인이 여기에 편승하였다. 민족 개량주의와 결을 달리하는 '실력 양성 운동'이 조선일보 계열의 신석우, 안재홍, 이상재 등에 의하여 비타협 투쟁의 길을 열었다. 이들은 물산 장려 운동과 민립대학 설립 운동을 벌였지만 소기의 성과를 이루지 못하고 말았다.

이 무렵 북간도와 러시아에 형성된 100만 명에 가까운 동포사회에서는 비폭력 운동에 한계를 느끼고 '독립전쟁론'을 내세우며 국내 진입을 목적으로 무장 투쟁을 시작했다. 1919년 11월 중국 지린에서 김원봉 등 신흥무관학교 출신들이 조직한 의열단은 북간도와

중국의 독립운동 단체들의 활동이 미온적이고 모호하다고 판단했다. 의열단은 요인암살과 수탈기관을 파괴 대상으로 삼았다. 1920년 봄에 치러진 홍범도의 대한 독립군에 의한 봉오동 전투 그리고 10월 김좌진의 북로 군정서에 의한 청산리 전투는 일제와 싸워 거둔 통쾌한 승리이다. 이런 일이 가능했던 것은 철혈 광복단의 거사가 있었기 때문이다. 애족의 마을 명동촌 출신 윤준희, 최봉설, 임국정, 한상호, 박웅세, 김준은 와룡과 룡정 영국덕이 제창병원 뒤 동산 묘지에서 수차례 항거를 모의하였다. 그리고 마침내 1920년 1월 4일 명동촌에서 북쪽으로 흐르는 육도하六道河 변에 숨어 기다리다가 회령은행에서 룡정파출소로 보내는 돈을 실은 마차를 급습하여 거금 15만 원을 탈취하는 데 성공했다. 당시 총 한 자루 가격이 2~30원이었으니 1개 사단이 무장할 수 있는 거액이었다. 봉오동 전투와 청산리 대첩 등 무장 독립 운동의 서막이었다.

하지만 일제는 악랄했다. 봉오동과 청산리에서 승리를 거둔 독립군들은 일제의 보복을 피해 러시아 국경과 가까운 밀산密山에 집결하여 3,500명의 대한 독립 군단으로 조직을 확대했다. 이들은 러시아와 협력을 도모하려 했으나 당시 러시아 국내사정상 뜻을 이루지 못했다. 일제는 무장 독립군의 북상으로 생긴 공백을 간과하지 않았다. 한인 마을에 대한 방화와 민간인 학살이 이어졌다. 왕청현의 서대파와 십리평, 백초구, 의란구, 팔도구 등지의 양민 150여 명을 불령선인 으로 몰아 학살했고[1920. 10. 22], 룡정 동쪽 10여 Km에 있는 기독교 마을 장암동에서는 남자 33명을 예배당에 가두고 불태워 죽였다. 불길을 피해 뛰쳐나오는 사람들은 칼로 찔러 죽였다.[1920. 10. 30]

이를 경신참변이라고 한다.

1920년 미술 운동-서화협회와 선전(鮮展)

이 무렵 일본 화가들이 한반도에 건너와 활동하기 시작하자 고희동을 중심으로 조석진, 안중식, 오세창, 김규진, 강진희 등 13명이 발기하여 '서화협회'를 창립했다. 이들이 단체 명칭에 '미술'을 배제한 것은 일본이 만든 신조어라는 거부감 때문이라고 하는데 협회 고문에 이완용, 민병석 등 경술국치의 주역이 있는 것으로 보아 협회 성격을 한마디로 정의하기는 어려워 보인다. 협회는 창립 후 3.1운동의 격동과 안중식, 조석진, 강진희의 타계와 일부 회원의 탈퇴로 2년간 공백기를 거친 후 1921년 4월에 창립 전시회를 열었다. 안중식과 조석진의 유작과 인평대군과 정선, 김정희의 명품, 김은호 등의 서화와 고희동, 나혜석의 유화를 전시했다. 이듬해인 1922년에는 '서화협회보'를 발간하고, 서화학원도 열었다.

1922년 조선총독부는 관이 주도하는 조선미술전람회를 창립했다. 조선의 미술을 발전시킨다는 것이 대의명분이었다. 하지만 실제는 일본인 화가들을 위한 활동 무대였다. 1922년부터 1944년까지 23회를 개최한 선전은 문화 통치라는 미명 아래 많은 미술가를 배출하는 통로도 되었다. 반면 열세를 면치 못했던 서화협회전의 몰락을 부채질했다. 그런 중에도 서화협회는 김기창, 한유동, 이응노 등의 걸출한 신인을 배출하였다. 하지만 서화협회는 1936년 제15회전을 끝으로 조선총독부에 의해 중단되었다.

1920년대 활동한 화가로 고희동, 김관호, 김찬영, 나혜석 등이

있다. 이들은 도쿄미술학교에 유학하고 1915년 이후 차례로 귀국하여 한국 근대 미술의 초석을 쌓았다. 현존하는 유화 작품 가운데 가장 오래된 것은 고희동이 그린 〈부채를 든 자화상〉이다. 그는 13세에 한성법어학교에서 프랑스어를 익힌 후 대한제국 궁내부에서 통역과 번역 일을 했다. 을사늑약 후에는 관직을 버리고 도쿄미술대학 서양화과에 유학하여 6년간 서양화 수업을 받았다. 그는 다양한 자화상을 남겼다. 고흐나 렘브란트에서 보듯 자화상은 자기 성찰이 강한 화가의 결과물이다. 1927년부터는 전통화에 몰두했는데 서양화의 수용과정의 일면으로 볼 수 있다. 이때 고희동은 금강산을 반복하여 그렸다. 모름지기 일제 강점기에 조선의 자부심을 드러내는 현상으로 금강산만 한 것이 없었다. 비단에 수묵채색 한 〈진주담도〉는 컬럼비아대학교가 소장하고 있다. 1920년대 한국을 미국에 소개하는 운동이 전 미주 한인학생회에 의해 추진되던 때에 미국으로 유입된 것이 아닌가 추측한다.

한국 최초의 누드화는 평양 출신 김관호가 대동강에서 목욕하는 여인을 그린 〈해 질 녘〉[1916]이다. 이는 도쿄미술대학 졸업전에 출품하여 최우등상에 오른 작품이다. 김관호는 도쿄미술대학을 95점, 최우등으로 졸업했다. 이 작품은 같은 해 일본 문부성 전람회에서 특선에 당선되었다. 이때 이광수는 "아아! 김관호군이여! 감사하노라 (중략) 군이 조선인을 대표하여 조선인의 미술적 천재를 세계에 표했음을 다사(多謝)하노라"고 매일신보에 썼다. 너무 호사한 표현 같지만 그도 그럴 것이 1,500여 점의 응모작 가운데 96점만 입선되었는데 그 가운데서도 특선이었으니 대단한 일인 것은 분명하다.

그는 조선미전에는 1923년에 단 한 차례 〈호수〉를 출품했다. 〈호수〉역시 누드화였다. 당시에는 낯설고 금기시되는 주제였다, 전시는 했지만 '촬영금지' 주의문이 붙었다. 영국의 미술사학자 케네스 클라크 Kenneth Clark, 1903~1983는 누드화를 '교양을 동반하는 사유의 결과물'이라고 했다. 하지만 당시 사회는 오랜 유교 가치 아래 여성의 아름다움을 보는 눈에 익숙하지 못했다. 고야가 1803년에 완성한 〈벌거벗은 마하〉에 비하면 120년, 1863년 마네가 그린 〈풀밭 위의 점심 식사〉에 비하면 60년이라는 시간이 더 필요했다.

김관호는 1916년 12월에 평양 연무장에서 개인전을 열어 50점의 작품을 선보였다. 이것이 근대 미술 최초의 개인전이다. 하지만 유교를 중시하는 평양 사회는 그의 작품에 더 이상 호의를 보이지 않았다. 소설가 김동인은 이를 '사회 탓'이라며 안타까워했다. 결국 1927년 안타깝게도 그는 화단에서 은퇴했다. 해방 공간에서 재기하는 듯했으나 젊은 시절의 영광과는 거리가 있었다.

김찬영은 김관호와 더불어 평양 미술의 선구자였다. 일본 유학후 1917년 평양에서 개인전을 여는 등 평양을 근대 미술의 중심지로 만들었다. 그는 《폐허》와 《창조》, 《영대》의 동인으로 활동하며 후기 인상파 이후 현대 미술에 대한 글을 발표하며 문학과 미술의 결합을 시도했다. 그러나 그 시대가 이를 수용하기에는 이른 시절이었다. 그래서 김찬영 앞에는 모더니스트라는 수식어가 붙는다. 1925년 삭성회朔星會를 조직하여 후진 양성에 힘을 기울였지만 그의 작품은 문학지의 삽화 외에는 전해지지 않고 있다. 105세의 화가 김병기1916~가 그의 둘째 아들이다.

나혜석은 수원의 부유한 가정에서 태어나 도쿄미술학교를 졸업했다. 3.1운동과 관련하여 옥고를 치르기도 했으나 1920년 교토제국대학 법학과 출신 김우영과 결혼했다. 1921년에 개인전을 열었고, 1923년부터 조선미술전람회에 매회 입선하다가 1926년에는 특선의 영예도 얻었다. 그후 남편이 독일 유학을 하는 사이에 프랑스에서 미술 공부를 하다가 천도교 교령인 최린과의 염문으로 남편과 이혼했다. 이때 김영우 역시 다른 살림을 차리고 있었으나 간통죄는 여성에게만 적용되었고 친일보다 큰 죄였다. 이혼한 여성이라는 꼬리표를 달았지만 그 후 선전과 제국미술원전람회에 입선되었다. 1935년부터는 불가에 심취했다. 충남 예산 수덕여관에 머물며 불가에 귀의하고자 했으나 수덕사 만공선사로부터 거절당했다. 이 무렵 나혜석은 잠시 이응노[1904~1989]와 사제의 인연을 갖는데 나혜석이 떠난 후 이응노는 이 여관을 인수했다. 그리고 1948년 12월 10일, 나혜석은 서울의 무연고자 병동에서 '나는 하나님의 딸이다… 오냐 그렇다'의 문장을 비명처럼 남기고 영양실조와 중풍으로 52년의 삶을 끝냈다. 나혜석은 한국 최초의 여성 서양화가이자 작가인 페미니스트였다. 그녀의 남편과 연인이 친일파이기는 했지만 그녀의 오빠 나경석은 독립운동가였고, 독립운동가였고, 그녀는 신사참배를 거부하고 주체적으로 자기 삶을 일군 신여성이었다. 작품으로는 〈자화상〉, 〈선죽교〉, 〈금강산 만상장〉 등이 있다. 나혜석, 그녀가 행복하기에 시대는 너무 느렸다.

일제에 부역한 미술가

친일 조선인들은 일본인보다 더한 일본인으로 변태했다. 그들은 1930년대 말 전시 체제 아래에서 일제 정책의 협조자가 되었다. 여기에는 예술가들도 상당수 있었다. 김은호는 순종의 초상화를 그린 어용화사였다. 3.1운동에 참여했다가 옥고를 치르기도 했으나 일본 유학 후 황국 신민화와 내선일체, 창씨개명에 동조했고, 경제 침탈과 침략 전쟁을 후원하는 등 전시에 천황을 위해 화필보국하는 군국주의의 모범적인 예술인이 되었다. 중일전쟁 때 국방 헌금을 목적으로 활동하는 애국금차회를 그린 〈금차봉납도〉를 미나미 총독에게 증정하는 등 전쟁 지원을 위한 미술전에 참여하거나 심사를 하기도 했다. 해방 후에는 〈의기 논개상〉, 〈안중근 영정〉도 그렸다. 그의 제자 운보 김기창도 친일 논란에 있다. 〈님의 부름을 받고〉, 〈총후병사〉 등 전쟁의 광기를 찬양하는 삽화들을 그렸다.

하고 싶은 말을 마음대로 하지 못하던 때가 있고, 그리고 싶은 것을 마음대로 그릴 수 없던 시대가 있었다. 안타까운 일이다. 그때는 그럴 수밖에 없었다는 변명도 일리가 없는 것은 아니다. 하지만 그런 시대에 그렇게 살지 않은 이들도 있다. 변명하려면 심각한 자기 성찰에서 시작해야 진정성이 보인다. 그래서일까? 고희동의 〈부채를 든 자화상〉 속 인물의 생각이 궁금하다

예술과 역사는 무관한 것일까? 저항 문학이 존재하니 저항 미술도 있을 법한데 100년 전 우리 미술에서는 발견하기가 쉽지 않다. 민중 미술 등 정치화한 미술에 역정부터 먼저 내는 친일경력 미술가

나혜석
〈자화상〉 1928경, 캔버스에 유채, 60×48cm, 유족 소장

들의 속내가 궁금하다. 이쾌대[1913~1965]가 10년만 먼저 등장했다면
1920년 한국 미술계가 좀 달라지지 않았을까 하는 꿈을 꾼다. 이쾌
대는 도쿄제국미술학교에 유학했다. 그의 형 이여성은 릿교대학을
졸업한 후 김원봉과 독립운동을 벌였다. 이쾌대는 한국전쟁 중 서울
에 있다가 인민군으로 오인되어 포로가 되어 거제 포로수용소를 거
쳐 북으로 갔다. 1960년대 북한의 사회주의 형상화라는 주체 미술에
동조하지 않고 민족 허무주의 이름으로 중심에서 밀려났다. 우리는
언제나 관념에서 벗어나 사물을 제대로 볼 수 있을까?

한국 근대 미술, 특히 1920년은 관념화에서 사생화로 넘어가는 과도기였다. 사생화란 실물을 보고 그리는 미술이다. 조선의 전통화가 답습과 기교에 공을 들였다면 이제는 관찰과 개성이 강조되는 시대가 온 것이다. 사생화는 실물에 대한 관찰뿐만 아니라 정신과 역사의 사실도 관찰해야 했다. 역사를 마주한 미술가의 시선과 시대를 읽는 안목이 캔버스에 옮겨졌다. 후대 지성의 역할이란 역사의 격변기를 살아야 했던 시대의 정신과 고뇌를 예술 작품에서 찾는 것이다.

예술에 있어서 창작은 매우 중요하다. 그러나 그 못지않게 보존과 전달도 중요하다. 그것은 마치 다음 세대에 건강한 생태계를 물려주는 것만큼 의미 있는 일이다. 문화유산을 함부로 훼손하는 반달리즘은 문화와 역사를 거부하는 야만이다. 영화 〈모뉴먼츠 맨〉[2014]은 제2차 세계대전 때 히틀러에 의해 유럽의 명화들이 사라질 위기 속에 예술품을 구출하기 위해 급조된 부대 이야기를 다룬다. 예술품을 지키는 것이 목숨만큼 소중하다고 여겨 총을 한 번도 쏘아본 적 없는 군인 아닌 군인들이 전장에 투입되었다. 이처럼 보존은 창작 못지않게 중요하다.

1920년대의 우리 역사는 문화 정치로 위장된 폭력 앞에 벌거벗은 채 서야 했다. 스스로 패배주의에 젖어 열등감을 삼키던 시절, 호기가 있어도 의심받던 때였다. 그때 미술을 도구 삼아 사유할 수 있었던 것은 역사의 숨이었다. 아직 때는 일렀지만 향기로운 꽃을 피운 이들이 있었던 것은 그나마 다행이다. 물론 다 그랬던 것은 아니지만.

제주 4.3을 보는 눈

강요배

한국 근현대 미술은 서사성보다 서
정성이 우선시 되었다. 일제 강점기와 분단의 과정을 거치면서 서사
성에 대한 기피 현상이 짙어졌다고 추측하는 것이 자연스럽다. 동족
간에 전쟁을 치르고 이어진 반공 이데올로기에 함몰된 사회에서 미
술은 시대의 주류에 동조하거나 현상에 무관심했다. 시대에 저항하
지는 못하더라도 현상을 객관화하는 것은 역사와 사회 속에 존재하
는 미술의 의무였을 법도 한데 순수 미술의 이름으로 이를 비켜 갔
다. 교묘하고 불순하다. 순수 미술이란 현실 도피의 다른 이름이라
는 비판을 면할 수 없다.

물론 다 그런 것은 아니다. 망국의 설움과 일제강점의 압박, 서
구 근대체제의 도입으로 인한 혼란, 한국전쟁, 분단의 아픔, 정치·
사회적 혼란에서 시대를 객관적으로 표현한 화가들이 있었다. 1925
년에 결성한 조선 프롤레타리아 예술 동맹이 민중 미술과 민족 미

술을 주창했다. 그들은 작품을 통하여 노동자들의 비인간적인 처우를 폭로했으나 일제의 탄압으로 1935년에 해산되었다. 당시 창씨개명 한 조선의 화가들이 조선미술가협회를 만들어 노골적으로 일본을 찬양하는 작품을 쏟아낼 때 침묵과 비협조로 저항한 화가들도 있었는데 길진섭, 김환기, 이쾌대, 이중섭 등이 그렇다. 김환기의 〈피난열차〉1951는 열차에 빼곡한 피난민들의 얼굴을 그리지 않았다. 관람자와 마주하고 있지만 관람자는 그들의 표정을 알 수 없다. 화가는 피난민을 얼굴이 없는 사람들, 표정을 읽을 수 없는 존재로 표현했다. 게다가 이 작품에서 열차는 어느 방향을 향하는지 알 수 없다. 열차가 움직이고 있는 것인지 멈추어 선 것인지도 알 수 없다.

제주도 출신 화가 강요배1952~는 〈제주4·3사건〉의 한가운데를 걸어 나온 화가이다. 그의 부모는 4.3 때 군경토벌대가 동명이인에 대한 확인도 없이 학살하는 모습을 보고 아들들의 이름을 '거배', '요배'로 지었다. 광기의 시대를 살아내기 위한 지혜였다. 강요배는 그 아픔을 품고 제주를 그렸다. 그의 작품 〈학살〉은 고야의 〈1808년 5월 3일, 마드리드〉와 피카소의 〈한국에서의 학살〉을 떠올리게 한다. 고야의 작품이 인간의 광기를 표현했다면 피카소의 작품은 철갑투구로 무장한 병사를 묘사하여 무자비한 인간을 묘사했다. 그런데 강요배의 그림이 앞선 그림과 다른 것이 있다면 고야나 피카소의 그림에는 학살당하는 자가 화면의 절반 정도 묘사되어 있지만 강요배는 그마저도 화면에서 제거했다는 점이다. 거역할 수 없는 폭력에 대한 표현이다. 강요배는 이에 대하여 "기계 장치가 총을 난사하는 듯한 '기계적인 인간'을 나타내려 했다. 당시 참혹하게 학살을 당한 사

람들을 일방적 명령 구조 속에서 개인의 인격을 갖고 있는 인간이라기보다 조직화되고 강요된 상황 속에서 마치 쇠붙이로 만들어진 기계처럼 작동되는 존재로 본 것이다"라고 말했다.〈풍경의 깊이〉, 돌베개, 2020. 158 인간의 탐욕과 광기가 이처럼 기계화되어 버린 것이다.

미술은 단순한 조형 예술이 아니다. 거기에는 심오한 사상과 철학이 녹아있고, 시대와 역사가 스며있다. 아름다움을 넘어서는 역사성과 사회성이 있다. 이미지는 사상이며 글자로 표현할 수 없는 것들을 표현한다. 그래서 위대한 미술가는 반드시 위대한 사상가이다. 미국 화가 노먼 록웰의 그림 〈미시시피의 살인, 혹은 남부식 정의〉나 〈루비 브릿지〉를 보라. 비교적 익숙한 고야와 렘브란트의 작품들을 보라. 그 심오한 깊이와 감동은 책으로 설명할 수 없는 것들이다. 미술은 시대와 사회를 인식하는 투명하고 커다란 창문이다.

미국 워싱톤 〈베트남 참전용사기념관〉 건축 공모에 예일대학교 4학년이던 중국계 이민자 마야 린Maya Ling Lin, 1959~의 작품이 당선됐다. 그런데 당선작이 공개되자 반대 여론이 들끓었다. 조국을 위해 싸운 정의의 용사 모습이 없다는 것, 하늘로 치솟은 기념비가 없다는 것, 영웅을 우상화할 조각이 없다는 것, 아시안 21세 소녀가 월남전을 제대로 이해할 수 있느냐는 것이었다. 이런 논쟁에도 불구하고 공사는 진행되어 1982년 11월 13일에 헌정식을 가졌다. 그런데 막이 걷히자 그동안의 수많은 반대여론이 일순 잠잠해졌다. 사람들은 줄을 이어 이곳을 방문했다. 링컨기념관과 워싱톤기념비를 향해 V자 형의 벽은 대지에 흠집을 내어 만들었다. 보통 전쟁기념

관은 남성적 상징이 가득하지만, 베트남 참전용사기념관은 달랐다. 화강암 검은 벽에는 희생자의 이름이 빼곡하게 적혀 있었다. 과장된 영웅은 없었고, 남성성을 상징하는 전투적 용사도 없었다. 산 자는 죽은 자의 이름 앞에서 기도하고, 울고, 생각하게 했다. 사랑과 증오와 욕심에 대하여 성찰하게 했다. 어쩌면 마야 린의 의도는 강요배가 말한 것처럼 "복수초가 스스로 에너지를 내서 눈을 녹이듯"에 잇닿아 있는지도 모르겠다.

"슬프고 때로 추하기도 한 이 세상 속에서 아름다움과 예술을 창조하는 것보다 더 영적인 일이 어디 있겠는가?" 칼뱅주의 전통을 가진 시각 예술가 프랭키 쉐퍼Franky Schaeffer, 1952~의 말이다. 미술은 지구 위 어디에나 어떤 꼴로든 존재한다. 미술은 아름다움을 추구하고 영원성을 갖는다. 그런 의미에서 미술은 종교다. 의식화된 종교에 식상한 사람들이 찾기에 아주 적합하다. 그렇다면, 미술이 종교라면 미술은 인류를 구원할 수 있어야 한다. 고장 난 세상을 고칠 수 있어야 한다. 인간의 끝없는 탐욕과 힘의 숭배가 가져오는 광기로부터 세상을 구원해야 한다.

약자의 눈물
평화의 소녀상

일본군 성노예 문제 해결을 위한 집회가 수요일마다 일본 대사관 앞에서 열린다. 1992년 1월 8일에 시작되었으니 곧 29년이 된다. 단일 주제로 개최된 집회로는 세계 최장기 집회 기록으로 매주 갱신되고 있다. 집회 1000회째가 되는 날인 2011년 12월 14일에는 〈평화비〉가 세워졌다. 김서경·김운성 부부 작가는 치마저고리를 입은 짧은 단발머리의 앳된 소녀가 손을 움켜쥐고 앞을 바라보며 앉아 있는 높이 130cm 청동상을 제작했다. 소녀상은 일본 대사관을 향하고 있다. 옆에는 작은 의자도 놓여 있다. 소녀 옆에서 소녀가 응시하는 곳을 함께 바라보라고 초청하는 의자다.

성경을 읽다 보면 재미있고 흥미를 유발하는 줄거리가 있는가 하면 아무리 읽어도 그 의미를 이해하기가 난감한 경우도 있다. 나

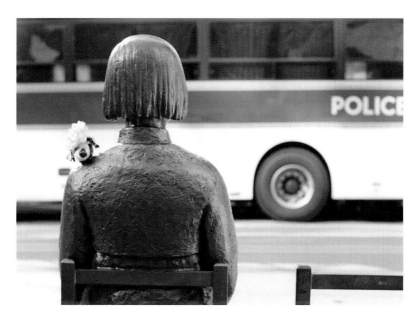

김서경, 김운성
〈평화의 소녀상〉 2011, 서울

에게 난해한 성경은 〈욥기〉이다. 그래서인지 욥을 호출하여 설교한 적이 몇 번 되지 않는다. 대충 '고난'을 빌미 삼아 이야기할 수는 있을지 몰라도 욥과 같은 고난에 직면하지 않은 입장에서 고난의 전문 가임을 자처하며 설교한다는 것이 어색하기 때문이다. 그런데 지난해 가을부터 기회가 되면 욥기를 다시 읽어보아야겠다는 생각이 들었다. 사회적 약자들이 아무리 억울한 일을 당하여 고통의 신음을 하여도 세상은 무심히 지나간다.

내가 욥의 삶을 보편의 삶으로 구체화한 것은 1990년대 중반에

〈고난의 행군기〉를 겪는 북한 백성들을 가까이 보면서부터이다. 그들은 악행을 저지르거나 누구에게 원한을 가질만한 못된 짓을 저지르지 않았다. 그런데도 300만 명이 굶어 죽는 처참한 지경에 처했고, 정처 없이 고향을 떠나야 했다. 아이들은 부모를 잃고 꽃제비 신세가 되었고, 이웃 나라 중국에서 죽음보다 못한 삶을 살아야 했다. 2009년에는 〈용산참사〉가 있었다. 과도한 공권력이 가난한 사람들을 죽음에 몰아넣었다. 정부는 공정한 법의 집행이라면서 의문을 품는 자들을 불온시했다. 그때 〈쌍용차 사태〉도 있었다. 자본주의의 탈을 쓴 악마에게 노동자는 먹잇감에 불과하다는 점을 실감했다. 그리고 2014년 〈세월호 참사〉가 일어났다. 생때같은 아이들이 바다에서 숨졌지만 아직도 진실은 드러나지 않고 있다. 피해자는 모두 가난한 사람들, 사회적 약자들이었다. 사회적 약자의 아픔은 지금도 계속되고 있다. 촛불을 든 시민들에 의하여 세상은 달라졌지만 사실 달라진 것은 아무것도 없다. 일제 강점기에 세상을 호령하던 이들은 번마다 옷을 갈아입고 지금도 여전히 자신의 힘을 자랑하고 있다. 그 힘에 굴종하는 사회적 약자들의 억울함과 모욕은 지금도 이어지고 있다.

〈욥기〉는 이런 삶에 처한 사람들의 오래된 질문을 대변하고 있다. 지금도 이어지고 있는 부조리한 현실을 향하여 새로운 세상의 가능성을 묻고 있다. 욥의 대변과 질문은 '지금 여기'의 문제이다. 기독교인에게 욥은 인내와 순종의 상징처럼 여겨지는 존재이다. 고통스러운 삶의 자리에서도 욥은 끝까지 하나님을 신뢰했다. 그는 흠결이 없는 사람이었다. 그런데 갑자기 고난에 처해졌다. 악행과 불경

을 저지르지 않았는데도 고난을 마주해야 했다. 가진 것을 모두 잃어버렸고, 사람들로부터 배척당해야 했다. 이런 때에 고난받는 욥을 위로하겠다고 찾아온 친구들이 있었다. 친구들은 신상필벌과 인과응보와 권선징악의 말로 욥을 괴롭힌다. 욥은 친구들의 주장에 항변하며 인과의 법칙으로 설명할 수 없는 현실이 있음을 주장한다. 친구들과 욥 사이의 격론이 〈욥기〉의 주 내용이다. 과연 누구의 주장에 타당성이 있을까. 세상 이치가 모두 신상필벌, 인과응보, 권선징악으로 귀결되는가? 예레미야의 질문, "여호와여 내가 주와 변론할 때에는 주께서 의로우시니이다 그러나 내가 주께 질문하옵나니 악한 자의 길이 형통하며 반역한 자가 다 평안함은 무슨 까닭이니이까 렘 12:1"는 어떻게 이해하여야 할까.

〈욥기〉가 밝히고자 하는 것은 고난이 결코 삶을 파괴할 수 없다는 점이다. 고통이 아무리 크고 깊어도 신앙심을 훼손하지 못하며, 인간성을 파괴할 수 없다. 상식과 보편성으로 설명할 수 없는 현실이 비일비재하다. 무고한 사람이 간첩으로 내몰리는가 하면 죄없이 20년 옥살이를 한 사람도 있다. 그런가 하면 꼭 벌을 받아야 할 사람들이 미꾸라지처럼 법망을 요리조리 빠져나가기도 한다. 사소한 문서 위조로 어떤 사람은 4년 징역형과 수억대의 벌금형을 받았지만 그보다 무거운 혐의를 받는 사람은 고의가 없다며 면죄부를 주고 있다. 상식과 인과율이 통하지 않는 세상이다.

지금 고난 앞에 직면한 사람들에게 욥의 마음 주시기를 기도한다. 힘겹지만 그 어려움을 잘 극복하기를 간절히 빈다. 이유 없이 당하는 고난에 이유가 생기기를 빌며 두 손을 모은다.

투기와 욕망
땅에 대한 생각

경제 발전과 비례하여 시민의 불평등과 양극화가 심해지고 있다. 땅 문제는 사회발전과 화합을 가로막는 요소가 되고 있다. 산업화와 도시 집중화를 거치면서 땅값은 치솟고 땅의 소유도 소수에게 편중되고 있다. 이런 때에 헨리 조지 Henry George, 1839~1897의 정신이 오늘의 난제를 해결하는 데에 크게 기여할 수 있을 것이라는 기대가 있다. 헨리 조지는 '토지정의'를 주장했다. 즉 토지는 소수의 지주만 독식하는 것이 아니라 모두가 공평하게 누려야한다는 것이다. 땅을 매개로한 수입은 불로소득으로서 이는 세금으로 거두어들이는 것이 마땅하다는 것이다. 산업혁명 이후 생산력이 증가되고 경제가 호전되었음에도 불구하고 시민의 삶이 피폐해진 것은 생산에 아무런 기여도 하지 않는 땅 주인이 땅의 가치를 독식할 뿐만 아니라 투기까지 조장하는 땅의 소유제도 때문이라는 것이 헨리 조지의 주장이다.

헨리 조지는 독실한 기독교 가정에서 자랐지만 14살 때에 미션스쿨을 중퇴했다. 그 후 선원이 되어 호주와 인도 등을 떠돌다가 골든 러시 때에는 금광에도 참여했다. 1865년에 '샌프란시스코 타임스'에서 인쇄공으로 일하다가 문장력을 인정받아 기자와 편집인이 되었다. 1879년에 그는 〈진보와 빈곤〉을 펴냈다. 그는 이 책에서 땅을 통한 불로소득이 가난의 주요 원인이며 그것은 노예제도와 다를 바 없다고 주장했다. 후에 뉴욕시장 선거에 도전하기도 했다. 사유재산과 시장 경제를 부인하지 않은 그는 땅의 공개념을 강조했다는 점에서 헨리 조지는 동시대의 마르크스의 사회주의와 그 결을 달리했다. 하지만 헨리 조지는 사회주의자들과 자본주의자 모두로부터 배척을 받았다. 경제학에서도 그를 이단시하거나 철없는 이상주의자로 취급했다. 그러나 대중적 인기는 높아서 헨리 조지를 추종하는 이들이 많아졌다. 교육철학자 존 듀이John Dewey, 1859~1952는 역사상 10대 사상가로 그를 지목했고, 쑨원孫文, 1866~1925은 삼민주의에 헨리 조지의 원리를 포함했으며, 톨스토이는 헨리 조지의 영향을 받아 자기 땅을 소작인에게 나누어주는 결단을 했다.

한국에서는 1984년에 '한국헨리조지협회'가 설립됐다. 후에는 '성경적토지정의를위한모임'(성토모)으로 이름을 바꾸었다. 2005년에는 17개 단체가 함께하는 '토지정의시민연대'를 발족했고, 2007년에는 '희년함께'로 이름을 바꾸었다. 처음에는 대구를 중심으로 활동하며 '성경적 토지학교'를 개최했고 소식지 '토지와 자유'를 발행했다. 참여정부 때에는 경북대학교 이정우 교수에 의하여 '토지공개념'이 국가 정책으로 처음 등장하기도 했다.

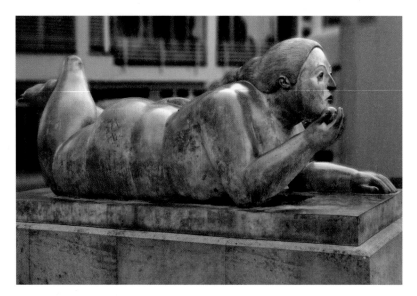

페르난도 보테로
〈과일을 든 여인〉 1996, 청동, 143×118×363cm, 밤베르크

 땅으로 인한 불로소득이 소득불평등의 중요한 요인이 되고 있는 것은 이미 오래된 이야기이다. 한 해에 땅으로 인한 불로소득이 300조원에 이른다고 한다. '토지+자유연구소에' 의하면 근래 땅에 의한 불로소득이 국민총생산의 30% 이상을 차지한다고 한다. 이 거대한 소득의 당사자가 부동산 재벌과 소수의 개인이어서 불평등과 양극화의 주범이 되고 있는 것도 사실이다. 경제학에서 생산은 자본과 노동으로 이루어진 결과다. 여기에 땅은 배제되어 있다. 땅에 자

본이 투자되면 그 가치는 높아진다. 땅의 가치는 과거 농업 시대에는 얼마나 비옥한가가 가치의 척도였지만 지금은 교통과 주변 인프라로 결정된다. 이것은 교통과 제반 시설은 사회가 결정하고 관리하는 문제다. 사회가 만든 가치는 사회 환원이 이루어지는 것이 마땅하다.

누군가 불로소득을 챙긴다는 것은 누군가 정당한 소득을 빼앗겼다는 말이다. 예를 들어 정원이 있는 입학, 또는 입사 시험에서 부정한 방법으로 합격했다면 그것은 누군가의 정당한 노력을 무효화하는 비리이며, 성실한 삶에 대한 배신인 셈이다. 그래서 땅의 권리는 평등해야 한다. 인간이 만들어낸 것이 아닌 땅, 인간에 의해 증대될 수 없는 한정된 땅이야말로 모두가 평등하게 누려야 한다. 땅에 대한 열풍은 사회 불화를 야기한다.

"워싱턴의 얼굴 흰 대 추장이 우리의 땅을 사고 싶다고 제의했다. 우리는 땅을 사겠다는 제안을 신중하게 생각할 것이다. 하지만, 우리는 물어 볼 것이다. 얼굴 흰 추장이 사고자 하는 것이 무엇인가를. 어떻게 공기를 사고 팔 수 있단 말인가? 어떻게 대지의 따뜻함을 사고팔 수 있단 말인가? 우리에게는 이 땅의 모든 것이 신성하다. 우리는 대지의 일부분이며 대지는 우리의 일부분이다. 들꽃은 우리의 누이이고 순록과 말과 독수리는 우리의 형제다."

1854년 미국 피어스Franklin Pierce, 1804~1869 대통령이 인디언의 토지를 사고자 했을 때 스쿼미쉬족Squamish 추장인 시애틀Chief Seattle, 1786?~1866이 한 연설이다. 땅을 투기와 욕망의 대상으로 삼는 것은

주님의 뜻이 아니다. 땅에 대한 성경의 가르침은 명백하다.

"토지를 영영히 팔지 말 것은 토지는 다 내 것임이니라. 너희는 나그네요 우거하는 자로서 나와 함께 있느니라."레 25:23

그림 목록

※ 이 책의 편집 과정에 함께했던 정순경 선생이 2021년 4월 25일에 주님의 부름을 받았습니다. 아쉬운 마음을 여기 남기며 부활의 날 그 환한 미소를 다시 볼 수 있기를 고대합니다.